普通高等学校公共艺术课程系列教材

朱志荣 ◎ 主编

# 艺术导论

**第二版**

华东师范大学出版社

·上海·

图书在版编目（CIP）数据

艺术导论/朱志荣主编. —2版. —上海：华东师范大学出版社，2020
ISBN 978-7-5760-0234-8

Ⅰ.①艺… Ⅱ.①朱… Ⅲ.①艺术理论 Ⅳ.①J0

中国版本图书馆CIP数据核字(2020)第084145号

普通高等学校公共艺术课程系列教材

## 艺术导论（第二版）

| | |
|---|---|
| 主　　编 | 朱志荣 |
| 责任编辑 | 范耀华 |
| 项目编辑 | 孔　凡 |
| 审读编辑 | 王　海 |
| 责任校对 | 王婷婷　时东明 |
| 装帧设计 | 卢晓红 |
| | |
| 出版发行 | 华东师范大学出版社 |
| 社　　址 | 上海市中山北路3663号　邮编 200062 |
| 网　　址 | www.ecnupress.com.cn |
| 电　　话 | 021-60821666　行政传真 021-62572105 |
| 客服电话 | 021-62865537　门市（邮购）电话 021-62869887 |
| 地　　址 | 上海市中山北路3663号华东师范大学校内先锋路口 |
| 网　　店 | http://hdsdcbs.tmall.com/ |
| | |
| 印 刷 者 | 常熟市文化印刷有限公司 |
| 开　　本 | 787×1092　16开 |
| 印　　张 | 15 |
| 字　　数 | 284千字 |
| 版　　次 | 2021年4月第1版 |
| 印　　次 | 2021年12月第4次 |
| 书　　号 | ISBN 978-7-5760-0234-8 |
| 定　　价 | 45.00元 |
| | |
| 出版人 | 王　焰 |

（如发现本版图书有印订质量问题，请寄回本社客服中心调换或电话021-62865537联系）

# 编写说明

本书主要从具体的艺术作品和创作与鉴赏的事例入手,阐述艺术的基本原理,主要供全国各高校非艺术专业的学生做教材,也可供艺术类学生和其他艺术爱好者参考。本书编写分工情况如下:

绪　论（华东师范大学中文系　朱志荣）
第一章　艺术起源与发展（苏州大学艺术学院　范英豪）
第二章　艺术本质（华中师范大学美术学院　陈晓娟）
第三章　艺术功能（济宁学院美术系　李琰）
第四章　艺术创作（三峡大学艺术学院　赵以保）
第五章　艺术作品（安徽大学艺术学院　蒋小平）
第六章　艺术类型（内蒙古艺术学院　李欢喜）
第七章　艺术风格（河北大学艺术学院　贺志朴）
第八章　艺术语言（郑州航空工业管理学院体育与公共艺术部　胡远远）
第九章　艺术鉴赏（广西师范大学文学院　王朝元）
第十章　艺术批评（广州美术学院　彭圣芳）
结　语（华东师范大学中文系　朱志荣）
第二版后记（华东师范大学中文系　朱志荣）

# 目 录

**绪 论**
一 什么是艺术？ ·1·
二 艺术的基本特点 ·2·
三 艺术的当代价值 ·5·

**第一章 艺术起源与发展**
一 中西艺术起源的几种观点 ·7·
二 原始艺术的界定 ·14·
三 艺术起源的本质 ·17·
四 艺术发展的社会制约因素 ·21·
五 艺术发展自身的规律性 ·28·

**第二章 艺术本质**
一 艺术的精神性：从艺术的萌芽期谈起 ·33·
二 艺术的技巧性：从艺术家的"手法"谈起 ·37·
三 艺术的现实性：从艺术与人的关系谈起 ·43·
四 艺术的观赏性：从"大艺术"概念的出现谈起 ·47·

**第三章 艺术功能**
一 艺术功能的发展源流 ·52·
二 以审美为核心的多元功能 ·59·
三 审美功能的基本特征 ·64·

**第四章 艺术创作**
一 艺术创作发生论 ·72·
二 艺术创作构思论 ·79·
三 艺术创作传达论 ·84·

## 第五章 艺术作品

一　艺术作品的内容与形式　·88·
二　艺术作品的特征　·101·
三　艺术作品的开放性概念　·111·

## 第六章 艺术类型

一　艺术类型概说　·117·
二　常见的几种艺术门类　·121·

## 第七章 艺术风格

一　艺术风格的概念和理论　·146·
二　艺术风格的形成和变异　·153·
三　艺术风格示例　·158·

## 第八章 艺术语言

一　语言及艺术语言概说　·169·
二　不同艺术门类的艺术语言　·173·
三　艺术语言的审美特征　·193·

## 第九章 艺术鉴赏

一　艺术鉴赏的性质和特征　·200·
二　艺术鉴赏与主体审美经验　·202·
三　艺术鉴赏的心理过程　·205·
四　艺术鉴赏者素质的培养与能力的提高　·211·

## 第十章 艺术批评

一　艺术批评的界定　·214·
二　艺术批评的方法　·217·
三　艺术批评的标准　·225·
四　艺术批评的主体　·227·

## 结　语　·231·

## 第二版后记　·233·

# 绪 论

每个人从出生的时候开始,就接触到艺术,逐步培养起对艺术的兴趣。从看诗歌、小说,到听音乐、看绘画,乃至欣赏电影、电视剧,都是在欣赏艺术。平时对艺术作品的感受和评价,即使一点两点,也可以算得上是批评的雏形。但是真正谈得上具有艺术的创造能力、欣赏能力乃至评判能力,则需要进行有关的具体技术素养和人文素养的教育和训练,在此基础上,还要对艺术的总体特征和基本规律进行系统的把握,以便激发学生的潜能和创造性,塑造学生完美的人格,全面提高学生素质。因此,艺术需要教学活动来培养,要有艺术欣赏和创作技能的传授,传授基本的艺术欣赏和创作知识,让学生获得基本的艺术知识,从而从艺术作品和艺术活动中受到感染;艺术的摹写能力,想象力和情感的表达能力,妙悟、象征等手法,也有利于培养学生的直觉思维能力。同时,艺术的教学活动又要由技入道,上升到自觉的意识,并对艺术提高人的全面素质有着更明晰的认识,而这正是我们"艺术导论"课程教学的意义所在。"艺术导论"有助于强化学科意识,从自觉的高度对艺术问题从创作到作品,再到鉴赏和批评进行系统的掌握。

## 一 什么是艺术?

艺术是人类从童年时代就开始为着娱乐而进行的创造性活动,情感活动和想象力活动贯穿始终,并以符合身心节律、令感官感动的形式,带着鲜明和独特的风格,以独特的感性媒介加以表现,从中满足了人类身心的创造欲和社会交流的愿望,而日常的实用、宗教和道德等方面的需要又推动了艺术的发展。

艺术是人的天性、社会性和技术性的统一。既是个人人生体验的传达,更是民族情怀的传达。作为生命体验的传达,艺术的创造和欣赏都反映了生命的要求,具有独创性的特点,都是个体创造力的表达方式,是主体有意为之的产物。因此,艺术是一种自由的创造,其中灵感的激发起着重要的作用。在此背景下创造出来的艺术作品,将人们导入一种独特的体验,让人们从趣味中颖悟人生,无论是体验新奇,还是怀古恋旧,都是人们对艺术的需要,都会引起人们全身心的共鸣,而人们的身心节奏也在共鸣中获得自由的伸展。

艺术是人们抒情达意的方式,是人们从心灵上超越物质世界的束缚,摆脱日常生活的束缚的具体方式。艺术可以缓解个人的焦虑情绪,是情感的释放,是人类充满诗意的精神家

园。在艺术作品中,自然物象与理想、幻觉、梦境融为一体,打破了物我的区别,突破了时空的局限。它可以引领人们超越生活经验,使有限的自然能力得以延伸和拓展,旋律、形象、线条、色彩等语言形式形成了有规律的反复交替和变化,出现了同一母题和不同母题的组合,呈现出重叠和多重连续的结构形态,从而提高了对象的表现力。

艺术作为人的精神的产物,以物质的形态体现了精神价值。艺术品是人类观照自身的载体,是人类精神的化身。它集中体现了时代的精神风貌。艺术家们总是将当下的社会意识倾注在艺术创造中,从而使艺术具有鲜明的时代特征。因此,在审美意识和审美观念的变迁背后,整个时代的深沉社会意识变迁也得到了具象的折射。

艺术脱胎于技术的创造,虽然不只是技术性的,但还永远包含技术性的成分。所谓技术性,既包括现代先进的物质手段,也包括艺术家的表现能力,如西方传统艺术的"模仿",中国传统绘画的所谓"骨法"、"皴法"等。随着社会的发展和科学技术的进步,艺术的表现形式也在发展,艺术的媒介也在不断发展变化,这是艺术按照自身的规律在发展和延续。当然技法不只是为了炫才,还要澄怀体道。

艺术是多元的,高雅艺术与大众艺术都是艺术的有机组成部分。消费社会下的艺术有其自身的特点,广告之所以成为艺术,也是为着适应人们的要求。世俗化不会使艺术丧失自我,而是以另一种方式体现世俗的、现实的理想。在多元文化形式的背景下,艺术对心灵的影响力与过去相比有了很大的不同。高雅艺术与大众艺术实际上是一体的,不可厚此薄彼。

艺术是艺术家经过加工或赋予它以设计的意义或意味的产品。在欣赏的环境中,艺术具有审美的价值。因此,从欣赏的意义上讲,功能是界定艺术的重要角度。艺术的效果自娱而娱人,是人们永久的精神的栖息地,其目的在于造就自由的人。正是由于喧嚣,艺术比过去更被需要。在此背景下,艺术的感性价值有其独立的地位,不能以哲学价值评判艺术的价值。仅仅用哲学家的眼光和视角看待艺术是有局限性的,要重视艺术体验的特点和价值。

## 二 艺术的基本特点

艺术是诉诸感性的,通过潜移默化的方式感染鉴赏者。艺术通过感性的作品让学生在身心愉悦中受到熏陶。它首先通过养目、养耳等感官的熏陶,再通过身心节律的感化,在此基础上实现情的感动,培养情操和情趣,使欣赏者从共鸣中得到熏陶和感化,并如同春风化雨,润物无声,在欣悦中陶冶情性。它主要体现了以下的基本特点:

第一,艺术是一种生命的姿式,优秀的艺术品必须充满着生机和活力。人们可以通过艺术活动唤醒自己强烈的生命意识。人们对艺术的感觉活动与整个生命是紧密相连的。艺术也是心灵历程的阶梯。艺术家以最敏感的体验,独特的视角把生命韵律化,通过有意味、有张力的模糊语言加以表现,艺术语言如音乐的旋律、文学的文字、绘画的色彩和线条等,作为艺术作品的有机部分,是艺术生命的肌肤,它自身就有着感性的活力与魅力。艺术语言作为人类创造物的生命结晶和迷人的风景,始终引发人类无限的遐想,而其言近旨远的表现张力,又把历史的厚重与文化的多元表现得淋漓尽致。

第二,艺术首先来源于对自然物象、自然规律的自发体验,自然大化的生命节律在艺术中具体化为对称、均衡、连续、反复、节奏等形式美的法则,藉以传神,各种艺术形态始终不能脱离感性形象。文字和器物中的均衡、对称,以及其中所表现的内在节奏韵律,反映了古人自觉领悟到的自然法则,同时又受着这种自然法则的启发,凭借丰富的想象力再造自然。于是,在各类工艺品中,既有对现实中物象的摹仿,又有通过想象力重组的意象。艺术作品借助于想象力,利用艺术语言的不同质地,因物赋形,匠心独具,反映出艺术家们巧妙的构思。各种艺术形态集中表现了对自然节奏的体认,通过对自然规律的体悟和再现,中国古人将自然现象生命化,艺术品中由自然物象、变形、夸张而创造出来的动物形象,体现了艺术家的想象力,有着丰富的象征意味,他们近取诸身、远取诸物,将躯体自然化,自然躯体化。而形式法则的运用,富于节奏感和韵律感,则体现了情感节律与自然法则的完美结合,即从自然物象中感受到其中的生命精神,并从情感上与自然发生诗意的共鸣。艺术要表现物象的"气韵",物象的生命,就应当以自然之体为楷模,取法自然,"同自然之妙有"[1],"肇自然之性,成造化之功"[2],然后再"以一管之笔,拟太虚之体"[3]。

第三,艺术创造既体现了对自然法则的体认,又反映了强烈的主体意识。这种主体意识既包括社会文化因素,又包括个性因素。从某种程度上说,每个人都是天生的艺术家,每个人都有丰富的感情,都有创造艺术的潜能与欲望。而敏感的气质,丰富的生活经历,艺术活动(包括创作与鉴赏)的体验能力和技巧的培养与训练,则唤醒了艺术家的艺术潜能,并且使它们成熟起来。但天赋有着强弱的差异,后天不恰当的运用,又常常压抑了它们。在艺术作品里,艺术家通过自己的情感,以独特的方式与世界交流,去体验世界,把现实中瞬刻的精彩化作更理想、更持久、更空灵的形式。世界感动着艺术家,艺术家又以自己独特的方式去表

---

[1] 马国权译注:《书谱译注》,上海书店出版社1980年版,第39页。
[2] 王维撰,王森然标点注译:《山水诀 山水论》,人民美术出版社1962年版,第1页。
[3] 宗炳,王微:《画山水序 叙画》,人民美术出版社1985年版,第7页。

现并且强化这种感动,通过使人心醉神迷的方式让人领悟世界,并且让人对未来充满信心和希望。艺术理论的价值,就在于要把自发的艺术活动变成自觉的活动,使得艺术活动更适宜于感发性灵和陶冶情操。

第四,艺术创造的根本,就在于艺术家的观物取象、立象尽意。主体在审美活动中,对于象的领悟,是在始终不脱离感性形态的基础上对对象内在生机的灵心妙悟。对象的形式,不是无生命的躯壳,而是充满着盎然的生意,既以感性形态为基础,又"离形得似",从中获得对象的神韵。因此,所谓观物取象,乃是一种活取,故主体能即景会心,由包蕴在象之中的生机而获得感发,使得主体超越于自身的身观局限而获得心灵的自由。佛家所谓"名相不实,世界如幻"、"一切诸法,如影如响,无有实者"[①]。这在认识论上是荒谬的,却道出了审美对象感性特征的价值。"观物取象"式的审美方式,要求艺术以最精炼的语言给人们提供一个蕴涵着无限丰富情思的艺术画面,让人们从中体悟到人生的无限意蕴,给人们提供一个让人产生无限遐想的"象"。通过有限的"象"和无限的情思相融合,艺术家可以从有限达到无限。艺术家"远取诸物,近取诸身",其取"象"的效果是艺术成败的重要前提。这使得中国艺术非常注重"取象",而"取象"的关键是获得与主体情意相契相合的物象或人生世态之象等,让人们在主客的相互契合、交融中获得美的享受。"取象"就是取自然之象,创构艺术之象,同时以象寓意,使象具有象征的意味,以传达时代和个人心灵中的深刻意蕴。感性物象及其内在规律为艺术家提供了艺术创造的基础,藉以与自由的心灵融为一体。晚唐诗僧虚中《流类手鉴》中的所谓"心合造化,言含万象"(清顾龙振《诗学指南》),正是要求感性物态及其造化规律与主体心灵及其表达形式的高度契合。

第五,艺术满足了人类的感性要求。艺术在人生中的价值主要体现在感性体验上,理想的艺术及其多姿的风采与现实人生之间是一种互补关系,通过艺术,人类可以返观自身的欢娱与悲愁、坎坷与顺达。艺术可以作为一面镜子,让人们返观自身,以旁观者的身份去欣赏万千世态,也可以是点燃迷茫、困惑的人们的心灵之灯,使他们的人生变得敞亮起来,对于抑郁、伤感的灵魂来说,艺术就像是温暖的阳光;对于狂燥、烦闷的灵魂来说,艺术就像是送爽的清风,艺术总是给我们平淡的生活增添一道道如意的风景。其中对未来的憧憬,对欢乐的重温,像是袅袅的轻烟,又像是幽深的迷梦,令人神往,让人流连。因此,艺术活动是平息和宣泄各种复杂情感的理想途径。文人骚客正是通过艺术的创造来寄托情思,获得满足,又激发起鉴赏者的共鸣欲与创造欲,使他们从艺术欣赏中获得满足。艺术作为人生和

---

[①] 普济著,苏渊雷点校:《五灯会元》,中华书局1984年版,第97、164页。

历史的感性化的表现,作为人类情感历程(包括历险)的记录,通过对痛苦和种种遗憾的表现,让人们获得一种替代性的满足。艺术作品与主体之间从生理到心理的深层对应,体现着艺术对人类的关爱与馈赠。而艺术对变态身心的泄导和人类精神桎梏的解放,则表达着它对一个健康和谐的人类社会的祈盼。而艺术形式的丰富多彩,则给人类带来了无限的乐趣和启迪。

## 三 艺术的当代价值

艺术在当代人的精神生活中无疑有着重要价值和意义。艺术活动是生活的一部分,艺术活动的方式是一种生活方式。人们在艺术活动中不断地求新求异,通过艺术活动追寻精神家园,在生命中寻求精神寄托。同时,艺术还具有积极的沟通功能。在审美情趣的分享和审美理想的形成等方面,我们需要重视艺术价值的个性特征与社会性特征的统一。

艺术的发展,有探索,有迂回,有曲折,无论是写实艺术还是表意艺术,无论是具象艺术还是抽象艺术,媒介的变革不会影响艺术之为艺术本身的特质,它们在当代的审美价值是不变的。艺术是积极引导社会审美趣尚的标杆,古今中外的优秀艺术品积极引导着当代人的审美情趣,陶冶着人们的心灵。

与传统艺术活动不同的是,当代人尤其重视应用型艺术与公共艺术的价值与影响。艺术与一般产品的不同之处在于,人类全部的艺术作品在当下都可以成为我们欣赏的对象。艺术作品触及人的灵魂,满足人们的审美需求,是艺术在当代不变的价值所在。不同时代、不同种类的艺术作品有着多元的审美价值。但无论何时,审美价值永远是艺术的核心价值。我们应当客观地看待艺术品的审美价值与经济价值等方面的关系。

当代艺术生产的特征,带来了当代艺术作品与传统艺术作品灵韵截然不同的欣赏效果,艺术从神圣的灵韵转向复制和大众的普遍接受。当代人在艺术的欣赏方式上也与传统的欣赏方式有着一定的差异,我们对艺术作品的欣赏应当与时俱进。人们的艺术欣赏方式从静态的观照转向了对艺术品完成的积极参与。当代艺术的鉴赏,打破了艺术品原有的封闭、静观的特点,让作品更为开放、丰富、多元,使读者积极地参与其中,成为完成作品的有机环节。我们需要秉持审美价值尺度的多元化立场,警惕市场化和炒作带来的负面影响。

中国人作为艺术活动的主体,无论是艺术家、艺术传播者,还是鉴赏者,都不能脱离中国的文化语境,不能脱离民族精神和传统文化元素。因此,我们在创作和欣赏中,要重视中华艺术精神和艺术新形式的统一。

当代艺术活动要从自发行为变为自觉的活动,艺术学的指导作用必不可少。艺术活动

的种种尝试，可以通过艺术学的学习加以规范。艺术学的重要目的之一，是让艺术从自发的欣赏上升到自觉的欣赏，使人们不仅从中获得愉悦，而且还积极地参与到艺术活动之中，参与到艺术建构的环节中，从而享受积极健康的艺术精神生活。中国传统的艺术学理论，不仅为我们提供了创作方法，而且尤其强调了"看"法。艺术学作为对艺术创作、欣赏和艺术品进行反思的成果，可以积极引导人们的艺术活动珍视传统，面向未来，面向世界。

# 第一章
# 艺术起源与发展

人总有一种追根溯源的好奇心,特别是那些无法得知答案的起源问题,虽然几千年以来一直困扰着喜欢思索的人们,但也常常给我们带来思考的乐趣,开启着智慧之门。对于艺术,更是如此。艺术本身之于感觉的神秘性,加之历史的不可还原性,让我们长期以来一直从各个角度探究着它的起源。

艺术从其原始形态一直发展到今天,其过程既复杂多变,又有着前后相继的血脉联系。艺术的发展形态既受社会物质因素的制约,又遵循其自身的发展规律。

## 一 中西艺术起源的几种观点

对于艺术生成之初的状态的好奇,引导着具有自觉学术意识的后人对艺术起源的多种猜想。中西方的这种学术探究又因各自的文化特征而各具特色。西方艺术界、理论界的探讨多与其理论体系相契合,与他们整体的艺术观、哲学观相一致,是其体系的一个组成部分;而中国自古以来的相关探讨,与中国人的形象思维相一致,多分散于对某一艺术门类的经验描述和总结中。

### (一) 西方关于艺术起源的几种观点

西方世界对于艺术起源的思考,具有很长的历史,我们对此作简要介绍。

**1. 艺术起源于摹仿**

作为最早的艺术发生学说,这一观点在古希腊哲学界十分流行,主要代表人是德谟克利特和亚里士多德,他们认为摹仿是人的本能,所有的文艺都是"摹仿"。摹仿说的影响深远,直到现在,中西方的许多艺术史论家都要提及它。

德谟克利特(Demokritos,前460—前370)认为,艺术是对自然的摹仿,尤其是对动物的摹仿。"在许多重要的事情上,我们是摹仿禽兽,作禽兽的小学生的。从蜘蛛我们学会了织布和缝补;从燕子学会了造房子;从天鹅和黄莺等歌唱的鸟学会了唱歌。"[①]艺术源于摹仿自然的观念,朴素地指出了艺术的摹仿性质。柏拉图认为艺术是对感性事物的摹仿,是影子的影子,其弟子亚里士多德更进一步认为摹仿是人的本能。在《诗学》中,亚里士多德指出:"一

---

① 德谟克利特:《著作残篇》,载伍蠡甫、蒋孔阳编《西方文论选》上卷,上海译文出版社1979年版,第4—5页。

般说来,诗的起源仿佛有两个原因,都是出于人的天性。人从孩提的时候就有摹仿的本能(人和禽兽的分别之一,就在于人最善于摹仿,他们最初的知识就是从摹仿得来的),人对摹仿的作品总是感到快感,经验证明了这样一点:事物本身看上去尽管引起痛感,但惟妙惟肖的图像看上去却能引起我们的快感,例如尸首或最可鄙的动物形象……"亚里士多德还用摹仿的媒介的不同来区分画家、雕塑家、歌唱家和史诗的作者,"有一些人(或凭艺术、或靠经验)用颜色和姿态来制造形象,摹仿许多事物,而另一些人则用声音来摹仿;……另一种艺术则只用语言来摹仿"。他还以摹仿的对象区分悲剧和喜剧,"喜剧总是摹仿比我们今天的人坏的人,悲剧总是摹仿比我们今天的人好的人"①。就摹仿的方式来说,有的用叙述手法,如叙事诗;有的用动作手势来摹仿,如戏剧。

亚里士多德首次把西方摹仿论形成体系,并有五大特点。第一,他认为应该摹仿事物的本质规律,不仅仅是事物的外表。第二,艺术应该主要摹仿行动中的人,重点集中在人的情感、情绪、心情——精神的摹仿,在摹仿心情这一点,绘画不如诗歌,诗歌不如音乐,他把音乐称为最富于摹仿性的艺术,最高级的摹仿是表现。第三,摹仿的对象不仅仅是美的,还包括丑的,丑的东西给人带来求知的快感。第四,他第一次把摹仿解释为灵感。第五,他首次把摹仿归结于人的本能和天性。

### 2. 艺术起源于游戏

游戏说认为,原始人之所以创造出艺术来,是因为在满足了生存和繁衍之后,还有过剩的精力没处发泄,怎么办呢?原始人展开了丰富的想象,在自由游戏中想唱歌就唱歌,想跳舞就跳舞,用泥巴造型,用线条画画,从而便产生了最初的艺术。

艺术起源于游戏的理论也可追溯到古希腊时期。古希腊哲学家德谟克利特就曾说过:"动物只要求它所必需的东西,反之,人的要求超过这个。"②最早从理论上系统地阐述游戏说的是德国哲学家康德。他认为艺术不同于手工艺,艺术是"自由"的游戏,手工艺则是追求利润与报酬的行业。康德所谓的"自由",即不受外在功利考虑影响的一种精神创造活动,除了它本身所引起的精神上的愉快之外,不再具有其他目的。正是在这一点上,艺术与游戏相通。由此,他把诗称作"想象力的自由游戏",音乐和绘画是"感觉游戏的艺术"。

游戏说的代表人物是18世纪德国哲学家席勒和19世纪英国哲学家斯宾塞。他们发挥和补充了康德的观点,完成了"游戏说"的创立,所以该理论又称为"席勒—斯宾塞理论"。

---

① 亚里士多德:《诗学·诗艺》,罗念生译,人民文学出版社1962年版,第4、8—9、11—12页。
② 德谟克利特:《著作残篇》,载伍蠡甫、蒋孔阳编《西方文论选》上卷,上海译文出版社1979年版,第5页。

### 3. 艺术起源于表现

19世纪后期以来,艺术起源于"表现"的说法,在西方文艺界具有较大的影响,流行于现代西方各种美学思潮。西方现代主义文艺思潮的主要理论基础,就是强调艺术应当"表现自我",显示出这种说法的巨大影响力。

以理论方式提出这种说法的首推意大利美学家克罗齐,其美学思想核心是"直觉即表现"说。他认为,艺术的本质是直觉,直觉来源于情感,直觉即表现。因而,归根结底,艺术是情感的表现,尤其是抒怀的表现。克罗齐强调,艺术既不是功利的活动,也不是道德的活动,艺术甚至不能分类,一切艺术都是情感的表现。英国史学家乔治·科林伍德对克罗齐的表现说作了进一步的详尽发挥,认为艺术不是再现和摹仿,更不是单纯的游戏,只有表现情感的艺术才是所谓"真正的艺术",艺术就是艺术家的主观想象和情感的表现。这种学说认为艺术起源于人类表现和交流情感的需要,情感表现是艺术最主要的功能,也是艺术发生的主要动因。

在这种学说看来,原始人所有的艺术只有一个最主要的推动力,那就是他们通过各种艺术来表达他们的思维与感知,从而促成了艺术的发生和发展。他们用动作、线条、色彩、声音以及言词来表达艺术形象,通过这些艺术形象的传达,使别人也能体验到同样的感情,这样艺术活动就产生了。

### 4. 艺术起源于巫术

这是19世纪末以来西方兴起的最有影响的艺术起源理论之一。这种理论是在直接研究原始艺术作品与原始宗教巫术活动的关系的基础上提出来的,其代表人物是英国著名人类学家爱德华·泰勒。他在《原始文化》一书中,最早提出艺术起源于"巫术"的理论主张。他认为:"野蛮人的世界观就是给一切现象凭空加上无所不在的人格化的神灵任性作用。"① 原始人思维的方式同现代人有很大的不同,对原始人来说,周围的世界异常陌生和神秘,令人敬畏。原始人思维的最主要特点是万物有灵,山川草木、鸟兽虫鱼,在原始人看来都是有灵的,并且都可以与人交感。今天,人类学家也发现,从残存的原始部落中,确实可以找到大量人与动物交感的现象,原始人的巫术就建立在这种万物有灵论的基础之上。后来,英国人类学家弗雷泽在其代表作《金枝》中,对这种思想观念作了进一步概括,并且较早论及了巫术仪式与艺术的关系问题。他认为:巫术原则有两条,一是同类相生或同果必同因;二是甲乙二物接触后,施力于甲可影响乙,施力于乙可影响甲,前者叫"相似律",后者叫"接触律"。由

---

① 转引自朱狄:《艺术的起源》,中国社会科学出版社1982年版,第131页。

此,根据"相似律",通过摹仿,就可以产生巫术施行者所希望达到的任何效果,即所谓摹仿巫术;而根据"接触律",巫术施行者可利用与某人接触过的任何一种东西来对他施加影响,这种东西可以是他身体的一个组成部分,也可以不是,即所谓交感巫术。弗雷泽认为原始部落的一切风俗、仪式和信仰,都起源于交感巫术。如同泰勒和弗雷泽所认为的,整个原始文化就起源于这种巫术观念,因此,巫术说又称"泰勒—弗雷泽理论"。

最早运用巫术理论解释艺术起源的是萨洛蒙·赖纳许、吉德逊等人。他们认为,艺术是作为一种控制狩猎活动的实践手段而发展起来的,目的是为了保证狩猎成功。他们用以解释原始洞穴壁画,认为这些壁画的创作动机就是巫术的目的。鲁迅认为:"画在西班牙的亚勒泰米拉洞里的野牛,是有名的原始人的遗迹,许多艺术史家说,这正是'为艺术而艺术',原始人画着玩玩的。但这解释未免过于'摩登',因为原始人没有19世纪的文艺家那么有闲,他的画一只牛,是有缘故的,为的是关于野牛,或者是猎取野牛,禁咒野牛的事。"①

巫术说揭示了艺术起源与原始巫术的各种紧密的联系,特别是对史前洞穴壁画的解释具有很强的说服力。

**5. 艺术起源于劳动**

19世纪末叶以来,艺术起源于"劳动"的理论在欧洲大陆许多民族学家与艺术史家中广为流传。希尔恩在《艺术的起源》中就曾经列出专章来论述艺术与劳动的关系。强调劳动为艺术发生的起点的说法,在哲学史上真正有力的论证始自俄国的普列汉诺夫,其理论基础则是由马克思、恩格斯奠定的。普列汉诺夫在《没有地址的信》中,通过对原始音乐、原始歌舞、原始绘画的分析,以大量人种学、民族学、人类学和民俗学的文献资料,系统地论述了艺术的起源及其发展问题,并且得出了艺术发生于劳动的观点。恩格斯指出:"首先是劳动,然后是语言和劳动一起,成为两个最主要的推动力,在它们的影响下,动物的脑髓就逐渐地变成了人的脑髓。"②

劳动发生说从四个方面说明了劳动与艺术起源的密切关系:首先,劳动提供了艺术活动的前提条件,一方面是劳动满足了人的基本生存需要,而后才能从事其他活动;另一方面,人就是在这种生产活动中生成的。劳动创造了人赖以进行艺术的物质基础,如完善的大脑、灵巧的双手、敏锐的感官等。而恰恰正是人类开始拥有了不同于动物的大脑,决定了思维的创造性,于是需要表述自身感官所受到的刺激,艺术的不同形式也就随之产生了,例如:音乐、舞蹈、绘画、雕塑。其次,劳动产生了艺术活动的需要,如集体劳动对节奏的需要。史前人类

---

① 鲁迅:《且介亭杂文·门外文谈》,译林出版社2014年版,第50页。
② 《马克思恩格斯选集》第3卷,人民出版社1976年版,第74页。

在集体进行的劳动中,为了协调行动,交流情感与信息,减轻疲劳等,就产生了节奏。所以,歌唱和舞蹈严格遵守节奏。如果没有得到集体劳动的促进,艺术的节奏感就不可能在原始部落中得到较高程度的发展。再次,劳动构成了艺术描写的主要内容。最后,劳动制约了早期艺术的形式。早期的艺术表现形式是诗、歌、舞三位一体的结合。这种早期的形式同劳动过程直接相关。原始人劳动动作和狩猎动物的动作衍化成舞蹈,劳动时的号子与呼喊发展为诗歌,而劳动时发出的各种声音和体现的节奏则为原始人提供了音乐的灵感。劳动决定节奏,节奏又促成音乐、舞蹈的发生,直至形成诗、歌、舞三位一体的形式,先决条件无疑就是集体劳动。

劳动发生说受到众多美学家,尤其是马克思主义美学家的重视。尽管研究角度不同,所用的论证材料也各异,但是他们都从某一方面、某一角度为科学地揭示艺术起源问题作出了贡献。仅就劳动发生一说之中,普列汉诺夫提出的一个观点应是符合事实的:"劳动先于艺术,总之,人最初是从功利观点以观察事物和现象,只是后来才站到审美的观点上来看待它们。"①

### (二) 中国古代对于艺术起源的探讨

中国古代对艺术起源的论述比较分散,但大致可归纳为以下几点。

首先,摹仿自然之道是艺术起源论中较为传统的一种。中国古代认为音乐也是由摹仿现实生活中的自然音响而来。《吕氏春秋·古乐》中有记载:黄帝命伶伦制定音律,"听凤凰之鸣,以别十二律"……帝尧立,"乃命质为乐,质乃效山林、溪谷之音以歌"。

其次,游戏理论在19世纪末20世纪初风行一时,近代学者王国维在其《文学小言》中就有论述。中国的古典书画创作,有不少在题跋中称"戏作"、"戏题",意思是说,没有什么功利的、纯属游戏之作。明代才子李渔的《闲情偶寄》写得妙极了,只有"闲"才有"剩余精力",无闲情怎能有逸致呢?之所以"偶寄",就是摆脱预设的目的性,这样,"寄"得才轻松、潇洒。因此,李渔的同窗尤侗在《闲情偶寄》的序言中称李渔为"神仙中人",通过"闲情偶寄"来"游戏神通"。这些是否表明原始艺术因"游戏"而发生并且一直影响着艺术创造呢?

再次,中国古人认为艺术起源于人类情感的表现和交流的需要,中国早在先秦时期就有"诗言志"之说。《毛诗序》说:"诗者,志之所之也,在心为志,发言为诗。情动于中而形于言,言之不足故嗟叹之,嗟叹之不足故咏歌之,咏歌之不足,不知手之舞之,足之蹈之也。"②其中

---

① 普列汉诺夫:《论艺术》,曹葆华译,生活·读书·新知三联书店1973年版,第93页。
② 《两汉文论译注》,曹顺庆主编,北京出版社1988年版,第34页。

的意思就是先民在寻求情感表达与交流中,自觉或不自觉地选择了某种"艺术的形式"。中国诗学中的"不平则鸣"、"诗穷而后工"、"文章憎命达"则属于压抑说,认为情感压抑越深,艺术形式的表现就会越感人。

又次,"巫"在《说文》中释为"能事无形,以舞降神者也",即用一套舞蹈来请神治病驱鬼、禳灾求福的人。巫术,指这些被称为"巫"的人及其摹仿者所施用的降神术或其他超自然的操作术。我国甲骨文的占卜是典型的巫术活动。甲骨文中的"巫"与"舞"同源,"巫"的原始意义是凭借于舞蹈和歌唱在迷狂中与神灵交感呼应(俗称"下神"),由此看来,原始舞蹈与巫术活动有着十分密切的关系。甲骨文的"卜",是将占卜的龟甲放在火上烤,产生裂纹(即"兆纹")以占卜吉凶祸福。再看看我国宁夏的中卫岩画中的巫术舞蹈:一件是一人头戴盘角羊头面具,踏步跳跃;另一件是两人身穿兽形服,挽手起舞,似乎与图腾崇拜有关。

除了"巫"与"舞"的关系紧密,先民还把最初的诗歌或韵语作为一种"咒语"来理想化地把握世界。先民不认识自然的客观规律,认为周围的世界可以用自己的主观意志去改变。他们相信自己语言的力量,企图用它来"控制自发的害人的自然现象",甚至企图用它去影响神,以达到某种愿望。于是他们常常把诗歌当作"咒语"来使用,目的是为了满足人们对现实的要求,而方法则是把人们的能力理想化,这就属于艺术的创作。例如相传为伊耆氏的《蜡辞》:"土反其宅,水归其壑,昆虫毋作,草木归其泽。"①虽然是以祝词的面貌出现,但本质上具有"咒语"的作用。因为从词句上看,与其说是祈祷,不如说是命令。这里,作者在指挥自然服从自己的愿望。其他如相传为舜的《祠田辞》(《文心雕龙·祝盟》),以及淳于髡所述的《田者祝》(《史记·滑稽列传》)等,都是想通过诗歌形式的语言来达到某种幻想的目的,带有浓厚的原始宗教色彩。所以说,诗歌的发展,又与原始宗教的"咒语"有密切关系。

最后,在中国古代文献中,艺术起源于劳动也可以得到很好的说明。例如《淮南子·道应训》说:"今夫举大木者,前呼'邪许',后亦应之,此举重劝力之歌也。"②这几句话是根据《吕氏春秋·淫辞》来的,"邪许"本作"舆謣"。所谓"举重劝力之歌",就是指人们集体劳动时,一唱一和,借以调整动作、减轻疲劳、加强工作效率的呼声。举重时是这样,春碓时也是这样。《礼记》的《曲礼》和《檀弓》二篇都说:"邻有丧,春不相。""相"是送杵声,其作用与举大木者的呼"邪许"相同,而且那种节奏是在劳动时的特殊条件下产生的,那种自然而健康的韵律实际上就是诗歌和音乐的起源。

歌舞和音乐融合在一起,成为先民艺术活动的一般形式。而其艺术对象也都与劳动实

---

① 《礼记》,陈澔注,金晓东校点,上海古籍出版社 2016 年版,第 298 页。
② (汉)刘安:《淮南子·道应训》,(汉)许慎注,陈广忠校点,上海古籍出版社 2016 年版,第 279 页。

践有关，有的即为生产行为的重演，或者说是劳动过程的回忆。例如《吴越春秋》的《勾践阴谋外传》所载的《弹歌》："断竹，续竹，飞土，逐宍（古肉字，指禽兽）。"回忆了制作武器去狩猎的全过程，反映了渔猎时代的社会生活。这些歌舞也体现了生产意识的延续和生活欲望的扩大，其中显然包含了功利的目的。

所以说，中西方对于艺术起源的探讨虽然方式、方法、角度都有所不同，但结果殊途同归。人类艺术的起源，和人类思维的形成一样，因为需要而出现，而且有它发生、发展的历史必然性，但其动因绝不会是单一的。

### （三）目前学术界对艺术起源的多元化态度

以上关于艺术起源的各种学说，没有哪一种学说能够完美地回答艺术起源问题。据此我们可以认为，艺术起源本身就是由多种因素构成的，任何单一的因素都不能全面解释艺术生成的动因。法国结构主义学者阿尔都塞认为，社会发展不是一元决定的，而是多元决定的，并进而提出了多元决定的辩证法，或者说是结构的辩证法：任何文化现象的产生，都有多种多样的复杂原因，而不是由一个简单原因造成的。著名的艺术史家希尔恩认为，艺术本身就是一种综合性现象，促使其产生的最基本的人类生活冲动大体有六类：知识传达、记忆保存、恋爱与性欲冲动、劳动、战争和巫术等，因此，研究艺术的起源必须采用社会学、人类学和心理学等多学科相结合的综合研究方法，才能真正揭示艺术起源的奥秘。

我们提到的原始岩画，它本身所描绘的对象是自然界的动物，以及狩猎中的真实场面，或者说是对现实的一种摹仿，但也可能是一种游戏之作，更可能与祈求狩猎成功的巫术仪式有关，也是原始人类内心诉求的真实表现，与他们的劳动实践紧密相关。我国马家窑文化舞蹈纹彩陶盆上的十五个人手拉手跳舞，头部一律正侧面，两腿自然交叉分开，头饰与尾饰分别朝左右两方摆动，加强了舞步的运动张力。十五人分三组，每组五人的舞蹈，以奇数象征着多、象征着群体的凝聚力。这个舞蹈纹彩陶盆如果盛上水，水边的群体舞蹈与倒影形成呼应关系，动与静的结合，似有声实无声的画面构成了丰富而幽远的意境。有人猜测这十五个舞人的头饰和尾饰，是摹仿鸟的造型，似乎也可以说明原始艺术产生于"游戏说"，同时也可以证明这种集体舞蹈是因巫术而产生的，因为每一位舞蹈者都戴着面具，或用兽毛装饰的发辫，而且都装饰有野兽的尾巴，这分明是披挂着野兽皮的巫术舞蹈。不管是庆贺打猎的丰收，还是感恩于神灵赐他们以食物，这舞蹈又何尝不是他们真实情感的自然表达，又何尝不是他们劳动实践的额外产物？

综上所述，艺术的产生是一个从实用到审美、以巫术为中介、以劳动为前提的漫长历史

过程,其中当然也折射出人类生存和繁衍的冲动、摹仿和游戏的本能。艺术的发生是多种因素的集合突变,归根到底应归结为人类内在需要和外部条件的成熟。摹仿带来的快乐、游戏体现的自由、表现自我的酣畅等等,这些艺术活动满足了原始人类的内在精神需求;而从外部来说,劳动是人类在生存压力下的实践活动,巫术在原始社会中同样是人类在精神领域为解决生存压力的一种实践活动,而艺术活动所呈现的表象也是实践活动的产物。当我们讨论艺术起源时,我们应重点关注到两点,即艺术的产生是人类文化发展历史进程中的必然,艺术的起源应当是原始社会中一个相当漫长的历史过程。

## 二　原始艺术的界定

人类为了生存和发展,不断开发自己的头脑和训练双手,在漫长的岁月里不仅创造了维持生存的物质财富,也创造了丰富的精神财富——绘画、雕塑、音乐和舞蹈。我们把原始艺术看成是艺术兆始之最初形态,说明其已具备我们所认同的艺术的基本属性——审美性。因此,我们把分属于旧石器时代、中石器时代和新石器时代,具有审美性的人类创造都看成是原始艺术。但原始艺术从原始人类的生产劳动和精神世界中脱胎而来,还具有其他的一些特征。

人类区别于一般动物的标志是人能够依靠双手劳动来维持生存。最早制造的劳动工具从广义上讲就属于美术品,因为它包含着人类的智慧、创造和最初的形式感。在原始艺术是不是艺术的探讨中,以前一直有两种解释,一种是主观主义的解释,即用现代欧洲人对"艺术"的要求标准,如个性、独创性、表现性等,去衡量原始艺术品,往往会得出原始艺术是艺术的结论。另一种是客观主义的解释,主要是社会学家、人类学家的看法,他们把原始艺术放在特定的社会政治、宗教文化背景下考察,认为原始艺术一般主要执行政治、宗教、经济等功能,而缺少审美功能,因而不是艺术。后来,当代美国分析哲学和美学的一位后起之秀布洛克,批评了两种解释的片面性,清除了他们两方面加给原始艺术品概念的不正确涵义,同时吸收了二者的合理性,提出"经过修改的客观主义"原则,既顾及原始艺术的特定社会文化内涵,也考虑到其审美艺术特质的客观存在;既承认原始艺术产生时所包含的非审美功能,也注意发掘当时条件下原始艺术所包含的审美功能,从而得出原始艺术是艺术的结论,这也是我们界定原始艺术的主要依据。

### (一) 原始艺术的物质属性

从原始艺术的物质载体来看,留存至今的主要为石材。我们无从知晓旧石器时代之前

原始人类是否会有一些无法以实物形态留存下来的"艺术活动",如以声音为形式的歌唱,以木、泥等容易腐朽的材质为载体的创作等,而这些材质也是比石材更便利的创作材料。我们现在论及的原始艺术大约是从旧石器时代开始,体裁大致可分为三类:一是纹身等身体装饰和舞蹈;二是雕塑、绘画、工艺、器物装饰等造型艺术和建筑;三是音乐和诗。我们现在能直观地见到的原始艺术多为造型艺术,以及造型艺术中表现人类生活的舞蹈、装饰等。

从原始艺术的表现内容来看,旧石器时代造型艺术多以表现动物为主,少数雕刻中有裸体女性雕像。中石器时代的绘画由洞窟转移到露天岩壁。随着人类狩猎工具的进步,对大自然的征服力的提高,动物形象在绘画中逐渐减少,而人类活动开始成为绘画的主要对象。新石器时代的艺术成就主要是巨石建筑。这是用重达数吨的巨石垒成的宗教性纪念建筑。巨石建筑盛行于欧洲,包括石柱、石台、石栏等形式。英国南部的巨石阵(Stonehenge)是典型的代表。舞蹈在原始艺术中占有重要地位,并且与音乐、诗歌结合在一起,成为诗、乐、舞三位一体,是再现生活、举行巫术礼仪和表现情感的有效艺术形式。在法国著名的"三兄弟"史前洞穴中,壁画上有一个男性舞蹈者形象,身上披着兽皮,头上戴着鹿角,腰上缠着长须和马尾,作舞蹈状,显然是在用"巫"的形式表现着与狩猎相关的图腾活动。

从原始艺术的表现手法来看,旧石器时代的造型艺术兼有写实与夸张。以动物为表现内容的壁画多数生动写实,其中最突出的原始洞窟壁画是西班牙北部阿尔塔米拉洞窟壁画和法国西南部的拉斯科洞窟壁画。而女性雕像夸大女性的生理特点,突出表现乳房、臀部、腹部、大腿等部位,体现出原始时期人们对于母性和生殖的崇拜。早期发现的雕像有奥地利《威伦道夫的维纳斯》(原始的维纳斯、母神雕像)和法国鲁塞尔岩廊石壁浮雕《手持角杯的裸女》等。

### (二) 原始艺术的精神属性

考古学家可以根据挖掘的实物论证人类发生发展的过程,而艺术的创造是一种在客观实践基础上的主观思维过程。往往艺术品已经被创造出来,连创造者自己都很难说清创作冲动是来源于主客观的哪一种因素。在原始社会里,艺术创作的目的首先是为了满足人们的某种需要,它们不是一开始就被当作纯粹的艺术品,而是当作有明确用途的东西。人类在原始时代的实践活动,是人类在生产力状况极端低下、认识能力又十分肤浅的条件下的必然现象。原始人没有别的选择,只能把巫术礼仪作为认识自然或与自然沟通的方式。生产劳动也是如此。原始人在种植、狩猎、采集等劳动时,即使与雕刻、绘画、舞蹈等有所联系,他们也并未意识到是审美需要,而是出于突出的实用和功利性目的。原始宗教、原始艺术本身又

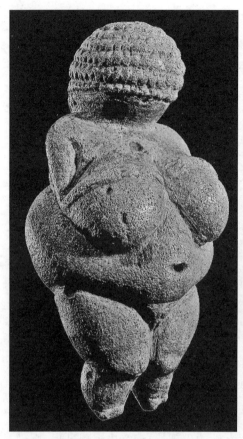
图 1-1 威伦道夫的维纳斯

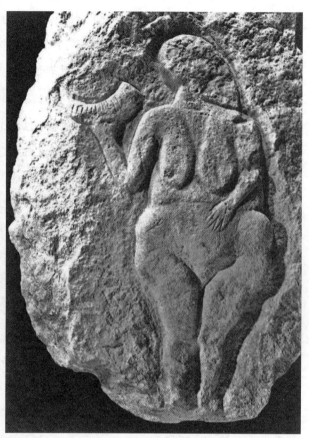
图 1-2 手持角杯的裸女

是原始生产活动中一个不可缺少的环节,生产、宗教、艺术往往是混融在一起的,原始宗教与原始艺术本身都是原始社会实践的一部分。这种实践行为的混融性便决定了思维意识的混沌性。艺术正是这种混融性实践与混沌性思维的产物。由此可见,审美意识在大量非艺术的实践活动中逐渐萌生,继而出现非艺术与艺术的相互交织,这种混沌性、模糊性是原始艺术特有的精神属性。

首先,原始艺术创作具有实践功利性的目的。从原始雕像来看,原始人制作雕像绝不可能是有意识的艺术活动,更不可能有明确的审美观念,而完全是出于功利的目的。如前面提到的《威伦道夫的维纳斯》(图1-1)和《手持角杯的裸女》(图1-2),是原始人以其行动祈求种族昌盛的方式。另外,前述的巫术礼仪、音乐舞蹈等,在观念上带有极强的功利性。音乐有时是为了交换信息,有时则是为了祭神,似乎是在通过音乐与神对话;原始舞蹈是与祈祷祭礼联系在一起的,仿佛通过舞蹈可以与无情的大自然取得和解,因而带有明显的实用目的。两者都是通过娱神来达到自己的实在目的的,其审美价值反在其次。

其次,原始艺术还是认知的产物。原始神话是文学最早的形式。古希腊神话奠定了西方文化的基础,而中国远古神话中的女娲补天、夸父逐日和精卫填海等,也都是早期人类基于自身的思维水平和初步的审美意识,努力阐释世界、人类、时间以及自然等现象的例证。出于对世界和自然的神秘感和畏惧感,世界各个民族的原始初民都创造了自己的神话,它印证了原始人面对大自然表现出的无能为力。同时,原始人似乎又认为可以通过某种神秘的力量来征服世界和自然。在原始神话中,体现出原始思维、原始宗教与原始艺术的融合。

最后,尽管原始艺术具有精神上的混沌性,但毕竟在这些原始艺术的创造过程中,原始人的审美意识觉醒了。新石器时代的遗址就已经发现了一些人体装饰品,如项链等。这些色彩鲜艳、大小适当的石头、骨珠、贝壳被有意识地串在一起,用来装饰人体。这不仅体现了人对于自身身体的自觉,使人的身体从自然美向社会美转化,而且体现了人类对形式美的追求也从被动的感知走向主动的创造。在原始艺术中,即使是在某种朦胧的审美意识的驱使下,出于人类艺术创造的本能和敏感,他们运用艺术的手段,将自己的理想通过对客观事物形象的把握而传达出来,以至于到今天,我们仍然为这些稚朴的原始艺术所感动。

## 三 艺术起源的本质

艺术起源是一个十分复杂的问题。它必须以人类起源为前提,与艺术的本质有着密切的关系。艺术的起源以艺术的本质为前提,几乎有多少关于艺术的定义,就有多少关于艺术起源的学说。我们可以从艺术形成的内外两个方面,即心理思维和社会实践去深入探讨艺术起源的本质问题。

### (一) 艺术起源与艺术本质的关系

艺术最重要的特性是美,历史上有很多人思考过美的起源。庄子说:"天地有大美而不言。"似乎"美"存在于宇宙的每一个角落,无处不是美。世界上,有不同的种族,不同的文明,不同的语言。但是,似乎所有人都不能否定自己曾经有过审美经验和美的感觉。

美是人类内心世界的一种精神活动。美可以存在于自然界中,我们看到的朝日、落霞、广袤的平原,都可能兴起"美"的感受。美也可以存在于人类世界里,我们可以从一个青年身上感受到青春之美;可以从一个母亲身上感觉到温暖与呵护的母性光辉;可以从一个老人银发苍苍却从容优雅的态度上感觉到人生的阅历之美。但是当"美"变成一种人类的行为,便和"艺术"有了密切的关系。人类写诗、画画、演奏乐器、唱歌、舞蹈和演戏等,这些行为,我们统称为"艺术"。

一切以审美意识的存在为前提、按照美的原则进行的创造，我们都可以认为是艺术创造。艺术是情感的表现，反映了人们在日常生活中的喜怒哀乐。"虽虞夏以前，遗文不睹，禀气怀灵，理无或异，然则歌咏所兴，宜自生民始也。"①说明艺术起源与人类起源同步。虽然原始人与现代人的思维方式有差异，但他们同为"人"，且具有区别于动物之"冲动"的"情感"。人的自我意识的觉醒，以及在此基础上形成的主体的行为法则和精神要求，成了艺术的内在推动力。艺术的起源也即人的情感表现的起源，而人的情感区别于动物的情绪，在很大程度上在于人所具有的自律性。情感表现的自律性，或形象地称之为"戴着镣铐的舞蹈"，才真正形成了最初的艺术形态。

审美意识的产生和人类生产力的发展有着密不可分的关系，技术手段的进步也可看成是艺术起源之必要条件之一，这在后面艺术起源的社会与实践因素中将进行进一步的论述。

### （二）艺术起源的内在精神因素

艺术作为一种活动，是人类社会所特有的现象。从古希腊社会中关于艺术起源于摹仿的说法中，我们不难发现促成艺术发生的某些不容忽视的因素，它揭示了人类一种比较原始的心理倾向，这种倾向与艺术创造的冲动是相通的。对客观事物的准确描绘也是对事物的一种相对把握，它使人从中看到自己的智慧和能力，从而引起心理上的快感和满足。

游戏说所偏重的是艺术中的"自由"精神，是想象力的游戏。当人们在生产生活中处处受到自然、社会等方面的约束时，对自由的渴求只有在艺术中才能得以暂时的实现，游戏说把这种精神上的满足看成是艺术的唯一目的。康德在把艺术和手工艺进行比较的时候曾说："艺术也和手工艺区别着。前者唤做自由的，后者也能唤做雇佣的艺术。前者人看做好像只是游戏，这就是一种工作，它是对自身愉快的，能符合目的的成功。"②

表现说则直接将艺术看成是人的内心渴求的一种表现。照列夫·托尔斯泰的说法："在自己心里唤起曾经一度体验过的感情，在唤起这种感情之后，用动作、线条、色彩、声音以及言词所表达的形象来传达出这种感情，使别人也能体验到同样的感情——这就是艺术活动。"③

巫术说对于我们理解原始艺术，特别是原始美术发生的动力，以及这些艺术在当时条件下非审美的性质具有重大意义。它把巫术的精神动机，即通过巫术仪式在精神上实现某种

---

① 沈约：《宋书·谢灵运传》，中华书局1974年版，第1778页。
② 康德：《判断力批判》上卷，宗白华译，商务印书馆1964年版，第149页。
③ 列夫·托尔斯泰：《艺术论》，丰陈宝译，人民文学出版社1958年版，第47页。

功利的目的,看成原始艺术发生的唯一动机,而巫术仪式中的歌舞等本身的审美意味并未得到重视。从原始社会的纹身、纹面,器物的刻绘等"装饰"上可以看出,各种装饰几乎都与神秘意识有千丝万缕的联系,它的意蕴大都指向辟邪免灾、人丁兴旺,甚至死而复生的愿望,从精神方面维系着原始人的艺术创造。

可以说,除了劳动说,大多关于艺术起源的学说都较多地偏向于从原始人的精神与心理方面去探究艺术的发生,这当然与艺术本身所具有的明显的精神性是相适应的。但是,人类早期的精神活动具有混沌性,原始艺术所携带的各种精神属性在多数情况下是不能被一一剥离而进行欣赏性分析的,作为独立审美活动的艺术可能并不是从艺术产生之初就存在,原始艺术的心理与精神的生成原因更可能是混杂而多元的。

当然我们提出原始艺术混杂的精神性起源,并不否认其中的审美心理因素。事实上,原始艺术中所包孕的审美心态也是非常早的,它与人类精神境界的生成几乎同步。"随着历史的发展,艺术中审美的思维方式,也是从混沌的思维整体中逐步独立出来的。艺术中的审美思维和认识、道德、宗教等方面的思维,均由'万物有灵'的原始思维发端,体现了早期人类的整体思维能力。当这种原始思维导向信仰时,产生了原始宗教;导向真理时,产生了理性思维;导向情趣时,产生了审美和艺术。"① 而我们称之为原始艺术的东西,应早于审美意识的独立,体现了初民们从自然脱胎之始的整体性思维。

### (三) 艺术起源的外在社会因素

"艺"这个字,在汉字的起源中与农业有关,可能是整理田圃的一种技艺,也就是我们今天还保留的"园艺"的意思。"艺"这个字在春秋战国时代逐渐转变为各种"技能",例如,礼、乐、射、御、书、数,称为"六艺",大概是当时的知识分子必须学习的一些基础科目。"礼"大概包含了身体的动作(体育、舞蹈),"乐"是音乐,"射"是射箭,"御"是驾车,"书"是书写文字,"数"是算术。

从西方的文字源流来看,"art"这个词也与用手制作的"技术"有关。因此,中西方关于"艺术"的最早定义,都出乎意料地与"技能"、"技术"联系在一起。艺术当然不只是"技术",但是,我们不妨先从"技术"的层面来了解一下艺术的起源。

艺术活动是人所从事的艺术创作、阅读、批评等活动的总称,其最初的存在可能更多的是艺术创作活动。艺术活动本身是一个包含有诸多方面的系统,又是作为人的整个社会活

---

① 朱志荣:《中国艺术哲学》,华东师范大学出版社 2012 年版,第 192 页。

动的完整的子系统。我们考察艺术活动,先对活动本身的特性加以考察,然后再把它放置到作为它的基础和前提的人的实践活动中去认识。

我们对艺术作发生学的研究,就是找出艺术现象发生的端点及其内在机制。由于年代久远,加之材料匮乏,人们只能根据史前艺术的若干遗迹和世界某些角落残存的原始部落的艺术状况,对艺术活动的原始发生作一些推测,进而勾勒出一个大概的原始艺术的基本形态轮廓。

有学者指出,探讨艺术的起源应扩大研究的视野,联系考古学、文化人类学、心理学及史前宗教学、民族学和民俗学等学科进行综合研究,只有这样才能获得更为科学和深刻的认识。①

在任何时候,人都是作为生物的一个族类而存在,在基本需求方面不能不带有"本能性"(动物性)。在人类的最初阶段,由于生产力的极度低下,这种求生的欲望,成为一切行为、思想的基本动机。如果把人类的文明推到旧石器时代,人类生活在旷野之中,与野兽为伍。人类与动物搏斗,求取生存。比起许多荒野中凶悍的动物,人类的爪牙不够锐利,人类的身体也比不上狮虎那样勇猛,人类的奔走比不上麋鹿。但是人类逐渐战胜了野兽,成为大地上的主宰者,有很大一部分原因和使用"石器"有关。

人类几乎是大地上唯一直立行走的动物。大部分的动物是横向脊椎,如我们豢养的宠物猫、狗,一般的家畜牛、羊、马、猪,都是横向脊椎,因此必须用四蹄来行走。从猿人到人类的阶段,身体的重心已经完全移到后肢,前肢就进化为"手"。在猿猴的阶段,已经可以用前肢攀爬树枝,抓拿果实,丢掷木棍,有了"手"的功能。但是,唯有发展到人类,"手"才有了制作器物的能力。

人"手"的演化是一个漫长的过程。人手的不断解放,具备更多的功能,与"艺术"的创造有密切的关系。我们还是回到旧石器时代:一个在旷野中生活的人,观察天空的日月星辰,观察地上留下的各种动物的脚迹,观察山的形状,水的回旋,观察花的开放与果实的浑圆,开始记忆各种形状、色彩、线条。他当然也观察到"石头"这种物质。他用手捧起一块岩石,感觉石头的重量,他又用一块石头碰撞另一块石头,听到石头与石头碰撞的声音。大自然中石头的形状是不规则的,有的方整,有的圆润,有些露出尖锐的棱角。对我们而言,不太能够想象,这些石头居然逐渐变成了人类的工具。

人类开始用锐利的石头去砍树("砍"为"石"字偏旁),用尖锐的石头去刺杀野兽。这些

---

① 郑元者:《艺术起源序说——当代马克思主义人类学美学研究之一》,载南宁《民族艺术》1997年第1期。

"工具"当然还十分粗钝,远不能和我们今天用的工具相比,但是,他们已经被称为"石刀"、"石斧"、"石锛"了。

谈艺术起源的文章,常常会介绍旧石器时代人类使用过"石斧"或"石锛"。一般人或许会问,这与"艺术"有什么关系?"石斧"不是自然中的产物,它是人类用手制造的工具,上面有人用手敲打出的痕迹。如果说,艺术起源于"技艺",起源于人类用手对某一种物质的技术作用,那么,无疑的,这一块可能追溯到100万年前的石斧的确是人类最早的艺术创造。诸葛铠先生在《图案设计原理》一书中,对石器工具的产生作了高度评价,他认为:"石器是人类第一次'为人造物'的创造活动;石器的产生,源于人类生存的需要;石器的'设计'以'原始功能主义'为最高原则。"①艺术起源于劳动说之所以拥有较其他几种学说更为广泛的支持群体,正是因为劳动说更多地涉及艺术起源的社会与实践的因素,而不仅仅限于艺术心理的探讨。而工具的发展是生产力发展的一大标志,"石斧"的创造是从"劳动"中产生的,可以说社会实践的发展是促进艺术生成的一大主因。

艺术起源于劳动的说法,在一些依靠原始方式生存的族群中依然可以得到佐证。如在一些较为原始的部落中,各种劳动在祭典中都会被转化为舞蹈,配合着固定的节奏,歌词中大约都是祈祷丰收或感谢神明的句子。这种活动把日常生活中辛苦的劳动提升为艺术的活动,而这种艺术行为又大多与巫术仪式有密切关系。

或者我们可以认为,艺术的产生最初确实是与巫术有密切联系的,但艺术起源于巫术的理论又并不准确,因为原始时代的巫术活动是直接和生产劳动密切联系在一起的。原始的艺术活动虽然具有明显的巫术动机或巫术目的,但归根结底还是离不开人类的实践活动,尤其是物质生产活动。在原始社会生产力低下和人类早期认识水平低下的情况下,人们无法把握自身,更无法支配自然界,于是原始人便寄希望于巫术,使得巫术与原始社会的日常生活与生产劳动都有了密切的联系。因此,艺术的起源,乃至于巫术的起源,最终还是应当归结于人类的社会实践活动。

## 四 艺术发展的社会制约因素

从本质上说,艺术是一定社会生活中人类思想情感的表现。因此,不断适应变化着的人的审美思想情感的需求,是艺术发展的必由之路。艺术发展随时代而改变的现象,表明了艺术发展的根本动力还在于社会时代的变化,包括生产劳动在内的经济因素直接制衡着艺术

---

① 诸葛铠:《图案设计原理》,江苏美术出版社1991年版,第43页。

发展。但是，最终的制约因素并不是唯一的因素，影响艺术发展的除了经济以外，上层建筑中的政治、道德、哲学和宗教等观念，以及一些涉及艺术发展的制度、政策、设施也会对艺术发展产生影响，而且往往是直接的影响。因此，艺术发展实际上是在诸多因素的"合力"中进行的，其表象便是艺术发展有时与社会经济的发展并不同步。

### （一）艺术随社会生活的演进而发展

艺术作为一种社会意识形态，从根本上为物质性的社会存在所决定。这个物质性的社会存在包括了自然地理气候等因素，但这些因素最后都通过作用于人类的经济生活而影响着艺术的演进。经济的发展对于意识形态具有较强的制约和影响作用，同样，艺术的发展也要受到经济的制约和影响。以生产劳动为中心的经济活动是推动艺术发展的根本原因。

恩格斯在论 18、19 世纪的欧洲时，曾得出这样的结论："不论在法国或是在德国，哲学和那个时代的文学的普遍繁荣一样，都是经济高涨的结果。"[①]一个社会的经济基础是一定历史发展阶段上占主导地位的生产关系的总和，即生产资料的所有制形式，生产中人的地位和关系以及分配形式等方面的总和，它构成了最基本的社会关系，造就了社会的政治生活和精神生活的物质基础。在人类社会中，艺术是架设于经济基础之上的上层建筑构件之一，它隶属于社会的精神层面，是一种有别于政治、法律、道德、宗教等的特殊社会意识形态，它为经济基础所决定，并服务于经济基础。

我们以原始社会的艺术为例。在生产力低下的状况下，人们不能理解和掌控千变万化的自然现象，便幻想出有一种主宰自然的巨大力量，于是神话艺术产生了。作为一种观念形态，原始神话反映了生产力低下的经济状况和人类的生活动态。中国古代的神话，如夸父逐日，其实体现了人类与时间的最初对抗；女娲补天，是初民对于人类起源的猜想；精卫填海，是人类与自然作斗争的精神写照。这些想象奇特、夸张精彩的神话，只能在当时的生产社会条件下才能形成并传递下来。不管现在的科技如何发达，思想如何开放，在我们这个成熟的时代是产生不了人类婴儿时期的美丽神话的。另外，我们可横向比较中国的神话与古希腊神话的不同特点，来论证它们各自不同的经济土壤。中国的神话多产生于农耕社会，反映了农耕经济中的社会生活和认知对象，其故事人物的零散也反映了农耕社会中人们散漫的生活节奏；希腊神话则更多地植根于游牧经济，反映的生活也大多与战争、狩猎相关，故事情节更加紧张，人物也有一个完整的谱系。

---

① 《恩格斯致康·施米特》(1890 年 10 月 27 日)，载《马克思恩格斯选集》第四卷，人民出版社 1972 年版，第 485—486 页。

另外，巫术作为原始人类把握世界的一种方式，也在原始壁画中得到体现。而这种巫术性的舞蹈不管如何优美，在现代社会是无论如何也产生不了的。即使仍然存在，也已经失去了它的原始神秘色彩，而仅仅成为旅游胜地的一个表演类节目。

神话和巫术舞蹈之所以在以后的时代中不再有创新和发展，因为它们失去了赖以产生的经济基础，以及在此基础上的人心的单纯混沌。虽然我们如此陶醉于原始艺术的稚拙之美，并且通过摹仿原始艺术来满足我们的审美需求，但我们的作品不管怎样在形式上靠近原始艺术，在审美价值上也不能与之相提并论。当某种艺术形式赖以生存的社会条件不存在了，那么即使这种艺术发展得非常完美，也难以再发展下去。各种艺术形式的兴衰与嬗变，都可以据此找到原因。

一般来讲，经济的繁荣、社会的稳定，当然有利于艺术的发展，可以为艺术生产提供更雄厚的物质基础，创造良好的艺术创作与消费环境。但是，经济对艺术的这种作用并不是直接的，而是往往要经过一些中间环节，其中包括政治的、社会的、制度的等等各个方面的因素。正是借助了这些中介，才使得作为时代精神生活重要方面的艺术受到经济基础的制约与影响；同时，也借助这些中介，使艺术又对经济基础施加影响。我们往往发现，真正与一个时代的精神，包括艺术，发生直接联系的，往往是社会的其他意识形态。

### （二）其他意识形态对艺术发展的影响

社会物质存在与社会意识形态之间的辩证关系不仅表现为存在决定意识，还在于社会意识的各个成员如政治、法律、道德、宗教、艺术等的相互作用。这些不同的社会意识形态，在特定历史阶段又有很多共同点并相互维系。在终极意义上，我们可以说是经济因素决定了艺术的发展，但在直接意义上往往是上层建筑各成员的相互影响制约着艺术的发展，而考察艺术的具体变化更要从这一方面来认识。

**1. 哲学对艺术发展的作用**

哲学是自然界、人类社会和人的思维有关知识的概括和总结，它是人们有关世界观、宇宙观的学问，是人们对物质世界和心灵世界的规律性的认识，所以它更为理性宏观。从事艺术创作的艺术家，在特定历史阶段都会受到某种哲学思想的影响，自觉不自觉地形成某种世界观。而这种世界观也必然会在艺术家所创造的作品中体现出来，尽管这种体现有时明显，有时不那么明显。进一步分析，我们可以发现艺术家的世界观，在作品中常常演化成一种审美观。

例如艺术的"真善美"问题，在中国古代曾影响到艺术家的创作取向。刘勰在《文心雕

龙》中曾针对当时华而不实、伪而不真的文风,提出文艺要"酌奇而不失其真,玩华而不坠其实"。在传统艺术中,"真"具有很重要的地位。至于"善",中国古来从之者甚众,从《论语》的"诗三百,一言以蔽之,曰思无邪",一直到清初顾炎武《日知录》,多倡导诗文的为善作用。对于"美"的论述,也与艺术的发展并步前行,始终没有中断过。艺术的"美"有内容和形式之分,而美的内容多与善的要求相一致。艺术发展形态虽然变化多端,但要求"真善美"的统一应是中国传统艺术发展的总体目标。在艺术发展的各个阶段上,又由于当时的风尚和时弊各有所侧重。

在信息交流日益方便的现代,哲学影响艺术的途径更直接,这体现在西方现代哲学对西方现代派艺术的巨大影响上。19世纪中叶以来,西方各国出现了众多的哲学思潮和流派,如尼采、柏格森、克尔凯郭尔、海德格尔、萨特等人,他们都曾经通过创作文艺作品来体现他们的哲学思想。叔本华的唯意志论、尼采的超人哲学、弗洛伊德的精神分析学、柏格森的生命哲学、克罗齐的直觉主义、萨特的存在主义哲学等影响深远的思想,都可归于现代非理性主义的哲学思想,其与西方现代派艺术,如象征主义、表现主义、超现实主义、意识流、未来主义、荒诞派、野兽派、立体派、表现派、未来派、达达派等等各个文艺流派具有相似的精神内核。西方现代艺术的一个共同特征是否定内容对形式的决定作用,探索和追求新的艺术样式,宣布和传统艺术主张、表现法则彻底决裂,旨在创造最新的、无任何传统痕迹的现代艺术。这正是西方现代形形色色的非理性哲学思想的艺术体现。

可见,哲学对艺术的影响是明显的。艺术家的创作,自觉或不自觉地都会受到艺术家哲学思想的左右。当然,不可忽视的是,艺术也会对哲学产生一定的影响,艺术作品可以传播一定的哲学思想,可以使哲学家受到启迪。特别是哲学家借助于对艺术的分析和思考,丰富了他们的哲学著作,有的内容甚至成了哲学著作的重要组成部分。

**2. 宗教对艺术发展的作用**

艺术与宗教,在认识世界、解释世界和把握世界的方式上,具有不少共同之处。两者都充满了感知、想象、联想和情感等心理活动。他们存在的价值,不是以物质的享受和满足为目标,而是超脱日常生活的感情,追求一种高层次的精神愉悦。德国学者马克斯·韦伯曾指出"宗教力量对民族性格的形成有着决定性的影响"[①],它对于艺术发展的影响也是巨大的。

远古的图腾歌舞是一种狂热的巫术礼仪活动。那种如痴如狂的舞蹈、狂喊高呼的咒语、叮当奏鸣的器乐、夸张描绘的面具和类如表演的祭祀仪式等等,使宗教与艺术紧密结合为一

---

① 马克斯·韦伯:《新教伦理与资本主义精神》,生活·读书·新知三联书店1987年版,第121页。

体,成为宗教艺术的最早形态。

在中世纪的欧洲,宗教的地位至高无上,神学主宰着社会的各个方面。不少艺术家要创作巨型的壁画,只有在教会或寺庙的支持下才有可能成功。即使到了意大利文艺复兴时期,著名画家米开朗基罗的杰出作品之一——西斯廷教堂的天顶画《创世记》(图1-3),也是应教皇朱诺二世的委托而创作的。宏伟的场面、完美的造型,足足耗费了画家四年时间。而作为基督教会强大势力象征的教堂建筑,在欧洲中世纪更是十分兴盛。

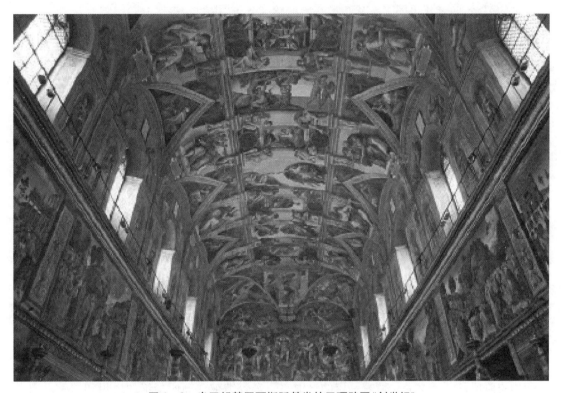

图1-3 米开朗基罗西斯廷教堂的天顶壁画《创世记》

宗教艺术在我国也是绚丽多姿。在我国的艺术遗迹中,石窟艺术是最富有特色的。我国现存的石窟遗迹约有120多处,最负盛名的有敦煌、云冈和龙门等石窟,构成了中国佛教艺术的千年展厅。有"百代画圣"之誉的唐代画家吴道子,其主要成就也是宗教绘画。

宗教对艺术的影响形成了专门的宗教艺术,这种宗教艺术本是宗教宣传的手段,主要目的是扩大宗教的影响;同时宗教艺术又借宗教的力量,极大地影响了艺术的发展,丰富了艺术的题材和手法。

**3. 道德对艺术发展的作用**

人与人之间、人与社会之间的关系必须有一种行为规范来调控和制约,道德因此而产

生。道德的"权威"是依靠社会的舆论力量,即依靠人们在长期的社会生活中所形成的信仰、习惯势力、传统和教育力量来维持的。在社会关系发生变革的时候,道德也会相对滞后地随之改变。艺术作品的创作者,当然不能脱离社会。因此,特定社会历史阶段使他形成的道德观、是非观、善恶观,都会或隐或现地反映于他的作品中。

在我国的古典美学传统中,艺术形式之"美"与艺术内容之"善"的结合一直被视为艺术创作的重要标准和目标,具有很高的地位。在美善相许的先秦时代,艺术与道德常常被看作是一体的关系,两者几乎同义。从孔子开始虽然区分了"善"与"美"的概念,但其认为善比美更加重要。虽然同谓之"善",因艺术之"善"具有与各个时代的伦理观相一致的内容,其社会的教化功能又是不同的。从周孔的礼治,到封建的等级,至于宋明之天理,一直到社会主义社会全新的道德观,都在不同历史阶段的艺术中得以体现。明清之际戏曲舞台上出现的许多"义仆戏",用所谓义仆报主、救主、殉主的题材,宣扬奴才道德,如朱素臣的《未央王》等。这些正是主宰社会命运、掌握经济大权的封建统治阶级所期望的人际秩序之一。

在西方,艺术之教化功能同样被各个历史时代所重视。18世纪的德国剧作家莱辛就认为"剧院应当成为道德世界的学校"。歌德在《歌德谈话录》中也曾发表了他的观点:"道德方面的美与善可以通过经验和智慧而入意识,因为在后果上,丑恶证明是要破坏个人和集体幸福的,而高尚正直则是促进和巩固个人和集体幸福的。因此,道德美便形成教义,作为一种明白说出的道理在整个民族中传播开来。"[①]歌德的诗剧《浮士德》、小说《少年维特之烦恼》等,正是以文艺形式体现了他的道德美的主张。

道德对艺术的影响作用是双重的:一方面,一定历史阶段人们的道德观念会制约人们创作艺术作品,以及人们对艺术作品的接受,超出人们的道德底线的艺术会被摒弃;另一方面,一定历史阶段的艺术又总是留着一定的自由空间来容纳被道德所禁绝的思想和情感。前者在再现性艺术中表现得较为突出,而后者在表现性艺术中表现得较为突出。要注意的是,这种区分不是绝对的,在大多数情况下道德对艺术的两种影响可能兼而有之。

**4. 政治对艺术发展的作用**

政治是最直接和最集中地反映着经济基础的上层建筑意识形态。在上层建筑各意识形态之间,艺术与政治的关系最为密切和突出,以至特定历史阶段的艺术作品,其时代的、政治的烙印是十分显著的。艺术的重大变革往往与政治的变革相联系,或者说,变幻的政治风云会导致艺术的转轨。

---

[①] 北京大学哲学系美学教研室编:《西方美学家论美和美感》,商务印书馆1980年版,第171—172页。

整体上来说，奴隶社会的主导艺术体现了奴隶主阶级的利益与审美情趣，封建社会的主导艺术体现了封建地主的利益与审美情趣，资本主义社会的主导艺术体现了资产阶级的利益与审美情趣，社会主义社会的主导艺术应体现广大劳动人民的利益和审美情趣。因为在任何一个阶级社会中，任何政权都要求艺术服从于政治，服务于巩固政权和政治斗争的需要。每个人生活在特定的时代里，都会形成相应的政治观点和态度，而作为一名艺术家，这样的观点和态度必然会被有意或无意地带进他的创作中。即使一些标榜清高的艺术家，其作品中所透露出来的也可能是与政权的对立观点，并以隐喻的方式体现了他的政治态度。

### （三）艺术发展与社会生产发展的不平衡性

虽然经济对艺术的发展起着根本性的作用，但这影响力经过中介——其他意识形态作用于艺术发展本身，就显示为艺术的发展并不是必然地与经济的发展成正比例的关系，或者说，艺术的发展同经济发展并不同步，有时它显得快些，有时慢些，有时甚至同生产力呈反方向发展，这就是马克思所谓的"不平衡关系"。这种"不平衡"有两种典型的体现：一种情况是某些艺术类型只能兴盛在生产发展相对低级的阶段，随着生产力的发展，其繁荣阶段也就过去了；另一种情况是艺术生产和物质生产的发展水平不成正比，经济落后的国家或地区可能在艺术上反而领先。

18世纪末19世纪初的德国，物质生产是落后的，但却产生了歌德、席勒等一批艺术家和思想家。西方各国在19世纪末以及进入20世纪之后，一方面，科学技术、工业生产迅猛发展，物质文明程度迅速提高。然而，另一方面哲学思想和精神文化却日益贫困和空虚，个人主义、自由主义、唯意志论、不可知论等思想意识泛滥。受这些世界观、人生观的支配，艺术家们就不可能再去考虑自己的作品应有的社会思想内容，不可能考虑艺术应该为广大人民群众所认识和接受、欣赏和利用。相反，不少现代派艺术家，他们反对艺术创作受任何"理性控制"，反对艺术作品反映社会现实生活，把表现主观心灵的感受推向极端，致力于表现潜意识，表现梦境，消解一切价值，否定一切意义，从而使艺术脱离人类的现实而走向虚幻怪诞。

在中国文学史上，经济衰退和社会混乱的时期也产生过伟大的作家和作品，甚至形成一个文学上繁荣的时代。如魏晋南北朝，这个"中国政治上最混乱、生活上最痛苦的时代，然而却是精神史上极自由、极解放，最富于智慧、最浓于热情的一个时代"，[1]中国艺术精神进入了一个崭新的阶段，并孕育了中国文学艺术的繁荣。

---

[1] 宗白华：《论〈世说新语〉和晋人的美》，载《美学与意境》，人民出版社1987年版，第183页。

## 五　艺术发展自身的规律性

艺术活动的发展需要适宜的外部条件,更需要充分的内部动因。因为艺术具有自身独特的发展规律,这内在的规律是不以个人意志为转移的运动法则,决定着艺术发展的特征和基本趋向。在艺术活动发展的各种内部因素中,继承和创新是一对重要的范畴和基本的规律。了解艺术发展的历史继承性,可以使我们站在前人的肩膀上看得更远;在此基础上对艺术进行的革新与创造,可以使我们在艺术发展的正途上走得更通畅,并发展出具有我们时代特征的新艺术。

### (一) 艺术发展的历史继承性

艺术发展中的历史继承性,是一个客观存在的事实。前代的艺术,总是给后代的艺术以巨大的影响;后代的艺术不管是自觉地继承前代艺术的成果,还是站在批判前代艺术的立场上进行创新,都脱不了前代艺术的影响。

艺术的历史继承性既表现为对本民族艺术遗产的吸取和接受,也表现为对其他民族和国家优秀文化与艺术成果的吸纳。一个民族有着自身完整的历史发展过程,有着独特的生活习俗和传统风尚,有着属于"集体无意识"的思维及审美模式,也有着与这些密切相关的艺术活动方式和特点。艺术家对于本民族文化的继承,是在一种传统文化氛围中所受的审美情感的熏陶和艺术精华的教育,必将深刻影响艺术家的创作。同时,人类的文明是相通的,不管是中国还是西方,历史的演进几乎就是一个文化交流的过程。艺术没有国界,任何民族的优秀艺术成就均为世界所共有。因此,对其他民族和地区优秀艺术的继承,也是艺术发展之历史继承性的一种表现。如中国的音乐,在唐代时有十部乐:燕乐、清商乐、西凉乐、天竺乐、高丽乐、龟兹乐、安国乐、疏勒乐、康国乐和高昌乐,只有清商乐是汉族传统音乐,燕乐是唐代新创音乐,其余均来自中国境内的少数民族或外国。唐代音乐艺术的繁荣,与这种对外来艺术的兼收并蓄有直接关系。

艺术发展的这种继承性表现在艺术的各个方面。从内容到形式,从创作方法到艺术技巧,艺术无不是在继承前代的基础上逐渐发展起来的。

首先,在艺术内容的历史继承上,艺术总是包含着之前各代艺术所构成的传统题材和精神内容。艺术的内容是艺术家对人类的特定生活及思想情感的具体选择,人类社会生活及审美情感的连续性决定了艺术内容在一些方面的继承性。对欧洲人而言,希腊神话和《圣经》故事是他们艺术创作取之不尽的源泉;对中国人而言,大凡在中国历史上具有一定影响

的文化现象，都长久地在后世流传，成为典故，进入多个艺术领域。就一个相对空间的艺术发展而言，人们体会世界、感受艺术的方式总是前后相继的，并且普遍认同某些艺术内容的精神价值和审美价值。艺术与人在长期的互动发展中会形成一种普遍被接受的稳定关系，这种关系作为一种优良的传统即使并不是被后代艺术直接继承，也会在经历挫折后在某个时代被发扬光大。中国人对于梅、兰、竹、菊的欣赏已绝不止于其形式，而是作为精神符号，一直渗透到现代中国人对于艺术的精神领悟中。先秦古文所体现出来的人与诗文的现实关系，经历了百千年后，在初唐古文运动中仍被高标宣扬。这种现象我们当然不能归之于历史的巧合，只能以传统来解释。

其次，在艺术的形式和技巧方面，任何时代的艺术都要求作品在形式上完整、和谐、优美，要求艺术技巧精湛纯熟，手法新颖独特，能够使人赏心悦目，再加上艺术形式有相对的独立性，所以，艺术在形式和技巧方面的历史继承性就更加突出和明显。艺术表现形式的历史继承性，我们可从艺术种类的日渐丰富中看出。每一个新的艺术种类或艺术品种的产生，都是在继承前人成果的基础上变通发展的产物。绘画、雕塑、音乐、舞蹈、戏剧和文学等艺术种类基本形式特点的形成，都不是一蹴而就的，而是经历了若干年代，在一代代艺术家的不懈努力中逐渐成熟起来的。同艺术内容相比，形式因素具有变化相对迟缓的特点，一定的形式因素一旦规范化和程式化，便有了一定的稳定性和独立的审美价值，会在较长时间内保持其特色，即使有所变动，也只是量的变化，使之趋于更加完善。这种形式因素，有时会影响若干个时代，如中国格律诗的特点和规则，至今仍为创作者所遵循。

最后，艺术创作方法的继承性是要继承传统中的独特方法。在艺术创作中，创作方法是一个相对稳定的因素，创作方法的继承性在整个艺术传统中起着主导作用。任何一个有成就的艺术家，总是会接受既有的方法，同时又根据自己的生活经历、思想观念、创作经验对既有的创作方法进行批判和改造，进而对历史上的创作方法有所发展。艺术创作方法的继承和发展与审美观念的继承和发展紧密相联，人们在艺术活动中所遵循的方法与规范，所追求的倾向与风格，更是由审美观念与艺术传统衍生而成。中国和欧洲分属两种不同的艺术体系，有着各自悠久的传统，这种传统便与民族的审美心理结构紧密相连。西方艺术源于古希腊与古罗马，它曾将求"真"和求"美"作为艺术的最高理想，由此便产生了对自然的摹仿和对形式美的刻意追求，这就逐渐形成了以写实为主体的审美观念和创作传统。在中国，自先秦以来的诗歌、绘画、雕塑等艺术，则是将神与形、虚与实相融合，追求意境的创造，逐渐形成了以写意为主导倾向的审美观念和创作传统，这种追求在诗歌及水墨画中体现得最为明显。即使到了今天全球一体化的时代，中西方艺术不同的创作传统仍然清晰可见。

正是由于各个时代的艺术之间一脉相承的联系,决定了每一个时代的艺术都是这个时代的艺术家审美认识的结果,后代艺术家则是在这些审美认识的基础上继续深化。审美认识的连续性决定了艺术发展的连续性,也决定了艺术发展的继承性。有了历史的继承性,才使得人类艺术的宝库不断丰富。

### (二)艺术发展的创造与革新

艺术的生命在于创造。在继承中革新是艺术发展的必然规律。为了创新,就要坚持批判的原则,对过去的文化遗产取其精华,去其糟粕。历史文化的发展,犹如大浪淘沙,每一个时代层出不穷的艺术样式和作品,都要在时间的检验中接受筛选,只有那些内外俱佳的作品才会得以广泛传播和世代流传。在此基础上,创作者又要在艺术内容与形式、艺术语言与表现技法等方面不断地推陈出新,以满足新时代人们对艺术的审美需求。

每个时代的艺术都是由当时社会的客观现实生活所决定的。一旦社会生活发生变革,反映社会生活的艺术也会相应地随着时代的发展而变化。因为创新是一切时代、一切民族艺术发展过程的必然规律。究其原因,第一,艺术的任务是反映社会生活。生活是发展的,反映生活的艺术也是发展的,这是艺术创新的客观必然性。第二,创新是艺术的生命,没有创新就没有艺术。人通过自由自觉的创造性活动,把主观的目的、意图、愿望和理想变为对象性的存在,把内在的审美理想、审美情感和审美趣味物态化为艺术品,并在自己所创造的艺术世界中获得体验和观照自身的自由。当艺术创造活动从劳动实践中分离出来时,它便成为人类实践中审美创造能力的集中体现。同时,一切艺术作品都是艺术家思想感情的独特表现,艺术家的思想感情的独特性决定了艺术创新的必然性。第三,鉴赏者的审美需求也在某种程度上决定了艺术创新的必要性。追求新的美感和新的意趣,是人类艺术欣赏心理的突出特点。鉴赏者在艺术欣赏时体现出的求新求异求变,也是与时代发展相一致的。人类的审美需求和情感需求是多种多样、无限丰富的,随着时代的发展和人们审美需求的变化,势必会对艺术家不断提出更新、更高的要求,希望艺术家能够创造出更多形式与内容与人们的需求相适应的新作品来。

艺术创造性的表现有三种:第一,就艺术作品来说,表现为艺术作品内容的创新和形式的创新。艺术内容来自艺术家对社会生活独特的审美认识与审美评价,社会生活的发展引起人们思想感情的变化,势必会带来艺术内容的创新,兼及作品组织结构与艺术语言的创新,进而创造新的艺术形式,表现新的思想感情。第二,从创新的程度来讲,创新可以区分为同一艺术风格延续中的创新与同一艺术风格转变中的革新。创新既含艺术发展的量的积

累,又有质的飞跃。一种风格的根本变革,势必会促成新的艺术风格的产生。第三,从艺术创作角度而言,创新可以表现为对他人的超越和对自我的超越。

艺术创造的不断更新,符合艺术发展的内在规律。整个艺术发展史,便是不断由低级向高级、从粗陋向完善、从单一向多样发展的历史。与其他文化及意识形态的范畴相比,艺术的发展始终处于一个动态的、不断更新变化的过程中。艺术创造从来容不得停滞和重复,新的社会总是促使新的审美需求的产生,并驱使和诱导艺术家不断推陈出新。

综上所述,在艺术发展中,继承是手段,创新是目的。继承借鉴是革新创造的基础和前提,而革新和创造又正是对遗产的最好的继承。任何时代、任何民族的艺术都是在继承与创新的辩证统一中不断发展的,这是艺术发展的必由之路。

## 本章思考题

1. 简单概述一下中西艺术的起源包含哪些学说,谈谈你的理解。
2. 艺术发展的决定性因素是什么?又是怎样对艺术产生影响的?
3. 纵观中西方艺术史的发展,试谈谈艺术继承与创新的关系。

# 第二章
# 艺术本质

艺术的本质是一个历久弥新的话题。

英国的《大不列颠百科全书》在提及"艺术"(art)一词时,将其解释为用技术和想象力来创造能够与他人共享的审美对象、环境或经验。这一定义对艺术特性与特征进行了提炼与界定,指明了艺术的创造手段是"技术和想象力",艺术的存在形式是"审美对象、环境或经验",艺术的特性是"共享"与"审美"。该条目随后还指出艺术一词也可用来专指习惯以所使用的媒介或产品的形式来分类的各种表现方式中的一种,因此,我们可以将绘画、雕刻、电影、舞蹈及其他的许多审美表达方式皆称为艺术。这是对艺术作品的存在种类的一个概括。也就是说,日常使用的艺术一词,总有习惯性的语境,以某种特定的媒介或方式手段来表现的作品形态,我们就会冠之以绘画、雕刻、电影、舞蹈等一系列名词,这些名词构成了艺术的大家庭。

因此,可以把艺术本质问题,分成两个角度来看,一方面从艺术的各个种类入手,另一方面从艺术的审美特性入手。前者是一种自下而上的方式,由某种具体的艺术样式着手探讨,比如说从原始岩画、地画来追寻绘画的起源与本质,从原始乐舞来追寻音乐的起源与本质。在这种情况下,艺术的本质往往是伴随某种艺术样式从实用功能中脱离出来的过程,伴随它们的表现手段如线条、色彩和节奏等摆脱或独立于一定的实际用途的过程。后者则可以说是一种自上而下的方式,艺术品之所以被看作艺术品,而不是一般的日用品、实用品,说明这种艺术样式具有一种能满足人们独特需求的属性。从这个角度来说,艺术的本质存在于人们对艺术的认识逐步完善和明确的过程之中,这个过程也同样体现了人类对自身认识的加强。这两个角度是互相支持的,前者是实际的维度,后者是综合的维度。前者是后者的基础,后者又是对前者的进一步深入,只有从具体可感的各个艺术门类中,如诗、乐、舞、画之中,艺术才逐步现身出来;也只有在人们对这些艺术样式的思想认识的演变中,艺术的本质才逐步现身出来。

从这个意义上说,艺术的本质与其说是从音乐、绘画、诗歌等样式中自下而上地提炼出来的,还不如说是自上而下地从艺术品与非艺术品之间的区别以及从艺术品的审美特性与其他功能的区别中发现和概括出来的。因此,本章并不是分门别类地讨论各艺术类别各自的表现手段与发展历程的系统,而是以艺术作品的独特属性与功能——审美功能的发生和

发展,从模糊到明晰的过程为主线,结合各艺术门类的代表性的具体作品,从艺术的"精神性、技巧性、现实性、观赏性"四个阶段,梳理艺术本质在艺术品中逐步显现的过程。

## 一 艺术的精神性:从艺术的萌芽期谈起

人们从事艺术活动,必然要调动智力、感情等精神因素,同时依靠一定的技巧和手段,将作品表现出来。这就首先体现出了艺术活动的精神性,当然,艺术的精神性更多地是指艺术作品显示出来的精神上的意义与价值,它使得艺术的创作者与鉴赏者都在思想情感上引起强烈的触动。

艺术的精神性可以先从艺术的源头开始勾勒。一般说来,考古学上的研究可以追溯出史前艺术品的出现年代、文化类型等,而史前艺术品的意味与内涵则更多地依赖于艺术理论的研究。史前人类对岩画、舞蹈有着孜孜不倦的热情,这种热情甚至一直保持到了今天的人类身上。这说明原始艺术品在它们粗犷质拙的形式下蕴含着强烈的精神意义,这种精神意义构成了艺术本质的属性之一。

### (一) 巫舞活动中的集体无意识

在原始人看来,自然界的万事万物都由神祇控制,这种原始的多神论观点构成了他们主要的精神信仰。与此相对应的是,他们的社会组织方式、生产与生活方式中伴随着各种各样的巫术活动,用来求神祈福,避祸驱灾。在这些巫术活动中,就用到了我们今天称之为艺术的大部分的样式。

在巫术这种普遍的狂热礼仪活动中,原始先民在身体、面部涂抹描画,一边念念有词,一边手舞足蹈、击打器物……这些是绘画、舞蹈、诗歌和音乐的原型。一般来说,原始巫术在氏族需要对重大事务作出决定或举行仪式时,以召开大型集会的形式出现。在这类集会上,巫师是一个主角与领导者,而所有的氏族成员都是参与者。巫师的表演往往以模仿性舞蹈为主,舞蹈中必不可少地用到一些道具,如偶像、面具、巫师与舞蹈者所佩戴的饰品和身体彩绘等都是今天雕刻、装饰的源头。此外,举行集会的场地一般会作特别的选择,比如在崖壁下或洞穴中进行,这种情况下,作为背景的崖壁或洞穴,往往会装点以相关的主题性的彩绘与刻画等等,这又是现代绘画的源头。在巫术活动中所用到的这些艺术手段与形式,虽然说都带有巫术的求福避祸的目的,但毕竟同实际的采集、狩猎等生产过程不相同,它们较多的带有想象和创造的成分,充分锻炼了原始人在造型、色彩、节奏、旋律等方面运用符号的技巧与综合能力。

西班牙的阿尔塔米拉洞窟的居住时间大约在欧洲旧石器文化晚期,在洞窟入口处的长18米、宽9米的顶壁上集中了150余幅壁画。其中有简单的风景草图,也有红、黑、黄、褐等色彩浓重的动物画像:野马、野猪、赤鹿、山羊、野牛和猛犸等,它们有的躺卧休息,有的撒欢奔跃,有的昂首翘尾,有的追逐角斗或互相亲昵,形象千姿百态。壁画颜料取于矿物质、碳灰、动物血和土壤,再掺合动物油脂而成,色彩至今仍鲜艳夺目。壁画线条清晰,多采用写实、粗犷和重彩的手法,刻画原始人熟悉的动物形象,组成一幅幅富有表现力和浮雕感的独立画面,造型准确,神态逼真,刻画生动,其写实程度与精美程度是如此令人惊叹,因此被称为"史前西斯廷小教堂"。

壁画中美丽的动物形象,在绘制时可能出于一种与审美无关的动机,即巫术的动机。正如许多旧石器时代晚期的洞穴壁画和雕刻,往往是处在洞穴最黑暗和难以接近的地方,在动物身上画有或刻有被长矛或棍棒刺中和打击过的痕迹,这说明壁画显然不是为了给人欣赏而制作的,而是为了祈祷狩猎的成功。尽管如此,西班牙科学家还是认为,阿尔塔米拉洞窟艺术的发现说明了人类早期就有了艺术观念。原始艺术一方面具有了艺术的形式,更重要的是也具有了艺术的精神品质。事实上,原始艺术品所寄托的精神内涵,或者说原始人类对于他们的艺术的信仰度远远高于文明人类的想象。艺术初露端倪之时,就使得原始人类从茹毛饮血的日常生活中,找到了精神寄托与慰藉。这种精神性的特质伴随着艺术的产生出现和发展,可以分为两个方面:一是获得信仰,与艺术的宗教色彩有关,在崇拜与敬神中摆脱惊恐,寄托情感;一是获得自由,与艺术的欣赏功能相关,在沉重紧张的劳动生活中通过对美的欣赏,获得暂时的精神解放和身心的愉悦。

英国著名人类学家泰勒在他的《原始文化》一书中提出了艺术起源的巫术理论,指出在原始人心目中,最初的艺术活动大都带有巫术的动机。这种学说在我国古代早期艺术形式中同样能得到证明。我国的商代是笃信鬼神的时代,商王尚鬼,每逢天象、农事、年成、田猎、疾病都要求神问卜。占卜内容多以王为中心,通过贞人向祖先与自然神进行祭祀与求告,以便预知吉凶,祈望得到庇佑。占卜材料多为龟腹甲(及少量背甲)和牛胛骨,用前经整治,在背面(少量牛胛骨亦有在正面)施以钻、凿。占卜时,先在甲骨背面钻凿处用火烧炙,正面即现"卜"字形裂纹,以此判断吉凶,最终的结果被刻在龟甲或牛肩胛骨上。因为祭祀上天和祖先时都以乐舞的形式进行,所以这些甲骨文也保存着商代祭祀舞蹈活动的真实记录。

主持祭祀的人称巫,他起着沟通人神的作用。巫以舞通神、娱神,巫、舞同出一源。"巫"字像人在祭坛上舞蹈。商首领往往就是巫,为祭祀时的主祭。如"隶舞"时,手执牛尾,轮流传递,一面作盘旋的舞步,用以祈雨、祈神和祭祖先。商代已流行假面的舞蹈,当时盛行人面

纹、兽面纹和饕餮纹,四川广汉市发掘的商代晚期铜面具有的较小,可以戴着跳舞,这种商代巴蜀地区隆重的祭祀乐舞场面,既威严又肃穆,更可以推想中原商代祭祀乐舞的盛况。

在原始巫舞活动中,一方面通过绘画、偶像、假面、雕刻和摹仿性舞蹈等手段,寻求实现丰产趋福的目的,另一方面又通过投入的情绪与模拟的形象,渲染出一种逼真的气氛,使先民在对神力的信仰和身体力行的活动中,获得愉快的感觉。这种由巫术活动的形象与情绪所带来的精神信仰上的愉悦感,已经超越了巫术的目的,与艺术相通了。

### (二) 偶像艺术中的膜拜心理

膜拜是对神或其他绝对力量的一种信服与崇拜。在原始社会中,人们认识水平有限,对自然界中不可抗拒的现象充满困惑,如对日月星辰、风雨雷电等都充满好奇和恐惧。他们持万物有灵的思想,认为一切都受到无形的超自然的神秘力量的庇护。为了摆脱恐惧与迷惑,人们创造出一系列的神怪来加以信仰膜拜,通过图腾崇拜、自然崇拜等方式,乞求无形的神灵宽恕和保佑自己。人类自身的生老病死,灵魂的去处,同样也是困惑史前人类内心的一大问题。因此,他们发展出了祖先崇拜、生殖崇拜等形式,把死亡这一无法解决的生理问题,转化成一种心理崇拜来获得疏解和安抚。原始社会各个不同的部落由于对自然和祖先的不同理解出现了不同的膜拜对象,比如中国的伏羲女娲,古埃及的太阳神等。

偶像与图腾与祖先崇拜联系密切。在许多图腾神话中,认为自己的祖先就来源于某种动物或植物,或是与某种动物或植物发生过亲缘关系,于是某种动、植物便成了这个民族的图腾。中国的图腾崇拜出现得比较早,在仰韶文化中期就出现了明显的图腾崇拜。如半坡人因为住在水边,以捕鱼为生,于是他们把鱼神化为自己的图腾,在他们的生活和祭祀器具上可以见到鱼形纹、人面鱼纹。商朝的先世商族原居住于黄河下游,后由盘庚迁到河南安阳。史书记载商族的始祖契,是母亲简狄吞食鸟卵而生,"天命玄鸟,降而生商"[1]。因此,玄鸟就成为商族的图腾。同时,偶像崇拜也给氏族成员的生活规定了一系列的禁忌。我国南方很多民族曾以蛇为图腾,因此对家蛇绝对不能随意打杀,认为在床上、米囤上发现家蛇是吉祥,在檐梁发现是凶,应立即回避,有时还要点燃香烛用食品来供奉。这也是古代崇拜与禁忌思想的遗风所致。

另一方面,偶像与图腾标志是最早的社会组织标志和象征。图腾作为族徽出现在氏族的旗帜、服饰和装饰品上,具有团结群体、密切血缘关系、维系社会组织和互相区别的功能。

---

[1] 屈万里:《诗经诠释》,上海辞书出版社 2016 年版,第 460 页。

原始社会中，人们必须依靠集体的力量才能生存，所以他们十分重视血缘关系，组成氏族部落，共同劳动，共同生活。图腾标志同时也成为一种装饰。图腾形象被想象具有一种超自然的神秘力量，有的被刺在身体上，有的被绘刻在器皿、武器上，成为标志性的符号图案，是最早的具有标识意义的装饰。这些装饰具有一定的社会组织性的色彩，同时也有着原始的宗教膜拜意味。

### （三）装饰艺术中的个人美感

如果说图腾因为带有氏族标志和祖先崇拜的色彩，还不能完全反映出原始的审美观念的话，那么原始人类的个人装饰冲动则更明显地说明：审美是人类与生俱来的冲动。原始人在恶劣的生存条件下，创造了阳刚而明快的装饰艺术，他们的热情一如天真的孩童，远远超过了文明的现代人。

人类历史上最早的装饰出现在旧石器时代晚期，原始人对于各种小挂件的热爱，是超乎现代人的。原始人几乎是将他们所能收集的一切饰物都戴在身上，把身上可以戴装饰的部位都装饰起来。大概在旧石器时代中晚期，已经出现了种类众多的装饰品，如头饰、耳饰、项圈和臂钏等。山顶洞人遗址出土了丰富的装饰品，最有代表性的是七件石珠，它从附着在一块头骨上的泥土中被发现，很可能是串在一条带子上的头饰或者颈项饰品。石珠结合了磨和钻两种技术，有光滑的平面和结绳穿戴的小孔。此外，山顶洞人还在鹿、狐狸和獾等动物的牙齿上穿孔，有一百二十件左右钻孔的兽牙被发现，其中还有不少是染了色的。更不要提贝壳、骨坠、小砾石以及在世界其他地方很少发现的鱼骨装饰品了。原始人利用这些材料天生的漂亮形状，或染色或穿孔，用来佩戴。相对于山顶洞人数量不多的石器，这些装饰品真是太过于丰富了。现代人对于装饰的需求常常是在温饱解决之后才能提上日程，可是原始人却在衣不蔽体、食不果腹的时候，不厌其烦地精雕细刻这些装饰品。

装饰的重点无疑还是头部和颈部。现代原始部族之一非洲布须曼人在他们的头巾上装饰羽毛，可能是因为羽毛有鲜艳夺目的颜色和亭亭玉立的姿态，因此是他们尤其钟爱的头饰。这种审美习惯一直保留到了人类的今天，有时舞会上的主角们，还会在帽子上戴上一支风情万种的长羽毛。另外，颈项是最适合挂小东西的地方，因而脖子上的装饰品也是种类繁多。山顶洞遗址出土的众多穿孔小挂件，大部分是用于颈项装饰的。它们大多都有孔，正是为了像项链一样结绳佩戴。布须曼人的脖子上也总是系着用筋腱搓成并用赤土染过的绳子，上面挂着各种颜色的牙齿、贝壳、布帛、龟壳等小东西。

今天大多数人都有这么一个印象，边远少数民族的服饰常常有意想不到之美，在朴实而

落后的生活状态下,装饰艺术却如此耀人眼目。他们的服装有绚烂明快的颜色、精巧的做工,在人类的原初本性最浓厚的时代,人的爱美之心也保持着最蓬勃的生机和活力。人类学家弗朗兹·博厄斯到现代原始部族去生活之后得出了这样的结论,"原始社会的大部分人所感到的美化生活的需要,其强烈程度甚至可以说更甚于文明人,至少甚于其中那些花费时间急切填补生活不足的人"。①

### (四) 艺术起源的动力——追求精神自由

艺术从萌芽时候起,就与人类的生产劳动、社会生活、巫术信仰、个体审美等方面有着密切的血缘关系。而影响艺术发生的关键因素,可以归结为与人类的精神需求有关。

德国的哲学家席勒指出艺术类似于游戏,精神上的自由是艺术创造的核心。人类作为高等动物,不需要以全部精力去从事维持和延续生命的物质活动,因此有过剩的精力,从而可以从事自由的摹仿活动,形成了游戏与艺术活动。这些活动对于人性的完善有着重要的意义。因为人们在艺术享受中,能暂时地摆脱实用和功利的束缚。

拿声乐的起源来说,声乐的出现可以追溯到人们的体力劳动中。人们开始时是为了协调劳动时的动作和减轻疲劳而发出呼喊声,后来逐渐演变为带有一定音调和节奏的劳动号子。西汉的《淮南子·道应训》中就指出:"今夫举大木者,前呼'邪许',后亦应之,此举重劝力之歌也"。② 这类举重劝力的号子是后来歌谣的雏形,一方面是协调众人的劳动节奏,另一方面,是体力上的不自由对精神上的自由的呼唤。赵晔《吴越春秋·勾践阴谋外传》中记录了一首据说是黄帝时期的歌谣《弹歌》:"断竹,续竹。飞土,逐宍。"③意思是砍下竹子,作成弹弓,射出弹丸,逐杀禽鸟,这可能是在出猎前祭祀时所唱的歌谣。这类歌谣既记载了人们的生产过程,使打猎的技艺不断传承,又减轻了人们体力劳动的负担,使人们获得精神上的解脱。

无论是原始人巫术咒语的调子,还是富于幻想的雕刻与面具,直到今天,都能使现代人深受触动。艺术对于人类最重要的意义,主要体现在精神因素上,它可以将人类的心灵,从单调繁重的日常生活,转到一个不受约束的自由世界中去。

## 二 艺术的技巧性:从艺术家的"手法"谈起

技巧指的是艺术创作者在使用特定的媒介方面表现出来的高出一般的技能,它来源于

---

① Franz Boas, *Primitive Art*. New York: Dover, 1955: 356.
② 何宁:《淮南子集释》第一辑中卷,中华书局1998年版,第831页。
③ 周生春:《吴越春秋辑校汇考》,上海古籍出版社1997年版,第152页。

艺术工作者在某个领域内的长期积累,它使艺术家的思想得以体现,是艺术作品获得精巧形式的前提条件。艺术作品与非艺术作品的一个明显区别就在于,艺术作品往往经过精心的构思和制作,形式与内容都经过了良好的组织。艺术作品的美观与精致程度,正体现了艺术的技巧性。如果说艺术的精神性强调的是艺术作品所产生的精神价值方面的话,那么艺术的技巧性则更多的是强调艺术创作活动中的物质载体的一面。

### (一) 艺术家的手段最开始被看成是技术

艺术与技术的联系是与生俱来的,艺术一词在最开始其实指的是技术,强调的是一种认知能力和动手能力,是人们对客观规律的发现和认识,以及在实践中表现出来的对这些规则体系的掌握。

**1. 古代的艺术门类异常丰富**

古代艺术一词的本义指的是技术,它所包含的内容十分广泛。西文中的"艺术",可以追溯到希腊文中的"techne",以及从罗马时代到中世纪,再到近代初期文艺复兴时代的拉丁文中的"ars"。这两个词所表示的都是一种技艺,即制作某个对象,或从事某种行为所需的技艺,具有技艺的人包括建筑师、雕刻匠、陶工、裁缝、战将、几何学家和论辩者,等等。一直到中世纪以前,人们看重的都是制作者的制作过程与能力,以及他们对各种专门的知识与规则的掌握。如果把木工、裁缝、外科医生、建筑师等行业均包含在内,古人所说的技术工作者的全部职业大约有 400 余种。所有具备一技之长的人,都可以看成是艺术工作者,可见古代艺术的范围之广,艺术与技术的血缘关系之近。

汉语中的"艺术"一词,虽然古已有之,但它的意思与现代汉语中的意思不尽相同。古汉语中的"艺"字,本意是"种植"的意思。在甲骨文字形中,"艺"是个会意字。左上是"木",表植物,右边是人用双手操作,是一个人的种植过程。《说文解字》中说:"艺,种也。"①古汉语中的"术"字,内容则更为广泛,可以指各种技术、手段。从这个过程来说,中国的"艺术"一词,与西方拉丁文的"ars"泛指做学问,和从事各种手工艺很相近,"艺术"表示的是一种可学习的而非本能的技巧和特殊才能。

**2. 古代艺术中的贵贱之分**

古代艺术等同于技术,所以艺术门类异常丰富。西方古代的思想家们把其中七种艺术门类看作是高贵的艺术,提出了"自由七艺"的说法,加以特别的重视和强调。自由的艺术就

---

① 段玉裁:《说文解字注》,上海古籍出版社 1981 年版,第 113 页。

是"语法、修辞、逻辑、算学、几何学、天文以及音乐(学)"。这七种艺术都是各种书面的知识,音乐也被当作一种和谐的理论,因此都与科学和理性有着天然的联系,而在这七种以外的雕塑、绘画和陶艺等无一例外地成了粗俗的艺术。众所周知,体力劳动与脑力劳动的区分在古代是十分重要的,也成为区分人们社会等级高低的一个衡量标准。依据这个标准,脑力劳动者的技艺被称为自由的艺术,体力劳动者的技艺则称为粗俗的艺术。人们根据理性知识与实践技术的区别把原本笼统称为技术的规则体系加以区分。

这种贵贱的分别,给很多艺术家留下了深刻的印象,以至于他们都希望自己能跻身到"自由艺术"的行列中去。比如到文艺复兴时期,雕塑、绘画、建筑等艺术门类的艺术家的地位有所提升,也出现了很多全才式的艺术家。著名的艺术家达·芬奇不仅是位画家,同时又精心研究过物理学、数学、几何学和解剖学等各个方面。当时艺术家们希望使绘画等艺术与科学更接近,相信与科学的接近,会让绘画成为一门更有地位的学科,会让自己成为一个以脑力劳动见长的艺术家,而不是干体力活的工匠。

这种艺术中的贵贱分别在我国古代思想观念中同样也是存在的。我国进入封建社会以后,"艺"字的含义渐渐有了变化,从最开始的"种植"的技能扩展到更为广阔的领域,用来指称儒家士大夫所要练习的多种技艺。这些技艺就如同农民要种树一样,也是士大夫们需要学习的、在社交和礼仪生活中经常用到的最基本的技能。《周礼·保氏》中记录:"养国子以道,乃教之六艺:一曰五礼,二曰六乐,三曰五射,四曰五御,五曰六书,六曰九数"[1],六艺,也就是礼仪、音乐、射箭、驾车、读书习字和算术六个方面。

再到后来,我国古籍中的"艺"(藝)又与"术"(術)字相连,形成"艺术"一词。其含义也由儒家基本的技能扩展为一般的技术、技艺。如《后汉书》所写,"永和元年,诏无忌与议郎黄景校定中书五经、诸子百家、艺术"[2],这里的"艺术",就包括射、御、书、数(指艺),以及医、方、卜、筮(指术)。而从事绘画、雕塑和戏曲等职业的人员,其社会地位比从事上述"艺术"的人员还要低。

### (二) 艺术家手法的"通神"成分

艺术家的技艺分为可以传授与习得和不可传授与不可习得两类。前者是可以看得见摸得着的,是艺术工作者之间互相学习与传授的一项看家本领。一般说来,各种手艺的学习与传承的程序是十分明确与严格的。而艺术创造中还有一种传授不了、学习不来的技能,那就

---

[1] 阮元校刻:《十三经注疏(清嘉庆刊本)》(上册),参见《周礼·保氏》第十四卷,中华书局2009年版,第90页。
[2] 范晔:《后汉书·伏湛传》,李贤等注,第四册第二十六卷,中华书局1974年版,第898页。

是艺术创造中的灵感因素。

灵感从一般的意义上讲，不属于技巧的范畴，但它又确实是一种最高级别的技巧。艺术家平时的感受与思索沉淀在他的大脑中，一旦碰到合适的时机，灵感就从下意识中迸发出来。灵感与创作者平时的脑与手的训练与积累是分不开的。艺术家平时的观察与思考是灵感产生的一个源泉，当然平时手上功夫的训练也是必不可少的，这样才能水到渠成地把所触发的灵感准确地表现出来。

### 1. 创作激情犹如神灵凭附

西方的美学家发现，古代艺术的原始词义与技术等同，内涵远远多于今天的艺术门类，但尽管如此，它又比我们的艺术所包含的东西要少一个关键的门类：诗。诗在古希腊人看来，具有一种激动人心的魅力。在诵诗人身上有一种神性的迷狂，它似乎不为规则所支配，因此古希腊人没有将诗与各种各样的手艺联系起来，而是发现了诗与巫术、灵感的联系。诗歌、音乐与巫术紧密联系，都是声音生产，都是祭祀典仪的基本要素，而且二者都具有一种狂热的特征，是狂喜的根源。

诵诗人所表现出来的高度的投入与激情，使得人们意识到艺术家具有一种天才的创造性，它是一种在下意识中获得的技能。柏拉图《伊安篇》中记载了受人宠爱的伊安，是荷马史诗最好的吟诵者，他能够完美地吟诵荷马的作品，但换了其他的史诗作品，他则无法打动观众。柏拉图相信这不是因为诗作或诵诗人的技巧高低，而是因为神灵凭附所带来的灵感的有无。这种灵感的存在，使得诵诗人与工匠具有鲜明的差异性，也说明艺术的魅力所在。英国学者鲍桑葵形象地概括说，"任何人（但我们必须假定他有足够的智力）都可以学会牛顿所教的东西，但是，单靠使用思想，他要想学习写诗，连开一个头都办不到"。[①] 天才音乐家莫扎特只活到三十六岁，他一生所创作的作品，请最好的抄写员来抄，按一天工作 8 小时算也难以在同样的时间里把它们抄完。莫扎特作曲几乎从不修改，他所写的作品几乎全部来自灵感。

### 2. 创作冲动的来去不可预测

北宋的诗话中记载了这么一则故事，宋人潘大临写诗时，脑子里忽然跳出"满城风雨近重阳"一句，他十分得意、兴奋，刚写下此句，忽有催租人到，思绪被打断，过后想将诗兴重新续上，却再也不能。这种情况用西晋文学家陆机《文赋》中的句子来形容就再合适不过了，灵感乃是"来不可遏，去不可止"[②]的。再拿大文豪托尔斯泰创作《安娜·卡列尼娜》的过程来说，尽管小说的基本情节早在一年前就构思好了，但托尔斯泰一直无法动笔，因为小说的第

---

① 鲍桑葵：《美学史》，张今译，商务印书馆 1985 年版，第 362—363 页。
② 陈宏天、赵福海、陈复兴：《昭明文选译注》第二卷，吉林文史出版社 2007 年版，第 131 页。

一句他总是想不好。有一天，他偶然翻阅普希金的小说《杜勃罗夫斯基》，在读到"节日的前夕，客人们开始陆续到来"①这句时，突然产生了灵感，直截了当地写下了小说的头一句"奥勃朗斯基家里全乱了套"②，这句神来之笔，干净利落地拉开了小说的序幕。

我国南北朝时期的诗学巨制《文心雕龙》中《神思》篇讲道"形在江海之上，心存魏阙之下"，这可以说明艺术家的思绪随时在四处遨游，所谓"寂然凝虑，思接千载；悄焉动容，视通万里"，灵感的出现正是在这种思绪翻动的过程中。当然，灵感所带来的"下笔如神"、"思如泉涌"的创作激情是与艺术家平时的积淀分不开的，用《文心雕龙》的话来讲，要"积学以储宝，酌理以富才"，然后才能使"独照之匠，窥意象而运斤"③，也就是说，才能出现灵光乍现，有如神助的创作冲动。

### 3. 创作过程的发生不可重复

唐代著名画论家张彦远描述画家的创作过程，"夫运思挥毫，意不在于画，故得于画矣。不滞于手，不凝于心，不知然而然"。④ 对于画家来讲，作画时靠胸中情意驱动，完全是自身得心应手的发挥，离披点画都是"意"的外化，所以作画才"不知然而然"。如果创作过程像数学演算过程那样，一笔一画都事先有所计划与推演，则激情减退，"凝于心"，"滞于手"，画作的感染力也随之减退。张彦远把"谨细"归为绘画的最末一品："夫画物特忌形貌采章，历历具足，甚谨而细，而外露巧密。"⑤作画只是意气的表现，情感的传达，如果老在物的形貌采章上下功夫，则说明还未掌握艺术的真谛。

东晋著名书法家王羲之创作《兰亭集序》时，他已与众多名士在兰亭曲水流觞，歌咏多时。众人推王羲之作序，记录这次雅集，他慨然应允。酒酣作序，自是心手如一，他提鼠须笔，即席挥洒于蚕纸，畅书二十八行，三百二十四字《兰亭集序》，被后人誉为"天下第一行书"。文字灿烂，字字珠玑，书法更是潇洒自然，遒媚飘逸，处处有精心安排之匠心，又毫无做作雕琢之痕迹。今天我们从后人的摹本中，看到那墨色燥润浓淡、下笔的锋芒、破笔的分叉和使转间的游丝，仿佛能呼吸到徐疾顿挫、一波三折的魏晋风度。王羲之第二天酒醒，仍觉意犹未尽，伏在案头又抄一遍兰亭序，然而数次书写，终是觉得不能再现前一天的风神之美了。这正是"意不在于画，故得于画矣"，艺术创作的一气呵成，即使是艺术家本人，也是不能复制的。

---

① 普希金：《暴风雪——普希金中短篇小说选》，汪建钊主编，刘文飞译，敦煌文艺出版社2014年版，第117页。
② 列夫·托尔斯泰：《安娜·卡列尼娜》，高惠群等译，上海译文出版社2010年版，第3页。
③ 周振甫：《文心雕龙今译》，中华书局1986年版，第246—247页。
④ 张彦远：《历代名画记全译》，承载译注，贵州人民出版社1999年版，第109页。
⑤ 同上书，第114页。

### (三)艺术家的技法具有相对的独立性

艺术与技术起初密不可分,艺术家被看作工匠的时候,其手艺都是为某种实用目的服务的,而当艺术家的手段更为成熟,艺术作品就逐渐摆脱原有的实用目的,展现出艺术技巧本身的魅力,并促成艺术家手法不断地发展进步,促成艺术样式的推陈出新。

早期的造型艺术样式有建筑、雕塑、壁画、器皿与服装上的装饰等,而当造型手段逐渐成熟以后,壁画从墙壁上走了下来,变为架上绘画,雕刻从岩石上抽身出来,演变为架上雕塑,后者的纯粹使其成为造型艺术的两种主要样式。民间的皮影戏中活动的光与影,最终借助胶片成为电影,电影艺术则后来居上,它丰富的艺术语言和表现力,使之当之无愧地成为今天最具影响力的艺术形式。

当某种技术手段渐渐具有独立的价值之后,艺术和技术相区别的一面就变得鲜明起来。如何使一种技术制品从普通的生活用品或实用物品之中脱颖而出,具有艺术性,成为艺术品呢?技术品必须要使人获得美感享受,给人以理想与追求,要具有强烈的感染力。如果有这样的打动人心的力量,它就当之无愧地成为艺术品,否则,就只能是精工巧制的技术品。从这个角度说,艺术也就有了广义和狭义之分。狭义的艺术是内容与形式浑成合一,艺术美与技术美兼备的作品;广义的艺术则也可以包括那些技术水平精湛,却尚缺少动人心弦的力量的作品。

基于电脑技术的 CG(Computer Graphics)影视动画制作,运用电影特技、剪辑、合成等技术手段,造成一种全新的视觉体验,最大化了电影业的商业效益。与 CG 影视动画制作相关的技术制成的作品,成为一种全新的艺术门类。CG 影视动画制作的手法很纯粹,基本上是纯技术性的,甚至具有着技术至上的意味。如何不断地加大投资成本,超越现有的科技手段,它可以成为数码艺术时代大家追求的一个新境界。事实上,CG 影视动画制作如果深化其本身的艺术语言与技术可能,加入制作者的个性与思想,会成为独立于影视话语的具有思想深度的艺术作品。现在西方国家正在倡导小规模的独立的 CG 影视动画艺术作品,以对抗好莱坞影视制作的以大投入、大制作为主流的创作模式。这样,CG 影视动画才能逐渐超越技术的樊笼,从影视及娱乐产品中的一种技术革新手段演变为当下方兴未艾的可以表达艺术家观念的一种艺术门类。

从这个意义上讲,艺术家的技艺的独立性,促使艺术样式的种类在不断扩大,给大家提供更多的审美享受方式。但技术的独立只是相对的,要想成为好的艺术品,不管是什么样新奇的形式与手段,必然要有深厚的人文观照,具有有价值的主旨与内涵,才能引起人们新的感受与思考。

## 三 艺术的现实性：从艺术与人的关系谈起

艺术与人的关系可谓十分紧密，艺术的现实性正是要从这一对关系中生发开来。艺术作品一般来说，都有一定的主题思想与题材内容。这些内容有的偏重社会针对性，有的偏重个人体验性，但不管是描绘社会现实，还是表现个人心态，都是用艺术表现人生，参与人生，都是艺术的现实性的体现。

英国学者艾布拉姆斯在名著《镜与灯》中概括出文学四要素：世界、作家、作品和读者，并指出这四个因素在西方艺术批评的传统中地位并不是一成不变的。在19世纪浪漫主义兴起以前，占西方文论主流的是摹仿说，认为世界和社会是文学的中心；到了19世纪，表现说逐渐取代了摹仿说，天才与情感成了艺术理论的关键词，艺术家是作品的主宰，是理论分析的核心；到了20世纪，形式主义或者结构主义的文学观念倡导以文本为中心；接受美学则提出读者所感受到的东西才能作为艺术价值的体现。

### （一）艺术反映生活：从摹仿说谈起

摹仿说是一种对艺术本质的很古老的看法。"摹仿"本是古希腊哲学用语，用在艺术领域中，是指人类固有的摹仿天性和本能在艺术创作中的体现。自古希腊至近代，摹仿说在西方美学界一直占据支配地位。哲学家德谟克利特最早提出艺术源于摹仿自然，如人们从对天鹅、黄莺等鸣禽的摹仿中学会了唱歌。亚里士多德则进一步说明，艺术摹仿的不只是自然，还有人类社会生活；不仅是社会生活的故事与现象，还有现象背后的必然规律。

19世纪的现实主义艺术可以说是将艺术摹仿说推向了高峰。作家们用文字勾勒出社会生活中形形色色的人物形象，画家们用画笔直观地把社会现实再现出来。19世纪法国画家米勒，打破了绘画艺术长期以来为宫廷服务的高雅面纱，坚持要画"凭额上汗水养活自己的人"，使质朴平凡的农村田间劳动者的生活场面放出光彩。他的名画《拾穗者》，三位穿着粗布衫裙和沉重木鞋的农妇费力地弯着腰，在收割过的田里寻找遗落的一点点麦穗。劳动者们头垂向地面，执着不懈地在土地上寻找粮食，她们弯曲的身影令人印象深刻。

罗曼·罗兰说过，近代艺术上有两个英雄，一个是音乐上的贝多芬，一个是绘画上的米勒。而米勒最动人、流传最广的作品当属《晚钟》。画面上：夕阳西下，一天的田野劳作就要结束了，此时远处教堂传来了悠扬的晚钟声。正在田里劳作的一对农民夫妇一听到钟声，便立刻停下手中活计，虔诚地俯首祷告。在充满黄昏雾气的大地上，站立着的这两位农民，诚挚地感谢上帝赐予他们的恩惠，而苍凉无限的土地上，他们拥有的只是一把挖马铃薯的铁

铲,一只盛物的破篮子,一架装了两袋土豆的小推车,除了这些物品以外,也就只剩身上褴褛的袄衫和身后大面积的色彩沉重的荒凉土地了。虽然两个形象在画面上显得那么孤立无援,但他们对命运又表现出无比的虔诚。农妇的俯首弯背和丈夫稍微弯曲的腿膝,使人们感受到一种宽厚、容忍、善良的视觉形象。日落给大地蒙上一层萧瑟的氛围,画家用极尽心力的画笔,在纯朴浓厚的深情中,在开阔而又静穆的土地上,记录下了农民辛劳而虔诚的生命。这些都在印证着米勒所说的一句名言:虽然,贫困和劳动对人们来说是无休止的永恒,但人却要在逆境中争取真正的人情和深厚的诗意。米勒的《晚钟》在某种程度上与我国的田园诗意境相通,抱朴守拙,与世无争,有一种平和苍劲的魅力。

从构图上来看,《晚钟》采用了横向构图,地平线的位置在画面的五分之三高处,大面积的荒凉土地给人一种压抑感,人物形象与地平线垂直,挖土豆的铁铲、破篮子、女主人公、小推车又与主人公几乎在一条水平线上,人物的形象显得僵硬、悲凉和孤立。从色彩上看,《晚钟》运用了大面积赭石的颜色,大面积的土地和小面积的天空,让人感到一种透不过气来的宁静与苍茫。大地也是一片寂静,而燃烧中的夕阳给整个画面都映衬上了一层淡淡的红色。从人物刻画来看,米勒没有对这对农民做任何的美化,而是力图真实而细腻地再现出主人公的形态、衣着、用具以及天空、夕阳和大地。画家采用这种摹仿与再现的现实主义手法,表现出了对土地的热爱和对农民的怜爱,令人震撼。

再来看一个文学作品中再现现实的例子。文学家巴尔扎克受法布尔《昆虫记》启发,立志写一部描述社会生活的小说,用它来记录社会中的恶习和德行,情感与欲望的事实,通过塑造形形色色的人物,打造一部历史学家写不出的风俗史。他以毕生精力完成的小说集《人间喜剧》堪称是人类精神文明的奇迹,它深刻地再现了1816—1848年之间的法国社会,特别是巴黎上流社会的真实风貌。恩格斯称赞道,巴尔扎克的《人间喜剧》写出了贵族阶级的没落衰败和资产阶级的上升发展,提供了社会各个领域无比丰富的生动细节和形象化的历史材料,"甚至在经济的细节方面(如革命以后动产和不动产的重新分配),我学到的东西也要比从当时所有职业历史学家、经济学院和统计学家那里学到的东西还要多"。①

《人间喜剧》是巴尔扎克几乎全部作品的统称,内容有"巴黎生活场景"、"外省生活场景"以及"哲理研究"等,表现了极其广阔的生活画面,构筑了一个庞大的世界,出场人物有名有姓的有一两千之多,而且每个人的年龄、职业、身份、地位都十分具体复杂。巴尔扎克力图使环境和人物表现得真实、准确,把握住带有本质性的特征,刻画有代表性的典型人物与情节。

---

① 恩格斯:《给哈克奈斯的信》,载《马恩列斯论文艺》,人民文学出版社1983年版,第22页。

这位文坛巨人,只活了短短五十年,却把其中三十年的时间都投入到这样一部鸿篇巨制的写作中去。他生前虽已享有盛誉,但时常穷困不济,债务缠身。去世前几个月,才终于有幸娶到俄国富裕而美丽的女伯爵。作家不枯竭的创作欲望,正来源于他强烈的生活热情。文学作品与社会现实之间有着血肉相连的关系,作品的丰富内容与作家的创作动力,都直接来自于现实生活的源泉。

### (二) 艺术表现情感:从"表现说"谈起

艺术除了再现社会现实风貌以外,还有一个重要的方面,就是体现艺术家的个性,表现艺术家的感情。浪漫主义诗人主张诗歌是无限自由的,不受任何规律约束,艺术的首要任务不是社会风俗的记录,揭露社会美丑善恶,而是抒发作者的喜怒哀乐。华兹华斯说:"诗是强烈情感的自然流露。"①艺术要表达的是艺术家的主观心灵和自然本性,从而具有独特的审美功能,诗人与艺术家不必像政治家一样关心现实。

很多个性鲜明的艺术家,其艺术生涯与创作灵感基本上都来自于个人独特而深刻的心理体验。19世纪的挪威表现主义画家蒙克,有着摆脱不掉的精神煎熬。他5岁时,母亲死于肺结核,几年后,与他感情很好的姐姐又由于精神分裂,被交给精神病院监管。后来,父亲与一个哥哥也相继去世。亲人接二连三地故去,给蒙克的个人艺术生涯打下创痛的烙印。他一生都在不停地追问:"为什么我与别人不一样?为什么我生来受到诅咒?为什么一定要来到这个世界?"在这种忧郁、惊恐的精神控制下,他的作品倾向于表达人生的悲惨和人类心底的恐怖。他的代表作《呐喊》以扭曲的线条,极度夸张的笔法,描绘了一个变形的尖叫的人物形象,把人类极端的孤独和苦闷,以及那种在无垠宇宙面前的恐惧之情,表现得淋漓尽致。他自己曾叙述了这幅画的由来:

> 一天晚上我沿着小路漫步——路的一边是城市,另一边在我的下方是峡湾。我又累又病,停步朝峡湾那一边眺望——太阳正落山——云被染得红红的,像血一样。
> 我感到一声刺耳的尖叫穿过天地间;我仿佛可以听到这一尖叫的声音。我画下了这幅画——画了那些像真的血一样的云。——那些色彩在尖叫——这就是"生命组画"中的这幅《呐喊》。②

---

① 刘若端:《十九世纪英国诗人论诗》,人民文学出版社1984年版,第22页。
② Thomas M. Messer. *Edvard Munch*. New York: Harry N. Abrams, Inc., Publishers, 1985:84.

《呐喊》画面的中央是一个掩耳呐喊的人，形象使人毛骨悚然。他似乎正要和观众的视线擦身而过。他捂着耳朵，听不见远去的行人的脚步声，双目茫然，也看不见远方的船只和教堂的尖塔。这一完全与现实隔离了的孤独者，似已被他自己内心深处极度的恐惧彻底征服。人物形象被高度地夸张，那变形和扭曲的尖叫的面孔，完全是漫画式的。圆睁的双眼和凹陷的脸颊，使人想到了与死亡相联系的骷髅，人物仿佛是一个尖叫的鬼魂。整个画面充满动荡感，天空与水流用扭动曲线来表达，仿佛是被那一声刺耳尖叫的声音震荡所致。画家用视觉的符号来传达听觉的感受，把凄惨的尖叫变成了可见的振动。这种将声波图像化的表现手法，或许可与梵高的名作《星夜》中将力量与激情图像化的表现相媲美。

梵·高的激情，来自于他对他所认识的人们的一种按捺不住的强烈反应，那是一种天真的、热情的、深沉的爱。他有着高度敏感的知觉力，这种知觉力充满感情，可用强烈的色彩观念来表达。《星夜》展现了一个高度夸张变形与充满强烈震撼力的星空景象。那巨大的、卷曲旋转的星云，那一团团夸大了的星光，以及那一轮令人难以置信的橙黄色的明月，大约是画家在幻觉和晕眩中所见。那轮从月蚀中走出来的月亮，暗示着某种神性，仿佛在梵·高看来，上帝就是月蚀中的灯塔。在这幅画中，天地间的景象都在色彩中旋转与翻腾，整个画面，似乎被一股汹涌、动荡的激流所吞噬。教堂的细长尖顶与地平线交叉，而柏树的顶端则恰好拦腰穿过那旋转横飞的星云。画家在躁动不安的情感浪潮下，表现了这个世界的茫茫之夜。

这两位极富表现色彩的艺术家，可以说是极端个性化的艺术家的典型。他们的作品与其说是在反映社会现实，不如说是画家突出地追求自我精神的表现，一切形式都在激烈的精神支配下跳跃和扭动。

### （三）艺术取决于受众：从"接受美学"谈起

艺术作品的价值由谁决定？是艺术家还是观众？

梵·高一生穷困潦倒，备受贫穷与疾病的折磨。他绘制了大量的画作，这些画在他活着的时候，只卖出过一幅，还是他的弟弟托人买走的。在他去世几十年之后，他的画作的价值才开始被人们认识到。其中《加歇医生像》，在1990年以8 250万美元的价格被日本收藏家买下，创下了当时艺术作品拍卖价格的世界最高纪录。梵·高的名气越来越大，他的作品在各地展出，他的书信与传记不断出版，他在世界各地逐渐被家喻户晓，俨然已成了最受爱戴的艺术家之一。从这个角度上说，梵·高的悲剧不在于他一生的贫困与窘迫，而更在于他的艺术在当时找不到知音。艺术作品的价值最终取决于受众的认可与接受的程度，作品获得承认，也就是艺术家的才能与思想观念受到肯定。

法国作家法朗士指出书本的意义不在于它写了什么,而在于读者读到了什么。同样一本书,对不同的人来说,可能是呆板乏味的,也可能是生气盎然的。这都要靠读者调动自己的体验,他打比方说,"当我们读这些绝好的书——这些生命的书——时,我们实不啻将他们融化入我们自己","一首诗就譬如一片风景,是跟着看他的眼睛和领会他的灵魂随时变样子的"。① 这段话的言下之意就是说,艺术作品的价值必须在得到受众的认可和接受时,才真正体现出来。现实生活中,很多客观因素阻止了作品与读者之间直接的交流,往往有很多好的作品束之高阁,没有人去阅读;另一方面,很多需要精神食粮的大众在庸庸碌碌的生活中找不到自己心灵的灯塔。著名文学家鲁迅先生弃医从文的时候,必然是想到了国人在精神上的匮乏有甚于肉体上的痛苦,而当他在小说中写道,在人群中振臂一呼,竟无人响应时的情形,想必也是感受到文学不被读者所理解与接受时的苦闷吧。

德国康茨坦斯大学的尧斯教授在1967年提出了"接受美学",提倡从受众出发,从接受出发。如一部作品,即使印成书,读者没有阅读之前,也只是半成品,只是文本,不是作品。这一理论明确区分了文本和作品这两个概念,文本是指被读者阅读之前的作品的状态,是以文字符号的形式存在,储存着多种审美信息的硬载体;而作品则是指与读者构成对象性关系之后,融会了读者即审美主体的经验、情感和艺术趣味的审美对象,是由作家和读者共同创造的审美信息的软载体。从文本到作品,正是艺术被观众认可、接受与再创造的过程,也是艺术家的价值获得承认、艺术作品创造审美价值的证明。

对于文学艺术家来讲,他创作出来的作品最初只是"文本",最终"文本"通过被阅读成为"作品",这才是艺术价值最大的体现。一方面,这是对艺术家在创作过程中花费大量的精力,付出艰辛的劳动的一种肯定。另一方面,这也是一部优秀的艺术作品应该体现出来的精神价值。清代的文学家曹雪芹的《红楼梦》作为"文本",是作家一生"披阅十载,增删五次"的呕心沥血之作,而作为"作品",则是我国古典小说难以征服的巅峰,它以一个没落的贵族大家庭为中心,悲天悯人地描绘了各阶层人物的命运。人物之生动,语言之优美,情节之丰富,思想之深刻,在当时已广为流传,封建朝廷屡禁不绝。到今天,也是我们读之不完、阅之不尽的一笔宝贵的精神财富。

## 四 艺术的观赏性:从"大艺术"概念的出现谈起

在艺术的诸多特性中,最能体现出艺术品与非艺术品的区别的,应该说就是艺术的观赏

---

① 琉威松:《近世文学批评》,傅东华译,商务印书馆1928年版,第10页。

性。只有具有观赏性的精神产品,才有可能成为艺术作品;只有观赏价值高的艺术作品,才能体现出艺术存在的意义。也就是说,一部艺术作品的存在价值的高低,就在于它的观赏性的高低。

### (一)"大艺术"概念的出现

只有从观看者与听众体验的观点来考察艺术,各艺术门类才有可能结合在一起。如果从艺术家创作过程的角度来考察艺术,各种艺术样式就很难结合在一起,人们看到的只是以不同的材料、不同的方法,由不同的人所从事的多种多样的艺术样式。事实上,各艺术门类之间的差异是显而易见的,这种不同是如此鲜明,以至于在相当长的时间里,没有人会想到一首诗歌与一座教堂有什么共同点,值得有一个共同的称谓。

对于诗歌,从古希腊以来,就有一种传统的看法,它具有一种能"通神"的不可思议的力量。诵诗人在充满激情地诵读诗歌的时候,具有打动人心、令人沉醉的感染力。这种魅力给人们留下了如此强烈的印象,以至于人们无法把诗歌作为普通的一种技艺手段来看待,往往会认为它是天才的作品。而绘画、雕塑与建筑等,则在相当长的时间内,无法摆脱作为技艺手段的角色。它们能否与诗歌相提并论,一直到文艺复兴后期都还备受争议。著名文学家歌德曾质疑把诗歌、美术、音乐并列在内的研究风气,认为它把表现手法与表现目的方面各不相同的门类列在一起。他坚持认为普通的艺术是一种知识,诗歌在于天才,两者相去甚远。不过他还认为,这么一个混合的艺术体系也许对业余爱好者有用,虽然对艺术家毫无用处。这从侧面说明了人们在很大程度上很难一下子摆脱传统的艺术作为技艺的观点。音乐或美术的创作与欣赏,对媒介的操作性要求比较强,人们必须花额外的时间,"拳不离手,曲不离口"地训练专项的技能,才能掌握作曲、作画的技巧与能力。人们具备了一定的专业基础之后,才能提高自己的欣赏水平,看出或听出画幅与曲调的优劣高下。专门性与分工化的技艺手段,将各艺术门类明确地定位于各自的程式套路之中。如果人们不能在技艺创作以外的角度来考虑艺术,各门类艺术共同的美就不能在理论上加以确认,"大艺术"概念也就无法出现。

西方到了18世纪,人们的艺术欣赏需求变得旺盛起来,上层社会盛行起艺术沙龙,艺术品收藏和展览、音乐会和戏剧演出等高雅的活动蔚然成风,这种风气导致了艺术欣赏与批评活动成为一种新兴时尚、具有社会影响力的行为。观众们对艺术活动投入了日益强烈的热情,他们能在这些欣赏活动中得到共同的愉悦感。作为业余爱好者,观众们对不同艺术门类之间的相似性更感兴趣,他们通过比较而获得快感。无论是视觉艺术,还是听觉艺术,观众

都能获得共同的审美快感。各艺术样式在主体的精神享受方面具有共同之处,促成了"大艺术"概念体系的出现。

1747年法国美学家巴托在他发表的论文中,提出了"美的艺术"的范畴,认为音乐、诗歌、绘画、雕塑和舞蹈这几种艺术形式有一个共同而显著的特征,即它们能引起人们的审美快感,不同于以实用为目的的机械技艺。这个体系被后来的研究者接受,被认为是西方现代艺术体系确立的一个标志,人们从"艺术"(fine arts)这个词组中去掉了表示性质的形容词,并以单数形式代替表示总体的复数形式,从而最终简化为"艺术"(art)这个词,也就是"大艺术"概念的正式产生。

学者们在艺术门类的确立上取得历史性的进展,说明艺术对人们说来,已经具有很不一样的价值。人们关注的不再是艺术品的实用功能,而是一种令人愉快,使人提升的作用。艺术概念出现以后,人们普遍认识到,诗歌、音乐和绘画等都属于艺术范畴,是某种我们应该仰慕的东西,对人生具有改善和升华的意义。近代的"大艺术"概念,已经摆脱了"自由七艺"等学院派因素的影响,不是强调规律性的知识与技能,而是强调审美过程给人带来的享受与愉悦。

## (二) 艺术的观赏性

### 1. 存在于对艺术形式的把玩过程之中

戏曲艺术的戏迷们都会有这样一个体会,看戏的时候,演员的表演才能是一个重要的因素,有了这个才能观众便很容易陶醉在剧情之中,和剧中人一起经历喜怒哀乐。然而老戏迷们则更注重听戏,静心听戏时,可找出演员的唱腔毛病来,能听出谁唱得好,谁唱得不好。看戏与听戏的区别就在于看戏的享受是以人物情节为主的,而听戏的享受则是以唱功高下为主的。但不管是看戏还是听戏,都是揣摩剧情发展,把玩和欣赏艺术形式。

艺术的观赏功能的实现,是以了解艺术的形式特点为前提的。不同的民族,不同的地域,在不同的时期,都流行着不同的艺术样式与艺术风格。这些艺术门类之间,可能有着很大的差异性,只有对艺术的语言形式比较熟悉的情况下,才能欣赏多种多样的艺术样式。拿绘画来举例,我国明清之际,西方油画已通过传教士们传入中国,为部分阶层所熟悉。但明清文人士大夫和专业画家们对西画的评价并不高,清代邹一桂在《小山画谱》中说:"西洋善勾股法,故其绘画于阴阳远近,不差锱黍……但笔法全无,虽工亦匠,故不入画品。"[①]明末清

---

[①] 邹一桂:《小山画谱》,王其和点校纂注,山东画报出版社,2009年版,第144页。

初画家吴历,晚年加入基督教,曾到欧洲游历,在画作《湖天春色图》中运用了透视法表现湖边堤岸的空间,色彩上也格外鲜亮。但他仍然认为西方绘画仅在"阴阳向背形似窠臼上用工夫",而中国绘画"不取形似",却是"神逸"之作①。从吴历的例子可以看出,我国画家受到传统观念影响,一方面对西洋画风表现出惊异并借鉴,另一方面,却又以国画之"笔墨"有无的标准去衡量西画,自然会得出"不入画品"的结论,难以真正欣赏到西方油画的美。艺术的观赏性实现的前提,就是观众要认识与了解特定的艺术手段与形式,才能感受到艺术家创作时的匠心与功夫,才能对某一类艺术样式作出相应的评判。蔡元培曾为一本画评杂志寄言道:"西人以中国画为写实而未到家,而华人则以西画为多匠心。积久而互见所长,则互相推重。"②所谓"积久",就是花更多的时间,互相了解对方的文化传统与技法传承,才能互相领会尺幅上的深意。

### 2. 受到已有的欣赏经验与模式的影响

一件艺术品面世之后,它的观赏功能能否实现,必然要受到已有的欣赏经验的影响。每一件艺术品的背后都有着独特的文化与历史背景,人们在欣赏艺术品时,不可避免地要受到这些背景资料的影响。同样地,每一个观众,都有个人的趣味倾向和欣赏口味,往往会习惯性地挑选自己喜闻乐见的艺术样式。因此,艺术题材与艺术风格的变化与革新,都是对传统与习俗的一次挑战。

1917年达达派画家杜尚在一件小便器上署名"R. Mutt",送往纽约独立美术家协会参展,并为作品取名《泉》。在他看来,即使是普通生活用具,只要观众能从新的角度去看,作品就会获得新的意义。这件作品引起了广泛的质疑和强烈的反响,也开创了"现成品艺术"的先河。他另一件"现成品"代表作是在《蒙娜丽莎》印刷品上,给画中的主人公加上了两撇小胡子,以宣示他对传统绘画的另类看法。

杜尚的现成品艺术是对传统艺术表达方式的一种颠覆,他希望借此引起人们对已有艺术欣赏模式的反思,找出最接近艺术本质的东西所在。事实上,现有的艺术品以及它们所常用的题材与手法,固然是艺术存在的证明,但是人们的欣赏经验总是在不断充实和变动,现成品艺术的目的,也无非是让人们认识到艺术可能是什么,而不是艺术已经是什么。它跳出了现有的审美经验的框框,让艺术脱下"高雅"、"经典"的面纱,走进人们的日常生活。此前人们的欣赏经验是,一件艺术作品,要么是绘画,要么是雕塑,是某种内容的表述,如一幅蒙娜丽莎的肖像。当我们问蒙娜丽莎是谁时,我们已经默认了它是艺术品。但现成品艺术则

---

① 潘耀昌:《中国历代绘画理论评注・清代卷(上)》,湖北美术出版社2009年版,第133页。
② 高平叔:《蔡元培美育论集》,湖南教育出版社1987年版,第174页。

突破了绘画或雕塑的范围,一个可以在市场买到的制品署上名就可以成为艺术品吗?这引发了人们对艺术与美的深层思考。

这些极具调侃意味的作品在日后获得的巨大影响是艺术家也始料不及的,杜尚晚年回忆说,我使用现成品,是想挑战美学,可人们却从中发现了美。杜尚被一些评论家们看作后现代主义艺术的鼻祖。这也说明新兴的先锋艺术形式,把人们从固有观赏模式中解放出来,拓宽了艺术的范围与视野。它最终能获得大部分观众的接受,说明人们的欣赏经验由于新艺术的出现,正不断地得到补充和丰富。

## 本章思考题

1. 艺术的本质属性包含了哪几个方面?
2. 如何理解艺术的精神性?它可以从哪些方面体现出来?
3. 艺术的现实性与艺术创作、欣赏的关系是怎样的?
4. 结合自身的经验,谈一谈艺术美是如何在观赏过程中产生的。

# 第三章
# 艺术功能

对艺术功能问题的探讨,一直是艺术研究领域争论不休的议题之一。过去国内比较流行的说法是:艺术要具备认知功能、教育功能和审美娱乐三大功能。还有的学者持艺术多功能论,如鲍列夫在《美学》中列举九种艺术功能来讨论"艺术的多功能性",斯托洛维奇在《审美价值的本质》中列举的艺术功能多达十四种,涉及社会生活的多个方面。经过抽丝剥茧,我们会发现:艺术所具备的各种功能无一例外地要以审美娱乐功能为主导,并且通过审美功能得到实现。因为审美功能是艺术的本质功能,没有审美价值的作品不能称之为艺术品。我国不少有影响的美学家和理论家都赞同艺术的审美功能说。他们认为,人们只有在产生审美意识后,才开始自觉地进行艺术创造活动。艺术作品在传达作者情感的同时,还要有愉悦他人的功能,才能对人生和社会有重要的价值和意义。各种功能相互渗透,通过艺术作用于人和社会,以实现审美价值为其根本功能。所有的功能都要统一于审美功能之中。我们很难把艺术的各种功能割裂开来单独分析,因为所有的功能都是在审美功能的基础上,相互渗透,相互结合,并发挥作用的。

## 一 艺术功能的发展源流

艺术的产生是多种因素交织而形成的。原始艺术之所以成为艺术,在于它以其形式的多样性与多变性来实现或体现审美和非审美的需要与动机,这就决定了其功能的多样性。艺术产生于人类的社会生活中,情感的触动是艺术产生的根源。原始歌舞便是人类早期主要的艺术活动,艺术创作成为人们表达感受、抒发情感的最佳方式。原始舞蹈和诗歌、音乐结合在一起,将生产、生活中的各种情感寓于歌舞之中,到后期发展为娱神和敬神的祭祀歌舞,是人类历史上最早产生的艺术形式之一。在艺术产生的初始阶段,艺术主要有娱神祭祀、传授技艺、交流情感和狂欢娱乐四种功能。

### (一)娱神祭祀的功能

艺术在发展之初就与宗教联系在一起。今天看来许多属于艺术范畴的活动,如歌舞、绘画、雕塑和建筑等,在原始社会却是具有娱神祭祀功能的巫术或宗教活动。原始宗教活动,特别是敬神、娱神的图腾崇拜活动,都伴有歌唱和舞蹈(图 3-1)。我国古书《河图玉

版》中有一段这样的记载:"古越俗祭防风神,奏防风古乐,截竹长三尺,吹之如嗥,三人披发而舞。"①在殷墟甲骨文中,舞与巫就为同一字,像一个人手执牛尾而舞蹈。《说文解字》里这样解释:"巫,祝也,女能事无形,以舞降神也。像人两褎舞形。"②陈梦家也指出:"巫之所事乃舞号以降神求雨,名其舞者曰巫,名其动作曰舞,名其求雨之祭祀行为曰雩。……巫、舞、雩、吁都是同音的,都是从求雨之祭而分衍出来的。"③恩格斯在归纳美洲印第安人部落组织的宗教特征时说:"舞蹈尤其是一切宗教祭典的主要组成部分。"④这些都揭示了原始歌舞的娱神祭祀功能,原始歌舞成为人与神相沟通的中间桥梁。原始人对巫术、宗教的信仰和崇拜,对歌舞艺术的产生和发展,起了重要的促进作用,是原始艺术产生和发展的直接动因。

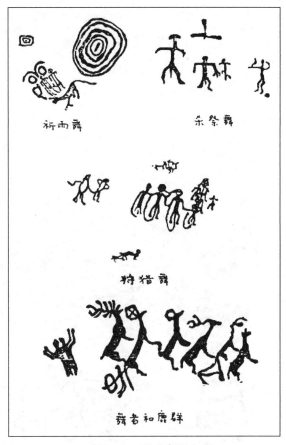

图3-1 阴山岩画

在生产力极其低下的原始社会,人们无力与自然界抗争,唯有寄希望于神灵的护佑和赐福,以此来弥补自己实际力量的不足和物质财富的贫乏。绘画、歌舞成为娱神、通神的主要形式。如考古发掘出的原始舞蹈纹彩陶、嘉峪关的原始岩画、花山崖的原始壁画等,其中的舞蹈场面,都被认为有一定的宗教含义。相当多的岩画是敲凿或绘制在悬崖陡壁、高山大岭之上的,前面往往有较为广阔的场地,这些自然环境的选择,显然是为了举行大型的祭祀神灵的活动作好了准备。同样,欧洲的许多原始岩画也是画在一般人难以接近的极深洞穴之中,在这种地方绘画应该不会仅仅是为了艺术和审美,其中必定有着某种巫术或宗教的功能。不分地域,不分民族,人类的祖先不约而同地选择了歌舞、绘画等艺术形式来作为祭祀

---

① 黄奭:《尚书纬 河图 雒书》,上海古籍出版社 1993 年版,第 50 页。
② 许慎:《说文解字》,中华书局 1963 年版,第 100 页。
③ 陈梦家:《殷墟卜辞综述》,科学出版社 1956 年版,第 601 页。
④ 《马克思恩格斯选集》第 4 卷,人民出版社 1995 年版,第 91 页。

的手段。如鲁迅先生在《且介亭杂文·门外文谈》里所说，原始人"画一只牛，是有缘故的，为的是关于野牛，或者猎取野牛，禁咒野牛的事"。① 这是因为原始人类认为歌舞是一种向神表达深切情感和热切愿望的工具，是可以和神沟通的手段。

早期的歌舞、绘画等作为人与神、鬼之间沟通的媒介，是一种有着实用或功利目的的活动。普列汉诺夫说过："原始人是相信有相当多的鬼神存在的，不过他们对这些超自然力量的态度，总是限于想尽方法使他们为自己谋福利。为了讨好某个鬼神，非洲野蛮人竭力设法使它愉快。他们用美味食品（祭祀）来收买它，并且为了表示尊敬，给它跳一些他们自己从中得到最大快乐的舞蹈。"②（图3-2）我国春秋战国时期，巫舞之风普遍流行，据《周礼·大司乐》记载，周人大歌大舞祭祀天神地示，日月山川。"乃奏黄钟，歌大吕，舞云门，以祀天神"，"乃奏大簇，歌应钟，舞咸池，以祭地示"，"乃奏蕤宾，歌函钟，舞大厦，以祭山川"③。其中楚国巫舞最有代表性，为我们留下了酒舞娱神的有力佐证。诗人屈原在《九歌》的开篇《东皇太一》中描绘了楚国巫觋祭祀歌舞时的祝辞和盛况："吉日兮辰良，穆将愉兮上皇。抚长剑兮玉珥，璆锵鸣兮琳琅。瑶席兮玉瑱，盍将把兮琼芳。蕙肴蒸兮兰藉，奠桂酒兮椒浆。扬枹兮拊鼓，疏缓节兮安歌，陈竽瑟兮浩倡。灵偃蹇兮姣服，芳菲菲兮满堂。五音纷兮繁会，君欣欣兮乐康。"④全诗短短篇幅，描绘出了人们祭祀时庄重又欢快的场面，气氛热烈，描写生动，充分表达了人们对春神（东皇太一）的敬重、欢

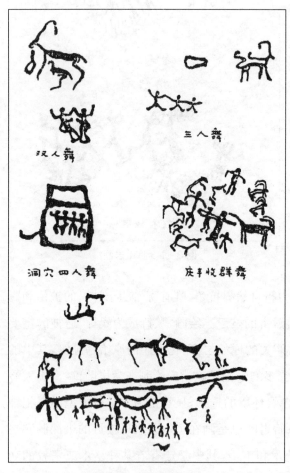

图3-2 乌兰察布岩画

---

① 鲁迅：《且介亭杂文》，人民文学出版社2006年版，第86页。
② 普列汉诺夫：《论艺术 没有地址的信》，曹葆华译，生活·读书·新知三联书店1964年版，第102—103页。
③ 黄公渚注：《周礼》，商务印书馆1936年版，第61页。
④ 《九歌新注》，程嘉哲注，四川人民出版社1982年版，第19—23页。

迎与祈望,希望春神多多赐福人间,给人类的生命繁衍、农作物生长带来福音。在"巫风文化"的余音中,我们还能体味到当年原始宗教歌舞"恒舞于宫、酣歌于室"的盛况。这些具有娱神祭祀功能的巫舞和各种绘画形式,对后世舞蹈及绘画艺术的发展有着深远的影响。

### (二) 传授技艺的功能

原始艺术的主要外部特征就是其模拟性,它是对自然界、社会生产、社会活动中的动物、人、事件的摹仿和再现。原始艺术尤其是歌舞、绘画中有许多表现狩猎和种植生活的内容,对于人们学习生产知识和狩猎知识有很大帮助,具有传授技艺的功能。原始时期,生产力低下,人类为了生存而进行的各种生活实践,往往需要多人合作,这就需要有一定的组织性和技巧,客观上要求他们互相沟通。这类的原始艺术重复着各种劳动过程,包含着早期人类独特的交流方式。

原始艺术中表现农业、狩猎内容的歌舞与绘画,在表现和再现劳动场景的同时也担当了传授技艺的功能。远古时代就有反映伏羲氏发明结网,教人捕鱼的乐舞《扶来》;有反映神农氏发明农具,教人耕作的乐舞《扶犁》。进入原始农耕时期,反映农业生产的乐舞就更多了,如《葛天氏之乐》,表演时三人执牛尾,踏着脚唱八阕歌,无论是规模还是复杂程度,都已经相当完整。还有表现狩猎过程的原始绘画,可以帮助人们识别动物的种类,了解其习性,传授成功狩猎的经验方法,传达这些劳动过程中必要的信息。人们即可借助绘画间接地熟悉他们今后可能碰到的各种动物,还可用它们研究狩猎对象、制定出击方案等,我国内蒙古阴山地区的岩画就真实记录了古代游牧民族的生产、生活状况。动物的刻画形象生动,狩猎图中的动物往往带着箭伤,而放牧图中的动物则排列有序,形态优美。其中还有不少记录传授狩猎技艺的场面,年轻的猎人正跟着年长的猎人练习用绳圈套猎物或练习射箭等技艺。原始舞蹈与反映生产劳动相联系,我们还可以从现存少数民族舞蹈中,发现这类舞蹈的遗存。如土家族的《摆手歌》中包含着丰富的农事知识,歌手的传唱或舞师的表演,也就成了土家人学农、务农的最好范本,藉此传授农业生产经验,掌握农业劳动知识。还有鄂温克族的《跳虎》、鄂伦春族的《黑熊搏斗舞》都是人模拟虎、熊的舞蹈,是从他们的狩猎活动中演化出来的。透过舞蹈的画面我们仿佛能感受到现场紧张激烈的气氛。

除了传授生产技能外,原始舞蹈还具有传授健身方法和战斗技巧的功能。保持健康的体魄是人类生产、生活的基本保障,同时也是繁衍种族后代的基础。根据古典文献的记载,很多的舞蹈动作都是对飞禽走兽的摹仿,很显然,先人们在记录动物形态动作的同时也意识到了舞蹈的健身功能。《吕氏春秋·古乐》:"昔葛天氏之乐,三人操牛尾投足以歌八阕。一

曰载民,二曰玄鸟,三曰逐草木,四曰奋五谷,五曰敬天常,六曰达帝功,七曰依地德,八曰总禽兽之极。""昔阴康氏之始,阴多滞伏而湛积,水道雍塞,不行其原;民气郁阏而滞著,筋骨瑟缩不达,故作为舞以宣导之。"①《庄子·刻意》所谓"吐故纳新,熊经鸟伸"②;还有华佗在观察了很多动物之后创编的"五禽戏"以摹仿虎、鹿、猿、熊、鹤五种动物的形态和神态,都是以摹仿动物的动作形态来达到舒展筋骨,畅通经脉健身的目的。我国少数民族现在还保存了多种摹仿动物动作的舞蹈形式,如孔雀舞、鹏鸟舞、大雕舞、白鹤舞、黄鹰舞、雄狮舞、赤虎舞、大象舞、白鹿舞、豪猪舞、骏马舞、牦牛舞、白羊舞、青龙舞和飞蛇舞等,极富于幻想色彩。在远古人类的生活中,舞蹈除了是巫师用于取悦鬼神的手段,也被人们作为强身健体的重要方法进行传播。正如东汉傅毅《舞赋》解释舞蹈的功能所说:"娱神遣老,永年之术。"③同时健康的体魄还是抵御异族侵袭的有力保障,许多操练式的舞蹈就类似于军事训练,为战争做好准备。原始的舞蹈还使得组织的秩序和团结精神进入到散漫无定的原始生活中,增强参与者的群体意识和组织性,增强战斗力;同时其艺术的节奏还有助于鼓舞士气。

### (三)交流情感的功能

艺术是不同个体的交流和沟通方式,所具有的沟通人类的表层意识,使人产生情感的认同和共鸣的交流功能,是由艺术自身的特性生发出来的。加登纳认为,艺术在创造之初就是有目的性的,包含着一种交流的要求。因此,艺术在其初级阶段有一项最基本的功能,就是帮助人们进行情感的交流。

在文字尚未产生,光靠语言尚不能准确表达思想情感的阶段,人们在生产、生活中产生的各种需求,都需要进行表达和交流,其中既有人与人之间的交流,又有人与神之间的交流。这种交流的任务就多由一些肢体语言和原始绘画、雕刻来承担。正如恩格斯在《自然辩证法》中所指出的:"这不断在形成过程中的人类就渐渐有一种互相通话的需要了。"④列夫·托尔斯泰认为:"艺术起源于一个人为了要把自己体验过的感情传达给别人,于是在自己心里重新唤起这种感情,并用某种外在的标志表达出来……用动作、线条、色彩、声音,以及言词所表达的形象来传达这种感情,使别人也能体验到同样的感情,——这就是艺术活动。"⑤早期的人类语言比较贫乏,如何准确表达更为深切的情感变化,选择何种表达方式是最重要

---

① 吕不韦:《吕氏春秋全译》,廖名春、陈兴安译注,巴蜀书社2004年版,第404页。
② 《庄子今注今译》(最新修订版 上册),陈鼓应注译,商务印书馆2016年版,第456页。
③ 萧统编:《文选》,李善注,中华书局1977年版,第249页。
④ 恩格斯:《自然辩证法》,郑易里译,生活·读书·新知三联书店1950年版,第192页。
⑤ 列夫·托尔斯泰:《艺术论》,丰陈宝译,人民文学出版社1958年版,第46页。

的。我国古语有"长言曰咏",也就是拉长了声音语调,用加重语气和拉长声音来帮助情绪的表达。这种高低快慢的声音再和一定的节奏相配合,就具备了歌的基本条件,而诗歌的叙事功能或许就源于此。《毛诗序》所谓:"诗者,志之所之也。在心为志,发言为诗。情动于中而形于言,言之不足故嗟叹之,嗟叹之不足故咏歌之,咏歌之不足,不知手之舞之足之蹈之也。"①也是说人们自发地选择了艺术这种大家都能够理解的形式,来表达人类的各种情感,从而满足交流的功能。诗歌、舞蹈、绘画等艺术形式,在后来的发展中功能不断地被丰富和深化,表现出明显的交流特征。

艺术的交流功能除了帮助人们进行交往、合作,还可突破时间、空间的障碍发挥其思想交流的功能。如古代玛雅人在建筑上雕刻精美复杂的装饰图案,经研究发现竟然是他们部落首领记录自己生平功绩的铭文。它既构成玛雅人规模宏大的艺术品,又是一种历史罕见的气派宏伟的思想记录方式。我国的甲骨文,作为举世闻名的象形文字之一,已经具备了用笔、结字、章法等要素,但原始图画的痕迹还是很明显,很显然其较早的雏形也是一种绘画或雕刻形式。直到抽象的文字产生之后,大部分的思想交流才由文字来承担。但是艺术的交流功能仍然发挥着巨大的作用。如张彦远在《历代名画记》中就提到绘画可以"成教化、助人伦、穷神变、测幽微"。再如前面提到的娱神祭祀、传授技艺等功能在本质上都含有进行思想交流的愿望和需要。艺术这种情感交流的功能是其根本功能,根植于任何社会形态之下,在任何发展程度上都不可能消失。

## (四) 狂欢娱乐的功能

艺术发展之初就不是个人享用的娱乐品,而是属于全体成员在庆功祭祀时共享的财富,具有狂欢娱乐的功能。《书经·舜典》上说:"予击石拊石,百兽率舞",显然是一幅热闹非凡的狂欢景象。原始的舞蹈总是和歌而伴的,并且它的一个重要特点就是全民性。艺术的基本特性是愉悦人的性情,其中既包括"自娱"也包括"娱人"。人们借助于想象,在创作世界中实现自己虽向往但在现实中却不能实现的愿望、追求、希冀和理想,从而达到自娱和娱人的目的。荀子在《乐论》中说,君子"以琴瑟乐心";亚里士多德更明确地说,音乐"总是世间最大的怡悦"②,都是指音乐的审美娱乐功能,不独音乐,一切艺术都能使人产生快乐,都有娱人的特性和功能。

---

① 毛公传,郑玄笺:《毛诗正义》,孔颖达等正义,上海古籍出版社 1990 年版,第 15 页。
② 亚里士多德:《政治学》,商务印书馆 1965 年版,第 418 页。

在日常生活的体验中,或悲伤、喜悦,或愤怒、慰藉,都可以通过艺术活动传达出来,以歌舞形式去宣泄感情。原始时期最普通的狩猎舞和战争舞,是对狩猎或战争场景的再现。因为在捕获野兽、果实成熟或战争胜利时,原始先民要把这种高兴的心情和感受传达出来。这就是在《再论原始民族艺术》中指出的"他们在劳动中,猎取了野兽和青蛙之类的实物,因而燃起了把这狩猎过程再来体验一回的欲望"。[1]《周易·中孚·六三》中就描写了战争胜利归来时的情景:"得敌,或鼓或罢,或泣或歌。"打了大胜仗,俘虏了敌人,战士们激动异常,有的兴奋地擂鼓,有的趴在地上痛痛快快地放松歇息,有的纵情高歌,有的掉下了欣喜的泪水,这种对劳动或战争过程的摹仿,是人们胜利后的放松、愉悦心情的最佳表达方式。原始歌舞在形成初期可能审美价值不高,但是由于包含了猎人和战士奋勇搏斗的情感而具有很强的感染力。《后汉书·献帝记》载有:"天子葬……羽林孤儿、'巴俞'擢歌者六十人,为六列。"[2]无论是胜利或丰收后的喜悦还是悲伤,这些场合是人们感情最为激动和兴奋的时刻,人们自发地采用了最能清楚地表达自己情感的歌舞形式去宣泄。在原始人运用这种力量来表达他们的意志、愿望和情感时,他们表现出艺术创造的本质特点:自由参与、自由想象,是一种自由创造精神。既有个人的独创,又是集体的共同创造。它与原始人类那种尚未充分发展的思维方式和情感方式结合在一起,是和谐的、统一的、自由的。

各民族现存的歌舞文化和生活习俗依然具有很强的艺术感染力,将我们带入欢腾跳跃的氛围之中。场面之壮观、舞姿之流畅、节奏之变化,将人们欢欣愉悦的心情表达得淋漓尽致。《康熙鹤庆府志·风俗》记彝族风俗云:"彝俗,饮必欢呼。彝性嗜酒,凡婚丧,男女聚饮,携手旋绕,跳跃欢呼,彝歌通宵,以此为乐戏。"[3]寥寥数语,将彝族人民古朴、庄重、粗犷、豪放的性格刻画得十分鲜明。还有土家族流传下来的摆手舞,据《晋书·乐志》记载摆手舞初为古代的一种战舞。巴人跟随周武王伐纣,"歌舞以凌,殷兵大溃"[4];秦末刘邦反秦,巴人以巴渝舞勇挫秦兵,刘邦被认为有巴渝舞之遗风;明嘉靖年间土司兵抗击倭寇,大跳摆手舞,乘倭寇不备,大败倭寇,立下了赫赫战功。后来,这种战舞逐渐演变成土家族的祭祀活动,各土司纷纷在辖地建摆手堂。清代土家文人诗歌云"红灯万盏人千迭,一片缠绵摆手歌",[5]可见舞蹈时其壮观景象。摆手舞的动作粗犷、健美,摆动的姿式流畅、大方自如,表现了土家人勤

---

[1] 普列汉诺夫:《艺术论》,鲁迅译,人民文学出版社1957年版,第83页。
[2] 范晔:《后汉书》,中州古籍出版社1996年版,第122页。
[3] 佟镇纂《康熙鹤庆府志》。引自孙景琛:《中国乐舞史料大典 杂录编》,上海音乐出版社2015年版,第362页。
[4] 《晋书·乐志》。房玄龄等:《晋书》(第22卷),中华书局1996年版,第687页。
[5] 彭施锋:《竹枝词》。引自游俊等:《土家文化的圣殿 永顺老司城历史文化研究》,民族出版社2014年版,第104页。

劳、勇敢、乐观和开朗的性格特征。一个"摆"的动作,就变化无穷,演化成单摆、双摆、送摆、回旋摆等一百多种摆式,给人以变幻无穷的美感。运用节奏的变化表现不同的情感,让观者感受到强有力的艺术感染。艺术的狂欢娱乐功能使得艺术对人们有着强烈的吸引力,有无感染力成为区别艺术和非艺术作品的重要标志,而艺术的其他功能也是建立在娱乐功能之上的。

艺术在起源之初,集各种功能为一体,是人类形象思维的自发表现,并不是纯粹为着审美,还基于实用和功利的目的。人类生产实践和社会活动是艺术产生的基础,也是艺术发展的动因。人们在自然界和社会生活中得到不同的情感体验,随着思维的完善,表现技法的熟练,艺术创作逐渐由自发转向自觉的表现过程。

## 二 以审美为核心的多元功能

不具备审美功能的作品不能称之为艺术。"艺术的任何一种特殊的功能意义必定以艺术的审美本质为中介,在这种涵义上,它是审美的功能意义。"[①]艺术的审美功能在创作者创作的作品中得到体现,艺术的多功能性是围绕审美功能为核心而发挥作用的。只有这样,艺术的各种功能才能形成系统。基于艺术家对于世界、社会的理解和想象,融入艺术家的观念、情感而创作出的艺术品,将认识与情感、再现与表现、现实与理想辩证地融合起来,并基于人们对道德观念和社会风尚的认知,具有不同于其他精神产品的独特性。

### (一) 审美功能

艺术作为一种趋向于理解力和想象力统一的自由活动,不是有目的的概念思维活动,而是以其审美功能涵盖了社会生活的各个角落。"艺术作为人生和历史的感性化的表现,作为人类情感历程(包括历险)的纪录,通过痛苦和种种遗憾的表现,让人们获得一种替代性的满足。"[②]艺术作品通过生动的艺术形象和意境,引发我们更深层次的审美感受和体验。

艺术作品通过艺术家情感和想象的结合而产生。通过艺术作品,我们能深入到艺术家的情感世界,了解艺术家的个性和生活状况,其人格魅力在作品中得到体现。一个艺术家自身的个性和生活经历是造成其艺术创作情调的重要根源。司马迁认为,艺术的产生与艺术家的切身体验息息相关。他在《史记·太史公自序》中说:"昔西伯拘羑里,演《周易》;孔子厄

---

① 斯托洛维奇:《生活·创作·人》,凌继尧译,中国人民大学出版社 1993 年版,第 70—71 页。
② 朱志荣:《中国审美理论》,北京大学出版社 2005 年版,第 72 页。

陈、蔡,作《春秋》;屈原放逐,著《离骚》;左丘失明,厥有《国语》;孙子膑脚,而论兵法;不韦迁蜀,世传《吕览》;韩非囚秦,《说难》《孤愤》;《诗》三百篇,大抵贤圣发愤之所作也。"①各种艺术作品成为人们表达情感的方式,《礼记·乐记》开篇即云:"凡音之起,由人心生也;人心之动,物使之然也。感于物而动,故形于声;声相应,故生变;变成方,谓之音;比音而乐之,及干戚羽旄,谓之乐。"②也就是说,人的心有感于外物而发出宫、商、角、徵、羽等五种不同调式的"声"来,声声相和,声声相应而有一定的韵律,就成了"音"。各种艺术活动都是和人们的日常情思紧密相连的,充满了无限的生机和活力。

艺术表达出来的审美意境会因人因地因情因景的不同,变幻出多样的审美形态。同样的星天月夜,会因观赏者的不同心境和角度映射出不同的意境。如在明吴门派画家沈周眼里的月夜——"明河有影微云外,清露无声万木中"③是一种迥绝世尘的幽静之美;而在梵·高眼中的星月夜,是十一颗大小不等的星辰聚集在月亮周围翻滚着、爆发着,他所看见的夜空就是一个奇特的月亮、星星和幻想的彗星的景象,给人的感觉就是陷入一片黄色和蓝色的漩涡之中的天空,仿佛已经变成一束反复游荡的光线的一种扩散,使得面对自然的奥秘而不禁战战兢兢的人们,顿时生起一股绝望的恐怖。这一切都源于艺术家将自己的审美情感赋予对艺术对象的感性认识之中,有了感情的深入,并对艺术对象的特征进行了概括和肯定。通过艺术品鉴赏者进入了生活、情感体验状态,不同个体的心灵、思想相通和一致。这些艺术品还能够对人的情感产生导向和调控的作用,使人的精神境界发生变化。

### (二) 道德感化功能

优秀的艺术可以帮助人们区分真善美和假恶丑,培养高尚的道德品质和情操,具有道德感化的功能。使人在欣赏艺术的同时不知不觉地受到其思想的感染,获得某种启示,这是艺术区别于其他各种学科的独特性。

艺术通过审美表现,对道德观念进行评价,从而对接受者的道德观念产生影响。这主要表现在艺术作品对大众的道德教育作用上,同时还表现在艺术对于社会道德观念的改变有一定的作用上。中国古代的儒家的乐舞理论,就强调音乐对人心灵的涵养,乃至对人伦秩序的调节。中国古代有"乐通伦理"的思想,孔子孜孜以求"正乐",对不符合雅颂之音的音乐进

---

① 司马迁:《史记》,中华书局1982年版,第3286页。
② 王云五、朱经农编:《礼记》,商务印书馆1947年版,第83页。
③ 沈周:《沈周集》,上海古籍出版社2013年版,第467页。

行修正，以使之敦风俗、利教化。南齐谢赫的《古画品录》开篇就提到绘画具有"明劝戒，著升沉"①的教育功能。在古希腊，艺术的"有害"与"无害"同样深受哲人的重视。柏拉图认为，艺术的目的就是要培养人们对美的爱好，他极力反对在艺术作品中摹仿淫秽、放荡、卑鄙和罪恶。亚里士多德提出音乐有教育、净化和精神享受三个目的，居第一位的就是教育，他说："各种和谐的乐调虽然各有用处，但是特殊的目的，宜用特殊的乐调。要达到教育的目的，就应选用伦理的乐调。"②

艺术不同于科学的地方首先在于它是通过活生生的形象去打动鉴赏者，因为艺术作品总是灌注着艺术家的思想情感，通过生动感人的艺术形象，作用于鉴赏者的感情，激发鉴赏者的情感和想象，使人受到强烈的感染和熏陶。鉴赏者在不知不觉中受到感染，心灵得到净化，对人的思想情感和精神面貌起到潜移默化的教育作用。人们认为文学可以使"怯者勇、淫者贞、薄者敦、顽钝者汗下"③。这是因为文学中所蕴涵的真挚情感和道德观念在读者的心中产生了共鸣，它在人们探索真理、寻求人生价值的途程中是一盏明灯，一种"精神食粮"。以爱国主义诗词为例，从屈原《离骚》中"路漫漫其修远兮，吾将上下而求索"，到北朝民歌《木兰诗》中"万里赴戎机，关山度若飞"；从唐代诗人高适《燕歌行》中"汉家烟尘在东北，汉将辞家破残贼"，到杜甫《春望》"国破山河在，城春草木深"；从南宋诗人陆游《示儿》"王师北定中原日，家祭无忘告乃翁"，到文天祥《正气歌》"当其贯日月，生死安足论"，强烈的感染力和冲击力，确实是其他社会意识形态所达不到的。应当说，在艺术作品这种长期潜移默化作用下而形成的思想情操，常常具有更强的稳固性和延续性，常常成为人生观、世界观中最核心的组成部分。

优秀的艺术作品表达了人类对真、善、美的向往和追求，是人类审美认识和审美创造的产物。中国艺术论强调为文须先"立身"，认为道德与文章，为人与为文是二而一的因果关系，只有具备了美好的德行才能创造出优秀的艺术作品。两千年前古罗马的美学家贺拉斯在《诗艺》中指出："诗人的愿望应该是给人以益处和乐趣，他写的东西应该给人以快感，应该对生活有帮助。"④但是我们还要看到，过分强调艺术的这种善的导向性会削弱甚至抹煞掉艺术的审美价值。艺术只能是创作者真性情的表现，是对真善美向往的一种产物。艺术在给

---

① 谢赫：《古画品录　影印本》（新1版），中华书局1985年，第1页。
② 亚里士多德：《政治学》（第8卷）。引自北京大学哲学系美学教研室编著：《西方美学家论美和美感》，商务印书馆1980年版，第44页。
③ 冯梦龙：《喻世明言》，人民文学出版社1958年版，第1页。
④ 贺拉斯：《诗学·诗艺》，罗念生译，人民文学出版社1962年版，第115页。

人们提供一种赏心悦目的形象的同时,陶冶人的情感,培养其完美的人格,帮助人们形成健康的价值观念和审美情趣。历来的思想家、艺术家们,都十分重视艺术对于人的情感陶冶和净化作用,强调通过艺术教育来培养人们美好、和谐的情感和心灵,从而实现完美人格的建构。艺术教育作为美育的核心内容和主要手段,正是通过以情感人、以情动人的方法,陶冶人的情操,美化人的心灵,使人进入更高的精神境界,成为一个具有高尚情操的人。这既是一个人获得全面发展的保证,也是社会全面进步的基础。

### (三) 艺术认知功能

在每个时代,社会环境不同,人们的审美欣赏角度也不同,艺术体现着社会和个人的审美观念和理想。通过艺术作品,我们可以了解现实中某些本质方面和历史的某些规律性,艺术具有不同于其他科学认识的认知功能。不同时代的社会趣尚、时代发展体现在各种艺术形式中。孔子认为社会风俗的盛衰和人们的情感心理状态密切相关,所谓"诗可以兴,可以观,可以群,可以怨",把诗的社会功用跟个人的功用都概括在里面,其中的"观"便是可观风俗之盛衰。以中国书法来讲,清代梁巘《评书帖》云:"晋尚韵,唐尚法,宋尚意,元、明尚态。"①这种说法虽不能概括古代书法风格的演变,但体现了不同时代艺术风格的差异。这说明我们可以透过艺术的感性形式来把握其中承载的理性内容,别林斯基称之为直观中的真理。

首先,艺术的认知功能体现在时代的变迁、意识形态和文化心理的变更在艺术中的反映。艺术通过典型的艺术形象反映出不同时代、民族和地域的生活景象,包括其文化、意识的变化信息及历程。如频繁改朝换代的魏晋时期,社会动荡、充满了混乱和灾难,士人名士常常被卷入政治漩涡,何晏、张华、谢灵运、范晔和嵇康等很多诗人、作家和哲学家都被杀害。在这种飘忽不定的政治环境中,艺术领域表现出来的却是飘逸自得的风度。魏晋士大夫阶级的这种清闲雅逸、超然自得除在书法中流露出来,绘画上要求"气韵生动"、"以形写神"外,在语言艺术中的"言不尽意"也具有同样的意义,体现了一种静中求动的审美理想。表面上他们洒脱不凡、纵情山水间,内心却执著人生、深藏着恐惧和烦忧。竹林七贤之一的阮籍便是一个代表人物,他表面上放浪佯狂、不守礼法;在思想上,崇奉老庄,或登山临水,或酣醉不醒;政治上则采取明哲保身的态度,其多首咏怀诗中却常可见惧祸忧生的感慨。痛苦的内心

---

① 梁巘:《评书帖》。引自《历代书法论文选》,华东师范大学古籍整理研究室选编校点,上海书画出版社 1979 年版,第 575 页。

世界，使所谓的魏晋风度和人的主题具有了真正深刻的内容，这也是魏晋风度的积极意义和美学力量之所在。

在国力鼎盛、安定统一的唐朝，其艺术风尚则与魏晋迥然相异。张旭的狂草、李白的诗词将悲欢情感倾注在作品之中，体现的是这个时代明朗、健康的盛唐气象和昂扬、进取的艺术风尚。如陈子昂的《登幽州台歌》虽是一腔愤慨，却有一种积极进取的豪壮之感："前不见古人，后不见来者。念天地之悠悠，独怆然而涕下"。王翰的《凉州词》描写的虽是战争内容，却壮丽无比："葡萄美酒夜光杯，欲饮琵琶马上催。醉卧沙场君莫笑，古来征战几人回？"盛唐的音乐也不再是礼仪性的典重主调，传递的是人世间的欢快心音。从太宗的"秦王破阵"到玄宗的"霓裳羽衣"，或豪壮或优雅，成就了所谓的盛唐之音[①]。而在唐朝由盛转衰的时期，不少诗词就涉及社会动荡、政治黑暗、人民疾苦的内容。作品有诗史之称的杜甫，以忠君、爱国、爱家和念乱为主旨写下了千古不朽的诗作，如《自京赴奉先县咏怀五百字》中的"朱门酒肉臭，路有冻死骨"。"三吏"（《新安吏》《石壕吏》《潼关吏》）和"三别"（《新婚别》《垂老别》《无家别》）更是深刻地反映了安史之乱时国破家亡、民不聊生的景象。这些作品的创作都和作者本人的经历密切相关。

其次，艺术对时代特征的反映是不同于各种史料文件的，是以个人或某一阶层的角度反映社会、人生和意识形态等各个方面。从某种程度上说，甚至比史料性的文件更真实、更形象，更具有说服力。艺术家以生动、富有特征的艺术形象反映生活，使鉴赏者通过种种联想，如临其境、如见其人、如闻其声，甚至也进入角色，切身受到作品的强烈感染，并在思想上得到启发。艺术并不是简单直观地反映社会，而是将各种情感融入其中，让我们了解人的思想情感和对待人生的态度，这是其他的学科和史料所无法替代的。艺术还可以成为时代的号角、民族的心声，提高民族的自尊心和自信心。尤其是在阶级斗争、民族矛盾尖锐的时刻，它常常成为政治斗争的武器，唤醒民众，团结战斗，具有强大的宣传鼓舞作用。例如我国抗日战争时期，一支《义勇军进行曲》曾成为中华民族奋起血战的号角。在无产阶级革命的年代，一支《国际歌》同样成为全世界无产阶级联合战斗的象征。

此外，艺术作品中还体现了哲学思潮和时代、政治的变化。哲学与宗教往往又会交织在一起，如中国传统哲学是以佛、儒、道三家的理念为根本的，中国化了的佛教与中国本土的道教和儒教经过长期的演变，在某种程度上已经三教合一。少林寺有一个供奉释迦牟尼、孔子和老子的地方，对联是：百家争理，万法一统；三教一体，九流同源。所以中国的艺术是深受

---

① 李泽厚：《美的历程》，天津社会科学院出版社2001年版，第224页。

老、庄、禅哲学影响,都比较重视现世人生,注重自身的内在修养,以体验为中心,去体悟万事万物的道理,讲究意境。西方的哲学思想则偏重理性,注重科学技术的发展,如意大利文艺复兴时期的达·芬奇是杰出的艺术家,同时还是数学家、工程设计家、光学家和透视学家等,印象派的画家在创作上是受到光学原理的启发,点彩派更是将这种光学原理更加理性化。在各种社会因素中政治对艺术的影响最为广泛也最为直接,它往往影响到艺术的盛衰。政治是经济的集中表现,政治是艺术与经济之间最重要的中介。艺术要接受政治的制约和影响,同时也可以对政治施加影响,二者是相互联系和统一的关系。政治在一定程度上可以影响和引导艺术的方向,可以保障艺术得到更快、更健康的发展。艺术也可以通过自身显现的审美情趣和精神倾向,对政治施加影响。

虽然政治、宗教、哲学和道德等其他社会意识形态都对艺术发展有着重要影响,但都不会起到决定性的作用,过分干预艺术创作的最后结果只能是适得其反。每个时代、民族、地域都有着各自不同的艺术。社会从各个方面影响着艺术的创造,经过时间的淘洗,各种因素淡化,唯有审美价值超越时空,向人们传达着真善美的情感。

## 三 审美功能的基本特征

艺术除了给人以精神享受,还具有创造性功能,艺术的创造性功能是通过艺术家的创造性审美想象和鉴赏者的再造性审美想象得到体现。黑格尔强调"最杰出的艺术本领就是想象"[①],艺术创造和艺术欣赏活动都离不开审美想象。审美想象是能动的创造性的思维活动,人的想象力具有极大的自由度和能动性,可以超越时空的限制,创造着美的元素,赋予艺术品生命的意义。鉴赏者则通过主动地参与艺术作品,将自己的情感与作品中的情感融汇在一起而具有一定的创造性,用自己的人生观念去体味和领悟作品中的思想内涵。艺术功能的发挥就是要将自发的艺术活动变成自觉的活动,通过生动的形象、优美的意境、健康的趣味等,给读者、鉴赏者以自由的快乐、舒心的放松和审美的愉悦,使得艺术活动更适宜于陶冶情操和净化人们的心灵,帮助人们构建一个更加健康和谐的社会。

### (一) 创造性

首先,在艺术创造过程中,艺术家用审美想象将生活中的各种现实要素积累起来,聚合到艺术体系中,化成艺术形象,这一过程就是创造性思维发挥作用的过程。陆机在《文赋》中

---

① 黑格尔:《美学》(第一卷),朱光潜译,商务印书馆1979年版,第357页。

说,想象可以"精骛八极,心游万仞。……浮天渊以安流,濯下泉而潜浸。……观古今于须臾,抚四海于一瞬"①。即审美想象可以自由地驰骋于八极之远、万仞之高,安然浮荡于天地之间,浸润于地下流泉之中,将时跨古今,地越四海的生活材料归结起来,最后"笼天地于形内,挫万物于笔端"②。艺术创作运用综合、夸张、典型化和拟人化的手法,把各个生活领域和生活现象的不同方面和特征组合在一起,而形成一个新的形象。用黑格尔的话说:"想象是创造性的,艺术不仅可以利用自然界丰富多彩的形形色色,而且还可以用创造的想象,自己去另外创造无穷无尽的形象。"③这一点在文学作品中表现得尤为明显。文学作品中的人物常常是作者"掇拾了惯见的嘴脸、皮毛、爪牙、须发,以至尾巴"④,集多人的特征、行为,然后再对某些特点加以夸大和强调而形成新的形象,还有各种神话小说中的妖神鬼怪形象都是将人类的特征加在外界事物上,使之人格化的过程。

其次,艺术作品充分调动审美想象,使之引发受众多重感官的综合感受,并通过想象在具体的形象中体验和品味。汉代画家刘褒曾画过《云汉图》,人见之觉得很热;又作《北风图》,人见之凉爽生寒。他转炎凉于笔底的功夫,给鉴赏者呈现了一个鲜明可感的艺术境界。我们在欣赏这些艺术作品时发挥了审美想象,所以才产生了视、听甚至触觉的综合感受。只有通过想象,在具体形象中体验和品味,才能体会得真切、体会得深刻。所以,人们说诗贵含蓄,不宜直说,就是给鉴赏者留下想象的余地,使鉴赏者在发挥想象的过程中获得深刻的美感。

同时,在艺术欣赏的整个过程中,鉴赏者并非消极地反应、接受,而是积极地参与。一部小说巧妙的构思、幽默的表现和惊险的情节,一首乐曲优美的旋律,一幅名画奇绝的色彩,乃至一首古诗平仄谐调的音韵,朗朗上口的节律等等都能使人与之感应,获得创造性乐趣。鉴赏者受到艺术作品反映情感的引发,投入自身的人生经验和审美经验,调动各种审美心理因素,对艺术作品的形象系统加以复现、填补和扩充,对艺术作品的情意内蕴加以拓展、发挥,从而使艺术作品实现一次新的完成。这是在审美基础上的再创造活动。

最后,艺术作品善于用虚实结合的表现手法以有限的艺术作品反映无限的内容,以此来调动鉴赏者参与其中,用想象和联想去丰富艺术形象,从事着能动的艺术再创造。只有通过艺术欣赏,通过鉴赏者能动的艺术再创造,艺术作品才能确证自身的存在,才能将自身的社

---

① 杨明:《文赋诗品译注》,上海古籍出版社1999年版,第5页。
② 同上书,第7页。
③ 黑格尔:《美学》(第一卷),朱光潜译,商务印书馆1979年版,第8页。
④ 杨绛:《洗澡》,人民文学出版社2004年版,第1页。

会意义与审美价值从可能性转变为现实性。

　　虚实空间上的对比变化遵循"实者虚之,虚者实之"的规律,因地而异,变化多端。有的以虚代实,用水面倒映衬托庭园。如北京颐和园浩渺的昆明湖,既扩延了整个园林的范围,又使万寿山丰富的景点不显拥塞。有的以实代虚,在墙体上开漏窗,使景区拓延、透灵。如苏州狮子林东南角的一段曲廊,廊檐下的墙壁上嵌着一块块石刻及花窗,远望长廊好像园林范围并非到此为止。虚实之法关键在于一个"藏"字:"以虚为虚,就是完全的虚无;以实为实,景物就是死的,不能动人;唯有以实为虚,化实为虚,就有无穷的意味,幽远的境界。"①当我们读到"千里莺啼绿映红"的时候,眼前便出现一幅花红柳绿,树木成荫,连绵千里的优美景象,其间莺歌燕舞,一派热闹;当我们读《阿Q正传》时,就能在脑中呈现出阿Q的形象,眼前就好像站着一个活生生的阿Q;当我们观看戏曲表演的时候,看到演员挥舞着马鞭,快步奔走时,就会明白他已翻越了千山万水,不需灯光明灭也可以描绘白天黑夜,等等。这就是想象的魅力,同时想象是以表象为材料的,储存的表象材料越多,想象的内容就越丰富。无论是对于创作还是对于欣赏,经验越丰富,知识越广博,在意识中积累的表象越多种多样,越会给想象提供足够的表象材料。这种再造想象是人们进行文艺鉴赏、交流经验、相互了解的不可缺少的心理活动。

　　虚与实的结合在中国古典诗词中表现得尤为突出。如李白的诗《黄鹤楼送孟浩然之广陵》中的"孤帆远影碧空尽,惟见长江天际流"②,这两句诗形式上是写景,但这景中却包含了诗人对朋友依依不舍的深情厚谊,是抒情。写景是实,抒情是虚。这实际上是借景抒情或寓情于景的写法。又如朱熹的《水口行舟》:"昨夜扁舟雨一蓑,满江风浪夜如何? 今朝试卷孤篷看,依旧青山绿水多。"写舟行江上的见闻,是实景;诗人在绘景叙事中蕴含了人生的哲理:风雨总是暂时的,风浪总归会平息的,青山绿树总是永恒的,一切美好的事物的生命力终究不可遏抑,这是虚。这实际上就是我们所说的借景抒情、叙事寓理的写法。再如李忱的诗《瀑布》:"千岩万壑不辞劳,远看方知出处高。溪涧岂能留得住,终归大海作波涛。"诗中描写了雄伟壮观而最终历尽坎坷奔向大海的瀑布形象,这是客观的景物,是实;而诗人在这首诗中寄托了自己的思想:一个人,决不可满足于现状,要志存高远,不惧艰难,不达目的誓不罢休,这是言志,是虚。

　　古典诗词中的虚与绘画艺术中的空白具有同样的艺术效果。空白手法是中国传统绘画艺术中一种常见的表现手法。如八大山人画的一条生动的鱼,齐白石画的对虾,纸上别无他

---

① 宗白华:《美学散步》,上海人民出版社1981年版,第41页。
② 李白:《李白全集》,鲍方校点,上海古籍出版社1996年版,第130页。

物,但我们却能感到满眼碧波。这都是运用了空白的手法,画面空灵而有韵味。艺术家通过画面上的物象启示观众,充分调动观赏者的想象,重现艺术的美好境界。我国的古典诗词中也有许多这样的例子,读者在鉴赏中可以根据自己的经验,通过想象补充画面内容,从而获得审美体验。如贾岛的《寻隐者不遇》:"松下问童子,言师采药去。只在此山中,云深不知处。"实写作者和童子的对话,而诗人"问"的内容省去了,隐者是什么样子也没有介绍。但我们可以想象得出隐者出没于高山云海中,濯足于山涧小溪旁……这种以实写虚的手法,也可以称之为诗歌中的空白艺术。我国的古典诗歌,语言精练,言简意丰,许多都运用了这种空白艺术,特别是以白描手法写景叙事的诗更是如此。《考工记·梓人为笱簴》也强调要虚实结合,达到虚实相生的效果。钟和磬的声音本来已经可以引起美感,但是这位古代的工匠在制作笱簴时却不是简单地做一个架子就算了,他要把整个器具作为一个统一的形象来进行艺术设计。在鼓下面安放着虎豹等猛兽,使人听到鼓声,同时看见虎豹的形状,两方面在脑中虚构结合,就好像是虎豹在吼叫一样。这样一方面木雕的虎豹显得更有生气,而鼓声也形象化了,格外有情味,整个艺术品的感染力倍增。在这里艺术家创造的形象是"实",引起我们的想象是"虚",由形象产生的意象就是虚实的结合。艺术作品中还常常将已逝之景,或是作者经历过的,或是历史上发生过的景象与现实相结合,依此来表达作者心怀。如李煜的《虞美人》中的"雕栏玉砌"、"朱颜"都是词人对故国的追思,虚写已经逝去的繁华景象。"只是"二字以惋惜的口吻传达出国破家亡、物是人非的无限悔恨与怅惘。又如李煜的《望江南》中的"还似旧时游上苑,车如流水马如龙。花月正春风"三句,在梦境中又重现了昔日南唐春季去游上苑时的欢乐情景。那种繁华景象是何等的煊赫,与词人当时无限凄凉的处境形成了强烈的对比,以虚衬实,以虚写实,虚实结合,凸显出梦醒后的浓重的悲哀。这种"以梦写醒"、"以乐写愁"、"以少胜多"的手法,使得这首词获得耐人寻味的艺术生命,不仅表现了词人重温旧时帝王之梦的悲恨,同时给读者以强烈的艺术感染。用想象和联想去填补空白、不确定和模糊的描绘;用想象和联想去丰富、完善,从而获得想象中的、体现形象自身客观特质的富有魅力的艺术形象。

### (二) 陶冶性

艺术创作寄托了艺术家感性生命的最高理想,优秀的艺术作品具有提高生活境界和意趣的功能。我国古代哲学家认识到乐的境界是极为丰富而又高尚的,它是文化的集中和提高的表现,在音乐的旋律中,人的存在变得纯粹、简单起来,他的身体与情感一齐随着音乐的旋律和节奏颤动。《乐记》说:"情深而文明,气盛而化神;和顺积中,而英华外发,唯

乐不可以伪。"①各种艺术是相通的,音乐使我们心中幻现出自然的形象,因而丰富了音乐感受的内容。画家、诗人却由于在自然现象里意识到音乐境界而使自然形象增加了深度。六朝画家宗炳爱游山水,归来后把所见名山画在壁上,坐卧向之。谓人曰:"抚琴动操,欲令众山皆响。"王国维在《人间词话》中提到词只有境界高才能有名句:"词以境界为最上,有境界则自成高格,自有名句。"意境不是自然主义的模写现实,也不是抽象的空想构造,它是从丰富而深刻的生活体验中,从情感浓郁、思想沉挚里创造性地冒了出来。艺术家的创作处于一种完全忘我的状态,沉醉其中,并获得极大的满足和快乐,它能够消除心理障碍,解脱灵魂,获得审美快感。欣赏艺术作品时,受众也同样处于一种忘我的状态,沉醉在艺术天地中流连忘返,得到极大的满足和快乐。

宗白华在《美学散步》里说道:"艺术既要极丰富地全面地表现生活和自然,又要提炼地去粗存精,提高、集中、更典型、更具普遍性地表现生活和自然。"②也就是说,只有全和粹相统一才能达到艺术美的最高境界。每个人都有表达自己情感的欲望,进行艺术创造的潜能,艺术家则由于天赋的差异,往往更为敏感,具有深刻的观察、理解和概括能力,故能恰当地运用夸张手法,突出对象特征,创造出典型性的艺术形象。《乐记》中《乐象》篇里赞美音乐,说它"清明像天,广大像地,终始像四时,周旋像风雨,五色成文而不乱,八风律而不奸,百度得数而有常。小大相成,终始相生,倡和清浊,迭相为经,故乐行而伦清,耳目聪明,血气和平,移风移俗,天下皆宁"③。这段话说,"音乐能够表象宇宙,内具规律和度数,对人类的精神和社会生活有良好影响,可以满足人们在哲学探讨里追求真、善、美的要求④"。爱因斯坦曾说过,在科学领域和艺术领域里对真、善、美的不断追求,照亮了他的生活道路,对艺术的爱好,丰富和培育了他的感知力、想象力和创造力。这表明艺术学科与人的创造性人格形成之间的内在相关性。艺术美作为美的集中表现形态,它对提高创造美的能力,培养人的审美理想等,有着极其重要的意义。

艺术家在进行创作的时候,注意清心静虑,排除杂念,以空灵的胸怀来涵映世界的广大精微,借宁静的心态去发现宇宙的深沉幽邃。这样才能在创作活动中映照天地、容纳万境,凭尺幅之素绘出天地光辉,以平淡之音奏响宇宙精神,用数行之诗写尽人间沧桑。这种心理力量已引起唐宋以来艺术家的高度重视,如唐代张彦远的《历代名画记》中强调"守其神,专

---

① 王云五,朱经农编:《礼记》,商务印书馆1947年版,第99页。
② 宗白华:《美学散步》,上海人民出版社1981年版,第89页。
③ 王云五,朱经农编:《礼记》,商务印书馆1947年版,第98页。
④ 宗白华:《美学散步》,上海人民出版社1981年版,第196页。

其一,合造化之功,假吴生之笔"①,从审美心理学的角度讲,虚静首先强调的是要创造一个适宜主体进入审美活动的特定心态。这种心态,在审美关系中首先是主体能够保持心灵和精神的自由,这样也就能够澄怀观物,体悟到美的对象和美的真谛。庄子在《天道》篇中说:"圣人之静也,非曰静也善,故静也;万物无足以铙心者,故静也。水静则明烛须眉,平中准,大匠取法焉。水静犹明,而况精神!圣人之心静乎!天地之鉴也,万物之静也。夫虚静恬淡寂漠无为者,天地之本,而道德之至,故帝王圣人休焉。"②庄子以水静为喻,说明"水静犹明",如果精神静下来,也能像镜子一样,照见天地万物之本。同样,审美主体要以虚静的心态去观照大"道",乘物以游心,澄怀以观物,那么就会发现"大美"、"天地之美",体会到"至美至乐"。艺术体验的最高境界是"物我两忘"的凝神境界。如"庄周梦蝶"式的"化境","不知周之梦为蝴蝶与,蝴蝶之梦为周与?"物我之间失去了界限,交融为一。王国维在《人间词话》中也说:"无我之境,以物观物,故不知何者为我,何者为物。"③物化心境便成为中国艺术论中主客体交融的最高境界。

## (三) 净化性

人类用自己敏锐、细腻的情感触角从世间万物中体味生活,又通过艺术创作进行宣泄,使情感得到净化。随着社会的发展,当人们逐渐认识到艺术对生活和社会的作用和影响时,便开始自觉地选择以艺术创作的形式将积聚的情感进行释放。用艺术作品来记录人类的情感历程,并对之进行引导和疏通,使之无害地释放出来。将情感欲望转化为社会和人们可以接受的文明形式,将自身在特定人生经历、特定视角中所产生的特定心境通过艺术作品传达出来。由于艺术创作是精神性活动,随着情感的注入,具有鲜明的独特个性,不再是对艺术对象简单的摹仿,而是体现着艺术家的审美情趣。清代王豫《蕉窗日记》里就指出:"观其文可以知其人。"④由此艺术活动进入自觉阶段,形成各种各样的风格和流派,走向多元化,从而满足人们复杂的审美要求。阿·托尔斯泰说:"艺术就是从感情上去认识世界,就是通过作用于感情的形象来思维。"⑤艺术作品使鉴赏者与创作者跨越时空进行交流,艺术作品的创作就包含着交流的要求,是创作者情思的真切表现。突破语言的局限性,使人产生情感的认同

---

① 张彦远:《历代名画记》,中华书局1985年版,第70页。
② 《庄子今注今译》(最新修订版 上册),陈鼓应注译,中华书局1983年版,第336页。
③ 王国维:《人间词话》,上海古籍出版社1998年版,第5页。
④ 王豫:《蕉窗日记》,中华书局1985年版,第1页。
⑤ 阿·托尔斯泰:《论文学》,人民文学出版社1980年版,第23页。

和共鸣。

艺术的心灵净化功能的发挥,首先是人们通过沉浸在艺术之中,身心都得到了积极的休息来实现的。人们欣赏艺术的目的主要是为了寻求精神享受和情感满足,是一种积极的娱乐方式,娱情怡神,在暂时超越的自由境界获得休息,促进身心的健康。

林风眠在《致全国艺术界书》中就强调艺术的审美功能:"艺术的第一利器,是他的美。艺术的第二种利器,是他的力。艺术把这种力量藏诸身后,便任我们想用什么方法走向那一方面,只要被他知道了,他立刻会很从容地,把我们送到我们要去的那条路的最好的一段上,增加了我们的兴趣,鼓起了我们的勇气,使我们更愉快地走下去了!"[①]

因此,艺术的美感作用的发挥,让人感到自然舒适,而不带有任何强制性。在我们欣赏艺术品时,除了能带来娱乐、刺激思维外,还有一种特别的力量,心境是那样平和、安详、从容、恬逸,不啻是一种优美的人生享受。艺术的净化功能是对生活的积极态度,是通过艺术的审美功能与娱乐功能发挥作用,使精神得到暂时的放松和休息,保持心理的健康。

所以,艺术的这种净化情绪的功能,对于消沉、郁闷、陷于困境中的人有一定的协调心理的作用。它可以使人们在现实生活中受到压抑或无法实现的情绪、愿望和理想,通过艺术创造的想象世界或梦幻世界得到释放和满足。如梵·高、毕加索都是通过艺术创作来平衡心理,发泄苦闷的。文学能够给创作者的灵魂带来欢乐,也是因为它通过虚构和幻想足以唤起对抗精神疾患的力量。荣获诺贝尔文学奖的日本作家川端康成在其《文学自传》中明确表达的创作观是:"我从来不曾主动地探究或接近那种真实与现实,而是游历于虚假的梦幻之中。"[②]可以说,这种具有心理调节、治疗意义的创作观,是他排解苦闷情感、抵抗精神绝望的有效方式。19世纪上半期,活动于丹麦的非理性主义者和宗教神秘主义者克尔凯戈尔患有严重的忧郁症,他发现,写作便是最好的自我治疗方式:"我只有在写作的时候感觉良好。我忘却所有生活的烦恼、所有生活的痛苦,我为思想层层包围,幸福无比。假如我停笔几天,我立刻就会得病,手足无措,顿生烦恼,头重脚轻而不堪负担。"[③]尽管他深受精神疾患的困扰,还是将救治全民性的痼疾当作自己的责任。[④] 由此可见,艺术对于净化人们的心灵具有明显的精神治疗功效。这种功效如同宗教信仰,具有跨文化传播的潜在能量。

近些年来,艺术对疾患的治疗作用逐渐引起各国医学界和艺术工作者的兴趣和重视。

---

① 林风眠:《致全国艺术界书》(1927),《艺术丛论》,正中书局1947年版,第30页。
② 川端康成:《川端康成十卷集》(第10卷),《文学自传·哀愁》,魏大海、侯为等译,河北教育出版社2000年版,第72—73页。
③ 索伦·克尔凯戈尔:《克尔凯戈尔日记选》,晏可德等译,上海社会科学院出版社1992年版,第46—47页。
④ 叶舒宪:《文学治疗的原理及实践》,《文艺研究》1998年第6期。

美、英等国先后创办了各种音乐医疗的刊物,运用音乐手段来治疗某些病症,美国某些高等院校还专门设立了艺术疗法的学位。新加坡有所彩虹中心特别学校,其音乐治疗部门的创办人勒伊特斯(Audrey Ruyters)说:"当音乐响起,很多人会完全变成另一个人。"她记得,当她在英国为老年人进行治疗时,原本内向的病人一听到音乐,就会缅怀起过去的岁月,开始跳起舞来。根据人们的需求和兴趣,还可以将音乐分类,有针对性地用音乐来舒缓压力。如具有催眠作用的:莫扎特的《催眠曲》、德彪西的《钢琴前奏曲》、华彦钧的《二泉映月》《平湖秋月》《春思》《宝贝》和《银河会》以及门德尔松的《仲夏夜之梦》等;有解除忧郁的:莫扎特的《第40交响曲 g 小调》、盖希文的《蓝色狂想曲》组曲,德彪西的管弦乐组曲《海》《春天来了》《喜洋洋》和《啊,莫愁》以及西贝柳斯的《悲痛圆舞曲》等;有消除疲劳的:比才的《卡门》《锦上添花》《假日的海滩》和《矫健的步伐》以及海顿的组曲《水上音乐》等;有振奋精神的:贝多芬的《命运交响曲》、博克里尼的大提琴《A 大调查第 6 奏鸣曲》《步步高》《命运进行曲》《金蛇狂舞曲》《狂欢》和《娱乐生平》等。① 艺术的治疗功能虽然目前没有完善的测量疗效方式,但对于人的心理和生理健康有帮助则是毋庸置疑的。

艺术的功能所涉及的范围广泛。由艺术品而引发的一系列社会功能都以艺术的审美功能为桥梁,使艺术的其他如娱乐、宗教、交流、认知、道德和创造等各种功能得以实现。强调艺术审美功能的特殊地位,是对艺术审美本质的准确把握。它对于确立艺术在意识形态中的特殊地位,突出其独立品格有重要的意义。

## 本章思考题

1. 艺术在初级阶段具备哪些功能?
2. 举例说明艺术是如何体现时代发展与社会风尚的。
3. 如何理解艺术的审美功能,它的主要特征有哪些?
4. 简谈艺术功能的多元性。

---

① 摘自新加坡《联合早报》,2001 年 8 月 20 日,心理健康版。

# 第四章
# 艺术创作

　　艺术创作是艺术家之所以为艺术家的内在标识,也是整个艺术活动的中心环节,没有艺术创作,艺术鉴赏与批评都将无从谈起。因此,深入总结与提炼艺术创作规律与基本原理具有重要意义。本章将全面揭示艺术创作基本规律,提炼艺术创作基本原理,探寻艺术家如何萌生艺术创作动机,如何将生命体验与审美感知孕育为呼之欲出的、可供人们欣赏的审美意象,阐发艺术创作从发生到发展,再到将构思成熟的审美意象物化传达为艺术作品的全过程。

## 一　艺术创作发生论

　　艺术创作过程可概括为三个阶段,即"眼中之竹"的材料储备、"胸中之竹"的意象创构、"手中之竹"的意象传达。显然,艺术创作过程的三个阶段是密不可分的整体,将艺术创作过程划分为这三个阶段,纯粹是研究上的方便。本节内容重点阐述艺术创作的准备阶段,艺术作品的完成需要艺术家哪些前期准备?艺术家如何在普通的、常见的事物或现象中发现了常人没有发现的美?艺术家是如何萌生了创作动机?因此,材料储备、艺术发现、创作动机等构成了艺术创作发生阶段的主要内容。

### (一) 材料储备

　　艺术家进行艺术创作首先需要大量的生活体验和素材积累。艺术创作的材料储备阶段通常被学界称之为"眼中之竹"阶段,艺术家只有深入生活、感知生活,对生活的世界有一定的感性认知,才能在创作中信手拈来、游刃有余。

　　艺术创作作为精神生产,与物质生产类似,同样需要材料。材料储备是艺术创作的前提,没有一定的素材积累,任何艺术创作都将成为无源之水、无本之木。艺术创作与材料储备的关系,学界已有众多研究成果,认为材料储备是艺术创作的基础和前提,并且已基本达成共识。作为创作主体的艺术家,只有储备了丰富的生活体验和创作素材才能顺利地从事艺术创作。因此,材料储备在艺术创作中具有重要位置。对作为艺术创作的材料,我们将从材料的内涵、材料与艺术创作的关系、材料储备的途径三个方面进行阐述,使学习者能够有一个全面的认识。

## 1. 材料内涵

作为艺术创作的材料,并非指物理意义上的材料,而是指艺术家在其生活中的一切感性体验和有所触动的所有信息。凡是可以作为艺术创作的材料一定是经过艺术家感兴触动的刺激或信息,这些信息往往表现为零散的、片段的,甚至是朦胧的状态,但是正是这些感性信息的支撑成为艺术家创作的基础和前提。诚如朱志荣指出:主体与对象之间要有"会妙",主体"不仅要有设身处地的'同情',更要在同情基础上的会妙"。① 显然,艺术创作中的材料是特指与艺术创作主体有一定感兴触动,也就是朱志荣所说的"会妙"的信息。

朱光潜先生在《谈美》一书中也有类似观点,"艺术是情趣的活动,艺术的生活也就是情趣丰富的生活。人可以分为两种,一种是情趣丰富的,对于许多事物都觉得有趣味,而且到处寻求享受这种趣味。一种是情趣干枯的,对于许多事物都觉得没有趣味,也不去寻求趣味,只终日拼命和蝇蛆在一块争温饱。后者是俗人,前者就是艺术家"②。朱光潜这段话同样也可以帮助我们理解艺术创作中材料的具体内涵,即并非所有的对象都是材料,而只有那些与主体发生感兴会妙的那一部分才构成主体的材料。

## 2. 材料储备与艺术创作的关系

俗语云"巧妇难为无米之炊",任何艺术创作都不可能凭空杜撰,都是大量生活体验与审美感知基础上的再创造。材料储备的丰富与否直接影响到艺术创作的成败与质量。举例来说,在中国艺术史上,以浪漫高华、想象夸张著称的庄子、屈原、李白等人,不管他们想象力怎么奇特、怎么夸张,但是在他们的作品中,也绝不会出现如"抖音"、"高铁"、"二维码"、"佛系"等当代词语和流行语。这也雄辩地说明,即便是天才艺术家也不可能超越他生活的历史语境,也诚如马克思主义哲学观认为的"物质是第一性的,意识是第二性的"。再如曹雪芹若不是家世显赫的没落贵公子,没有亲身经历家族由极盛到败落的家道兴衰巨变,也不可能有皇皇巨著《红楼梦》的出现。我们也因此能够理解为何"读万卷书,行万里路"对于艺术创作的重要性,也因此可以说明,为何青年学子没有丰富的生活阅历是很难创作出优秀艺术作品的事实。由此可见,艺术作品作为审美的意识形态,是艺术家在社会生活体验基础上的审美再创造。材料储备是艺术创作的基础,有了大量材料积累,未必就一定产生优秀艺术作品,但是反过来说,没有一定的材料储备,艺术家肯定不能进行艺术创作,艺术作品创作也就无从谈起。

学界关于材料储备与艺术创作之间关系的研究,已经取得丰硕成果,可以说基本达成共识。材料储备是艺术创作的基础和前提,试想没有大量前期材料积累,任何艺术创作都将成

---

① 朱志荣:《中国艺术哲学》,华东师范大学出版社 2012 年版,第 100—101 页。
② 朱光潜:《谈美》,《朱光潜全集》第二卷,安徽教育出版社 1987 年版,第 96 页。

为无源之水。中西方艺术史都有大量关于艺术家首先得有大量生活体验、材料储备才能在艺术创作中文思泉涌、一挥而就的案例。在西方绘画史上,对景写生是艺术家进行绘画创作非常常见的场景,也因此创作出大量栩栩如生的绘画,也发展了摹写对象的写实技能。在中国绘画史上,早在唐代张璪就提出"外师造化,中得心源",同样要求画家要以"自然"、"造化"为师。中国画在近代衰落,也诚如高居翰先生指出的:"宋代以后,中国画家扬弃了进一步追求具象再现技法的想象,视为一具划时代意义的事件。张宏与一小部分的画家突破了此一模式,但画史总是很快地又回复正轨。"①高居翰进而指出:"就审美的情趣而言,如张宏一类的画作固然颇能引人入胜,但是它们在画评中却永无立锥之地,这在中国绘画史中,实是一无可挽救的致命弱点。"②高居翰作为中国画研究的著名学者,以西方人的眼光说出了中国画在近代衰败的原因。离开了鲜活的生活体验,关在屋里闭门造车,势必将中国画创作变成了笔墨语言的起承转合,变成了程式化的笔墨游戏,失去反映生活的功能。

以上事例,充分说明艺术家只有在一定生活感知基础上,主客之间建立感兴会妙才是艺术创作的前提,主客之间经过感兴会妙之后,客体对于主体来说,就不是生躁的、外在的对象,而是可供艺术创作所用的材料了。这一材料储备越多越丰富,艺术创作活动就越有可能顺利。因此,材料储备是艺术创作的基础和前提。

### 3. 材料储备的途径

充分认识到艺术创作语境下材料的具体内涵以及重要性之后,我们将进而探寻艺术家如何提升储备材料的效率,材料储备有哪些途径。

根据艺术家储备材料的主观动机来分,材料储备可以分为有意获取和无意获取两种。有意获取是指艺术家积极主动地去搜集、感知、观察对象,以期能够有所触动,形成有价值的创作素材。无意获取往往是指艺术家本意不在此,却有了意外收获。在现实生活中,有意获取和无意获取都非常普遍,我们是为了阐述的方便才将其分开,实际上,两者是你中有我,我中有你,密不可分。

根据艺术家储备材料的媒介不同,可以将其划分为传统纸媒和网络新媒体获取信息两种形态。在艺术创作中,艺术家为了准确呈现对象,也需要对其进行深入了解,其中不乏也要通过查阅文献资料等方式获取有价值的信息。随着现代互联网技术的迅速发展,通过网络新媒体形式获取资料或信息已经是非常普遍的储备材料的形式之一。由此可见,纸媒和

---

① 高居翰:《气势撼人:十七世纪中国绘画中的自然与风格》,李佩桦等译,生活·读书·新知三联书店2009年版,第46页。

② 同上书,第47页。

网媒都是艺术家感知、获取材料的有效途径。

根据艺术家储备材料的方式来说,可以分为调研式实地考察和间接式侧面了解两种形态。调研式实地考察无疑是重要的搜集材料的方式之一,但是需要艺术家深入实地。当年路遥创作小说《平凡的世界》时深入陕北农村,感知当地的风土民情,也因此创作出经典作品如《人生》和《平凡的世界》等。再如 2017 年暑假档国产动作大片《战狼 2》,导演吴京也是深入特种部队实地体验了八个月,也因此可以获取大量关于中国特种兵的直接感知和有价值的信息,从而塑造出中国特种兵"冷锋"经典形象。当然,实地考察也受到诸多方面的限制,如时间等。因此,间接式了解也成为非常受欢迎的获取材料的重要形式,我们可以通过文献阅读、网络资源搜集去间接感知对象,同样可以获取有价值的材料。

### (二) 艺术发现

材料储备非常重要自不待言,但是艺术创作的真正起点却是艺术发现。艺术家首先得深入生活获取材料,但是问题出现了,为什么在茫茫人海中只有一少部分人能够成为艺术家?所以艺术家之所以是艺术家还有一特殊禀赋,即能够从司空见惯的、日常的普通事物或现象中发现普通人所不能发现的独特感知。这一独特的审美感知通常被誉为"艺术发现"。我们将从艺术发现的具体内涵、艺术发现与艺术创作的关系、艺术发现如何培养三个方面深入阐述,以期对艺术创作有所启发,从而促进艺术创作有效地展开。

**1. 艺术发现的内涵**

艺术发现是指艺术家在一定生活积累和体验的基础上,依据自己认知生活和评价生活的审美取向,对外在事物进行观察和审视时,所获得的独特感知。也就是感知或发现了普通人在日常生活中所感知或发现不了的一种情感波动。

我们通常以"众里寻他千百度,蓦然回首,那人却在灯火阑珊处"[①],来形容这一独特心理波动。艺术家往往是因为对外在的事物有所独特感知和发现之后,才会萌生艺术创作的动力和激情。因此,我们才能理解为何艺术家通常会为了完成内心深处的独特发现而废寝忘食、呕心沥血。这是因为他们在大量材料储备的基础上,"在灯火阑珊处"发现了"那人"。此处的"那人"正是艺术家久久寻觅的艺术意象,这一独特意象还需要艺术构思和进一步的艺术传达才能够形成与读者见面的艺术作品。这也是一个完整的艺术创作过程,我们在下文还会详细阐述。不难发现,艺术创作过程的真正起点正是从艺术家有了独特感知,即艺术发

---

① 辛弃疾:《稼轩词注》,俞樟华注,岳麓书社 2005 年版,第 52 页。

现开始,艺术发现是迈出艺术创作关键的第一步。

**2. 艺术发现与艺术创作的关系**

显然,没有艺术发现,再丰富的材料储备也不可能进行艺术创作,材料带给主体的只是凌乱的、零星的、朦胧的相关刺激信息,是主体有意或无意在内心留下的感触而已,其实真正的艺术创作还没有展开。由此可见,没有艺术发现,艺术创作中的艺术构思和艺术传达都将无从谈起。

举例来说,在生活中,迎来送往的场景非常常见,但是在诗人气质浓郁的徐志摩眼里却触动出其独特的感知,他发现了别人没有发现的美。这一"灯火阑珊处的那人",即独特感知正是著名的《沙扬娜拉》组诗,其中最著名的一首:"最是那一低头的温柔,像一朵水莲花不胜凉风的娇羞,道一声珍重,道一声珍重,那一声珍重里有蜜甜的忧愁——沙扬娜拉!"①徐志摩在日常的普通送别中,发现了别人未曾发现的独特感知,即日本女郎莞尔娇羞的温柔,既写出了东方女性的矜持含蓄的内在美,也写出了作者与日本女郎之间依依惜别的感伤氛围。徐志摩作为一名非常敏感的艺术家,确实有常人所不具备的独特气质——具有发现美的眼睛,也正是具有艺术发现的禀赋。

再如同样是生活中非常常见的野草,但是白居易却发现了其生机勃勃、绵延不绝的生命美。"离离原上草,一岁一枯荣。野火烧不尽,春风吹又生。远芳侵古道,晴翠接荒城。又送王孙去,萋萋满别情。"②所以,艺术发现才是艺术创作的关键,野草简直太普通不过了,没有艺术禀赋的人,只会视而不见,错失创作的灵感。

类似的例子不胜枚举。总之,艺术发现是艺术家的"天眼",也是艺术家之所以为艺术家的特殊气质,没有艺术发现,艺术创作活动将永远停留在材料储备阶段,真正的艺术创作还没有真正开始,艺术发现是艺术创作的关键和起点,艺术家只有在材料储备的基础上,发现了别人未曾发现的独特感知才会萌生创作的冲动和动力,进而才会顺理成章地、水到渠成地进入艺术构思和艺术传达环节。

**3. 艺术发现的培养路径**

在艺术创作中,艺术家如何才能提升艺术发现的能力?艺术发现的培养路径有哪些?这也是非常重要的问题。研究认为艺术家在生活中注意培养以下素质,可以有效提升艺术发现的能力。

---

① 徐志摩:《志摩的诗》,河南文艺出版社2013年版,第16页。
② 白居易:《赋得古原草送别》。引自中国社会科学院文学研究所古代文学室唐诗选注小组:《唐诗选注》(上、下册),北京出版社1978年版,第498页。

首先,审美注意。主体与客体能否发生感兴触动同样需要一定的前提,主体需要一定的审美注意,诚如著名雕塑家罗丹所指出的"生活中不缺少美,而是缺少发现美的眼睛",那些对任何事物都没有情趣,再美的事物也不能感动他,任何客体都成不了他的客体,也因此主客之间不能达成"会妙",这样的客体对于主体来说,就不能够成为他的创作材料。在这种情形下,主体对于对象都是外在的、游离的,两者不能达成共鸣,对象对于主体来说,也只会视而不见听而不闻的,丝毫不能产生火花,因此也很难在其中发现独特感知。

其次,审美态度。主体除了在生活中需要情趣,需要审美注意,另外还需要审美态度作为前提。在我们的生活中,主客之间存在许多种关系,主客之间每一种关系都对应着主体对待客体的态度,其中客体能够成为主体的客体,主体只能在其审美态度下才能达成。所谓审美态度是指主体以情感的、愉悦的、无功利的态度看待对象,在这种态度下,主体看事物无不光彩照人,才会无往而不美。朱光潜先生曾经也举过类似例子,"我们对于一棵古松的三种态度——实用的、科学的、美感的",在这则例子中,他指出主体只有在审美态度下,才能与客体建立审美活动,此时主客才能由两忘到同一,形成"会妙",从而此处的客体达成主体的"材料"。

最后,胸次修养。能否发现生活中的美,还与主体的性分修养有关,对牛弹琴就是典型。在中国古代画论中有大量类似描述,早在唐代张彦远就提出绘画不是一般画工所能为的,"自古善画者,莫非衣冠贵胄逸士高人。振妙一时,传芳千祀。非闾阎鄙贱之所能为也。"①张彦远认为绘画是对造化之真的呈现,不是一般画工所能发现的,绘画犹如圣人一样是对"道"的敞开。

在审美活动中,朱光潜先生也有类似阐述:"每个人所见到的世界都是他自己所创造的。物的意蕴深浅与人的性分情趣深浅成正比,深人所见于物者亦深,浅人所见于物者亦浅。诗人与常人的分别就在此。同样一个世界,对于诗人常呈现新鲜有趣的境界,对于常人则永远是那么一个平凡乏味的混乱体。"②由此可见,只有艺术家自己胸次修养不断提升,才能发现一个新鲜有趣味的世界,才会萌生将其呈现于艺术作品的冲动与激情。

### (三) 创作动机

艺术创作动机是指艺术创作的目的和出发点何在,是什么力量驱使艺术家萌生了创作的冲动。创作动机相关问题也是创作发生阶段重要内容之一。我们认为艺术创作动机主要

---

① 张彦远:《历代名画记》。引自卢辅圣主编:《中国书画全书》(卷一),上海书画出版社 2009 年版,第 124 页。
② 朱光潜:《诗论·我与文学及其它》。引自《朱光潜全集》③,安徽教育出版社 1987 年版,第 55 页。

有以下两种。

### 1. 自娱型

在中国艺术史上,文人士大夫向来以"修身齐家治国平天下"为己任,以"游于艺"的姿态对待艺术创作,他们主张艺术创作应以"自娱"、"遣兴"为目的。在他们看来,从事艺术创作是自己兴会来临,寄兴抒怀而已。明代吴门画派领袖沈周坦言其绘画:"山水之胜,得之目,寓诸心,而形于笔墨之间者,无非兴而已矣。是卷于灯窗下为之,盖亦乘兴也,故不暇求其精焉。"① 晚明书画理论家董其昌更是以画家是否持自娱动机作画,作为其划分"南北宗"的重要标准,他说:"画之道,所谓宇宙在乎手者,眼前无非生机,故其人往往多寿。至如刻画细谨,为造物役者,乃能损寿,盖无生机也。黄子久、沈石田、文徵仲皆大耋,仇英短命,赵吴兴止六十余。仇与赵虽品格不同,皆习者之流,非以画为寄、以画为乐者也。寄乐于画,自黄公望始开此门庭耳。"② 显然,持文人画观点的理论家主张绘画创作缘起只有一种情况,即物我适然相遇,神会心得,不期然而然地遣怀寄兴,创作的动机纯粹就是自娱。

之所以文人画家如此看重主体无功利自娱型创作,如果从审美活动角度来说,也不是没有道理。主体只有在不受实用功利束缚情形下才能够更加从容地敞开自我,也才能将主体自我性情完整释放出来,达到最佳创作状态。《庄子》中也有一则寓言谈到这种不拘束自我的创作状态:"宋元君将画图,众史皆至,受揖而立,舐笔和墨,在外者半。有一史后至者,儃儃然不趋,受揖不立,因之舍。公使人视之,则解衣盘礴,裸。君曰:可矣,是真画者也。"③《庄子》这则寓言故事本义在于阐发得道之人,崇尚自然,生命不受束缚的一种状态。这一状态恰是艺术创作中艺术家的理想状态,儃儃然,正是一个人从容、悠闲的状态,"解衣盘礴"更是成为了中国艺术创作理想状态的一种描摹。显然,艺术家在从容、自由,不受外在约束与干扰的状态下,才能发挥出自己的最佳状态,也才更有可能创作出神乎其神的佳作。

### 2. 功利型

自娱型是一种理想状态,艺术家有了感兴触动,悠然自得地开展艺术活动,在没有约束、没有压力的状态下进行艺术创作。但是在现实生活中,更多的情形,艺术家是有目的和功利心,我们把这种创作动机称之为功利型创作。

在艺术创作中,还有一种可能性,艺术家不得不进行艺术创作,他们以艺术为生,依靠变卖自己的作品来维持生计。在中西方艺术史上,艺术交易都有悠久的历史。中国在明清时

---

① 俞剑华主编:《中国古代画论类编》,人民美术出版社 1957 年版,第 711 页。
② 董其昌:《画旨》,毛建波校注西泠印社出版社 2008 年版,第 56 页。
③ 《庄子今注今译》,陈鼓应注译,中华书局 1983 年版,第 546 页。

期,以艺术为自己生计支撑的现象更为普遍,沈周、唐寅、文徵明,以及后来的"扬州八怪"等一大批艺术家以卖画为生,他们在创作中,可能并不能如"自娱型"艺术家那样潇洒、从容。诚如陈传席先生在《中国山水画史》一书中阐述明清时期地方画派林立的重要原因,认为正是因为地方上某个人的艺术品市场好,就会引发众多效仿者以期获取利益,因此形成地方画派。① 明代前期王绂也有批评画家以功利目的做画,倡导画家要有真感触,"兴至则神超理得,景物逼肖,兴尽则得意忘象。矜慎不传,亦未尝以供人耳目之玩,为己稻粱之谋也。"②"以画为鬻"现象到了晚明更甚,也因此可以理解晚明著名书画理论家董其昌大力倡导"以画为娱"的原因,他极力反对绘画创作动机的功利性,重视文人画的"自娱"创作。

随着时代发展,市场经济深入社会生活各个领域,市场化艺术品也如火如荼地不断涌现。艺术家在创作艺术品的动机上,不可能不考虑到市场因素,因此,我们也看到大量为投合市场而不惜牺牲艺术性、思想性的一些不良创作。例如为了吸引眼球,博得社会关注,不惜以色情充斥艺术,以小鲜肉、高颜值流量明星来干扰艺术品市场的现象。显然,我们也可以理解,艺术活动的长期发展,如果没有经济支撑,不求回报,艺术创作终难有效开展。但是,我们期待更多良心之作,既有商业价值,也不失艺术性和思想性,让艺术创作步入良性循环。

艺术创作发生阶段相关内容众多,学界多有阐发,我们认为艺术创作的关键和起点是艺术发现,艺术家只有在司空见惯的普通事物中发现常人所不能发现的独特感知,才会萌生创作灵感,艺术发现是艺术家之所以是艺术家的特殊禀赋;艺术创作也非先天神授,而是在长期的、大量的生活体验和创作素材储备基础上展开的,材料储备是艺术创作的前提和基础;艺术创作发生也受到创作动机的制约和影响,创作动机是支撑艺术家呕心沥血完成艺术创作的内在力量。艺术创作发生是艺术创作的准备和萌芽阶段,但是它是艺术意象创构的基础和前提,没有艺术发生阶段的准备,艺术意象创构与传达都无从谈起。

## 二 艺术创作构思论

艺术创作从获取材料、感知生活开始,而艺术意象的构思却是在艺术家内心展开。艺术构思是艺术家将艺术发生阶段所获得的审美感知,孕育为呼之欲出的可供人们欣赏的艺术意象的过程,这一过程表现为主体的对象化和对象的主体化。

艺术创作构思阶段表现为艺术家内在心理活动,也是艺术创作最艰辛、最酣畅、最不为人知的内营过程。这一阶段是艺术意象创构的重要阶段,也是艺术创作成败的关键一步,虽

---

① 陈传席:《中国山水画史》,天津人民美术出版社2001年版,第373页。
② 王绂:《书画传习录》。引自卢辅圣主编:《中国书画全书》(卷四),上海书画出版社2009年版,第164页。

然艺术创作构思在艺术家的内心进行，但是也不是无迹可寻，同样存在大量可供研究的问题。本节我们将对艺术创作构思阶段相关问题展开阐述，主要从以下两个方面进行：一是艺术创作构思的内涵及其特征；二是艺术创作构思的提升机制。我们通过本节阐发，以期对艺术创作构思理论进行详细评介，希望对艺术创作者有所启发。

### （一）艺术构思的内涵及其特征

但凡有艺术创作经历的艺术家都非常清楚，艺术创作绝非一蹴而就，轻而易举。艺术家在艺术构思中所付出的内在艰辛也只有他们自己清楚，曹雪芹曾说写作《红楼梦》"批阅十载，增删五次"，"满纸荒唐言，一把辛酸泪。都云作者痴，谁解其中味。"[①]我们所看到的《红楼梦》人物设置、情节布局、故事框架等众多细节都需要作者付出呕心沥血的构思孕育，"一把辛酸泪"正是这一艰辛过程的写照。因此，艺术构思阶段往往表现为一种艺术家不为外人所知的内心思维活动，当然艺术创作的构思应有它自己的独特性，艺术构思的具体内涵及其独特性构成本节要点。

**1. 艺术构思的内涵**

在艺术创作活动中，艺术构思是中间环节，顾名思义，艺术构思就是艺术家在前期材料储备和艺术感知基础上，在创作动机驱使下，以心理活动的形式，创构出完整的呼之欲出的艺术意象序列的思维活动。艺术构思的内容非常丰富，以叙事性艺术创作来说，对人物形象的塑造、叙事线索的设定、故事框架的设计等都是艺术家在材料储备和艺术发现基础上，在内心孕育完成的。以抒情性艺术类型为例，如何呈现意象、如何设计抒情节奏、如何设置言外之意等都需要艺术家的巧妙运筹。以造型艺术创作为例，对结构设定、空间布局、色彩搭配等综合考量也属于艺术家的构思。由此可见，艺术构思是艺术家最呕心沥血、最紧张、最酣畅，也是最为重要的阶段。

**2. 艺术构思特征**

艺术构思虽然表现为艺术家的独特性内在思维活动，但也绝非神秘莫测，不可捉摸。艺术构思主要有以下特征：

首先，艺术构思是一种形象思维。在人的思维中，有一种思维方式是感性的思维活动，具有形象性、非逻辑性、想象性等特征。这种思维方式经常被学界拿逻辑思维与其比较说明。逻辑思维主要是以抽象的概念、判断和逻辑推理为特征。

---

[①] 曹雪芹、高鹗：《红楼梦》，岳麓书社2001年版，第3页。

《庄子·秋水篇》中有一则著名寓言非常适合用来说明形象思维与逻辑思维的区别:"庄子与惠子游于濠梁之上。庄子曰:'鲦鱼出游从容,是鱼之乐也'。惠子曰:'子非鱼,安知鱼之乐'?庄子曰:'子非我,安知我不知鱼之乐'?惠子曰:'我非子,固不知子矣;子固非鱼也,子之不知鱼之乐,全矣'。"①从逻辑推理的角度来说,惠子完胜了庄子,既然庄子说惠子,你不是我,怎么知道我不知道鱼的快乐呢?惠子按照庄子的逻辑来反驳庄子,固然我不是你,所以我不知道你知道鱼的快乐,但是惠子沿着这一逻辑推进演绎说,那你庄子也不是鱼,你也不能知道鱼的快乐。惠子以逻辑思维角度来反驳,完全无懈可击。但是庄子却是一种感性的、非逻辑的甚至是想象的形象思维方式来看待世界万物,他想象鱼快乐,完全是庄子的自我感受。庄子此则寓言本意是表达万物一体,得道之人纵身大化,与物推移,从而达到道家推崇的"游与物之初"的逍遥境界,这种诗性的以己度人的思维方式正是形象思维的特征。

形象思维也被誉为诗性思维,甚至可以逻辑不通,不合常理,但却是对世界的形象性呈现,具有诗性的真实意味,《红楼梦》中也有一则故事非常适合阐释形象思维特征。例如香菱与林黛玉讨教诗歌中的细节,同样谈到形象思维具有艺术真实特征:"一日,黛玉方梳洗完了,只见香菱笑吟吟的送了书来,又要换杜律。黛玉笑道:'共记得多少首'?香菱笑道:'凡红圈选的我尽读了'。黛玉道:'可领略了些滋味没有'?香菱笑道:'我倒领略了些,只不知可是不是,说与你听听'。黛玉笑道:'正要讲究讨论,方能长进。你且说来我听'。香菱笑道:'据我看来,诗的好处,有口里说不出来的意思,想去却是逼真的。有似乎无理的,想去竟是有理有情的。'黛玉笑道:'这话有了些意思,但不知你从何处见得?'香菱笑道:'我看他《塞上》一首,内一联云:大漠孤烟直,长河落日圆。想来烟如何直?日自然是圆的:这直字似无理,圆字似太俗。合上书想,倒像是见了这景的。若说再找两个字换这两个,竟再找不出两个字来'。"②这段对话堪称阐释诗性思维的注脚,形象思维看似无理却是真正有理且准确。

类似的例子不胜枚举,例如杜甫的著名诗句"感时花溅泪,恨别鸟惊心",完全是形象的、感性的,也是看似不合逻辑的:花如何溅泪?鸟怎么会惊心?但是用来形容亲历"安史之乱"的杜甫当时的心境是再真实准确不过了。所以,艺术构思独特性之一就是形象思维,虽然都表现为内心的运思活动,但是艺术构思却完全不同于自然科学意义上的逻辑推理和概念演绎,它是一种天马行空式的、"不讲道理的"一种至情至真。

其次,艺术构思是一种欲罢不能的愉悦性情感活动。在艺术构思中,艺术家从生活体验中得到的审美感知和蜂拥而至的大量信息不断交织、碰撞,千万个思绪倏而冒出,忽而又逝

---

① 《庄子今注今译》,陈鼓应注译,中华书局1983年版,第442页。
② 曹雪芹、高鹗:《红楼梦》,岳麓书社2001年版,第329—330页。

不可寻,艺术家大脑如风车一样承受千寻万转,心灵也备受创作情绪的不断冲击,"衣带渐宽终不悔,为伊消得人憔悴"①正是出于艺术创作构思阶段的艺术家心理状态的真实写照。

艺术构思同样是人的内在思维活动,但却是艺术家欲罢不能的情感性的活动,正所谓"衣带渐宽终不悔"的状态。在《红楼梦》中,香菱创作构思明月主题时,非常形象地表述了艺术构思这一欲罢不能的情感性思维活动特征。"香菱听了,默默的回来,越性连房也不入,只在池边树下,或坐在山石上出神,或蹲在地下抠土,来往的人都诧异。李纨、宝钗、探春、宝玉等听得此信,都远远的站在山坡上瞧看他。只见他皱眉一回,又自己含笑一回。宝钗笑道:'这个人定是疯了!昨夜嘟嘟哝哝直闹到五更天才睡下,没一顿饭的工夫天就亮了。我就听见他起来了,忙忙碌碌梳了头就找颦儿去。一回来了,呆了一日,作了一首又不好,这会子自然另作呢'。"②《红楼梦》中这段情节非常典型,给我们阐释了艺术构思的重要特征,即是一种欲罢不能的情感性活动,它是艰辛的、紧张的,但是同时也是愉悦的、情感的,是艺术家牵肠挂肚、苦思冥想、呕心沥血也不肯放下的思维活动。

### (二) 艺术构思的提升机制

艺术构思是艺术创作阶段的核心环节,艺术意象能否顺利孕育,创作活动会不会中途流产,都与艺术构思的成功与否关系密切。读者所看到的艺术品,已经是艺术家创作后的现成品了,创作过程的辛劳付出只有艺术家本人最清楚,通常被形容为"为伊消得人憔悴"。因此,艺术构思是艺术创作极为关键的一步,如何提升艺术构思的效率?艺术构思的提升机制有哪些?

艺术创作的构思环节主要在艺术家内心完成,提升艺术构思效率,应从艺术家内在状态入手,我们认为艺术家首先本人保持不为外物所役,自在从容的内在状态会有助于艺术构思的顺利开展;其次外部环境也很重要,营构良好的创作环境也会提升创作构思效果。

**1. 不为外物所役**

艺术构思是艺术家内心思接千载、神游八荒的充满想象的心理活动,艺术家本人自由从容、宽松自在的心理状态会有助于艺术构思的顺利完成。

影响艺术家从容自在的外在因素之一正是艺术家为功利所役。在创作过程中,迎合赞助人或市场喜好的压力下,艺术家往往难以从容自在。正所谓"以瓦注者巧,以钩注者惮,以黄金注者惛。其巧一也,而有所矜,则重外也。凡外重者内拙。"③庄子这则寓言非常鲜明地

---

① 《唐宋词三百首评注》,许建平编注,浙江古籍出版社 2000 年版,第 58 页。
② 曹雪芹、高鹗:《红楼梦》,岳麓书社 2001 年版,第 331 页。
③ 《庄子今注今译》,陈鼓应注译,中华书局 1983 年版,第 473—474 页。

说明了艺术家保持无压力的自由创作是非常重要的,否则就会重蹈"外重内拙"的覆辙。

影响艺术家从容自在的外在因素之二是艺术家被他人所役。在艺术发展史上,一直存在艺术家不同程度地依附于赞助人的现象。中国古代宫廷画院画师更不用说,其创作必须体现宫廷贵族的意识形态,佐证的例子不胜枚举。宫廷画院之外的画家也存在不同程度的受到出资人颐指的情形,例如元代大画家倪瓒就有不胜索画者所役之苦的抱怨:"仆之所谓画者,不过逸笔草草,不求形似,聊以自娱耳。近迂游来城邑,索画者必欲依彼所指授,又欲应时而得,鄙辱怒骂,无所不有。冤矣乎,岂可责寺人以不髯也。"①艺术创作的规律是还艺术家以自由,艺术家很难做到"依彼所授","应时而得"。

**2. 外静内定**

首先,艺术创作的外在环境对于艺术构思的成功与否也至关重要。诚如刘勰指出的:"陶钧文思,贵在虚静,疏瀹五藏、藻雪精神,积学以储宝,酌理以富才,研阅以穷照,驯致以怿辞,然后使玄解之宰,寻声律而定墨;独照之匠,窥意象而运斤;此盖驭文之首术,谋篇之大端。"②刘勰认为保持内心的"虚静"才能"陶钧文思","虚静"是创作构思最为首要的基础。郭熙在《林泉高致》中提到绘画创作灵感往往出现在"幽情美趣生于静居燕坐,万虑消沉"之时是非常有道理的,创作环境若嘈杂混乱不堪,势必影响创作状态。郭熙谈到"外静内定"创作情境对于艺术创作非常重要:"余因暇日,阅晋唐古今诗什,其中佳句,有道尽人腹中之事,有装出目前之景。然不因静居燕坐,明窗净几,一炷炉香,万虑消沉,则佳句好意,亦看不出,幽情美趣,亦想不成。即画之主意,亦岂易及乎?"③《林泉高致》这段记载详细记录了郭熙的创作经验,没有明窗净几、静居燕坐的创作环境,佳句美趣是想不出的,绘画的主意也做不成的。

其次,"林泉之心"的修养也是艺术构思顺利展开的重要因素。"人须养得胸中宽快,意思悦适,如所谓易直子谅,油然之心生,则人之笑啼情状,物之尖斜偃侧,自然布列于心中,不觉见之于笔下。"④艺术家内心精神修养的宽快、闲适是创作构思的重要条件。

《庄子·达生篇》中有著名的"佝者承蜩"寓言故事,用在此处非常适合揭示艺术家内心笃定的重要性。"仲尼适楚,出于林中,见痀偻者承蜩,犹掇之也。仲尼曰:'子巧乎!有道耶?'曰:'我有道也。五、六月,累丸二而不坠,则失者锱铢;累三而不坠,则失者十一;累五而

---

① 倪瓒:《云林论画山水》。引自俞剑华主编:《中国古代画论类编》,人民美术出版社1957年版,第706页。
② 刘勰:《文心雕龙·神思》。引自郭绍虞主编:《中国历代文论选》,上海古籍出版社2001年版,第233页。
③ 郭熙、郭思:《林泉高致》。引自卢辅圣主编:《中国书画全书》(卷一),上海书画出版社2009年版,第500页。
④ 同上书,第498页。

不坠,犹掇之也。吾处身也,若厥株拘;吾执臂也,若槁木之枝。虽天地之大。万物之多,而唯蜩翼之知。吾不反不侧,不以万物易蜩之翼,何为而不得?'孔子顾谓弟子曰:'用志不分,乃凝于神。其疴偻丈人之谓乎!'"①这则故事形象地说明了艺术构思主体内心"专注"状态也是艺术构思顺利展开的重要因素。

艺术构思是艺术家内在心理运思状态,是艺术创作成败最不为人知的关键一环,艺术构思体现为艺术家神游八荒的形象思维活动,也是一种欲罢不能的情感性的活动。艺术家内心的虚静与外在的闲适宽快都有助于艺术构思的顺利完成。

## 三 艺术创作传达论

艺术创作的真正完成还需要艺术家将内心构思的呼之欲出的艺术意象物化为可供人们欣赏的艺术作品。因此,艺术传达同样也是艺术创作过程的重要组成部分,本节将从以下三个方面展开阐述。

### (一) 艺术传达的内涵及其特征

艺术家创作能力的重要体现之一即表现为艺术传达能力如何。艺术传达直接体现艺术家描述美、表达美、呈现美的禀赋,艺术家除了具有可以在常见的普通事物中发现美,还应具有可以将发现的美付诸笔端,呈现于形式的能力。

**1. 艺术传达的内涵**

艺术传达顾名思义,即艺术家将在艺术构思过程中已经基本孕育成熟的艺术意象传达为艺术符号,成形于艺术媒介,使其成为可以传播流通和消费的物态化艺术作品的过程。

艺术传达是艺术创作过程的重要组成部分,也是直接关联到艺术品成色、形态、准确的关键环节。陆机所谓的"恒患意不称物,文不逮意,盖非知之难,能之难也"②,刘勰所说的"方其搦翰,气倍辞前,暨乎篇成,半折心始。何则?意翻空而易奇,言征实而难巧也。"③陆机说得非常清楚,艺术创作缘于心有所触,但是真正能够准确地呈现心物感兴的意象是非常困难的事情,他说是艺术家"能之难也",这里的"能"正是指艺术传达的能力,也就是说艺术传达是非常不容易的。刘勰在《文心雕龙·神思》中这段话也鲜明地表述了艺术创作中对构思的意象呈现时,已经是"半折心始",就是说传达出的艺术作品和刚开始构思的意象已经是非常

---

① 《庄子今注今译》,陈鼓应注译,中华书局1983年版,第471—472。
② 陆机:《文赋》。引自郭绍虞主编:《中国历代文论选》,上海古籍出版社2001年版,第170页。
③ 刘勰:《文心雕龙·神思》。引自郭绍虞主编:《中国历代文论选》,上海古籍出版社2001年版,第233页。

不同了,只是呈现出了构思的一部分而已。陆机和刘勰这两则文献都是对艺术创作中艺术传达现象的形象表述。

艺术传达能力同样也是艺术家的独特禀赋之一。在艺术创作过程中,发现美不易,构思孕育美很难,将其传达物化出来同样也是艰辛的过程,只有那些经年累月地进行艺术训练的艺术家才可以达到"随心所欲"、"得心应手"的境界。

**2. 艺术传达特征**

艺术传达表现为艺术家将艺术意象付诸笔端的过程,因此,艺术传达特征主要体现为以下两个方面。

首先,艺术传达是艺术创作的"动手"阶段。艺术创作本来是犬牙交错的完整过程,很难截然分割,但是从大体上还是可以划分出三个阶段,即发生阶段、构思阶段和传达阶段。艺术传达不同于艺术发生与艺术构思的显著特征就是强调艺术家的动手能力,是进入到了艺术创作的技术性层面。天马行空的构思还只是停留在艺术创作的意象阶段,意象本身不等于艺术作品,艺术构思的意象能否顺利形之于笔端,还需要艺术家高超的技艺。同样的主题不同的处理方式都会有不一样的效果,艺术家之所以是艺术家的重要禀赋也在于他们具有高超的"动手"能力,可以恰如其分地呈现心中的意象,而普通人也许同样可以发现生活中的美,但是他们发现的美无法呈现出来,终究成不了艺术家。

其次,艺术传达是艺术创作的"实质"阶段。艺术创作最可以见出成效的阶段就是艺术传达阶段,可以说是艺术创作的真正实质阶段。艺术发生阶段主要表现为艺术家搜集素材,真正可以用于创作的材料还未可知,艺术创作可以说还没有真正开始。艺术创作的构思阶段表现为艺术家内心的孕育过程,其间艺术家搜肠刮肚、呕心沥血,但是并非艺术家所有的酝酿构思都会百分百得以表现,只有极小一部分构思能够以艺术品形式得以呈现。因此,可以说艺术传达才真正触及艺术创作的实质阶段,艺术家一举一动都会直接关系到艺术作品的效果和成败。

## (二) 艺术传达的类型

按照艺术家物化意象的速度来分,可以将艺术传达类型分为两类:一类是如李白式文思泉涌、一挥而就的即兴型;另一类如杜甫"语不惊人死不休"式反复推敲型。这两种类型都有非常经典的代表性艺术家和作品,本节我们将深入阐发"即兴"与"推敲"两种艺术传达类型。

**1. 即兴型**

即兴型艺术传达,艺术家注重兴会来临,不容思维间断,无意于字斟句酌,强调一气呵成的效果。这种创作物化方式具有它的优势,也非常受到艺术创作者的推崇。在中国绘画史

上，早在魏晋时期，根据画史记载曹不兴作画："心敏手运，须臾而成。"①唐代的吴道子作画也是即兴型，他作画"嘉陵江三百余里山水，一日而毕"②。宋元持"文人画"观点的画家基本上都主张即兴作画，如倪瓒作画自称是"逸笔草草"，明代吴门画派鼻祖沈周称其绘画是"漫兴"而得，他说："小卷笔须约束，要全纤巧，非大轴广帧，放笔烂漫，信手而成，觉易易耳。"③沈周继承兴会来临、一挥而就式意象传达方式。

主张即兴创作观，在董其昌看来，已经成为衡量画家的重要尺度，他提出著名的"一超直入"论，主张随意拈笔，反对人为物役、刻画细谨。他说："实父作画时，耳不闻鼓吹骈阗之声，如隔壁钗钏戒。顾其术，亦近苦矣，行年五十，方知此一派画，殊不可习，譬之禅定，积劫方成菩萨。非如董、巨、米三家，可一超直入如来地也。"④可见，董其昌以乘兴作画为划分"南北宗"的重要标准。

**2. 推敲型**

推敲型艺术传达方式，不同于即兴型的一挥而就，而是力求细谨妥帖地传达心象。与信手拈来相对应的另一种状态就是苦思冥想、字斟句酌。推敲型在诗歌创作中，有杜甫著名的"语不惊人死不休"的誓言，也有贾岛"两句三年得，一吟双泪流"的故事。在绘画创作中，除了即兴创作之外，还有"笔墨细谨"的推敲型，如唐代王宰画画是"十日画一水，五日画一山"；宋代画院画家观察细致，刻画入微，其绘画自然属于推敲型。其他艺术门类中，推崇推敲创作形式的也不胜枚举，本节不再赘述。

这两种艺术传达方式各有其独特性，无孰优孰劣之分，艺术家可以根据个人的创作习惯来自行选择。即兴型传达方式，看似简单，却是艺术家在信手拈来的表象下，有着大量的艰苦的艺术训练作为支撑的，是建立在大量积淀的基础之上的。推敲型传达方式，体现出艺术家的"工匠精神"，也同样值得大力弘扬。

### （三）艺术传达的提升机制

艺术传达是艺术创作过程中技术性要求最高的环节，也是艺术创作成败的最后一环。如果艺术家没有非常优秀的艺术传达能力，即便艺术意象构思再缜密，艺术创作也会前功尽弃。因此，艺术传达的提升机制也是艺术创作的重要内容，我们研究认为主要可以从以下两

---

① 王伯敏：《中国绘画通史》，生活·读书·新知三联书店 2001 年版，第 126 页。
② 张彦远：《历代名画记》。引自卢辅圣主编：《中国书画全书》（卷一），上海书画出版社 2009 年版，第 153。
③ 纪昀总纂：《石渠宝笈》，影印文渊阁四库全书，清乾隆刊本缩印本（复印本）。
④ 董其昌：《画旨》，西泠印社出版社 2008 年版，第 42—43 页。

个方面来加强训练。

**1. 艺术家的敬业精神**

近年来,特别强调艺术家的敬业精神,作为人类艺术生产者,首先必须树立艺术创作的神圣意识,创作的作品是要留给后人看的,艺术家在创作时应该有"流芳百世"的艺术野心。只有这样才会不辞辛劳,字斟句酌,对创作的每一细节都做到百思而无一疏。诚如曹丕在《典论·论文》中所说的:"盖文章,经国之大业,不朽之盛事。年寿有时而尽,荣乐止乎其身,二者必至之常期,未若文章之无穷。是以古之作者,寄身于翰墨,见意于篇籍,不假良史之辞,不托飞驰之势,而声名自传于后。"①艺术家树立艺术创作的神圣感,在创作传达上也会自觉要求甚高,绝不留一字一句、一点一画的遗憾或瑕疵。

试想,当前中国艺术出版市场每年出版大量学术著作和艺术品,如果艺术家能多几分敬业精神和艺术创作的神圣感,可能会少很多低水平重复创作和毫无底线的抄袭等艺术创作上的不良现象发生。所以,艺术家提高自我要求,也会有动力和毅力去追求卓越,加强自我艺术基本功训练,以期名副其实地被冠以"艺术家"之名。

**2. 艺术家的工匠精神**

优秀的艺术家都是通过大量的、长期的、刻苦的艺术训练之后,才会达到心手相应的艺术传达的化境。我们往往只看到艺术家光鲜的一面,而忽视其"挑灯夜战"的艰苦卓绝的艺术训练过程。"台上一分钟,台下十年功",正是对艺术家背后工匠精神的深刻写照。

艺术传达是一种特殊的技艺,也是最能体现艺术家之所以是艺术家的一把标尺。只有艺术家才具备将其在生活中发现的创作灵感和体会付诸笔端,大多数普通人可能也有对生活的体验和感知,但是他们没有艺术传达的技艺,终究只停留在心象阶段,他们没能力将其"眼中之竹"、"胸中之竹",传达为"手中之竹"。"手中之竹"阶段正是对艺术传达的表述,也是艺术家之所以为艺术家的最基本的禀赋。

## 本章思考题

1. 如何理解艺术创作材料的内涵?
2. 为什么说艺术发现才是艺术创作的真正开始?
3. 如何理解艺术构思的特征?为什么说艺术构思是一种形象思维活动?
4. 结合自身艺术创作经验,谈谈你对艺术传达重要性的理解。

---

① 曹丕:《典论·论文》。引自郭绍虞主编:《中国历代文论选》,上海古籍出版社2001年版,第159页。

# 第五章
# 艺术作品

艺术是人类诗意的家园。从拉斯科岩洞的野牛到半坡陶盆上的人面鱼纹，从奥林匹亚山的诸神到希腊雕塑里的英雄们，从埃及的金字塔到但丁《神曲》，从陶渊明《桃花源记》到西斯廷教堂的壁画，从乐山大佛、抓髻娃娃到《浮士德》《哈姆雷特》，从《安娜·卡列尼娜》到《红楼梦》，从《堂·吉诃德》到《阿Q正传》，这些凝聚了人类心灵之光的艺术作品记录了人类的精神历程，一起构筑了文明的美学丰碑。它们穿越时空，感动着每一颗爱美的心灵。既然艺术作品的魅力如此巨大，那么我们该如何理解艺术作品？

## 一　艺术作品的内容与形式

谈到艺术作品，首先提到的就是内容与形式。因为它们的确是构成艺术作品最重要的因素。黑格尔曾经说过："内容和完全适合内容的形式达到独立完整的统一，因而形成一种自由的整体，这就是艺术的中心。"[①]艺术作品的美正是由其内在意义和外在表现共同构成的。这也是当下艺术作品结构研究理论中最为经典的一种。

### （一）艺术作品的内容

艺术作品的内容来自于主客观的统一。一方面它包含着对客观存在的一定社会生活的能动反映，另一方面又凝聚着艺术家对一定社会生活的感受和评价，融入艺术家的知、情、意。

艺术作品内容首先具有客观性，它来自客观的现实生活，是社会生活的反映。艺术家正是基于他的现实生活，感觉、体验并描摹自己的现实生活世界，表达自己通过体验而触发的情感。但艺术作品内容又不等于客观的现实生活本身，因为它不是客观实际生活的如实模拟，而是经过了艺术家的体验、选择、提炼、加工和创造，是社会生活的能动反映，渗透了艺术家的主观情志和虚构创造。从这一意义上说，艺术作品内容又是主观的。别林斯基说："一个人在伟大画家所画的肖像中，甚至比他在银板照片上的影像还更像自己，因为伟大的画家用突出的线条把隐藏在这个人内心中的一切东西，也许是构成这个人的秘密的一切东西，全都勾勒出来了。"[②]艺术作品的内容和艺术的反映对象是不尽相同的。艺术作品的内容源于

---

① 黑格尔：《美学》（第二卷），朱光潜译，商务印书馆1979年版，第157页。
② 别林斯基著，别列金娜选辑：《别林斯基论文学》，梁真译，新文艺出版社1958年版，第111页。

客体世界,但它又是艺术家的主观创造,是主客观统一的结果。

艺术作品内容又是具体丰富的,它不是脱离具体的、感性的对象对生活本质的抽象的概念的把握。虽然艺术作品内容可以通过概念来概括,但这只能说掌握了作品的内容梗概,而梗概并不等同于作品的具体内容。曾经有人问歌德,他创作的《浮士德》的思想内容是什么,歌德感慨道:"如果我能够把《浮士德》里所描写出来的那种丰富多样、极端复杂的生活统统串连在一个贯穿一切的思想所组成的那根细弱的导线索上,这倒是一桩妙事啊!"①列夫·托尔斯泰也曾说:"如果我想用词句说出我原想用一部长篇小说去表现的那一切思想,那么,我就应当从头去写我已经写完的那部小说。"②由此我们可以看出,艺术作品内容绝非思想的注释与图解,它比抽象形态的思想要丰富和具体得多。

艺术作品内容主要是由题材、主题、人物、情节、景物和情致等多种元素融合而成的。而其中最主要的内容是题材和主题,人物、情节、环节等要素分别属于不同门类艺术作品。

**1. 题材**

题材是艺术家在观察、体验生活的过程中,根据一定的创作意图,概括、选择、提炼到艺术作品中的某些具体生活现象。如《清明上河图》的题材就是呈现在我们眼前的整个汴梁的繁荣景象。题材通常有广义、狭义两种。广义题材是指艺术作品反映对象所属的社会生活领域,也就是社会生活的某一方面。如爱情题材、灾难题材、山水花鸟题材、人物题材,等等。这一广义题材概念与一部具体作品中的题材比,是宽泛的,带有归类性质的,它体现出来的是某类艺术作品生活范围、性质的分类,带有共性特征。人们常常根据广义题材来区分艺术作品的种类,如言情剧、灾难片、山水诗、人物画等。本章所说艺术作品题材是指狭义题材。狭义题材指的是艺术作品中表现出来的具体生活形态和情感形态。在小说、戏剧、影视、绘画等作品中,题材就是所叙述、描绘的具体事件、景物等。例如同是表现游船沉没事件的美国影片《泰坦尼克号》和法国画家籍里柯的《梅杜萨之筏》,前者的题材是影片中全部的故事情节和人物活动组成的全部画面及其音响,主要表现为在救援中显示出的人类之爱;后者的题材则是画面上直接呈现的所有人物、物象及其行为、状态以及包含的事件,主要表现为在生死搏斗中显示出底层人民对上层统治者草菅人命的抗争。

素材是艺术家在生活实践中通过观察、体验、分析、研究而积累起来的原始形态的生活材料。题材是在素材的基础上形成的,是对素材进行整理、选择、加工、提炼和虚构的结果。因此,素材越丰富、越真实,题材的选择、提炼才越广阔、深刻、有意义。艺术家在创作之前都

---

① 伍蠡甫:《西方文论选》(上卷),上海文艺出版社1963年版,第477页。
② 文艺理论译丛编辑委员会:《文艺理论译丛》(1),人民文学出版社1957年版,第231页。

很重视素材的积累这一重要环节。美术家们用速写、素描、写生、照片等方式来积累形象资料，作家们更是重视从生活中来的素材库藏，作曲家们尤其重视对民族民间的原创民歌、舞曲的积累。俄罗斯19世纪作曲家格林卡把他在乡间听到并广泛流传的两首最能反映俄罗斯人民生活本质方面的民歌——婚礼歌曲《从山后，从高高的山后》和舞蹈歌曲《卡玛林斯卡亚》作为创作素材，直接用进他所创作的《卡玛林斯卡亚》幻想曲并成为作品的主题。由于对这种原始艺术资料的成功运用，这首交响乐曲不但描绘出俄罗斯农村生活的鲜明画面，而且也准确有力地揭示了俄罗斯人民的性格特征。尽管如此，素材又不同于题材。其区别主要表现在：(1)素材是原始形态的生活材料，题材是经过整理、选择、加工、提炼和虚构的生活材料，前者是自然形态的东西，属于客观存在的范畴，后者是观念形成的东西，属于意识形态范畴。(2)素材是分散零乱、不成体系的生活材料，题材是有内在联系的一系列相对完整的具体事物。(3)素材留存于艺术家的记忆里或速写本、笔记本中，题材只存在于具体作品之中。

题材的形成，既决定于艺术家的生活实践，又与他的世界观和思想深度、人格力量、审美情趣以及艺术修养息息相关。艺术家总是从自己的生活实践出发，选取自己最熟悉的和他认为最有意义的材料作为作品的题材，而他选择什么，舍弃什么，集中什么，突出什么，又都自觉不自觉地受着他的世界观、审美理想、审美情趣等主观因素的支配。如米勒的作品大多反映农民的生活，《拾穗者》《播种者》等作品呈现了艺术家对农民的敬意，而同时期的其他画家却大部分专注于王公贵族。艺术作品题材的选择和评价是有时代性和历史性的。贺拉斯在《诗艺》中主张艺术创作应当借用古代题材、英雄题材而反对普通现实题材，这与他对当时罗马社会的政治混乱、道德败坏的批判以及对古希腊艺术中理性原则的推崇而寄希望以此教育人民有紧密关系。20世纪30年代，之所以出现对以周作人为代表的"闲适文学"的批判，是因为在当时国家危难的关头，沉溺于品茶养花等文人士大夫式的闲情逸致的题材，在客观上起着麻痹、瓦解人民斗志的作用。

**2. 主题**

主题，又叫主旨、题旨或主题思想。它是艺术作品中蕴藏的主要思想内涵，是艺术家对社会自然生活的独特思考和认识，是艺术作品的灵魂。任何艺术作品都有主题，但是主题不一定就是一种明确的思想，它来自于艺术家对题材的深刻体验与独到思考，隐迹于艺术作品的形象之中。

艺术作品的主题具有多样性。它同生活本身一样丰富多彩，它可能是一种思想、一种意趣、一种情感经验、一种美学发现以及各种各样的人生感悟。梵·高《向日葵》的生命激情，

高更《我们从哪里来？我们是谁？我们到哪里去？》的哲学思考，八大山人《柳禽图》的冷眼傲世，齐白石《蝉》的悠然自得，丰子恺《一间茅屋负青山，老松半间我半间》的天人合一，作曲家圣·桑的大提琴曲《天鹅》对纯真生命的渴望等，这些都是艺术作品的主题。它们熔铸了艺术家个人的独立思考、美学经验与人生感悟。不同艺术家个体基于他们不同的人生经验、美学趣味、生活际遇以及性格特征会形成不同的艺术主题，从而构成绚丽的艺术世界。

艺术作品主题是艺术家对生活多方位多角度思考的结果，优秀的艺术作品主题往往具有丰富性和深厚性。某些容量较大、内容丰富的经典作品常常不只一个主题。如鲁迅的《阿Q正传》，首先是对几千年来中国民众国民性的揭示与批判，其次又包含了对辛亥革命不彻底性的反思以及对以阿Q为代表的中国农民的同情和对统治阶层的痛恨，等等。再如音乐中的交响曲，往往包含四个独立的乐章，不但每一个乐章都有自己的主题，而且常常是每个乐章内部又有主部主题和副部主题的区分。这种主部主题和副部主题之间，在形象、色彩、风格等方面互相对比，通过发展变化形成高潮，表现出广阔的内容。如贝·多芬的《第五交响曲》(《命运交响曲》)，第一乐章中"命运在敲门"的动机发展成为主部主题，由圆号奏出的英雄性主题，又引出了由弦乐温和奏出的副部主题，形成强烈的对比。

艺术作品主题具有暗示性、隐蔽性。主题是通过形象表现出来的，完全渗透在形象中。主题往往是艺术家依靠对作品题材的艺术处理以及对艺术形象的描绘暗示出来而不是用富有逻辑性的语言明确表达出来的。恩格斯指出："倾向应当从场面和情节中自然而然地流露出来，而不应该特别把它指点出来。"①主题不是抽象思想，而是与题材和形象的特殊性密切结合的生动具体的思想感悟。离开生动的形象空发议论，从概念出发图解主题，使主题游离于形象之外，实际上就是取消主题，毁坏艺术作品。

## （二）艺术作品的形式

艺术作品的形式是丰富多样的，不同类型的艺术有属于自己独特的形式建构方式。艺术形式的建构法则处于不断变化发展之中，艺术发展史见证了不同类型艺术形式建构法则的丰富和发展。通常而言，艺术作品的形式主要指构成艺术作品的结构、构成艺术作品的语言、艺术手法、类型体裁等。艺术作品形式一般可以划分为内部形式和外部形式两部分。内部形式是指艺术作品的内部联系，包括内部诸因素之间的相互联系和组织形态等，主要指结构。外部形式是指艺术作品的外部形态，即借以传达内容的手段和方式，主要指艺术语言和

---

① 恩格斯：《致敏·考茨基》。引自《马克思恩格斯选集》第4卷，人民出版社1995年版，第492页。

艺术表现手法等。例如唐代画家张萱的《虢国夫人游春图》，在形式上很有特点，在结构上采用了前面松散、后面紧凑的构图方法，来突出全画的主人公虢国夫人和韩国夫人。这种构图方法不仅突出了主题，而且也使得这幅画呈现出一种疏密有致的节奏感。在形式上，这幅画用线和设色的技巧都十分讲究。勾线工细劲健，设色富丽匀净，丰肥的人物造型体现出盛唐时期的审美观。

**1. 结构**

结构是作品中各个局部之间、题材各因素之间的内在关联与组织的样式。它的主要作用就是把艺术作品的各个部分组织成一个有机整体。在不同的艺术门类中，组织结构的内容各有不同。造型艺术中主要是指构图和形体设计；叙事艺术中主要是指情节的顺序、层次安排；抒情艺术中主要指情感节奏的安排等。结构的方法，除了根据以上各种不同种类的艺术而具有各自不同的特点外，其共同的特点是强调剪裁和布局。

剪裁如同缝制衣服和建造房屋，要量体裁衣，按意选材，把从生活中积累的素材加以选择、揉碎、组合，进行一番精心的取舍安排。刘勰称之为"熔裁"，他说："规范本体谓之熔，剪截浮词谓之裁。裁则芜秽不生，熔则纲领昭畅，譬绳墨之审分，斧斤之斫削矣。骈拇枝指，由侈于性，附赘悬疣，实侈于形。二意两出，义之骈枝也；同辞重句，文之赘疣也。"①这不仅说明了剪裁的必要，而且指明了剪裁要围绕中心事件、主题思想来提炼精华，删繁就简，突出形式美。使质和形、意和辞都很鲜明、突出、简练、深刻，无一赘疣。李渔也曾指出："编戏有如缝衣，其初则以完全者剪碎，其后又以剪碎者凑成。剪碎易，凑成难。凑成之工，全在针线紧密；一节偶疏，全篇之破绽出矣。"②这既说明了剪裁的过程，又指明了剪裁的技巧。

艺术史上有许多精妙于艺术剪裁构思的典故。如老舍以诗句"蛙声十里出山泉"请齐白石作画。诗句虽然明白晓畅，但"十里"的巨大空间，"蛙声"的听觉感受，非常难以在绘画中传达。齐白石匠心独具，在一幅四尺立轴上，画一条溪流从长满青苔的乱石中蜿蜒泻出，几只蝌蚪在溪水中嬉戏，顺流而下。远山、乱石、溪水、蝌蚪，这些意象的择取与组合使人想象出在十里山泉中青蛙伴着泠泠泉声呱呱欢鸣的清新意境。老舍一见之下叹服不已。再如南宋山水画家马远在章法上大胆取舍剪裁，突破传统山水画全景程式，而只画山之一角水之一涯的局部，画面上留出大幅空白以突出景观，因此被称之为"马一角"。如他的名作《寒江独钓图》（见图5-1）取意于柳宗元诗《江雪》："千山鸟飞绝，万径人踪灭。孤舟蓑笠翁，独钓寒江雪。"在画面上，马远将本来诗中已经寥寥简洁的意象进一步简约处理，只画一叶扁舟，一

---

① 刘勰：《文心雕龙注释》，周振甫注，人民文学出版社1981年版，第355页。
② 中国戏曲研究院编：《中国古典戏曲论著集成》（七），中国戏剧出版社1959年版，第16页。

图 5-1 马远《寒江独钓图》

位渔翁在船头独钓,四周除几笔微波之外几乎全是空白,烘托出江面辽阔浩渺、寒意萧索的气氛,充分传达出原诗中的渔翁立身天地之间,独立不改的坚贞与寂寥之情。

所谓布局就指经精心安排、严密组织剪裁后的材料,详略先后,疏密黑白,虚实明暗,对比反复,框架规模,段落层次,都得考虑周到,筹划得当,安排妥帖,以使艺术作品成为一幅统一、完整的社会生活图画。王骥德在《曲律》中指出:"作曲者,亦必先分段数,以何意起,何意接,何意作中段敷衍,何意作后段收煞,整整在目,而后可施结撰。"① 李渔也说道:"至于'结构'二字,则在引商刻羽之先,拈韵抽毫之始,如造物之赋形,当其精血初凝,胞胎未就,先为制定全形,使点血而具五官百骸之势。倘先无成局,而由项及踵,逐段滋生,则人之一身,当有无数断续之痕,而血气为之中阻矣。工师之建宅亦然,基址初平,间架未立,先筹何处建厅,何方开户,栋需何木,梁用何材,必俟成局了然,始可挥斤运斧。"② 这说明了布局的重要性及其方法。

达·芬奇的名作《最后的晚餐》取材于《新约全书·马太福音》。在逾越节那天晚上,耶稣预知死期将临,在和他的十二个门徒共进晚餐的时候说:"我实在告诉你们,你们中间有一个人要出卖我了。"耶稣的这句话顿时引起门徒们的紧张惶惑,相互发誓。这个为人所熟知的宗教故事,在达·芬奇之前已经有许多人将之作为绘画题材来表现,如画家乔托、安吉利

---

① 中国戏曲研究院编:《中国古典戏曲论著集成》(四),中国戏剧出版社 1959 年版,第 123 页。
② 中国戏曲研究院编:《中国古典戏曲论著集成》(七),中国戏剧出版社 1959 年版,第 10 页。

科等等。但由于这一题材人物众多,情感冲突激烈,很难找到精妙的布局来充分地表现这一内容。通常的布局大约是:耶稣与十一个门徒面对观众坐在餐桌前,头上有圣光;犹大背对观众坐在餐桌前,头上没有圣光。人物动作僵硬,面容刻板,甚至核心人物耶稣在画面上很难得到凸显。达·芬奇《最后的晚餐》对布局作了大异于前的调整。他把许多小枝节省略掉了。耶稣坐在正中,在一张直长的桌子前面,门徒们一半坐在耶稣的左侧,一半在右侧,而每侧又分成三个人的两小组。耶稣在全部人物中占据着最重要、最明显的地位:第一因为他坐在正中,第二因为他两旁留有空隙,第三因为他的背后正对着一扇大开的门或窗,第四因为耶稣微圆的双目和桌上平放的手与其他人物的激动慌乱形成极显著的对比。门徒都向他望着,他却不望向任何人,处在内省、自制、沉思的状态之中。耶稣左右对称六个门徒,为避免画面陷入单调呆板,众人表情殊异:有人手指苍天发誓,有人无奈地双手按胸,有人愤怒地手握餐刀,有人惊诧地平伸双手,有人痛苦地埋头低首。而叛徒犹大则紧握钱袋,心虚慌乱地看着耶稣。同时每侧六个人中,又由手臂的安放与姿态动作的起落,组成相互连带的关系。达·芬奇的布局,生动表现这一题材蕴含的正义与邪恶之间的冲突主题。

还有蒙古族流传的乐曲《嘎达梅林》,为了塑造民族英雄嘎达梅林豪迈而壮烈的形象不仅选择了豪迈庄重的音调和从容有力的节奏,而且采用上下句构成的短调子,使下句是上句的变化重复,这样既显示了嘎达梅林的爽朗、豪迈、悲壮而又朴质、坦率,与人民心连心的英雄风貌,又深沉地表现了广大人民对他的无限怀念、不尽的哀思和由衷的歌颂。乐曲的音乐语言准确、鲜明、生动,颂歌与哀歌、豪迈与深沉紧密地结合在一起,确切而动人地表现了作品的内容。再如郭颂、汪云才依据赫哲族家喻户晓的"嫁令阔"曲调《想情郎》等改编填词的《乌苏里船歌》,其悠扬的旋律、优美的意境使人口稀少的赫哲族为全国、全世界所认知。歌曲的前奏为节奏自由的散板,然后引入了自由高亢的衬腔,通过强弱的一呼一应,模拟一种虚实的回声,在不知不觉中把听众带到宽广辽阔、一望无际、烟波浩淼的乌苏里江面上,具有浓郁赫哲族民歌风格的音调,表现了船工乐观豁达的胸襟。中段是歌曲的主体部分,其结构为起承转合的四句体乐段,一字多音的词曲结构,起伏跌宕、优美抒情的旋律,生动形象地描绘出赫哲人民甜美的幸福生活。最后为尾声,再现了引子宽广而优美的音调,使全曲结构达到了完美的统一。

## 2. 语言

语言是人类最基本的交往、表意的工具和方式。任何一门艺术都具有自己独特的艺术语言。不同艺术种类的语言是由不同的物质媒介和符号系统构成。例如:绘画语言有画布、颜料、纸张、线条、色彩、构图、透视、肌理等;雕塑语言有木石、泥巴、金属、造型、体块、空间、

比例、关系等;音乐语言是诉诸听觉的音响,包括旋律、节奏、节拍、和声、复调、调式、音色、速度、力度、强度等;电影语言有画面、音响、蒙太奇、长镜头等;舞蹈的基本语言是富有音乐韵律感与造型性的人体动作;戏剧的基本语言是动作、对白;文学的语言是文字;摄影语言包含光线、线条、影调和色彩等。

**3. 表现手法**

表现手法是艺术家在艺术作品创作过程中塑造艺术形象、表情达意所运用的各种具体表现手段,又称"艺术表现手法"、"艺术手法"。人类在长期的艺术实践中创造和逐渐积累了丰富多样的艺术表现手法。不同种类、不同形态的艺术作品艺术表现手法各有不同。如绘画作品的表现手法有:焦点透视、散点透视、层层渲染、泼墨等;音乐作品的表现手法有:曲调和曲调的协调、多主题、协奏、重奏、合奏等;舞蹈作品的艺术表现手法:动作组合、舞姿步伐、队形画面构图等;戏剧作品的艺术表现手法有:悬念、巧合误会、矛盾冲突等;诗词表现手法有:赋比兴、用典、衬托、渲染、托物言志等。

不同艺术种类表现手法各自不同,即便同一种类的艺术作品,由于地域不同,运用艺术材料和媒介的不同,艺术表现手法也是不同的。如中国写意画的艺术表现手法有:以笔墨为造型手段,以多视点空间为空间处理手法,讲究留白,崇尚"似与不似之间"等。西方风景画的艺术表现手法通常是以明暗、色彩为造型手段,以焦点透视和空气透视为空间处理手法。如中国戏曲的表现手法是以歌舞演故事,而西方戏剧的表现手法则是以对白、动作表演故事。

艺术表现手法不是一蹴而就,亘古不变的,而是通过一代一代的艺术家对艺术表现手法的尝试,一点点建立和积累起来,并在继承的基础上不断发展变化。各个门类艺术家都致力于艺术表现手法的探索和创新。比如文艺复兴巨匠达·芬奇将解剖、透视、明暗和构图等方法知识创造性地运用到艺术表现中。其作品《岩间圣母》《蒙娜丽莎》《最后的晚餐》等在构图和形象塑造上创造性地运用透视画法、明暗渐进法、烟雾状笔法和三角形稳定构图法,促进了当时欧洲绘画表现手法的发展。再如英国戏剧家莎士比亚创作的《哈姆雷特》,打破了古希腊悲喜剧的严格界限,通过构筑人物自身性格上的矛盾冲突,拓展了悲剧冲突的领域。

除了艺术家的探索和革新外,艺术表现手法会随着时代的发展、科学技术的进步日益发展,变得多元丰富。比如传统油画艺术手法强调焦点透视和室内的光线运用,而后来的印象主义绘画表现手法上则讲究在户外写生基础上对色彩、光线和形体的描绘。抽象主义绘画表现手法完全摒弃具体形象,强调纯粹色彩与线条的抽象组合。传统西方戏剧的

表现手法强调是以语言、动作表演故事,而现代主义西方戏剧的某些流派,如形体戏剧强调要通过动作、颜色、造型等手段表达内容,努力取消传统戏剧中依赖语言支撑情节的影响。19世纪以来,随着电影艺术的发展,电影从无声到有声,从黑白到彩色,从平面到立体,从胶片电影到数字技术电影,基于视听和影像基础上的电影表现手法也日益丰富,摄影、剪辑、声效、音乐、服装、化妆、灯光、道具、后期制作等电影生产的每一环节的表现手法都在不断尝试和创新。

从一定意义上说,任何艺术作品的形成,艺术形象的塑造都离不开艺术表现。正是由于艺术表现手法的作用,艺术创作才得以完成,艺术家的体验、构思才能更准确、妥帖、精当地物化为艺术形象。正是艺术表现手法不断发展和创新,才使得接受者眼里的艺术作品不是千篇一律,人类才可能与艺术作品之间进行更深入的艺术交流。

### (三) 艺术作品内容与形式的关系

黑格尔曾经说过:"内容非他,即形式回转到内容。形式非他,即内容回转到形式。"[①]艺术作品的内容和形式是统一不可分割的有机体,形式离不开内容,内容也离不开形式。它们互相包容、互相转化,构成了辩证统一的相互关系。

一部优秀的艺术作品,总是内容与形式的完美结合的产物。如西班牙著名画家毕加索的代表作品《格尔尼卡》,这幅画把立体主义、现实主义和超现实主义风格熔于一炉。在这幅画中,毕加索调动了各种技法,运用了立体主义的变形和任意组合的手法,也采用了超现实主义的夸张、象征等造型手法,全画只用黑、白、灰三色,强调悲剧的气氛和复杂的象征。艺术家创作这幅画,是为了抗议第二次世界大战期间德国法西斯野蛮轰炸西班牙小城格尔尼卡的暴行。内容上,这幅画中心形象是一匹受伤的马,正在发出痛苦的哀鸣,这是惨遭法西斯血腥屠杀的西班牙人民的象征;画面左上角是一只正在狞笑的牛头,是兽行、残暴与黑暗的象征。此外,为了表现人民的苦难和法西斯的暴行,画面还有被杀的战士手执断剑,有妇女抱着死去的孩子,还有各种象征性的形象:如一个头部,一只手臂把灯盏伸向前方,以及如像眼睛的太阳,等等。显然,毕加索的这幅画是内容与形式的完美表达。

理论界曾存在关于艺术作品的内容和形式谁更重要,谁决定谁的争论。内容决定形式,形式服从内容是目前最传统也最具权威性的观念。然而,这样一种"内容决定形式"招致了众多的批评。如果内容决定形式,那内容该怎样决定形式,又在什么程度上才算是决定了形

---

[①] 黑格尔:《美学》(第一卷),朱光潜译,商务印书馆1979年版,第157页。

式？事实上,把内容与形式的关系的问题放到创作活动和鉴赏活动的过程中,使其具体化,这样的考察就可能得出更为准确的接近事实的结论,也可以进一步扩展我们对作品内容与形式的认识。

就具体艺术门类看,再现性艺术作品如小说、戏剧、影视艺术、传统雕塑、绘画等,它们注重客体感性对象的摹拟,相对而言,更偏重于内容。表现性艺术作品如音乐、舞蹈、建筑、工艺等,它们偏重于形式,内容凝结在形式上,内容相对抽象、宽泛而朦胧,形式却具体、规范而严格。表现性艺术作品也描绘客观对象,但相比再现性艺术作品对客观对象的描摹总体而言还是逊色。音乐是声音通过节奏、韵律在时间上的组合,图案、建筑是线条、色彩、形体在空间上的排列,书法也是线条的自由图案,它们的内容直接凝结在物质媒介上,形式美就是它们的内容,离开形式就没有内容可言。一部音乐作品,如果缺乏它应有的和独特的形式美,则难以唤起美感而打动人心。如旋律、调式与和声的结合会给人以不同的情绪感染。大调式和声令人明朗愉快,小调式和声则给人忧郁悲哀之感。音乐的节奏也对听者有相当大的影响,如舒伯特的《军队进行曲》的节奏令人精神抖擞,小约翰·施特劳斯的《拉德斯基进行曲》的节奏能够使人气宇轩昂;瓦格纳的《婚礼进行曲》4/4拍的节奏能让所有人感受到婚姻的神圣和美好,肖邦的《葬礼进行曲》则可以令任何人闻之黯然神伤。

然而从艺术家创作角度看,说内容决定形式不无道理。艺术家总是先有了某种情感的蓄势与冲动、创作的意图和关于意象的思考,而把这些思考外化。在艺术家的构思中,形式总是追随内容的变化而变化的。需要指出的是,将艺术作品的内容与形式分别加以研究是逻辑分析的需要,在具体作品中,内容与形式是相互联系、互为条件、不可分离的。内容不能离开形式而存在,形式也不能离开内容而存在。

**1. 艺术作品的内容决定形式**

在艺术创作中,内容常常起主导作用,形式的选择是以能否适应内容的需要为准则的。艺术家总是先有一定的内容,然后才选取适当的形式,总是先考虑反映什么样的社会生活,选择什么题材,揭示什么主题,再根据这个内容的需要,决定采取什么样的形式来表现。单纯的"平平仄仄"无论怎么工整也构不成优美的诗词。罗丹认为,在艺术创作中内容决定形式,内容是作品的基础。艺术形式最好的效果就是使人只见生动的形象而感觉不到形式的存在。相反,不顾内容的表达而去雕琢形式,这样的艺术品一定会失败。

另一方面,在艺术接受的过程中通常先感受形式,后把握内容。然而,只有理解了作品的内容才能深刻感受作品的形式。潘诺夫斯基曾经说:"澳洲丛林居民不可能认识《最后的晚餐》这幅作品的主题,对他来说来,这幅画仅仅是表达了一次兴奋的午餐聚会。要理解这

幅绘画的肖像学含义,他就必须熟悉《福音书》的内容。"①

从艺术的发展过程来看,内容对形式的主导和决定作用还表现在艺术形式总是随着内容的发展变化而发展变化。随着社会生活的变化,艺术作品有了新的内容,艺术形式也就发生相应的变化。正是由于内容的变化,才引起了形式的变化。形式是由内容决定的,是以内容为转移的。例如"五四"时期,随着新民主主义革命运动的开展,我国社会生活的各个方面都发生了巨大的变化,作为社会生活的反映的文学艺术的内容也随之发生了变化。正是由于内容变了,过去的旧形式不能表现新的内容,于是有的被淘汰,有的被改造,同时还出现了新的形式。如在语言上,白话文代替了文言文。在体裁上,新体诗代替了旧体诗,小说也不都分章回了,杂文、报告文学出现了,话剧开始兴起。又如,反映社会主义生活的现代京剧、戏曲,为了适应新的内容,唱腔、表演程式以及自报家门的结构方式等形式因素也都发生了变化。例如,现代京剧《红灯记》《沙家浜》《智取威虎山》等,在保持京剧特色的基础上,对音乐、舞美、表演、念白、打斗等方面都进行了一系列成功的改革,可以说,既是继承和创新的典范,也是内容和形式相统一的典范。

当然,内容的更新并不意味着旧形式的全部抛弃。新形式往往吸取旧形式中对于表现新内容有用的成分,那些被保留下来、用于表现新内容的旧形式,也不是原封不动地照搬,而是经过改造的。这正如鲁迅所说:"旧形式是采取,必有所删除,既有删除,必有所增益,这结果是新形式的出现,也就是变革。"②

**2. 艺术作品形式的相对独立性对其作品的反作用**

艺术作品中的形式具有相对独立性。它不但具有自身独立的审美价值,还影响到内容的审美价值,形式对内容具有反作用。

其一,形式具有独立的审美价值。

克莱夫·贝尔认为,艺术作品之所以能够激起我们的审美情感,就是因为作品具有一种"有意味的形式"。在他看来,审美情感只同艺术品的纯形式相对应,因为只有纯形式才能唤起真正的审美情感。他认为,各类视觉艺术作品就是"线条、色彩以某种特殊方式组成某种形式或形式间的关系,激起我们的审美情感"。③ 贝尔的观点从一个侧面指出了艺术作品形式本身所具有的审美价值。

例如,舞台调度的各种构图,可以按照对称均衡、整齐一律、对比调和、多样统一等规律

---

① E·潘诺夫斯基:《视觉艺术的含义》,傅志强译,辽宁人民出版社 1987 年版,第 43 页。
② 鲁迅:《鲁迅全集》(第六卷),人民文学出版社 1981 年版,第 24 页。
③ 克莱夫·贝尔:《艺术》,薛华译,江苏教育出版社 2005 年版,第 4 页。

创造出千姿百态的形式美。绘画的线条、色彩、构图也可分别显示出各自特有的美,令人随即产生视觉美感。中国画采用特制的毛笔、黑墨在宣纸或绢帛上作画,"笔墨"不仅成为中国画技法的核心,而且成为中国画学理的支柱,也是中国画形式变幻的标志。"笔",是指勾、勒、皴、点等笔法;"墨"是指烘、染、泼、积等墨法。笔法技巧,使中国画表现出变化无穷的线条情趣,墨法技巧还使墨色产生浓、淡、干、湿等丰富而细微的色度变化。笔墨相互映衬、有机结合,创造了丰富无比、变幻无穷的形式美。中国画还将绘画、诗文、书法、篆刻四者有机结合,形成了诗、书、画、印统一的特有的形式美。再如构图,德加的《舞台上的舞女》采用鸟瞰式构图,在舒臂旋转的芭蕾舞女演员的舞姿中显现出极富魅力的造型美。达维特的《荷拉斯兄弟之盟》采用横向三大块构图法,更显庄严、肃穆和沉重。

其二,形式与内容出现差异,形式具有相对独立性。

在艺术发展过程中,形式的变化往往滞后于内容。形式虽然随着社会生活、艺术内容的发展而发展,但它的发展变化要缓慢得多,它具有较大的稳定性和历史继承性。虽然新的内容总是这样或那样导致形式中的新的特征的出现。但是内容发生变化时,旧的形式并不一定立即消失。在创造表达新内容的新形式的开始阶段,会运用那些与旧内容有联系的旧形式的特征,在继承旧形式的基础上,经过逐步革新、创造,那些旧形式的特征才慢慢消失,完全与新内容相适应的新形式才健全起来。如古代埃及的雕塑风格沿袭了三千年而鲜有变化,中国传统戏曲的唱腔、表演程式等形式因素至今仍在反映新内容的现代戏曲作品,甚至影视作品中加以借鉴和利用。

不同的形式可以表达相近或相似的内容,相同的形式也可以用来表达不一样的内容。前者如同样是歌颂人性的伟大,可以用电影、诗歌、话剧、绘画、雕塑等不同的形式来表现;后者如同是采用"卜算子"的形式,毛泽东的咏梅词和陆游的咏梅词的内容则迥然不同。还有,在艺术创作中,内容和形式不一定都达到了完美的统一,往往会出现不同程度的差异,或者内容较美而形式不完善,或者内容不美形式却较完美。这说明,内容对形式虽然起主导作用,但并非内容好,形式随之也会好。形式具有相对独立性,艺术家还须具有创造形式美的技能、技巧,才能创造出优秀的艺术作品;艺术接受者要有感受形式美的能力,才能进行艺术鉴赏和艺术批评。

其三,形式积极能动地反作用于内容。

当形式适合于内容时,就能深刻充分地表现作品内容;当形式不适合内容时,则损害艺术作品内容的表现。完美的形式,能够帮助内容的充分表达,增强作品内容的艺术感染力;拙劣的形式,会妨碍内容的正确表达,削弱作品的艺术感染力。在艺术创作过程中,艺

术家在致力于创造形式时,同时洗练着内容,使形式更加完美,内容也更加完善。因此,创造完美的艺术形式,也是充分表现美好内容的一个重要条件。如莫奈的《日出·印象》(图5-2)以丰富而鲜活的色彩描绘了晨雾笼罩中日出时的港口景象。在由淡紫、微红、蓝灰和橙黄等组成的色调中,一轮红日拖着海水中一缕橙黄的波光生机勃勃地冉冉升起,海水、天空以及其他景物都在朝阳的辉映下呈现出丰富多样、明度各异的暖色调,与原本海水蓝天交错渗透,浑然一体,形成了一种明快而又有点朦胧的色彩氛围,激荡着生动活泼的生命律动,充满了色彩的感性表现力。还有东晋王羲之的名作《兰亭序》,用笔婉转含蓄,结体匀称合度,通篇一气呵成,其闲雅的字体、遒媚的笔画、舒展的结体、洒脱的布局、流畅的笔势、清丽的墨色,变幻莫测而又符合法度。其书法形态将主体风韵、意趣与客观景物、人事契合,这种艺术上的圆满和完整,缘于其内容与形式的高度统一。其相得益彰的关系,恰如动人的乐曲与内容妥帖的歌词一样,因为二者天衣无缝的配合会大大增添作品的感染魅力。

列夫·托尔斯泰曾经说过:"在真正的艺术作品——诗、戏剧、图画、歌曲、交响乐里,我们不可能从一个位置上抽出一句诗、一场戏、一个图形、一小节音乐,放在另一个位置上,而

图5-2　莫奈《日出·印象》

不致损害整个作品的意义,正像我们不可能从生物的某一部位取出一个器官来放在另一个部位而不致毁灭该生物的生命一样。"①可见,对于艺术作品这个有机的整体来讲,艺术内容与艺术形式实际上是不可分离的,它们共同构成了艺术的生命。

## 二 艺术作品的特征

艺术作品是作为审美主体的艺术家在实践中发现和认识现实生活的美,经过他的主观审美意识的改造,创造出来的生动形象的审美鉴赏对象。艺术作品一旦创作完成,它就成为鉴赏者的审美客体。艺术作品一般具有形象性、情感性、审美性和多义性等特征。

### (一) 艺术作品的形象性

艺术作品的基本特征之一是形象性。艺术领域中的"形象"这一概念最早来自于俄国。别林斯基曾经说过这样一段话:"哲学家用三段论说话,诗人则用形象和图像说话,然而他们说的都是同一件事。——一个是证明,另一个是显示,可是他们都是为了说服,所不同的只是一个用逻辑结论,另一个用图画而已。"②别林斯基认为,艺术作品是用形象来思维。正是这一点将艺术与其他社会意识形态区别开来。假设有人在美术展览会上,指着一面白墙,说这是我的作品,而观众除了这面墙之外,什么也看不到,这样子虚乌有的作品,如同皇帝的新装,根本没有形象,也根本不算艺术。

失去形象性这一基本特性的作品,也不能称为艺术作品。文学、音乐、美术等各门类艺术所塑造的艺术形象具有不同特点。如可视性、可触性、可听性。但无论如何,艺术作品不能没有形象。艺术作品中的形象应该是艺术作品中一切生动、可感、具体的事物或生活画面,可以包括人物、景物、场面、环境和一切有形的物体。

#### 1. 形象的具体可感性

艺术形象是生动、鲜明、具体、独特、可感的,又是艺术家对生活亲身体验,有所发现并加以选择、提炼、集中、概括乃至虚构的产物。艺术形象不管通过什么手段塑造出来,都是栩栩如生地呈现在读者、观众面前,其音容笑貌、举止性情或形态外表、心境神情,都仿佛抬眼便见,举手可及;其具体情景,使人犹如身临其境,好像直接与之接触一样。艺术形象是一幅具体生动的图画,给人以直接的感性的感觉。不论是直接诉诸观众感官的直观性形象,还是通

---

① 列夫·托尔斯泰:《艺术论》,丰陈宝译,人民文学出版社1958年版,第42页。
② 别林斯基著,别列金娜选辑:《别林斯基论文学》,梁真译,新文艺出版社1958年版,第20页。

过语言、声音激起读者、听众想象的间接性形象，都是具体的、活生生的，都具有感性、直觉性。艺术作品总是要以具体感性的形态诉诸人们感官，将鲜明、生动的情景和事物、人生呈现于前，一如人类生活本身那样千姿百态。

如古希腊雕塑《米洛斯的维纳斯》（又称《米洛斯的阿芙罗狄特》《断臂的维纳斯》），相传是亚力山德罗斯所作的大理石雕像，阿芙罗狄特是希腊罗马神话中象征美与爱的女神，罗马时称作维纳斯。维纳斯身躯微曲，呈"S"形，充满了女性人体的曲线美，下肢虽为衣裙所蔽，却以舒卷自然的衣褶，显示出人体的动态结构，倍增丰富变化和含蓄之美。整座雕像虽然缺失双臂，但栩栩如生的姿态神情，仍显完美精当。她是形象生动，具体可感的。罗丹曾说："抚摸这座像的时候，几乎会觉得温暖。"女性的美丽和青春几乎都集中在这座无懈可击的雕像上面。

**2. 形象的概括性**

艺术形象不是生活的简单复制品。艺术家用形象反映生活，总是要对生活有所取舍，有所提高，有所加工。于是，在艺术创作中力求去选择那些最能反映事物的本质特征、最富有艺术表现力、最能激动人心的生活场景和细节，并在这种选择的基础上加以提炼、概括和创造，使形象与一般社会生活的普遍性、必然性相联系。艺术创造的规律告诉我们，达到这种统一的基本手段与途径就是我们所说的艺术形象的概括性。艺术史上，举世公认的优秀文艺作品，不仅具有感性的生动具体性，更具有较强的艺术概括性。上述《米洛斯的维纳斯》雕像也是概括性的，维纳斯是经过艺术家创造性构思的产物。雕像头身之比为1∶8，身躯上下之比和胸肩与臀部之比，均合乎黄金分割律，而头、颈、胸、腹各部位起伏的形体结构和丰腴饱满、劲健柔润的肌肤，不仅更显人体之美，而且充满了生命活力和青春魅力。端庄而略带矜持的神情，优美之中又呈现出崇高、圣洁之美。人体美与精神美的高度统一，更显示了雕塑的造型与审美理念的统一。这尊雕塑的审美形态不仅是希腊人审美理想的典范，而且长期以来成为人体雕塑美的经典。

再如俄国19世纪巡回画派中最杰出的画家列宾的代表作《突然归来》（图5-3），塑造了一个因从事革命而被流放多年突然回到家里的政治犯。他除了眼睛中闪耀着光辉外，脸上没有任何表情。这种鲜明、独特的"内热外冷"的性格特征正是被严酷的岁月磨炼得非常冷静的革命者的共同特征，是沙皇制度对人民残害的本质的具体表现。构成这一人物形象的环境，除了室内布置外，主要就是通过人物之间的关系来展开的。当这个革命者突然回到家里后，为其开门的女仆把他当作陌生人；小女儿也已不认识他，并无意外反应；钢琴旁的妻子转过身来，惊喜交加；老母亲最为激动，突然站起来几乎要跌倒，一下子又好像

图 5-3 列宾《突然归来》

惊呆了,几乎不敢相信儿子竟会回来。这些人物之间的关系,具体鲜明地显示了当时特定的社会环境。这既是独特的,又是概括的,是沙皇镇压人民、人民更加坚强的社会历史岁月的深刻反映。

　　罗马尼亚当代画家科尔内留·巴巴的代表作《在田野上休息》,以现实主义手法,集中刻画了一位脸色憔悴、目光充满忧伤的农妇形象,她守护在熟睡于田野里的孩子和丈夫身旁,其内心世界、内在性格是独具个性而又极其丰满深沉的。法国拿破仑时代和王政复辟后最著名的悲剧演员塔尔玛演出时,用一个表情就能传达出一个史诗的场面的全部诗意,口中说出一个字就能把全场两千观众的心灵都吸引到同一种感情的激动中去。巴尔扎克说,这是

由于它们(那个表情和那个字)是一种"艺术的综合",即"用最小的面貌惊人地集中了最大量的思想"[①]的缘故。这就是艺术作品通过具体可感的形象来表现具有概括性的普遍规律。

艺术史家贡布里希曾就文艺复兴时期意大利画家波提切利与19世纪法国画家布格罗的同一题材作品《维纳斯的诞生》(图5-4)进行了比较评价:波提切利的维纳斯头发像蚕丝一样飘飞,过于柔软;脖颈、手臂过于颀长,双肩直削而下,左臂跟躯干的连接方式也很奇特,等等。然而波提切利是为了达到轮廓优美而更改了自然现象,增强了设计上的美丽与和谐。这一改动增加了她的感染力,更加使人感到她的无限娇美和柔弱,体现出维纳斯诞生之初面对尘世与未来命运的陌生、迷惘、忧郁及渴望。而布格罗的维纳斯则非常逼真,贡布里希称他"在我们面前呈现了一幅最令人信服的裸体模特儿形象。那么,这幅画为什么使我们厌恶呢?我认为原因是很明显的,因为它只是一幅招贴女子画而不是一件艺术品。我的意思是,画中的情欲感染只在表面上,而没有得到观者分享艺术家的想象过程的补偿。图像令人讨厌地易于读解。而我们当然讨厌被人当作笨蛋。我们觉得受到了侮辱,因为我们竟被人认

图5-4 波提切利《维纳斯的诞生》

---

① 巴尔扎克:《论艺术家》(1830年)。引自,古典文艺理论译丛编辑委员会:《古典文艺理论译丛》(十),人民文学出版社1963年版。

为会喜欢这种低劣的玩意儿。"①从贡布里希的评论中可以看出,形象徒具感性而缺乏具有理性内容的概括便不能成为成功的艺术形象。

总之,艺术作品中的形象性不仅指艺术作品形象本身的具体可感性,而且包含形象本身丰富而广泛的社会概括性,它把广泛的生活内容,艺术家对生活的思考、评价和情感概括在形象之中。正因为集具体可感性与概括性的高度统一于一身,才使得艺术作品具有不朽的艺术生命力。

### (二) 艺术作品的情感性

情感是艺术作品内涵的体现。艺术作品不仅具有充满了理性意蕴的形象,而且包含了极其丰富的情感因素。情感性是艺术作品继形象性之后的又一显著特征。艺术的一切活动都受到特定情感的支配。一部好的艺术作品必然是艺术家真情实感的媒介反映,艺术家要创造出优秀的艺术作品必须具备真诚的情感。而任何一种毫无情感、生编硬造的作品都是不能感染别人的。艺术作品之所以能够感动人的原因并不是简单的色彩、线条、空间、透视、解剖、动作、姿态、旋律、节奏等形式因素,而是艺术家借助这些因素构成的作品来表达自身的思想、观念、感情、趣味或情调。可以说,一切艺术都是情感的艺术。

情感贯穿于艺术活动始终。情感在艺术活动动机的生成、形象的创造与接受中均是重要的心理因素之一。情感是指人的喜怒哀乐等心理形式,它反映着人对外部世界的主观态度。古今中外的艺术理论家都十分重视情感的作用。《毛诗序》认为,诗歌、音乐、舞蹈等艺术都来自于情感,"情动于中而形于言,言之不足故嗟叹之,嗟叹之不足故咏歌之,咏歌之不足,不知手之舞之,足之蹈之也"。《文心雕龙》强调情感在艺术中有重要地位,"情者文之经"。白居易则认为艺术必须依靠情感来打动人,"感人心者,莫先乎情"。雕塑家罗丹曾经直截了当地指出:"艺术就是情感。"列夫·托尔斯泰曾经说:"在自己心里唤起曾经一度体验过的感情,在唤起这种感情之后,用动作、线条、色彩、声音以及言语所表达的形象来传达出这种感情,使别人也能体验到这同样的感情——这就是艺术活动。"②

优秀的艺术作品无不渗透着艺术家真挚的情感。梵·高是一位典型的情感型画家,他把真诚的情感通过油画语言表达得更加精练。他运用和把握色彩的互补对比,用来增加色彩的精神性,沟通他那悸动、紧张、动荡不安的心灵。《向日葵》中插在瓶中的黄色花儿仿佛

---

① 范景中:《艺术与人文科学:贡布里希文选》,浙江摄影出版社1989年版,第46页。
② 列夫·托尔斯泰:《艺术论》,丰陈宝译,人民文学出版社1958年版,第46页。

是有生命的精灵,犹如升腾的火焰,反射着耀眼的光华。从作品中,鉴赏者可以感受到艺术家激越的情感和敏感的灵魂。因为他在绘画领域中真正引入了心灵世界的直接表达,使颜料和深藏于内心的情感有可能达到直接感受的重合,他画面中咄咄逼人、铿锵有力的色彩主要是服从于表现心灵的需要。现代钢琴曲《秋日私语》,把它那种含蓄、柔情蜜意的情绪,高雅的趣味和情调传递给听众。电影《泰坦尼克号》始终以男女主人公那份真挚的爱情来贯穿着故事的发展,扣人心弦、感人至深。舞蹈家杨丽萍以她那高超娴熟的技巧让我们每个人叹服,而作品深处的情感传达又把我们引入了另一个美妙、奇幻的世界。

虽然情感性在艺术作品中有着十分重要的地位和作用,但它仍然不能脱离思想和理智。情感性充满了审美认识和审美领悟,隐含着深刻的人生感悟,能发人深省、激越悟性。事实上,只有将情感渗透在思想里,思想融合在情感中,这样的艺术作品才真正具有感人的魅力。正是在这种意义上,巴尔扎克讲过:"艺术却是思想的结晶。"因为从平常生活中的情感到艺术作品中的情感,必须经过艺术的提炼和升华,使情感由感性上升到理性高度,使艺术家个人情感突破狭隘的范围,升华为社会的情感、时代的情感、民族的情感乃至于全人类普遍的情感。在艺术欣赏过程中,鉴赏者的审美情感往往是伴随着对作品的审美认识和审美理解而产生的,而认识与理解越深刻,他获得的美感也会越强烈。

如八大山人朱耷的《荷花小鸟》,画面上孤石倒立,残荷斜挂,一只水鸟缩着脖子,瞪着白眼,孤独地蹲在石头顶上,呈现出一种凄清、衰败、孤峭、冷峻的景象。画家伤感、愤懑的情感之中既包含了仇恨满清统治的民族意识,又显露了没落贵族无可奈何的沮丧情绪。这正如郑板桥在题他的画中所说:"横涂竖抹千千幅,墨点无多泪点多。"丧失故国的哀痛之情流溢于画面之上,而情感之中充满了委曲求生的人生之苦和对造成此苦的清朝统治者的刻骨仇恨,其中的历史变迁和个人命运相连的理性内涵是相当深沉的。

芭蕾舞剧《天鹅湖》第二幕(图5-5),当被施了魔法变成白天鹅的公主奥杰塔和王子西格夫里德消除了疑虑而相爱后,四只小天鹅在满地银辉的湖畔欢快地跳起了小天鹅舞。音乐在大管吹奏的短促的顿音背景上,由两只双簧管吹奏出活泼、明快、朴实动人的旋律,四只小天鹅在音乐中翩翩起舞。她们手臂交叉,足尖着地,轻盈优雅,欢快明畅,既展现出活泼可爱的小天鹅身姿,又显露出她们发自内心的喜悦之情。在这鲜明生动的感性形式中,表露了天鹅们乐人之乐的仁爱心肠和爱憎分明的正义情怀,从而使美好的理性精神、理性内容和感性形式获得统一。

贝多芬的奏鸣曲《热情》最大的特点是火一般的情感。评论家们把它比作"火山的爆发","火山般的奏鸣曲",等等。确实,这首奏鸣曲所表达的热烈奔放的情感,具有震撼心灵

图 5-5　芭蕾舞剧《天鹅湖》小天鹅舞

的巨大力量。与此同时,这首乐曲又通过完美的艺术形式,来表达成熟时期的贝多芬的思想,使得这首奏鸣曲所表现的悲剧性之深刻,矛盾冲突之激烈,斗争精神之顽强,都是在同类体裁的作品中罕见的,成为钢琴奏鸣曲中的一部经典性作品。

挪威表现主义大师蒙克将个人的情感以及整个时代普通人灵魂的不安与痛苦通过《呐喊》传递出来。他在处理画面时把天空渲染成条状的红色和黄色,在波浪滚滚的大海中可以看到两条即将远离的航船和海面上一座将要被吞噬的小岛。画面中的人物则是两臂紧紧捂住耳朵并以暗红色调为主,在他的背景远方有两个人站立在桥上。画面力图把主人公的呐喊声传达到观者的耳际。而观者似乎能够寻着呐喊之声感受到溢出画面的绝望、孤独和无助。

总之,一件优秀的艺术作品如果是发自艺术家内心的真挚情感,那么必定能够给鉴赏者带来无限的快慰,这也是艺术作品能够打动人的所在。从艺术作品中我们不难发现,任何时代优秀的艺术家都以娴熟的艺术技巧来充分体现并抒发着自我情感,因为艺术创作的命脉——情感是艺术作品的核心。

### (三) 艺术作品的多义性

艺术作品的多义性是艺术作品本身具有的一种"意义容量"。这样一种"意义容量"与艺术作品本身的深刻意蕴有关。作品的多义性是艺术家对于艺术形象深刻领悟和创造的结果,它通过艺术作品整体传递出"言有尽而意无穷"的诗情画意、人生哲理、精神内涵。

对于艺术作品的多义性,中西方艺术理论都有所论述。西方现当代美学流派诸如符号学美学、图像学美学、接受美学和解释美学等对艺术作品的多义性作出不同角度、不同方法的深入研究。当代法国现象学美学家杜夫海纳认为艺术作品的基本结构分为感性、主题和表现三层。第一层是感性,相当于艺术语言;第二层是主题,是由物质质料和艺术质料构成的再现现象;第三层是表现,是作品结构的最高层,使艺术作品的意义具有多重性和不可穷尽性。这个"表现"实质上也是指艺术作品的多义性。英国艺术理论家克莱夫·贝尔在1913年出版的《艺术》一书中提出:"'有意味的形式'是艺术品之基本性质……感动我们的不是它们的形式,而是这些形式所暗示、传达的思想和信息。""有意味的形式"虽然过分地强调了主观情感,但其中也饱含着对艺术作品多义性的注重。

中国古代艺术史在实践和理论上都就这一问题有过大量精妙的论述。战国末期的荀子在《天论》中就提出"形具而神生";东晋顾恺之强调"以形写神";唐代书法家张怀瓘把画分为神、妙、能三品,朱景玄又另加逸品;北宋画家黄休复在论述逸、神、妙、能四格时,特别推崇逸格,认为它"得之自然,出于意表",强调出于自然,有意外之趣;唐代诗论家提出诗要有"象外之象"、"景外之景"、"韵外之致"、"味外之旨";明代朱权强调"唱若游云之飞太空,上下无碍,悠悠扬扬,出其自然,使人所之,可以顿释烦闷,和悦性情。得者以之。故曰:'一声唱到融神处,毛骨萧然六月寒'①。他们都强调艺术作品以传神会意为要,这实际上还是强调了艺术作品多义性产生的咀嚼不尽的美感。

艺术作品的多义性不容易用一个明确的概念来界定它,不能抽象为简单的主题思想。艺术作品的多义性常常超越了作品自身特定的历史内涵,达到一种只可意会,不可言传的艺术境界。对于音乐、舞蹈、建筑、绘画、雕塑和影视作品而言,用文字语言去概括它们的艺术意蕴几乎没有可能。

意大利佛罗伦萨美蒂奇教堂内,保留着米开朗基罗的四件大理石雕刻,即《晨》《暮》《昼》《夜》。对于这四件雕刻作品的真正含义有许多种说法,存在着很大的分歧。相比之下,或许米开朗基罗的学生、著名美术史家瓦萨里的解释更有说服力。瓦萨里认为,这四件雕刻作品

---

① 中国戏曲研究院编:《中国古典戏曲论著集成》(三),中国戏剧出版社1959年版,第46页。

寓意深刻,它们象征着时间的流逝和世事的变迁。除此之外,它们的构图大多给人以不稳定的感觉,人物的神情显露出惶恐与悲伤,联系米开朗基罗本人曾经写过的一首诗:"睡眠是甜蜜的。成为顽石更是幸福。只要世上还有罪恶与耻辱,不见不闻,无知无觉,于我是最大的满足。不要惊醒我。"①显然,这几件雕刻作品蕴涵着米开朗基罗对人生、历史、社会的深刻思索和难以说清的意味。再如超现实主义绘画的代表人物达利的作品《记忆的永恒》将一些变了形的、互不相关的物事组合在一起:海岸、枯枝、柔软的表、变形的人脸……这种怪诞组合的意义可以有多种解释,那块软绵绵的表甚至成为超现实主义的象征符号,但谁也不能否认其直指心灵深处的力量。

费里尼执导的影片《八部半》(图 5-6)描写了电影导演古伊多的心灵混乱与苦闷:一是创作上的神思枯竭,一是情欲和道德的冲突。他正在准备拍摄一部反映地球末日的科幻片,但不知道怎么拍;同时,他在妻子路易莎、情人卡尔拉和梦幻少女之间尴尬、懊悔、追求,梦想自己像苏丹王一样回翔于后宫佳丽之中。影片中运用了 11 段闪回,主要是回忆、梦幻和自由联想,造成影片扑朔迷离的美学风格。电影界公认《八部半》内涵丰富,对于影片作出多种阐

图 5-6　电影《八部半》剧照

---

① 罗曼·罗兰著,余良丽主编:《名人传》,刘荣译,四川科学技术出版社 2018 年版,第 72 页。

释。但是，谁也无法确切地阐明影片的艺术内涵。

艺术作品的多义性往往与作品本身的模糊性、不确定性紧密联系。我国传统的艺术创作往往刻意追求艺术作品的模糊与不确定。中国绘画传统讲究"无画处皆成妙境"。如石涛《东坡诗意画卷》，只一抹淡淡的远山，嵌一间半隐的茅屋，画几株含烟缀露的柳树。画面空阔而不空洞，但觉余晖斜挂、湖山氤氲、空气蒸腾，给读者以无尽的遐想。北宋画家米友仁的传世名作《潇湘奇观图》，画出了苍茫雨雾中山水的特殊景观，湿漉漉的山，朦胧胧的树，水淋淋的雾，采用"米点山水"的画风，在如梦如幻的朦胧感中传递出深邃的意境，极尽空灵之美，令人回味无穷。这其中，艺术家通过"如在目前"的实境传递"见于言外"虚境，创造出虚实相生的意境美。

再如，唐代诗人李商隐的名作《锦瑟》："锦瑟无端五十弦，一弦一柱思华年。庄生晓梦迷蝴蝶，望帝春心托杜鹃。沧海月明珠有泪，蓝田日暖玉生烟。此情可待成追忆，只是当时已惘然。"这首诗内容费解，或说悼亡诗，或说爱情诗，莫衷一是。但是此诗却音调流转，对仗工稳，格律严整。吟咏起来，如音乐般婉转美妙。梁启超在谈到这首诗时说："他讲的什么事，我理会不着；拆开一句一句地叫我解释，我连文义也解不出来。但我觉得它美，读起来令我精神上得到一种新鲜的愉快。"艺术作品的魅力正在于这朦胧、模糊、可意会而不可言传的审美体验过程中。

再有，1936年由美国著名现代建筑大师弗兰克·劳埃德·赖特设计的，位于美国宾夕法尼亚州米尔润市郊区一处环境幽雅、绿树密布的峡谷之中的流水别墅，共有三层，从下至上逐层后退、形成阶梯状。它出人意料地坐落于跌宕倾泻的溪水之上，以几块水平向的平台和竖向墙体互相穿插，与周围的山石流水有机结合，浑然一体，好似从岩石中生长出来，使人不知是建筑为自然而造，还是自然为建筑而生。别墅的形体构图表现出动与静的对立统一。阳台、棚架、小桥、道路也以类似手法处理，使建筑具有一种受到约束又不断膨胀的内力和一股向外的张力，二者的对立平衡产生了动中有静、静中含动、欲行又止的无穷意味。建筑色彩同样体现了设计意图，形成了深与浅、厚与轻、动与静、虚与实、空灵与封闭、粗犷与细腻的多样对比，大大加强了建筑形象的内涵和令人回味无穷的魅力，因而被视为现代建筑中的杰作。

多义性是使一件艺术作品经得住反复欣赏的根本保证，但同时又是难以体察和把握的。正由于此，优秀的艺术作品才更具有普遍性，更通向无限性，因而多义性是艺术作品的"最高原则"。从某种意义上讲，这样的艺术作品才具有永恒的价值。

艺术作品的多义性还与接受者的认识、感受和体验有关。接受者可以用心灵去感悟、去

接近作品，但永远不会也不能完全洞悉。

## 三 艺术作品的开放性概念

什么是艺术作品？对于这一问题西方传统艺术史上有两种最具代表性的观点：即摹仿论和表现论。摹仿论认为艺术作品是对自然和人类生活的摹仿，各门艺术的区别只在于摹仿所用的媒介、所取的对象和所用的方式不同。这一观点自古希腊德谟克里特、柏拉图开始，经亚里士多德完善，一直影响到17世纪的新古典主义。摹仿论认为艺术作品是一种物质性的存在，它机械地对世界进行镜子般的反映。表现论以18世纪意大利美学家克罗齐为代表，他认为艺术作品是直觉、情感和意象等人的主体心理情感的表现。在他看来，艺术作品甚至都不能分类，一切艺术作品无非都是情感的表现而已。其后的科林伍德主张艺术作品的本质是表现在想象中意识到的自己的情感，与摹仿论不同的是他们从主体的心理状态和情感特质中去寻找艺术作品的本源。摹仿论和表现论从客体或主体入手，其实质都是运用主客二分的方法，将对艺术本质的考察纳入了主客二分的思维模式之中，这样的方法论显然很难对艺术作品有一个全面深入的把握。艺术发展至当代，随着艺术实践的日新月异，艺术理论家做了一系列迥异于传统观念的解答尝试，尽管这些解答离问题的真正解决还有不小的距离，但这些尝试开拓了我们的思维空间，并在一定程度上促进了艺术理论的完善。

### （一）作为"审美对象"的艺术作品

在现象学美学家杜夫海纳看来，"艺术作品就是审美对象未被感知时留存下来的东西——在显现以前处于可能状态的审美对象"。[①] 因此，作为审美客体的艺术作品处于审美经验之外，只是审美经验的诱因，即它只是潜在的审美对象，只有进入审美经验这一活动中的艺术作品才能被称为审美对象。这充分说明了我们不能把艺术作品理解为不以人的意志为转移的客观存在的审美客体。艺术作品作为审美对象并非是纯客观的，而是包含鉴赏者主体的审美知觉在内的，是"被感知"的艺术作品。艺术作品是一种与鉴赏者密不可分的意向性、关系性的存在。

一部文学作品，搁在书店的橱窗里，放置于图书馆的书架上，它的纸张、铅字是具体客观的存在，而作品中凝结的作者的情感也置于其中，但对于读者而言，当我们不去阅读它，

---

[①] 米·杜夫海纳：《审美经验现象学》（上、下册），韩树站译，陈荣生校，北京文化艺术出版社1996年版，第39页。

它就不能成为真正的审美对象。虽然它只作为一种被创造出来的作品客观地存在着,但它不被"感知",不会让鉴赏者产生感受的意象。这部文学作品虽然客观存在着,却是不"在场"的。因此,作为审美对象的艺术作品是鉴赏者即审美主体的审美意象的投射,它是审美对象与审美主体之间的一种交互性的主体性关系,而不是纯粹的客观或主观的反映和表现。

清代恽正叔在《南田论画》中说:"春山如笑,夏山如怒,秋山如妆,冬山如睡,四山之意,山不能言,人以言之。秋令人悲,又能令人思,写秋者必得可悲可思之意,而后能为之。"这段话虽然是仅就绘画而言,但却说出作为审美对象的艺术作品交互主体性的特征。这如笑如怒如妆如睡的山之神韵不是作为客观存在物的山所具备的,而是审美主体的情感投射所赋予的,同时如笑如怒如妆如睡的山之神韵,也不是审美主体随便赋予的,而是以不同季节山的形貌特征为基础而感受、体味到的。鉴赏者感知了审美对象所发出的美的信息,艺术作品的审美价值即通过审美主体的意象投射得以显现。

西方表现主义美学家克罗齐认为,真正的艺术作品既不是挂在画廊的墙上,也不是由管弦乐队所演奏的,而是存在于那些真正欣赏这些作品的人们的大脑中。它们按照想象组成非物理性的整体。它们是感觉的印象。

明代哲学家王阳明提倡"心外无物"。一天,他的一位朋友指着山谷中的花树问他:"天下无心外之物,如此花树在深山中自开自落,于我心亦何相关?"王阳明说:"你未见此花此树,此花与汝同归于寂。你来看此花时,则此花颜色一时明白起来,便知此花不在你的心外。"[①]这段话很好地诠释了艺术作品作为审美对象的重要性。没有鉴赏者去观赏、感知作品,作品的存在对于鉴赏者来说是没有意义的"寂寞"存在。一旦花、树进入了鉴赏者的审美视野被感知、体味,花、树的"美"才具有意义。

作为审美对象的艺术作品在强调鉴赏者主观意象投射的同时,并不忽视艺术作品本身所具有的内涵、结构、思想、意义等对接受者、鉴赏者的主观意向性的影响和制约。接受者会在自己的审美经验视野中调动情感、想象、知识等去感受和领悟,从而形成鉴赏者与艺术作品之间的交流互动。另一方面,不同形态的艺术作品往往制约着艺术感知的方式。视觉艺术、听觉艺术、视听艺术等等会调动起接受者不同感官反应以及由之所产生的积极的情感反应与理性体味。同时,艺术作品的结构方式也诱导着接受主体的联想;艺术作品所表现的特定内容制约着审美接受的范围;艺术形象和作品的情感倾向影响着接受主体

---

① 陈荣捷:《王阳明传习录详注集评》,台湾学生书局1983年版,第332页。

的情感态度。

总之,作为审美对象的艺术作品必须唤起接受者的感知和体验。艺术作品不是存在于人的主观性中,但它必须存在于人的感知、体验中。感知、体验不是主观的标准,也不简单是客观的标准,它是超越于主观、客观之分的标准。反过来,艺术作品的标准不能仅仅在一件对象性物品的性质中找,而应该在主客观的结合、超越主客观之分的体验中找,艺术作品的标准存在于对象与主体的关系中,存在于体现这种关系的活动中。可以说,没有接受者"主观意向性"和作品本身"影响和制约性"的并存,没有将艺术作品作为审美对象,艺术作品的生命力将会衰退。这一观念成为当代艺术理论家强调艺术作品接受者作用的滥觞。

这种对艺术作品深层次的认识,使我们能更好地理解现代艺术实践的新现象,当任何艺术的新实践出现时,都不应用传统的艺术品观念去框套它,而应该看它能否唤起审美体验,能否达到审美体验;同时,物品在原来不能唤起或不能主要唤起审美体验的情况下,如果被人们加以转化,成为主要唤醒、促进审美体验的媒介时,它就转化为艺术作品。

### (二) 作为"非美"的艺术作品

1917年,纽约正在酝酿一个大型独立艺术展,以便给日益僵化的美国艺术界注入活力。法国艺术家杜尚在展出一周前,在第五大街的一家器皿店购得一件陶瓷小便池,带回工作室。他在器皿的底部签上自己的名字和时间。在艺术展开幕前两天派人送到了展览会。这件被题为《泉》的作品遂成为艺术史上的一个著名事件。据记载,当这件作品送达展览会后,杜尚的朋友和会议工作人员之间展开一场激烈的争论。工作人员很愤怒,认为它是一件下流的东西。尽管这件展品最终没有展出,但它客观上打破了我们关于艺术作品的常识和成见,把何为艺术作品的问题尖锐地凸现出来。

面对飞速发展变化的艺术世界,如何界定艺术品确实是一个问题。在传统的艺术作品观念看来,《泉》怎么都不能和艺术作品搭上关系。一个便池,它压根不是杜尚制作的,是司空见惯的生活用品,它更无法说得上是美的。杜尚的《泉》至今仍令许多艺术观赏者和批评家莫名其妙,但是否把它视为艺术作品已不再重要,重要的是许多看来经典和理所当然的艺术观念是否值得反思。

杜尚将"泉"观念发挥到极致的作品是《L·H·O·O·Q》(图5-7),它完全是对达·芬奇名作《蒙娜丽莎》的戏仿,他临摹了达·芬奇的《蒙娜丽莎》并且给蒙娜丽莎画上了两撇山羊胡子。事实上,综观现代主义以来的艺术实践,"美"不再是艺术作品的必要条件,"非美"、消极的美或否定的美常常出现在艺术作品中。艺术作品不再以创造美的艺术形象、满足人

图 5-7 杜尚《L·H·O·O·Q》

的审美需要为目标,而开始渲染、展露一些奇异、怪异的事物,用来表达某些观念。杜尚开创的"非美艺术"渐成潮流。继他之后,"波普艺术"则将这样一种拼贴、戏仿、涂抹和组合发挥到了极致。

"波普艺术"利用大量如破汽车、褪色照片、海报、破包装箱、旧轮胎、旧发动机、罐头盒等现成之物通过拼贴、泼洒颜料、组成模型、奇怪的组合等手法,努力使作品鲜艳、醒目,既像广告又像实物陈列。波普艺术家们声称,每种物品在一定情况下都能变成艺术作品。如美国"波普艺术"代表人物劳申伯格的作品《床》就采用真正的被子与枕头,再泼洒颜色送交展出。而"恶臭艺术"和"空无艺术"更是鼓吹艺术形象的分离,故意将不同空间的没有任何逻辑联系的事物拼合在一起,将烂布、破罐、漂浮木等放在艺术展览馆中作为艺术作品陈列,以空无代替实有的艺术形象。1986年美国举办欧美雕塑艺术40年展览,一进展览大厅,满目只有一堆堆碎砖、一条条横七竖八的原木、生锈的钢管和压扁的汽车残骸等等,进入博物馆宛如走进一个废品仓库或垃圾场。

在这种新的艺术格局面前,艺术理论界颇受触动,纷纷以不同的方式对之加以解说。美国当代艺术理论家阿瑟·丹托在《寻常物的嬗变:一种关于艺术的哲学》一书中说道:"艺术品和与其相类似的现实事物的区别实质上只不过是描述这两种物件所用的语言不同。具体说,两个一模一样的陶制小便池,其中一个之所以能成为艺术品,是因为它被人指认或命名为'艺术品',而另一个之所以是小便池,仅在于人们未将它冠以'艺术品'的称号。"[1]照此观点,一件物品是否能成为艺术品,关键已不像古典艺术时期人们认为的那样,在于其自身的形式特质和内涵因素,而在于感知主体主观认可与判定。其理论并没有廓清艺术品与非艺术品的概念界限,只是为当代艺术世界的无序状态的合理性提供了一家之言的解释。

---

[1] 阿瑟·丹托:《寻常物的嬗变:一种关于艺术的哲学》,陈岸瑛译,江苏人民出版社2012年版,第2页。

事实上，作为"非美"的艺术作品在接近审美主体、接受者的道路上又迈进了一大步。如果说作为审美对象的艺术作品在强调鉴赏者主观意象投射的同时，并不忽视艺术作品本身所具有的内涵、结构、思想和意义的话，那么作为"非美"的艺术作品则急于甩掉作品本身的内涵、特征对接受者感知、体验的制约，"非美"的艺术作品仅仅一味热衷于鉴赏者对作品的主观认可和判断。

### （三）作为"关系"的艺术作品

法国艺术批评家尼古拉斯·波瑞奥德1998年在其专著《关系的美学》(Relational Aesthetics)提出"关系的艺术"(Relational Art)概念，这一概念试图从理论上全面概括当代艺术。[1] 波瑞奥德把"关系的美学"定义为："评判以表现、制造或者推动人的关系为基础的艺术作品的美学理论。"[2]他认为，注重关系的美学的艺术家并不是因为形式、主题或图像相互类似，把它们联系在一起的是他们的理论共识——人与人之间的关系。他们作品的共同特征是探讨社会交换的方法、美学经验上的相互作用、不同的交流过程及个体与群体之间的关系。

如果说作为审美对象的艺术重视接受者与作品之间的意象流动，作为"非美"的艺术作品强调接受者的主观判断的话，那么，作为关系的艺术作品则做到了审美对象与接受者的合二为一。接受者不再是外在于艺术作品的人、美的感受者、评判者，而是艺术作品中不可或缺的一部分。作为关系的艺术作品必须与接受者互动才能完成。

如帕尔多的作品《乔治·波卡里的肖像》(1995)，尽管冠以肖像画的标题，其实与传统肖像画相距甚远。作品展示的是艺术收藏家、装置艺术家波卡里的一个大书架，上面放着波卡里所有的藏书。艺术家通过书架上的书和它们摆放的方式让观众去猜想波卡里是个什么样的人。比如他喜欢阅读和收藏什么样的书，为什么在他的书架上导演伍迪·艾伦的书被放在最上一层，而莎士比亚的书却放在最下面？艺术家设计了一个谜语，要求参与者共同完成。这样的作品令人想到，如果我们要纪念一个人，也许这样一个书架比一个简单地刻着人名和生卒年月的墓志铭更有价值，至少它为我们了解一个陌生人的生活提供了更多的内容。

另一种互动的策略是把艺术品直接带到街上，带到大众中去。如吉莉安·维艾瑞英创作的摄影作品《在标记牌上写出你想说的话，不要写别人想要你说的话》，请过路人写下他们

---

[1] Bourriaud, Relational Aesthetics. Les Presses du Reel, Dijon, France, 2002, English version, 1998, French verision.

[2] 邵亦扬：《关系的艺术与后现代主义》，《美术观察》2006年第1期。

当时心中最重要的一件事，并把过程拍成照片。人们的选择各式各样，多数是娱乐性的、有趣的感受，也有令人悲哀的。一个有纹身的男子手持的标牌上写着："检查证明我有轻度的精神错乱。"尽管这个男子看上去很凶，但是当他告诉我们这个秘密时，这个图像所释放的信息却是脆弱的。另一个穿着整洁的男子手持的标牌上简单地写着"同性恋与快乐"。两个朋克打扮的十来岁的反叛男孩在牌子上歪歪扭扭地写道："性能杀人，趁年轻时就死，及时行乐吧，哈，哈，哈……"。维艾瑞英把大众的活动直接变成了艺术创作，把公共艺术发展到了极致。

总体而言，作为"关系"的艺术作品是从目前接受者的现实状况和对艺术自身发展的思考出发，着眼于与接受者的"互动"，突出了 20 世纪 90 年代以来艺术把旁观者变成了直接对话者这一特点，概括了从 20 世纪 90 年代一直延续至今的当代艺术总体风貌，说明艺术是发生在所有时代和所有人之间的一场游戏。

事实上，艺术作品的概念是历史的、发展的、不断变化的，并不存在适用于一切文化的普遍的艺术作品概念。正如美国现代音乐家约翰·凯奇所说："如果你想要一个关于艺术的定义，艺术就该是受谴责的东西，因为它实在无章可循。"① 或许我们不可能、也不需要对艺术作品加以严密的精确设定，追寻艺术作品共同特质的必然结论便是：艺术作品本身是一个开放的概念。

20 世纪以来，艺术作品概念的变更昭示着艺术活动中对接受者意义和作用的不断重视。正是艺术作品和艺术接受者之间这种辩证统一的互动关系，才使艺术作品的审美效应不断深化，审美主体的审美素养不断提升。艺术的审美接受始终处于一种主客体的频繁互动之中，艺术的本质也正是在这种积极的互动中才逐步地得以呈现。一旦缺少艺术作品与接受主体间的互动关系，不仅会加速艺术作品生命力的衰退，而且，主体也无法沿着某种艺术特定的轨迹对其进行较准确的、有效的审美把握。

## 本章思考题

1. 什么是艺术作品的内容和形式，如何实现内容和形式的统一？
2. 试述艺术作品的特征。
3. 结合作品阐述艺术作品的多义性。
4. 谈谈你对艺术作品开放性的理解。

---

① M·李普曼：《当代美学》，邓鹏译，光明日报出版社 1986 年版，第 241 页。

# 第六章
# 艺术类型

万事万物都有其分类,艺术也莫能例外。对艺术的分类或类型进行研究,在艺术学的学科体系中,称之为艺术类型学。艺术的发生、发展是一个漫长的历史过程,其间产生了丰富多样、纷纭复杂的艺术现象。艺术类型学,是按照一定的标准或原则对艺术进行分类的研究,对厘清艺术发展脉络,探寻各艺术门类之规律特点,为艺术创作与接受提供指导借鉴等,均具有重要意义。本章中,我们会简要介绍几种艺术分类方法,并对艺术家族中较有代表性的几种门类艺术进行简明的考察分析,以期对艺术的分类有一概括而形象的把握。

## 一 艺术类型概说

### (一) 类型与艺术类型

"类型",《现代汉语词典》定义为"具有共同特征的事物所形成的种类"。而《辞海》除此之外,补充了另一含义,"在文学上,指具有某些共同或类似特征的文学事实或人物形象。前者如相近的题材、体裁或风格,后者即一类人的代表。"[①]这为我们研究类型提供了两条路子,艺术类型可视为一种对艺术进行的分类,这种分类建立在两个基础之上,一是外在形式(如特殊的格律或结构等),一是内在形式(如态度、情调、意蕴、目的以及较为粗糙的题材和鉴赏者范围等)。一般意义上,艺术类型学是以艺术世界中大量存在的艺术类型现象为研究对象的艺术学分支学科,艺术类型学是一个关乎秩序的理论,当它把艺术和艺术史加以分类时,不是以时间或地域(如时代或民族语言等)为标准,而超越时间与地域,以艺术中的组织或结构类型为标准,即以上文所说的外在形式和内在形式为分类标准。

对艺术进行类型学研究,在艺术学中具有重要意义。艺术本来就是通过个别形态来显示本质的,所以,在某种意义上可以说,其存在方式本身也是类型的,虽然类型各不相同,但也可从对象多样的现象形式中归纳出若干类型,认识其本质特征,这是艺术学诸学科的重要课题。

艺术类型为研究艺术史和艺术批评以及二者之间的关系提出了重要的问题。这一题目也在一个特定的艺术发展脉络中提出关于种类和组成它的独立单位之间、一个类别和多个类别之间的关系以及许多一般概念的本质等哲学性问题。

---

① 辞海编辑委员会:《辞海》(1999年版缩印本),上海辞书出版社2000年版,第982页。

## （二）艺术类型的多样性

古今中外关于艺术分类的方法有多种,我们择要介绍中西方艺术史上几种代表性的分类方法。

**1. 西方的几种分类法**

艺术门类是依据艺术作品最基本的、外在的、形式上的特征进行划分的。在西方美学与艺术史上,对于艺术分类影响较大的学说有以下几种。

（1）柏拉图将艺术分为动与静两类

雕塑、绘画为静,音乐、文学为动,柏拉图开创艺术分类之法。

（2）达·芬奇创立了按照多种标准对艺术进行分类

如按照本体论标准,即艺术存在的方式,可以把艺术分为空间艺术和时间艺术;按照符号学标准,即艺术描绘现实的方式,可以将其分为再现艺术和表现艺术;按照心理学标准,即知觉艺术的方式,可以将其分为视觉艺术和听觉艺术。达·芬奇是西方艺术史上对不同艺术进行比较研究的第一人,这种研究有助于深入认识各门艺术的特征,他的艺术比较研究对后世产生了很大的影响。

（3）康德根据人类在语言里所使用的那些表现方式来给艺术分类

语言里的表现方式有三种:文字、表情和音调。于是,康德将艺术分为语言艺术、造型艺术和感觉游戏艺术。语言包括雄辩术和诗。造型艺术分为感性真实（立体表现）的艺术和感性形象（平面表现）的艺术,前者是雕刻和建筑,后者是绘画。感觉游戏艺术包括音乐和色彩艺术。康德认为音乐在艺术中占据最低的位置。音乐和图案的特征是纯粹的形式游戏,并产生纯粹的享受。

（4）黑格尔以"理念的感性显现"为原则划分出艺术发展的三种类型

即象征型、古典型和浪漫型。这三种类型的区别在于艺术理念（内容）和感性显现（形式）的不同关系。艺术的初始阶段,即古代东方（波斯、印度、埃及）艺术是象征型的。象征艺术具有暧昧性、谜语性和神秘性的特点。在古典艺术中,内容和完全适合内容的形式达到独立完整的统一,因而形成一种自由的整体,形象符合个性的自由的精神性。希腊雕刻是古典艺术的最高峰。浪漫型艺术是精神进一步发展的必然结果。在浪漫型艺术中,精神和物质的关系重新显得不协调。如果说在象征型艺术中是物质溢出精神,那么,在浪漫型艺术中则是精神溢出物质。在浪漫型艺术中,精神返回到其自身,从其自身获得对象,即把个人的内心世界作为对象。浪漫型艺术主要的样式有绘画、音乐和诗。

（5）尼采将艺术分为日神阿波罗和酒神狄奥尼索斯两种类型

日神是光明之神,统称美的外观的无数幻觉,梦是日常生活中的日神状态,造型艺术是

典型的日神艺术,荷马史诗和希腊雕塑中的奥林匹斯众神形象堪称日神艺术的典范。日神冲动创造幻觉的强迫性冲动,具有非理性性质。酒神象征情绪的放纵。尼采说,酒神状态是整个情绪系统激动亢奋,是情绪的总激发和总释放;在酒神状态中,艺术趋向被放纵之迫力所支配着的人。酒神状态是一种痛苦与狂喜交织的癫狂状态。醉是日常生活中的酒神状态。在艺术上,音乐是纯粹的酒神艺术,悲剧和抒情诗求诸日神的形式,但在本质上也是酒神艺术,是世界本体情绪的表露。

(6) 反类型化观点

有一种观点认为,只有具体的艺术品、艺术家,而并无固定的艺术类型,即持一种反对将艺术进行分类研究的观点。这一看法也有其道理,因为不同人眼中的艺术是不同的,而艺术的分类也呈现出不同的风貌,不同的分类法各有其角度和特色,很难说哪一种分类法是最好的。但艺术类型的研究则自有其价值,它为艺术的研究提供了可以操作的构架和角度,也是艺术研究和学科体系构架的基础。

**2. 中国的几种分类法**

"艺术"一词,最早出现在《后汉书·成帝纪》,由"艺"和"术"二字构成,涉及"艺"和"术"两个类别的知识和图书分类,"艺"指的是射、御、书、数等学科的书籍,而"术"指的则是医、方、卜、筮等学科的书籍。在中国古代不同历史时期,"艺术"一词的内涵与所指也是发展变化的。清代的《四库全书》,在"子部"专列"艺术类",分为书画、琴谱、篆刻、杂技四类,"艺术"一词与现代义基本重叠,但比现代义内涵要广。以下简要介绍当下中国学界对艺术分类研究的论述。

(1) 李泽厚《略论艺术的种类》[①]

认为艺术分类的意义和目的,在于寻找和发现各门艺术反映现实的特性和规律,自觉地认识它们、掌握它们,特别强调了艺术分类原则对于艺术分类的重要性。李泽厚所持艺术分类的原则主要有两个,一是表现与再现的原则,二是动与静的原则。这样,内容与形式的结合,表现与再现的结合,以及动与静的结合,形成了一个相互交叉的艺术分类体系:

A 表现,静的艺术——实用艺术:工艺、建筑

B 表现,动的艺术——表情艺术:音乐、舞蹈

C 再现,静的艺术——造型艺术:绘画、雕塑

D 再现,动的艺术——综合艺术:戏剧、电影

---

① 李泽厚:《略论艺术种类》。引自李泽厚:《美学旧作集》,天津社会科学院出版社2002年版,第364—390页。

E 语言艺术——文学

（2）彭吉象主编的《中国艺术学》

将中国传统艺术归为书法、绘画、雕塑、建筑、音乐、舞蹈、戏曲、文学八个类别。[①]

（3）吴中杰主编的《中国古代审美文化论》（门类卷）

将中国古代艺术归为陶瓷、建筑、园林、音乐、舞蹈、戏曲、文学、绘画、书法、服饰等十个类别。[②]

（4）李心峰《艺术的自然分类体系》

李心峰对于艺术类型学的探讨较为系统，涉及的问题领域较广：一是对艺术类型学的一般原理如艺术类型的概念界定、这一概念的方法论意义，艺术类型学在现代艺术学学科体系中的地位等问题进行"元理论"性质的反思、探讨；二是对艺术分类体系的细致辨析与深入研究，明确指出以往艺术分类研究存在两种明显不同的研究趋向：其一，趋向于探讨艺术的逻辑分类体系，即对物质性实用目的艺术、精神性实用目的艺术、审美性非实用目的艺术进行研究；其二，趋向于探讨艺术的自然分类体系。这个分类体系有两个特点：时代性，即艺术分类的自然体系，是随历史的发展而不断发展的，不存在一成不变的艺术自然体系；民族性，"就艺术的自然分类体系而言，东方和西方，本民族和其他民族，却没有一个共同适用的模式，而是各有各的独特体系"。[③] 融通各种理论，李心峰把艺术分为四大类型：

A 造型艺术：绘画、雕塑、建筑、书法、装饰工艺艺术

B 演出艺术：音乐、舞蹈、戏剧、曲艺、杂技

C 映像艺术：摄影、电影、电视

D 语言艺术：文学

（5）新版《辞海》对艺术的分类

新版《辞海》的"艺术"词条，对艺术的分类从两个角度进行概括：其一，根据表现手段和方式的不同，可分为表演艺术（音乐、舞蹈）、造型艺术（绘画、雕塑、建筑），语言艺术（文学）和综合艺术（戏剧、影视）；其二，根据表现的时空性质，可分为时间艺术（音乐），空间艺术（绘画、雕塑、建筑）和时空并列艺术（文学、戏剧、影视）[④]。这一分法融通了艺术分类的各家学说，颇具代表性，在我国学术界影响甚大。

---

① 彭吉象：《中国艺术学》，高等教育出版社 1997 年版。
② 吴中杰：《中国古代审美文化论》，上海古籍出版社 2003 年版。
③ 李心峰：《艺术的自然分类体系》，载于《文学理论与批评》1992 年第 6 期。
④ 辞海编辑委员会：《辞海》(1999 年版缩印本)，上海辞书出版社 2000 年版，第 2018 页。

## 二 常见的几种艺术门类

本书并未采用某一具体的艺术分类法来对艺术进行探析,而直接从艺术家族择取与我们生活较为密切的文学、绘画、雕塑、音乐、舞蹈、建筑、戏剧、电影和电视等门类艺术,概述其学科内涵、艺术特质和热点问题,不求全面系统,而侧重艺术体验,以期窥一斑而知全豹。

### (一) 语言艺术(文学)

**1. 何为语言艺术**

文学是艺术的基本样式之一,以语言或其他书面符号作为媒介和手段来塑造形象、反映现实、表现情感,是人类满足精神需要的一种方式。文学也称为语言艺术,文学语言是经过加工提炼的口头语言或书面文字。文学有诉诸口传心授的讲唱形式和诉诸文字符号的书写形式两种传统,讲唱形式是一种民间传统,讲唱者不一定识字,但需要较强的记忆力和表演能力;而书写形式则可称为学院传统,这主要指书写者一般须具有较好的教育背景。

海德格尔说,"诗不只是此在的一种附带装饰,不只是一种短时的热情甚或一种激情和消遣。诗是历史的孕育基础"[①]。在海德格尔那里,诗歌不再是一种技巧、偶然或细枝末节的东西,而是一种人生,是一种存在方式,作为文学形式之一的诗歌具有其独立的价值。

**2. 文学的体裁与种类**

文学具有不同的体裁和种类,如中国古代有所谓"文"、"笔"之分,有韵为文,无韵为笔,将文学粗分为韵文和散文两大类;按西方的传统,则将文学分为叙事类、抒情类和喜剧类三大类别;而按照中国当代的一般惯例则将文学分为诗歌、散文、小说和戏剧四类。

(1) 诗歌

诗歌是集抒情性、音乐性和高度的凝炼性、形象性于一体的文学样式。从形式上看,诗歌有格律诗、自由诗和散文诗之分;从内容上看,有抒情诗和叙事诗之分。

(2) 散文

散文是一种形式灵活、写法自由的文学样式,主要是通过描写所见所闻来表现作者情思、认识和见解。散文要求写真人真事,与小说、戏剧的虚构性有所区别。散文注重作者的情感抒发,具有选材、构思的灵活性和较强的抒情性。散文的种类多样,包括杂感、短评、小

---

① 海德格尔:《荷尔德林和诗的本质》。引自海德格尔:《海德格尔选集》(上册),孙周兴选编,三联书店 1996 年版,第 319 页。

品文、随笔、通讯、游记、书信、日记、回忆录等多种形式。

（3）小说

小说是一种通过故事情节的叙述来揭示人物性格命运的文学样式。情节、人物、环境是小说构成的要素。其中情节是小说的第一要素,可以说没有情节,就没有小说;而人物形象的塑造是小说的重要任务,人物形象是通过故事的叙述和环境的描写来塑造的。按篇幅长短,小说一般可分为长篇、中篇、短篇、微型四种基本样式。

（4）戏剧文学

戏剧文学,一般指戏剧、戏曲、电影艺术、电视艺术等所使用的文学脚本,也叫剧本,是综合艺术搬上舞台、银幕、屏幕的根据。戏剧文学一方面具备一般叙事性文学作品的共同要求,同时又有自身的特点,即戏剧只有通过演出才能表现其特质与价值。

作为综合艺术的戏剧（本章不再将戏剧、戏曲艺术单列进行介绍）,是集文学、表演、绘画、雕塑、音乐、舞蹈等多种艺术形式为一体的。戏剧是通过演员的表演来实现的,演员通过扮演角色,运用表情、动作、道白、演唱等方式来塑造舞台形象。

图6-1 作家白先勇主持制作,苏州昆剧院演出的青春版《牡丹亭》,在国内高校巡演上百场,备受青年学子喜爱。白先勇为传统昆剧艺术的复兴,提供了一个可资借鉴的范例。

戏剧演出由于受到舞台条件的制约,形成了其特有的时空观念。在戏曲中,动作是虚拟性和程式化的。如京剧中,演员在台上绕两圈,表示走过了千山万水;台上两三个武生,便表示千军万马。

戏剧按照表现形式可以划分为话剧、歌剧和戏曲;按照内容的性质,可以划分为悲剧、喜剧和正剧;按照题材,可以分为现代剧、历史剧、神话剧、儿童剧和科幻剧等;按照结构规模,可以分为多幕剧和独幕剧等。

**3. 文学艺术的特点**

（1）形象性和造型性

文学作品是用语言来进行塑像的艺术,早有"诗画相通"说对文学的形象性和造型性从

理论层面进行总结。如果说人类把握世界有两种方式（感性形象的方式和概念逻辑的方式）的话，那么文学主要是以感性形象的方式来把握世界的。作家通过语言，塑造文学形象，文学形象存在于想象中，而不是一种可以直接呈现的图像。这就使得文学具有形象性和造型性的特质。当然，文学形象并非生活现象的简单再现，而是经过浓缩、提炼，反映了作家对于生活的评价和思索，饱含着作家的情感、理想和愿望。文学的形象性和造型性，使文学形象激发了人们的想象力、感受力、思想力和理解力，具有独特的审美特质。因为文学具有形象性，20世纪60年代兴起的结构主义符号学也被引入文学研究，文学符号学可以看作是基于文学形象性解读的学说。

（2）非物质性和想象性

文学以语言文字作为塑造形象的媒介和手段，使文学成为一门非物质性的诉诸想象的艺术。词语与所指代的对象之间并无相似之处，它们是约定俗成的符号。文学与绘画、雕塑、舞蹈等艺术的语言不同，文学语言是非物质性的。人们对于文学的把握，并非诉诸视觉的感知，而是要靠我们的趣味、悟性、想象力，进而感知其形象。文学以语言文字作为媒介，使文学形象的塑造，可以不像绘画、雕塑等艺术那样受时间、空间等条件的限制，而可以超越时空，具有广阔的想象空间。有才能的作家总是善于最大限度地调动读者的想象力，"有一千个读者，就有一千个哈姆雷特"，也从一个角度反映了文学诉诸想象的特性，作为文学形象的哈姆雷特只有一个，而读者眼中的哈姆雷特则各呈其貌。

（3）再现性和思想性

文学具有非常丰富的表现力，它既可以摹声、绘形，还可以摹写人复杂的心灵世界。文学既可以反映广阔的生活和社会画面，描绘纷繁复杂的社会事件和社会情态，还可以刻画形形色色人物的复杂性格，呈示人的精神风貌。文学是一种思想性较强的艺术。作为艺术，文学以具体可感的形象把握世界，而同时，因为文学以语言为媒介，这使文学在把握生活、分析生活、评价生活、反映有意义的社会问题等方面，具有较强的思想性。与其说文学是形象大于思想，毋宁说文学是形象与思想的统一。

**4. 文学：一个跨界的领域**

作家（诗人、小说家、剧作家、散文家等）可以是职业和专业人士，但也可能是业余人士。业余人士从事文学创作，在中外文学史上都不乏显例，中国古代的知识分子，学而优则仕，他们可能是政治家，但也业余从事文学创作，如屈原、杜甫、苏东坡等，即凭借其博实的文化素养、丰盈的人生阅历、超强的创造个性，成为中国文学艺术史上的高峰。而西方，如英国首相丘吉尔，他撰写的《第二次世界大战回忆录》，"由于他在描绘历史与传记方面之造诣，复由于

他那护卫人之高超价值的杰出演讲"[①],获得1953年的诺贝尔文学奖。美国摇滚音乐人鲍勃·迪伦,用摇滚乐表述复杂的情绪,他将民歌与摇滚乐相结合,"在美国的民歌传统下创造了新的诗意的表达"[②],被誉为摇滚乐的"游吟诗人"。迪伦的歌词,更具张力、想象力和批判性,被学界当作诗歌文本、文学文献来解读研究。哈佛大学从事古希腊和拉丁文学研究的教授理查德·托马斯,甚至常年为本科生开设鲍勃·迪伦的通识课程。而更出人意料的是,迪伦获得了2016年诺贝尔文学奖,引起世人的热议。

图6-2 莫言获得2012年度诺贝尔文学奖

图6-3 鲍勃·迪伦获得2016年诺贝尔文学奖

### (二)绘画艺术

**1. 何为绘画艺术**

绘画属于视觉艺术,它是依赖视觉感受和欣赏的艺术形式,运用形、色、光以及点、线、面等造型手段,在二维空间中创造具体的、特性化的视觉形象,以此来反映画家对自然、社会的认识和感受,同时表现个人的情志和审美追求。

绘画作为一种独立的艺术门类,有其基本要素和特征。就本质而言,绘画是依赖视觉来感受和欣赏的静态的、再现的造型艺术。画家可以充分利用绘画语言(形、色、光、线条等)和风格魅力来感染观者。但绘画有其局限性,即不能像小说、诗歌、戏剧、电影和乐曲那样,利用人物对话表现情节发展和心理状态,而只能展示出静态的形象。因此,善于选择和捕捉最富有启发性的瞬间形象,并予以概括、提炼和升华,进而在二维空间中创造出富有生命力和表现力并富于联想的艺术形象,成为画家的职责所在和终极追求。

---

① 丘吉尔获诺贝尔文学奖得奖评语。引自陈映真:《诺贝尔文学奖全集31卷·丘吉尔卷》,台北远景出版事业公司1983年版。

② 鲍勃·迪伦2016年获诺贝尔文学奖得奖评语。

同为造型艺术,绘画不像雕塑、建筑及一部分工艺品那样占有三维空间,而是在平面上,即在二维空间表现形象,因而有独特的艺术语言。绘画运用透视学原理、明暗向背关系、色彩的浓淡冷暖变化等,表现景物的远近层次,使平面的画幅呈现具有深度和立体的空间效果。中国画章法布局的虚实、疏密,运笔的轻重疾徐,涂墨着色的浓淡干湿以及擦、点、皴、染等形式技巧的妙用,油画的笔触、色块和各种形象化的手法等,无不使平面的绘画反映出形象的质感、气势、风采和神韵。

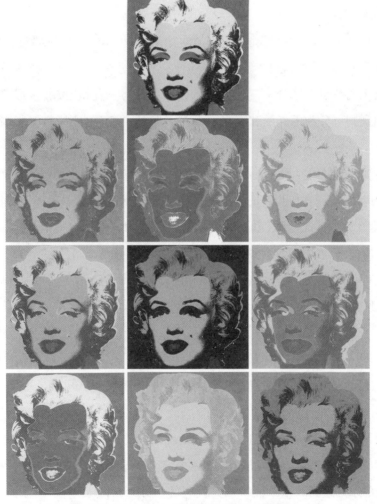

图6-4 安迪·沃霍尔《玛丽莲·梦露》

绘画虽为再现艺术,但即使最写实的绘画,也有别于摄影艺术。模写客观现实生活的绘画,在一定程度上也是通过画家的主观意识创作出来的艺术形象。画家在对客观世界的观察、感受和理解中,产生艺术想象与联想,融合个人主观精神因素(包括修养、品性、气质及情

思等），按照自己的审美意识和趣味进行艺术再创造。因此，绘画作品远不是客观事物的单纯摄取和反映，而是画家通过自己的情志及技巧对客观事物的表现。现代超现实主义和照相现实主义流派的作品，仍然具备着绘画的本质，非照相术所能代替。

此外，不同的绘画种类，由于所使用的物质材料、工具和表现技法的不同，具有各自特殊的审美意趣，如油画变化多端肌理感的技法美感，版画黑白灰关系中的刀法趣味，中国画富有生气的笔墨情趣等，都说明绘画的物质材料、手段技巧所构成的形式美是绘画形象统一整体不可分割的因素。

**2. 绘画的多样形式**

从不同的角度出发，可以对绘画进行分类，如从材料工具来分，主要有：水墨画、油画、版画、壁画、水彩画、水粉画、素描等。这些画种又可细分为不同的品种和样式，如水墨画若从表现手法不同特点来区分，有工笔、写意和兼工带写三种；若按装裱形式，则可分为卷轴和册页。油画则可分为无光的和有光的品类。版画可细分为木刻、铜版、石版、胶版、丝网版等。

若按照绘画的题材内容和社会作用来区分，可分为以人物为主题的人物画、以社会生活风貌为题材的风俗画、以宣传为目的的招贴画（又称宣传画）、以宗教教义及故事为题材的宗教画、以讽刺幽默为特征的漫画、以战争事件及军事活动为题材的军事画、以历史事件故事传说为内容的历史画、在中国专为春节喜庆活动绘制的年画等。

若按照地理领域划分，可分为东方绘画和西洋画。中国画作为东方绘画的代表，又可分出人物画、山水画和花鸟画；西洋画则可分别为肖像画、静物画、动物画、风景画、室内画等。

此外，又可根据画面形式和体裁，区分为独幅画、架上画、组画、连环画和插图等。

**3. 东西方绘画精神之别与东西方艺术的融合**

世界上各个国家、地区和民族，由于社会风情和文化传统等方面的差异，以及采用的物质材料和表现手段的不同，各自创造了独特的绘画样式；同时，随着各国文化的交流，彼此学习借鉴，再加以发扬创造，使绘画发展成为品种极其丰富多彩的艺术门类。大体上可分为以中国画为代表的东方绘画和以欧洲绘画为代表的西方绘画两大体系，两派画系不但物质材料、工具不同，其观察方法和表现手段亦各具特色。

就中西方绘画艺术的主要传统而言，西方绘画艺术以具象摹写、再现客观现象为基础，重在反映客体真实，所以重视远近、大小和明暗的对比，讲究透视、明暗和投影的关系，以造成画面逼真写实如能触摸的效果。西方绘画的诸形式因素，如色调、结构的巧妙运用和安

排,也极大地增强了作品的艺术表现力。画家用富于情感的色彩、构图、节奏和韵律,突出创作的意图,表达作品的内涵,使它更加强烈地感染观众。然而,西方绘画发展到19世纪印象派之后,在强调主观精神、表现自我及形式探索等方面,大大突破了传统写实的束缚。到了20世纪,各种流派纷呈,从强调形式到否定形式,从具象到抽象,西方绘画艺术领域出现各持己见、诸种流派并呈的局面。

中国绘画传统,以"神形兼备"为宗旨,重视主体情志的抒发。中国画的创作强调"外师造化,中得心源",即强调画家对自然与社会的观察和把握,同时更加重视对景物精神特征的理解,通过艺术家主体对外在景物客体的审美观照,创造出富有美感形式和深厚内涵的艺术形象。中国画创造的最高境界当为"气韵生动",指的是运用画笔纵横挥洒,皴擦,以及线描和墨、色的变化,来表现形体和质感,强调传达神韵和气势。

齐白石是中国美术史上一位卓越的大师。《他日相呼》(图6-5)画了两只小鸡正在争夺一只蚯蚓,笔触简单而传神,富有情趣和韵味。齐白石画小蝌蚪,画稻穗上的蝗虫,画虾、老鼠、扫把、白菜、玉米、高粱、蜡烛,甚至牛粪……他把过去不入画的东西都画进了画中。中国画原有的一种清雅孤高的风貌,经他妙笔,变得更富民间艺术的情趣。齐白石活了九十五岁,他越到年老画得越好,创造力不但不萎缩,反而更显得生命力充沛,在艺术上达到一种自由的境界。

徐悲鸿是会通中西的绘画大师,与齐白石抒情写意的中国艺术精神不同,他的绘画,吸收了西方绘画传统中的写实精神。他在法国

**图6-5 齐白石《他日相呼》**

留学期间,努力学习西方的绘画,对写生训练、透视法技术等,都学得非常认真。在回到中国后,他尝试用西方的绘画技法来改良中国绘画。如他的油画《田横五百壮士》(图6-6),就用写实的油画笔触,再现了田横与众人告别的历史画面。徐悲鸿不断将西方绘画的观念、技法和工具介绍到中国,并在学校利用这种新的绘画方法来培养绘画人才,如石膏像素描的练习、写生等现代美术课的内容,就是经徐悲鸿而延续下来的。后来,徐悲鸿又尝试用中国水墨画的工具,加上西方的技巧,创造一种新的水墨画。

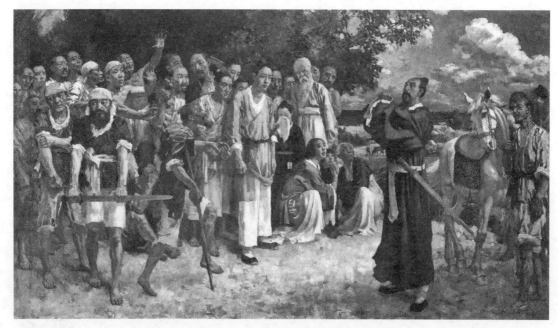

图6-6　徐悲鸿《田横五百壮士》

### (三) 音乐艺术

**1. 何为音乐艺术**

有些史学家认为音乐起源于人们摹仿自然界动听悦耳之声的本能,因为自然界许多声音似音乐般和谐,如小鸟的鸣叫、山中溪涧的声响、从空中温柔飘落的小雨的滴答声、在草原上掠过的风的声音……,均是大自然的天籁,给人以愉悦的感受。虽然如此,但自然之声却不能等同于音乐,尽管一些作曲家在作品中能模拟自然之声,如有的音乐听起来可以像小鸟喳喳鸣叫,像一阵掠过树林的风声,又可以似拍击海岸的涛声,但我们知道这些声音效果是靠乐器创造出来的,与自然之声不同。

就其本质而言,音乐是一种诉诸听觉的动态的艺术形式,是在静默休止之间塑造而成的声音。音乐很容易和语言结合在一起,如抒情歌曲、音乐剧等,也容易与形体活动相结合,如舞蹈。在整个艺术史上,音乐是仪式和戏剧的重要附属物,并具有反映和影响人类情感的功能。

**2. 音乐的多样性**

音乐对社会的功能与作用,是以具体的体裁来实现的。如果从不同的角度来考察,将会看到音乐体裁的灵活多样性。研究者常从五个角度来划分音乐。

(1) 按照社会生活中使用音乐的不同场合或者从音乐的社会功能来划分

可以分为和劳动相联系的渔歌、牧歌等;和情爱交际相联系的情歌、恋歌;和风俗习惯相

联系的酒歌、婚嫁歌、丧歌;象征国家的国歌;用于军队的军乐;用于体操等体育运动的体育音乐;用于休息与人际交往的背景音乐、舞曲;用于宗教的弥撒曲、佛教法事音乐和道教音乐等。

(2) 按照音乐与其他门类艺术相结合的运用方式来划分

可以分为和诗歌相结合的艺术歌曲;和戏剧、表演相结合的歌剧、戏曲;和舞蹈表演相结合的舞剧音乐;和电影、电视艺术相结合的电影、电视音乐等。

(3) 按照表演时所采用的发声媒介的不同

可以分为声乐与器乐两大类。在声乐中,有独唱、重唱、齐唱和合唱等艺术形式;在器乐体裁中,有独奏曲、齐奏曲、合奏曲和交响乐等。

(4) 按照乐曲织体的不同

可以分为单声部织体、复调音乐织体和主调音乐织体等;按曲式结构的不同,可以分为奏鸣曲、变奏曲、小步舞曲、回旋曲、交响曲、协奏曲和室内乐等;按乐曲的风格情调的不同,可以分为小夜曲、幻想曲、狂想曲、随想曲和船歌等。

(5) 按照乐曲民族特点、地区特点来划分

如陕北的民歌信天游、内蒙古的长调短调民歌、呼麦,甘肃的花儿等。

**3. 音乐的基本要素**

(1) 乐音

或称为音符,是音乐构成的基本元素,可以由声带或乐器发出。一般认为乐器是为了发出乐音而被发明的。最初的时候,乐音也许是对自然之声的摹仿,但后来乐音得到了发展,变得更为悦耳纯粹。

(2) 音阶

在西方或东方,音乐中主要的音阶是由5个音构成的,即一般所称的五声音阶。这种音阶至今仍被广泛地运用于中国的民间音乐中。当然,在西方,音阶后来演变为6个音,而最终增加到7个音,从而形成了自然音阶。西方音阶的7个音可以用英文字母C、D、E、F、G、A、B来表示其音高,而用do、re、mi、fa等表示其唱名。七声音阶可以任何一个音作为主音而展开其曲调。

西方音乐的音阶可以分为大调音阶和小调音阶。大调与小调音阶的构成是相同的,都由5个全音和2个半音构成,但给人的听觉效果不同,小调音阶一般能创造一种较为忧郁的情绪,而大调音阶则可创造一种较为明快的情绪。所以,很多伤感抒情的歌曲会使用小调音阶,试图营造出忧伤氛围的器乐曲也多使用小调式,如美国电影《爱情故事》的同名主题曲,

主要运用小调音阶,给人以伤感怀旧、缠绵悱恻的感受。

(3) 节奏

节奏是音乐的灵魂。仅有乐音、音阶尚无法构成音乐,节奏是乐音、音阶的一种有内在规则的律动。节奏在音乐中,就像韵律在诗歌一样,是重音和非重音之间有规律的交替变化,节奏可以根据交替变化的不同模式而呈现不同的形式。摇滚乐的节奏是青年人熟悉的,每小节由四拍构成,第一拍是重音拍,其他三拍为非重音拍,这样就形成一种充满力量、令人舞动的节奏。当然,摇滚节奏的重音可以变化,当重音放在其他的拍上,就与重音放在第一拍的典型节奏有所区别。我们可以做一个练习,一小节四个音,一共四个小节,将重音放在不同的拍子上,敲击出节奏,可以感受不同效果的摇滚节奏。圆舞曲也是我们熟悉的,它是一种三拍子的节奏,重音在第一拍上,随后由两个非重音相伴随,形成一种轻盈灵动、雍容优雅的律动。

一些现代的作曲家渴望摆脱传统节奏强加给他们的束缚,尝试创作没有节奏规律可循的作品,他们避免让重音和非重音有规律地交替变化,也很少会重复使用一种节奏模式。听众在听这样的作品时,可能会摸不着头脑、找不着感觉。事实上,无论作曲家怎样标新立异,例如刻意去淡化节奏,但可以说,无节奏也是一种节奏,是一种变形的节奏,非典型的节奏。

如果说音乐中有些元素是可以省略的,那绝对不应是节奏,节奏是音乐的生命之所在,没有了节奏,也就没有所谓的音乐。

(4) 旋律

旋律是由一连串有序的乐音构成的,正如我们所了解的那样,旋律是一首歌或一部交响曲中人们可以记住的东西。旋律是音乐作品的突出主题,其他要素从属于旋律,在五线谱中,最上面的一行音符常常是旋律。

一些音乐家善于用音符编织动人的旋律,他们可以创作出一连串悦耳的音,激发听众的强烈情感,使听众很容易就记住。例如勃拉姆斯的《摇篮曲》、甲壳虫乐队的《昨日》、韦伯音乐剧《猫》中的《记忆》等乐曲,都是脍炙人口的经典旋律。

此外,我们会发现,有些音乐的旋律性不强,或可以称之为"无旋律",而实际上当我们坐下来用心去听时,还是会听到贯穿在乐器相互作用、应答之间的旋律。

20世纪,一些作曲家反对传统的旋律概念,他们的作品中多有不和谐之音,例如极简主义者认为音乐要去掉不必要的装饰,回归到它的基本元素中,尤其是回到节奏中。极简主义音乐听起来似乎没有感情,因为他们将音乐看作是没有情感的形式。但我们如果仔细聆听,也还是可以从中听出一些有趣的东西来,只不过旋律性确实是被消解了。

(5) 和声

和声在音乐上指的是两个或两个以上的乐音按一定的法则同时发声而构成的音的组合。东方传统音乐常常是独奏的,例如中国的二胡、古琴等,常常是一件乐器就扮演了音乐演出的主角。所以有人说,亚洲音乐没有和声,这在一定程度上是对的。而在西方,听众已经听惯了和声,所以他们常常把和声看作是理所当然的事。

和声具有共时性和历时性两种表现方式,共时性指声音的纵向的烘托对比,历时性指不同声部横向间的(即在不同声部的乐音流中)发展变化。所以,和声是声音共时与历时的统一。

和声的发明使得一些新的艺术形式成为可能。例如协奏曲,即由一种乐器奏出旋律,而管弦乐队则担当伴奏之职;歌剧也是如此,和声在管弦乐队的伴奏下唱出动人的旋律,演出完整的故事,从总体结构看,歌剧变成了一个复杂而丰富的视觉织体,是一场声音的盛宴。

交响乐对和声的运用达到了一种极致,是音乐会上演奏的重要曲式。交响乐是由独立的部分乐章构成的一种曲式,需要由音乐家组成交响乐团来进行演奏。交响乐团演奏时需要众多的音乐家和乐器,如马勒《千人交响曲》,演奏的规模是很大的。柴可夫斯基《1812》序曲,表演时除了庞大的交响乐团,还需要多门大炮,在乐曲达到高潮时按乐谱提示进行鸣放。贝多芬《第九交响曲》演奏时除了一个包括 200 人的合唱队外,还需要一个至少有 150 人组成的交响乐队。

音乐的和声,具有独特的艺术魅力,是任何一种单一的声音所无法比拟的。在和声中,并不是每一个声音比其他声音重要,而是每一个声音都是同样重要的,它们都是伟大作品的有机构成部分,任何一个音如果唱得不够精准或哪怕是情绪不到位,都可能毁了整个演出。

鲍比·麦克菲林(图 6-7)是美国声乐艺术家,他在纪念巴赫诞辰 250 周年的二十四小时音乐会上,在濛濛细雨中,指挥现场的数万观众演唱古诺作曲的《圣母颂》的旋律,而他则唱出巴赫《平均律曲集》之 C 大调前奏曲的曲调,观众的旋律与麦克菲林的和声节奏相得益彰,构成一场独特的声乐表演的

图 6-7　美国歌手鲍比·麦克菲林

行为艺术,令人叹为观(听)止。

(6) 休止

在音乐上,休止指音的消失,在记谱上可以用休止符来表示,在演奏中则可能由艺术家随机进行音的休止处理,通俗些说,休止也可以称之为音的静默。

在某种意义上,音乐之所以成为可能,是因为音的休止,休止成为了音乐的组成部分。在音乐中,不发声的部分与发声的部分同样重要。所以,应学会聆听休止,即聆听无声的音乐,那应该是一种言说不尽的妙境,"此时无声胜有声"揭示的,恰是无声的静默之美。

伟大的音乐给人的是一场声音的盛宴,但它的最微妙、最令人回味的地方,确实是由声音的消失而获致的。所以也可以说,音乐是由无声而出的声音。

图6-8　交响音乐会现场

**4. 体验古典音乐与摇滚乐**

音乐艺术是一门表演艺术,音乐作品创作出来后,有赖于表演者的二次创作来诠释,表现作品的内涵与情境。一般来说,鉴赏者是通过表演者来感受音乐之美的。体验音乐的方式有很多种,其中最重要的一种莫过于去音乐会现场听赏音乐。不同的音乐类型,带给人的审美感受也是不同的。

古典音乐是人类音乐史上的精华,它包含了一种典范,一种法则。听古典音乐时,有许多礼仪,如听者一般须着正装,听音乐时应保持肃静,一般无需与艺术家互动表演,除了乐章

结束时可以鼓掌外,一般的停顿是不许鼓掌的。

而摇滚乐是20世纪50年代产生的一种新的音乐形式,它的出现与美国的乡村音乐和西部音乐密切相关。摇滚乐活泼而又严谨的四拍子节奏非常适合舞蹈。今天,摇滚乐已经发展派生出丰富的种类,从节奏舒缓、曲调悠扬的软摇滚到节奏强劲、曲调硬派的重金属摇滚,摇滚乐呈现出丰富的形态。从本质上而言,摇滚乐是对古典音乐的反叛与革新,如果说古典音乐是用耳朵来听的,则摇滚音乐是用身体来听的,因为摇滚音乐是一种互动性很强的音乐形式,它需要听众一起参与音乐表演,音乐家在台上,听众在台下,台上与台下融为一体。而这样一种体验方式在古典音乐的欣赏中是不可想象的。

虽然保守的成年人因为摇滚乐常常与吸毒、纵酒等不良习气相联系而对其持批判的态度,但摇滚乐却被相当多的人看作是一种严肃的艺术形式,它具有很强的现实批判性,可以反映时代风貌。摇滚音乐人也自有其严谨的艺术追求与社会职责。在西方,很多大学开设有可记学分的摇滚乐课程,有些城市为纪念摇滚乐发展历史而设计建造摇滚乐博物馆,如贝聿铭设计的美国俄亥俄州克利夫兰的摇滚博物馆。在中国,摇滚乐在20世纪80年代开始发展勃兴,崔健在80年代中期,以《一无所有》《新长征路上的摇滚》等摇滚乐作品,奠定了他在中国摇滚音乐史上开山人物的地位。今天,崔健的歌词像披头士的歌词、迪伦的歌词一样,被选入文学课本,作为一种新的音乐文学文献被研读,摇滚乐在中国受到越来越多的关注,也被更多的人接受和喜爱。

图6-9 崔健:中国摇滚乐之父

### 5. 现场演奏与录音

录音术发明前,听音乐只能是通过现场演奏渠道而获得。录音术的发明,使音乐突破现场演奏的局限,扩展其传播的时间空间。而随着录音术与广播、互联网等传播方式的发展,新技术革新了音乐行业的业态。现场演奏、录音带、CD、广播、影视、互联网等渠道,成为今天我们听音乐的多样形式。现场演奏具有独特的魅力,而通过录音等复制形式,则改变了音乐家现场演奏时与观众的即时、在场、互动的关系,而变成离场、疏离和延时的关系。现场演奏和录音演奏,哪一种方式可以更为接近音乐作品的原作,是音乐美学研究者感兴趣的问题。

加拿大天才钢琴家格伦·古尔德(图6-10)在他演奏事业如日中天之时,于1964年宣告放弃音乐会现场演奏,退缩回录音室进行录音演奏、访谈、发表对古典音乐的论述。古尔德身后留下八十多种古典乐史上钢琴音乐的演奏录音,是20世纪极为重要的钢琴音乐文献。①

图6-10　格伦·古尔德演奏巴赫《哥德堡变奏曲》

## (四) 舞蹈艺术

### 1. 何为舞蹈艺术

舞蹈,是用身体动作来进行艺术表达,通常有节拍、模式(虽然有些是即兴之作)以及音乐伴奏。舞蹈似乎是最古老的艺术形式之一,实际上在各种文化中都有舞蹈艺术,而且在湮灭已久的文化史料中能够得到证实。舞蹈的表演可有多种多样的主题,如典礼的、礼拜仪式的、巫术的、戏剧的、社交的,或者纯审美的,等等。

舞蹈本质上是一种人体动作的艺术。从广义上说,凡借着人体有组织有规律的运动来

---

① 凯文·巴扎纳:《惊艳顾尔德》,台北商周出版社2008年版。编者注:古尔德,台译作"顾尔德"。

抒发感情的,都可称之为舞蹈。但作为一种舞台表演的舞蹈艺术,则是通过舞蹈者对自然或社会的观察、体验,以精练的典型的动作,塑造鲜明的舞蹈艺术形象,反映生活中的人与事、情与景。

舞蹈是一门综合性艺术,它综合音乐、诗歌、戏剧、绘画、杂技等多种艺术形式的特点。对于舞蹈的本质,古今中外的学者有不同的解释。柏拉图说它是"以手势讲话的艺术";亚里士多德说它是"借姿态的节奏来模仿人的各种性格、感受和行动";日本舞蹈家石井谟说"决定舞蹈本质的是动律";美国艺术理论家苏珊·朗格说"舞蹈是动态形象"等等,都从不同的角度揭示了舞蹈艺术的动态特性。

舞蹈作为一门独立艺术,有何特征呢? 舞蹈是以人的动作为媒介,来表现人的丰富感情的。《毛诗序》所说:"情动于中而形于言,言之不足,故嗟叹之,嗟叹之不足,故咏歌之,咏歌之不足,不知手之舞之,足之蹈之也。"这段话精辟地点明了舞蹈艺术的抒情性与表现性,"不知手之舞之,足之蹈之",表现的是通过舞蹈来传情写意(图 6-11)。

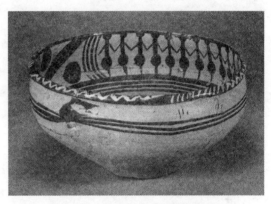

图 6-11　新石器时期舞蹈纹彩陶盆

由于舞蹈把身体作为媒介,它就必然有自己独特的表现形式和特点。舞蹈包含有舞蹈节奏、舞蹈构图和舞蹈表情三个基本要素,简称为舞之律、舞之画和舞之情。

舞蹈节奏是舞蹈动作在时间序列中的一个要素,节奏是舞蹈的灵魂。舞蹈节奏指的是肢体随音乐节奏的律动,也称"舞律",包括动作上力度的强弱、速度的快慢、能量的增减以及幅度的大小、沉浮等方面的有规律的变化对比,从而形成的一种独特形态。舞蹈构图是舞者随音乐节奏的变化呈现的人体造型的发展变化,含有空间构图因素。舞蹈表情是舞者随舞蹈作品意境发展变化的情感流露,表情是舞者通过创造舞蹈艺术形象来传达的,所以它不同于一般自然状态下的情绪,亦不只限于面部表情,而主要是通过"力度""速度"和"幅度"去体现。三个要素是互相作用、互为表里的,而不应孤立看待。与此同时,这三个要素虽缺一不可,但在不同的舞蹈形式中却各有所侧重,一般娱乐性舞蹈多侧重于节奏,而舞台表演的舞蹈则是三者结合起来,密不可分的。

舞蹈是一门综合艺术,它不仅包含着音乐和诗歌,还包含着造型艺术。舞蹈表演者的身体是活的雕塑,身体上的衣饰是加强人物个性的陪衬。在审美特性上,舞蹈不仅能给人以美

图 6-12　芭蕾舞剧《天鹅湖》剧照

感,而且创造出一种特殊气氛,从动作姿态的构成中使人辨别出我们社会生活中各种真善美与假恶丑的东西,甚至诱发人联想到它的特定时间和地点。好的舞蹈能使人在视觉上、听觉上乃至精神上都得到满足。

**2. 舞蹈体裁样式的多样性**

舞蹈体裁,又称舞蹈样式,是舞蹈作品表达思想内容的外部形态。舞蹈具有多样的形式,舞蹈家根据艺术表达的需要,不断创造出各种各样的体裁。舞蹈体裁的划分常见的有三种:根据舞者人数的不同,可分为单人舞(独舞)、双人舞、三人舞、群舞等;根据舞蹈不同的风格特点,可分古典舞蹈、民间舞蹈、现代舞蹈;根据塑造舞蹈形象的不同方法,可分为抒情性舞蹈、叙事性舞蹈、戏剧性舞蹈等。

苏珊·朗格说:"没有任何一种艺术,比舞蹈蒙受更大的误解、更多的情感判断和神秘主义解释了。"[①]还有人说,"无论是谁,不跳舞便不懂生命的方式",为我们揭示了舞蹈作为人的生命意识的体现。

芭蕾舞起源于意大利,传入法国后,它的形式得到了很大发展,17世纪的芭蕾舞包含歌唱、舞蹈、朗诵和戏剧等因素。早期芭蕾舞只允许男子参加,演员可根据各自角色来佩戴面具,所以芭蕾舞也称"假面芭蕾"。1670年,芭蕾的表演由平地搬上舞台,对女性演员的限制有所放松,特别是足尖跳舞动作的引入,迅速使芭蕾舞成为女人的"天下"。柴科夫斯基作曲的舞剧《天鹅湖》是经典的芭蕾舞剧曲目之一(图6-12),优美的旋律,富有张力的情节,黑白天鹅鲜明的舞蹈形象,使这部芭蕾舞剧成为专业舞团的经典剧目。

芭蕾舞的反叛者、现代舞蹈艺术之母邓肯(图6-13),于1877年生于美国旧金山,她从小即展露过人的舞蹈天赋,六岁时就会教别的

图 6-13　美国舞蹈家邓肯

---

① 苏珊·朗格:《情感与形式》,中国社会科学出版社1986年版,第193页。

小朋友跳舞。邓肯对芭蕾持厌恶的态度,认为芭蕾"违反万有引力定律和个人的自然意志"。她从古代希腊雕塑和绘画作品中,找到了舞蹈的灵感,革新了舞蹈的形式和内容——古希腊式的宽松的长衫、光脚,对自然景物如树木大海等的抽象表现。

**3. 舞蹈的音乐性与雕塑性**

舞蹈具有音乐性。舞蹈与音乐的关系最为密切,因舞蹈必伴随着音乐而舞动,没有音乐,就没有舞蹈。但这并不意味着舞蹈附属于音乐,没有其独立的地位,而只是从本质上强调了舞蹈的音乐精神。有学者认为,"有一种得到最广泛承认的观点认为舞蹈本质上就是音乐:舞蹈者用舞姿表现的,正是他感受到的音乐情感内容",所以"可以说跳舞者实际上是在跳音乐"①,点出舞蹈与音乐的密切关系。

舞蹈具有雕塑性。有些学者则把舞蹈当作一门"造型艺术",认为舞蹈演员就是活动的雕像,能"保持某些好的雕像所具有的面部的和其他身体形态上的静穆状态",舞蹈所表现和描绘的,如同雕像以其形式所描绘的那样,可以说"舞蹈是流动的雕塑"②。

## (五) 雕塑艺术

**1. 何为雕塑艺术**

雕塑主要是凭借立体材料来表现情感,在雕塑中,形象的创造、情感的表达,都要通过立体材料来实现,离开了立体材料,也即不成其为雕塑艺术。所以可以说,雕塑是运用雕、塑等手法来改造立体材料的艺术,而同时,雕塑家赋予材料以生命,借雕塑对象表现艺术家的情感。

"雕塑"一词包含了雕塑艺术中的两种基本技法,"雕"是对于立体材料的削减,是通过特定的工具对材料做减法,去掉无用的,留下有用的,成为雕塑形象;"塑"是运用立体材料塑出形象,是加法。无论是加法还是减法,都是化无形的雕塑材料为有形有神的雕塑艺术形象,赋予无生命的雕塑对象以生命力。法国著名雕塑家罗丹说,古希腊雕塑维纳斯不仅能给人以肌肤的温暖感觉,而更重要的是表现了一种生命感。这应当说是雕塑艺术追求的至高境界。

**2. 雕塑的多样形态**

雕塑可以利用种种不同的媒介物,如泥、蜡、石头、金属、纤维、木材、石膏、橡胶或偶然"发现的"的物品,甚至空间本身,以表达雕塑者对造型的形状、质量、情调和相互关系的构思。雕塑材料的成形与拼合可用雕刻、仿型、模塑、铸造、煅冶、焊接、缝合、组装或其他雕塑

---

① 苏珊·朗格:《情感与形式》,中国社会科学出版社 1986 年版,第 194 页。
② V·C·奥尔德里奇:《艺术哲学》,程孟辉译,邓鹏、苏晓离校,中国社会科学出版社 1986 年版,第 92—93 页。

方法。雕塑可以是纪念性的、宗教性的、表象的、象征性的，或者纯粹的艺术表现。

雕塑按使用的材质不同，分为泥塑、木雕、石雕、铜雕、瓷塑、陶雕等；按作品的功能效应不同，分为纪念碑或纪念性雕塑等；按环境、用途、放置位置不同，分为城市雕塑、园林雕塑、室内雕塑、室外雕塑、案头雕塑等；按表现方法的不同，分为具象雕塑、抽象雕塑等；按时代的不同，分为传统雕塑、现代雕塑、当代雕塑、先锋雕塑等。

### 3. 东西方雕塑艺术精神

雕塑艺术在东西方艺术史上有各自的发展轨迹和不同的艺术传统，通过丰富的雕塑遗产，呈现出东西方雕塑艺术的不同审美观、不同的表现手法。正如在其他造型艺术中所表现的，东方雕塑以写意为主，而西方雕塑以写实为主。

中国雕塑作为东方雕塑的代表之一，具有较强的写意性。受中国传统艺术的影响，中国雕塑并没有像西方雕塑那样强调写实能力，而是另辟蹊径，以传神写意为主要特征。

当代雕塑家吴为山在中央电视台《东方之子》节目中讲述了一个故事，为我们揭示了中西雕塑艺术之别：吴为山与英国皇家雕塑协会艺术家安东尼进行了一场互塑对方头像的艺术交流活动，安东尼先生采用的是西方分析的、写实的手法，从不同的角度观察雕塑对象，其塑像作品以结构比例的准确逼真见长；而吴为山则运用了一种模糊写意的手法，正如吴为山所言，是"眉毛胡子一起抓"，如果看细部，你看不出什么，可是作为一个整体，他为安东尼塑的头像活灵活现，形神兼备。

图6-14 吴为山雕塑《睡童》

图6-15 吴为山雕塑《齐白石》

## (六)建筑艺术

### 1. 何为建筑艺术

建筑是静态的表现艺术,指人类用物质材料修建或构筑的居住或活动的场所。建筑具有双重用途,一方面能为人们提供休息、工作、娱乐的场所,另一方面,它使人的居住环境呈现出独特的景观,为生活增添了一种审美的维度。如果把实用价值和审美价值结合得好的话,建筑也就成为了一件艺术作品。

### 2. 建筑艺术的特点

对于建筑的双重属性之间的关系该怎样理解呢?对建筑而言,实用价值应该是第一属性,那意味着建筑的本质,而同时,审美价值也不可缺失,正是这一点使建筑成为艺术。如果建筑物缺乏形式美的创造,则其将不成其为艺术。建筑师努力将这两点在建筑中相得益彰,一方面满足建筑在日常生活中的实际需要,建筑物需要适用、坚固;另一方面则须为人们的居住生存提供舒心的环境。建筑不仅为建筑师个人,同时也为公众存在,建筑师力求在建筑空间中表现自我。古罗马建筑师维特鲁威早就提出建筑的"适用、坚固、美观"的经典原则。

德国哲学家谢林说:"建筑是凝固的音乐。"[①]我国现代著名建筑家梁思成曾就故宫的廊柱作过专门的研究,他发现其中有非常明显的节奏与韵律感,从天安门经过端门到午门,两旁的柱子有节奏地排列着,形成了一种空间序列。建筑虽然是静止的、不动的,但由于其形体变化而呈现出一种流动感。"建筑是流动的音乐",是对建筑这种静态艺术同时包含的动的态势与张力的揭示,建筑也有其节奏与韵律,而这种节奏是在空间的维度随观察视角的变化而构成的。

建筑之美有其特点,它不像绘画、雕塑等造型艺术那样具有较强的再现性,而主要通过建筑的体积、布局、比例、装饰等,造成独特的空间韵律和情感基调,侧重于情感与意境的表现。不同时代、地域、民族,其建筑也表现出不同的审美风格与形态。如中国的皇家建筑多表现封建统治阶级皇权至上的意识,古希腊建筑追求各部分间的和谐比例(图 6 - 16),罗马建筑追求豪华之风,而哥特式建筑追求飞越腾空之感,都表现出不同的建筑风格。

### 3. 建筑的多样形式

建筑的种类繁多,按使用功能分,一般可以分为民用建筑、工业建筑、公共建筑、纪念性建筑、宗教性建筑、宫殿陵墓建筑、园林建筑,等等。随着现代科学技术的发展和人们审美观念的流变,建筑艺术产生了更大的发展空间,产生了新的建筑类型,展现出多元互动、和谐并

---

[①] 弗·威·约·封·谢林:《艺术哲学》(下),魏庆征译,中国社会出版社 1996 年版,第 264 页。

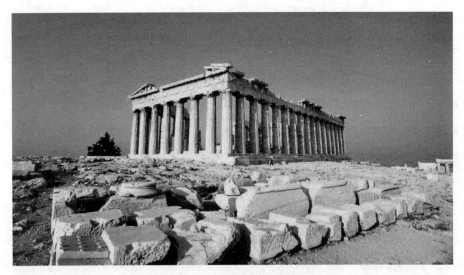

图 6-16 古希腊帕特农神庙遗址

进的发展趋势。

**4. 中西建筑艺术风格的差异**

建筑有其悠久的历史,作为人类文明的遗迹,建筑一方面体现了不同时代、地域的生产力水平,另一方面也体现了不同时代、地域的审美观念。而作为以中国为中心的东方建筑和以欧美为中心的西方建筑,展现出不同的建筑风貌。中国古代建筑,体现了中国人注重人与自然和谐相处的"天人合一"的哲学思想,主张与自然建立一种和谐的、亲密的关系;而西方建筑则多体现人与自然对立的"神人合一"宗教观念,主张对自然的改造、重构。中西建筑风格之差异主要表现为:中国建筑多以土木结构为主体,注重空间的群体组合与序列转换,注重意境的创造;西方建筑多采用石质材料,体形高大,注重造型的变化和空间的对比。

中国云南的丽江古城已入选"世界文化遗产"名录(图 6-17)。1996 年,在联合国教科文组织的专家对丽江古城进行考察时,丽江刚发生地震,不少新建的大楼倒塌,道路受损,但令考察组专家惊奇的是丽江的老城区建筑破坏得却没有想象的那样严重,建筑的构架依然挺立。一场地震震倒了钢筋混凝土的新大楼,却没有震倒老房屋,原因何在呢?主要是中国古建筑采用木结构框架的缘故,这也是中国古建筑与西方建筑砖石结构的最大区别。木结构建筑的最大优点就是能够防御地震。此外,中国古建筑的构架制原则,采用以立柱和纵横梁枋组合成各种形式的梁架,使建筑物上部荷载均经由梁架、立柱传递至基础,墙壁只起围护、分隔的作用,不承受荷载,所以门窗等的配置不受墙壁承重能力的限制,这样就有"墙倒屋不塌"之妙。

包豪斯校舍在西方现代建筑史上占有独特的地位,它本是 20 世纪初期在德国成立的一

图6-17 云南丽江古城

所设计学院,学院的创始人格罗皮乌斯设计了包豪斯的校舍,那是由三座侧翼楼组成的综合性建筑群,分别用作体育、教学和实习,建筑的整体结构是加固钢筋混凝土,每一部分间以天桥联系。这一建筑在当时属于实验性产品,但对之后建筑领域国际风格主义的形成产生了较大影响。包豪斯校舍最大的特点是不依赖某个建筑构件表现外观,而将建筑的内涵建立在广泛的实际基础之上。正如格罗皮乌斯所说,"住宅是有机的整体,它包含许多独立的功能。建筑意味着生活的有序化,但绝大多数人都有着相似的需求,因此以统一和相似的模式来满足他们大部分需要就显得合理。而经济房屋的标准化并不会限制文化的发展,准确地说这反而是文化发展的前提……因为这是社会有序和更高文明开始的标记……"[1]。包豪斯校舍的设计与构建,体现了西方建筑艺术的流变。

### (七) 电影艺术

#### 1. 何为电影艺术

电影艺术诞生于1895年,是一门年轻的艺术,是艺术家族中少见的起源年代可以考证的艺术。早期电影是无声的,1927年开始出现有声电影,后来有了彩色电影,1990年有了数字电影。电影是一门通过声、光、影像及独特的时空形式创造形象,反映生活,表达主旨的综合

---

[1] 弗兰克·惠特福德等:《包豪斯:大师和学生们》,艺术与设计杂志社编译,四川美术出版社2009年版,第198页。

艺术。

电影的创作和生产是以现代科技为前提的。它根据人眼的视觉暂留原理，利用声光技术，把外界的形象、声音用连续摄像的方式记录在胶片等介质上，并将这些录影素材按照一定的结构、顺序剪辑，再经过播放器投射在银幕上，以供观众观赏。

一部影片的产生一般要经过拍摄、剪辑合成、发行放映三个阶段，电影是各类艺术中靠现代化工业生产，以商品形式出现的艺术。科学技术的进步和产业竞争，使这门艺术不断发展。

电影最终的艺术表现形态是银幕形象。银幕形象是由声音、画面、演员表演、蒙太奇等诸多元素综合而成的。画面、音响、表演是电影艺术表现的重要元素，而蒙太奇技法的应用，创造了电影独有的时空组合、叙事节奏及多种戏剧性的效果，是电影的一种核心的叙事语言形式。

图6-18　卢奇诺·维斯康蒂导演电影《豹》剧照

### 2. 蒙太奇

蒙太奇是法文"montage"的译音，原义为构成、装配，用在电影艺术上指镜头的组接；简言之，指将电影的素材（摄像师拍摄的众多画面和镜头）按照导演的表现需要进行重新组接，生成新的意义。蒙太奇不仅运用于镜头之间、段落之间，还广泛运用于时空、声画、调度、色

彩等单镜头内部诸元素之间。蒙太奇既是银幕形象的构成要素,也是电影艺术创作的独特语言。

**3. 电影的特质**

电影作为一门艺术,具备一般艺术的特性,如受一定社会历史条件的制约,表现现实生活,传达社会思潮和美学理想,塑造电影形象,歌颂真善美,力求雅俗共赏,让人们喜闻乐见,从中获得心灵的感悟和审美享受。与此同时,作为一门新兴艺术形式,电影具有自身的特点。

(1) 电影是一门综合性艺术

它综合文学、美术、音乐、戏剧等多个艺术门类的表现手段和艺术技巧,但又是在自己的本体立场上,将这些技巧有机地加以改造、吸收、融合成为自身作为一门独立艺术必不可少的因素,并在此基础上逐渐形成属于自己的艺术表现体系。电影的时空创造是逼真性与假定性的统一,声画形象以摄像逼真性创造出真实可见的世界,给人以身临其境之感,而其以两度空间表现三度空间的假定性又为这门艺术提供了宽广的艺术表现可能性,使时空形象成为艺术形象,运动变化打破了实在世界的界限,镜头结构成为语言形式。电影的这一审美特征突出体现了艺术美学中的对立统一。

(2) 电影是一门以蒙太奇为主要表现手段的艺术

电影的本质在于运动,即镜头的剪辑后的有序呈现。有人称电影为"剪刀的骗术",正道出蒙太奇在电影中的意义。电影艺术利用蒙太奇来超越时空界限,在电影有限的时空内来表现无限丰富的内涵。

(3) 电影是一门大众艺术

由于一部影片的摄制需要大量的投资,制成后可以制成许多拷贝在国内和国际院线放映,一部受欢迎的影片可以获得几倍乃至十倍百倍于投资额的收入,于是票房价值往往代替了艺术价值。今天,拍摄一部影片接近于疯狂的赌博,而在票房价值面前低头往往导致庸俗低级影片的泛滥。另一方面,电影作为一种消费性的文化工业产品,具有一定的商业因素,它必须在市场中接受检验。如果不考虑广大观众是否接受而孤芳自赏,是行不通的。怎样做到既保持影片的艺术价值,又能为广大观众所接受,做到"雅俗共赏",既保持电影工作者、艺术家之个性,又能兼顾受众和消费市场的需求,是广大电影人必须思考和探寻的问题。

**4. 电影的多样形式**

从不同的角度划分,电影有不同的分类。如按照叙事方式或表现形式的不同,可以分为故事片、动画片、美术片和舞台艺术纪录片等;按媒介形式分,可以分为无声电影和有声电影、黑白电影和彩色电影、标准电影和宽银幕电影等,此外还有立体电影、全景电影和香味电

影;按拍摄的介质不同,可以分为胶片电影和数字电影;按照题材类型的不同,可以分为黑帮片、浪漫喜剧片、音乐片、西部片、恐怖片、灾难片和纪录片等。

### (八) 电视艺术

**1. 何为电视艺术**

此处的电视非指作为物件的电视机,而指作为一门新的艺术形式的电视,主要指电视节目。作为一种新兴媒介,电视是利用电子技术远距离、即时地传播图像及声音的现代化传播手段。同电影一样,电视也是一门年轻的艺术。同时,它的发明受现代科学技术的制约,并随科技的革新而发展变化。

**2. 电视艺术的特点**

电视是一种综合艺术,集视听艺术之长,是功能广、效率高的大众传播媒介,主要有如下特点。

(1) 公众影响力特大的媒介

电视作为一种新的媒介,具有传播速度快、辐射范围广、接收方便的技术特点;具有视听兼备、形象直观的传播特性;在大容量的信息传递的同时,通过电视屏幕创造出一种面对面的交流情境,具有较强的"现场感",便于人际交流。这使电视成为当代的主流媒介,成为公众影响力特大的媒介。

(2) 电视的娱乐性与互动性

早期的电视娱乐是一种高刺激、低情感反映的娱乐,主要是家庭的欣赏环境脱离了群体互动的氛围,降低了人们的情感介入水平。而今天,许多电视台都开发设计了互动性的电视节目,电视不仅是看的,而且重在参与其中进行体验,体验快乐,享受生活。而娱乐性与互动性也带来一些负面问题,如过去,较为注重电视的文化内涵,而今天,电视的大众娱乐性成为电视台的首要追求,而将电视的文化内涵置于次位。通过娱乐互动、民众狂欢,电视追求的是收视率和收视率背后的商业利益。

(3) 电视的节目性与教育性

丰富直观的电视形象把大量的信息直接、及时地传递给观众,扩展了人们的视野,加速了生活的节奏。电视在以及时直观的形象满足观众猎取最新社会动向的心理需求、加强人们对社会进程的参与感的同时,作为人们与世界直接交流的媒介,电视又在制造人与现实世界的隔膜。作为一种高浓度的知识传播手段,电视在文化普及方面起到了重大的作用,同时直观的知识传递又在麻痹人们的学习能力,培养着人们接受知识时的懒惰心理。如中央电

视台的《百家讲坛》,是利用电视进行文化普及的成功范例,易中天等学人曾一度成为广大电视观众追捧的讲座明星,他们的节目有较高的收视率,他们节目的出版物亦多有高印数的销售,令学术出版物望尘莫及。他们的节目内容作为娱乐的文化消费需求是不宜过多苛求的,但也需要审慎的辨析,以防娱乐化的文化有时使观众受到误导。这也要求电视既要关注娱乐性以保证收视率,同时也不可忽视其承担的公众教育功能,不可放弃对公众的责任。

　　本章介绍了艺术的分类及艺术类型学研究的相关理论,并对文学、音乐、舞蹈、绘画、雕塑、建筑、电影和电视等门类艺术的特质进行了概括。艺术类型学,在艺术学学科体系中已确立了其明确的学科边界,但与此同时,关于艺术类型的探讨,仍是开放的研究领域和论题。特别是随着科技的发展进步,随着传播方式的演变,出现了诸多现代、后现代艺术的多样艺术类型,使艺术的"灵韵"弱化,艺术的膜拜价值向展示价值转变,对艺术分类的认识更为多样化,人们对艺术的理解认识也发生了根本性变化。

## 本章思考题

1. 查阅新版《辞海》,理解"艺术"一词的定义和分类法。
2. 如何理解文学艺术与其他门类艺术的关系和越界现象?
3. 谈谈你对"建筑是凝固的音乐"的理解。
4. 谈谈你的一次现场体验艺术的经历。

# 第七章
# 艺术风格

艺术风格,是用来品评艺术家的艺术创作和艺术作品时使用的重要概念。从艺术创造方面说,它是艺术创造总体或整体表现出来的特点,包含了艺术家的个性、文化、社会等多方面的内容;从艺术产品方面说,它是艺术产品所呈现出来的复杂的、综合的特性。

## 一 艺术风格的概念和理论

### (一)"风格"的词义

中国很早就进入了农业社会。在农业社会里,气候具有重要作用。作为气候代表的就是"风"。《淮南子·天文训》提到了"八风"[1],这种风既是自然的,也有一定的"神性"。风总领着自然气候,也决定着生活在自然环境中的人的面貌:风俗。因此,"风"的含义是指,具有神性的自然气候和它在社会生活中的表现。"格"的含义,较早之时指人的言行有一定的规格,《礼记·缁衣》说:"子曰:言有物而行有格也,是以生则不可夺志,死则不可夺名。"[2]这里的"格"是指规范,行为有规范可循。所以,在古代,"格"是指行为有法则、有规矩。

东晋时期葛洪的《抱朴子》中出现了"风格"一词:"以风格端严者,为田舍朴骏。"[3]这是把言行具有规范、端正严肃的人看作农民。在这里,风格是指人的风度品格。在魏晋时期,士大夫阶级品评人物的时候常常使用"风格"一词,是指被品评者具备某种特异的品格。如《梁书·江蒨传》云:"(蒨)方雅有风格,仆射徐勉权重,唯蒨及王规与抗礼,不为之屈。"[4]

南朝时期,文学理论家刘勰在《文心雕龙》中说"言以散郁陶,托风采"[5],文章中寄托了人的风采,因此文章能够影响世人。又云:"虽诗书雅言,风格训世,事必宜广,文亦过焉。"[6]他肯定了诗书雅言中的风教格言在教训世人方面的功用,这就把人物品评的概念转用到文学之中,并且在"体性"篇中论述了文章风格的"八体说"。唐代张怀瓘在《书断》说:"薄绍

---

[1] 《淮南子·天文训》说:"距日冬至四十五日,条风至;条风至四十五日,明庶风至;明庶风至四十五日,清明风至;清明风至四十五日,景风至;景风至四十五日,凉风至;凉风至四十五日,阊阖风至;阊阖风至四十五日,不周风至;不周风至四十五日,广莫风至。"(刘安:《淮南子》,许慎注,陈广忠校点,上海古籍出版社2016年版,第59—60页。)
[2] 《十三经注疏》整理委员会整理、李学勤主编:《十三经注疏·礼记正义》,北京大学出版社1999年版,第1515—1516页。
[3] 葛洪:《抱朴子》,上海书店1986年版,第150页。
[4] 李延寿:《南史》(全六册),中华书局1975年版,第944页。
[5] 刘勰:《增订文心雕龙校注》(全二册),黄叔琳注,李详补注,杨明照校注拾遗,中华书局2000年版,第346页。
[6] 同上书,第465页。

之……宪章小王,风格秀异。"①刘勰的"八体说"和张怀瓘的"风格"接近今天"艺术风格"的含义。

在西方语言中,"风格"包括两层含义。一是作风(Manner);二是格调(Style)。朱光潜先生在黑格尔《美学》第一卷中把这两种不同意义的风格分别译为"作风"和"风格"。朱光潜先生在译注中说:"作风(Manier)是个别作家们特有的;风格(Stil)是某一种艺术所特具的表现方式,例如图画和雕刻因所用媒介不同,在风格上也就不同。"②这两层含义,包括了艺术风格的两个方面:艺术家和艺术作品。就艺术家来说是个性的表现方式;就艺术作品来说是媒介的表现方式。从这两方面说,风格就是艺术家的个性和特定艺术表现方式的结合体,它也可以约略等同于汉语言中"风格"的意义。

### (二) 艺术风格的定义

在艺术欣赏中,我们能够体悟到其中不同的"味"。在唐代诗歌中,李白《梦游天姥吟留别》与杜甫《自京赴奉先县咏怀五百字》有不同的意蕴,前者浪漫雄伟、振奋昂扬、潇洒出尘,后者慷慨悲歌、热烈衷肠、忧念家国。同样是杜甫的诗歌,"落日照大旗,马鸣风萧萧"(《后出塞五首》其二)和"细雨鱼儿出,微风燕子斜"(《水槛遣心二首》其一)也有不同的意蕴,前者为阳刚之美,后者为阴柔之美。这是从欣赏经验上对艺术风格的感受和确认,是艺术风格存在的实例。

可以说,艺术风格是艺术家独特的创作个性,它表现为艺术作品形式和内容等层面上一贯而稳定的创作个性,可以从两个方面进行说明。

第一,创作个性要出现在一位艺术家不同的艺术作品之中,或出现在某些地区和某些时期的艺术作品之中,它是反复出现的,并带有某种侧重点或连续性。例如"哥特式"作为一种建筑风格,就是由线条轻快的尖拱门、高高的拱顶、高度倾斜的房顶、细长的圆柱子、巨大的有色玻璃等构成的。

第二,创作个性要出现在有代表性的艺术作品之中,并成为它们的构成原则。例如文艺中的浪漫风格,体现为丰富的想象力、奔放的情感、生命的自由流动。它作为浪漫艺术的构成原则,在文学方面体现于雪莱的《西风颂》、拜伦的《唐璜》、雨果的《悲惨世界》、歌德的《浮士德》等作品中;在绘画方面体现于德拉克洛瓦的《自由领导人民》、籍里柯的《梅杜萨之筏》

---

① 张彦远:《法书要录》,范祥雍点校,上海古籍出版社 2013 年版,第 196 页。
② 黑格尔:《美学》(第一卷),朱光潜译,商务印书馆 1979 年版,第 369 页。

等作品中;在音乐方面体现于贝多芬的《命运交响曲》、舒伯特的《小夜曲》、施特劳斯的《蓝色多瑙河》《春之声》《维也纳森林的故事》等作品中。

总之,构成艺术风格的因素,包括艺术家的精神、气质、性格、性情,艺术家处理媒介的技巧,以及表现或再现方式。作为一种艺术构成原则,艺术风格概念是对艺术表现或构制方式类型的描述,这种描述通常从以下几个方面进行。

第一,个人风格,即艺术家的个体风格,也就是艺术产品所显示的艺术家的独创性、个性特征。从个人风格的角度说,艺术风格显示了艺术家的个性心理因素、精神境界、人生价值取向、艺术表现技巧、审美理想与趣味,还包括了艺术家个人对艺术媒介、题材、体裁的独特理解与把握,等等。个人风格往往以艺术家的名字命名,如贝多芬风格、毕加索风格、鲁迅风格,等等。

第二,民族风格,即艺术风格显示的民族性或民族特征。构成民族风格的因素,包括属于一个民族共同体的自然环境、社会状况、人文精神、文化传统、风俗礼仪、文化心理,以及艺术表现方式、审美趣味,等等。构成民族共同体的这些因素,整体上影响着艺术家的创造活动,有的已融入创造活动中,从而在艺术产品中显示其鲜明的民族特色。如,就设计艺术而言,二战之后美国侧重商业主义、德国侧重表现主义、意大利侧重经典文化、北欧侧重传统艺术,都体现了不同的民族风格。

第三,地域风格,按地域来标示的艺术风格,其构成因素与构成民族风格的因素相同,有时民族风格就是地域风格,如中国风格、意大利风格;有时又不一致,如欧洲风格可包括不同民族风格,而民族风格又可以跨地域,包括地域风格。

第四,时代风格,是一特定历史时期的艺术产品所显示的富有时代特色和印迹的风格,亦即艺术风格的时代性或时代特征。时代风格是一定时期或朝代的社会状况、精神文化、心理气质、艺术能力、表现技巧、审美理想和趣味的综合表现。如魏晋风格、古罗马风格、文艺复兴风格等。

第五,阶级风格,即艺术风格显示的阶级或阶层的理想、信念、趣味、爱好,以及所崇尚的艺术和审美的特殊方式。如贵族风格、绅士风格、资产阶级风格、无产阶级风格,等等。

第六,宗教风格,即艺术风格显示的宗教特色,如宗教理念、信仰、仪式、情感,以及所崇尚的典范的艺术形式、美学趣味、态度等综合表现。最常见的有佛教风格、伊斯兰教风格、基督教风格,它们在建筑、雕塑、音乐、绘画、文学等艺术领域都有典型的作品。

另外,还可以按照媒介、题材、体裁等划分来标示艺术风格。在媒介或表现手段方面,如大理石风格、青铜风格、水墨画风格、油彩画风格等;在题材或表现对象方面,如人物画风格、

景物画风格、历史文艺风格、现代文艺风格等;在体裁和艺术种类方面,如圆雕风格、浮雕风格、悲剧风格、喜剧风格、抒情诗风格等。

### (三) 中外艺术风格的理论

#### 1. 中国古代艺术风格理论

我国古代即产生了众多艺术风格理论,较为重要的包括三大类。

第一,文章的"阳刚"和"阴柔"风格。

《易·系辞上》曰:"一阴一阳之谓道"①,中国古人以阴阳刚柔为"思维工具"来理解自然宇宙的变化和发展,这也是中国古人描述艺术风格的逻辑基础或出发点,由此把艺术风格分为"阳刚"和"阴柔"两大类。清代桐城派古文家姚鼐在《复鲁絜非书》中,对这两大类的特点和显像进行了生动的描述:"天地之道,阴阳刚柔而已。文者,天地之精英,而阴阳刚柔之发也。……其得于阳与刚之美者,则其文如霆,如电,如长风之出谷,如崇山峻崖,如决大川,如奔骐骥;其光也,如杲日,如火,如金镠铁;其于人也,如冯高视远,如君而朝万众,如鼓万勇士而战之。其得于阴与柔之美者,则其文如升初日,如清风,如云,如霞,如烟,如幽林曲涧,如沦,如漾,如珠玉之辉,如鸿鹄之鸣而入廖廓;其于人也,漻乎其如叹,邈乎其如有思,暖乎其如喜,愀乎其如悲。观其文,讽其音,则为文者之性情形状,举以殊焉。"②

姚鼐提倡刚柔并济,认为二者不可偏废,也是基于"天地之道"运行的要求,他在这里是描述文章的风格,也可以扩展为中国艺术作品的一般风格特点。

比如,宋词有婉约派和豪放派,这就是基于阳刚和阴柔的风格划分。婉约就是婉转含蓄的意思,它在内容上侧重离愁别绪、儿女私情,在形式上结构深细缜密,音律婉转和谐,语言圆润清丽,总体呈现出柔婉之美。北宋时期的词家晏殊、欧阳修、柳永、秦观、周邦彦、李清照等人运笔精妙、风韵各异,共同呈现出婉转柔美的风格。

豪放派的词更多地摄取军情国事之类的重大题材,它视野广阔、气象恢弘,不拘格律、汪洋恣肆。豪放派的重要代表人物是苏轼、辛弃疾等,如著名的苏轼的《念奴娇·赤壁怀古》抒发了对历史上英雄人物的敬仰之情,表达了词人对自己坎坷人生的感慨,思接古今,感情沉郁。

第二,风格的类型及其与人格的关联。

---

① 《十三经注疏》整理委员会整理、李学勤主编:《十三经注疏·周易正义》,北京大学出版社1999年版,第268页。
② 李道英,刘孝严:《中国古代文学作品选》(第六册清近),东北师范大学出版社1998年版,第408页。

南朝时期刘勰的《文心雕龙》确立了较为完备的文章风格体系。在《文心雕龙·体性》中,刘勰写道:"若总其归途,则数穷八体:一曰典雅,二曰远奥,三曰精约,四曰显附,五曰繁缛,六曰壮丽,七曰新奇,八曰轻靡。"①刘勰对这八种文章风格的含义做了解释,并提出两两相反的风格:雅与奇、奥与显、繁与约、壮与轻,这就成为四对八种相反相异的风格类型。其中,雅与奇是指体式,奥与显是指事义,繁与约是指辞理,壮与轻是指风趣,这是一个相对完备的风格分类。在此基础上,《文心雕龙》各篇对历代名作家的个人风格做了概括和评价,如:"贾生俊发,故文洁而体清;长卿傲诞,故理侈而辞溢;子云沉寂,故志隐而味深;子政简易,故趣昭而事博。"②这里体现了"风格即人"的理念,明确了作家的人格和作品风格的必然联系。

第三,诗学的风格分类模型。

唐代诗人司空图的《二十四诗品》(下称《诗品》)所建立的中国传统风格分类模型,产生了较大影响。这二十四诗品按照顺序分别是:雄浑、冲淡、纤秾、沉著、高古、典雅、洗炼、劲健、绮丽、自然、含蓄、豪放、精神、缜密、疏野、清奇、委曲、实境、悲慨、形容、超诣、飘逸、旷达、流动。司空图对每一"品"的描述都使用四言十二句的诗,在诗情画意中渗透了哲理。比如:

### 雄浑

大用外腓,真体内充。返虚入浑,积健为雄。具备万物,横绝太空。荒荒油云,寥寥长风。超以象外,得其环中。持之非强,来之无穷。

### 冲淡

素处以默,妙机其微。饮之太和,独鹤与飞。犹之惠风,荏苒在衣。阅音修篁,美曰载归。遇之匪深,即之愈希。脱有形似,握手已违。

### 典雅

玉壶买春,赏雨茆屋。坐中佳士,左右修竹。白云初晴,幽鸟相逐。眠琴绿荫,上有飞瀑。落花无言,人淡如菊。书之岁华,其曰可读。

### 悲慨

大风卷水,林木为摧。适苦欲死,招憩不来。百岁如流,富贵冷灰。大道日丧,若为雄才。壮士拂剑,浩然弥哀。萧萧落叶,漏雨苍苔。③

---

① 刘勰:《增订文心雕龙校注》,黄叔琳注,李详补注,杨明照校注拾遗,中华书局2000年版,第380页。
② 同上注。
③ 郭绍虞:《中国历代文论选》,上海古籍出版社2001年版,第203—207页。

《诗品》作为对诗歌风格的分类,也可以适用于其他文体。它把风格大体划分为阳刚和阴柔两大组类,如雄浑、沉著、高古、劲健、豪放、实境、悲慨等富有力度和沉重感,属于阳刚之审美风格;冲淡、纤秾、典雅、绮丽、自然、含蓄、疏野、清奇等则轻灵、柔婉,属于阴柔之审美风格。从这里也可以看到司空图的《诗品》和中国传统的哲学、文化的密切关联。

《诗品》对诗歌风格的划分具有典范意义。在清代,学者黄钺著有《二十四画品》,专言林壑理趣,把绘画作品的风格分为气韵、神妙、高古、苍润、沉雄、冲和、淡远、朴拙、超脱、奇僻、纵横、淋漓、荒寒、清旷、性灵、圆浑、幽邃、明净、健拔、简洁、精谨、俊爽、空灵、韶秀二十四品,每品项下各有四言释义一篇,词藻典丽,基本属于对绘画风格的描绘。在清代,学者杨曾景作《二十四书品》,将书法的风格分为神韵、古雅、潇洒、雄肆、名贵、摆脱、遒炼、峭拔、精严、松秀、浑含、淡逸、工细、变化、流利、顿挫、飞舞、超迈、瘦硬、圆厚、奇险、停匀、宽博、妩媚二十四品,每品各以四言韵语,系以评论。这就把诗文的风格扩展到书画等艺术领域。

### 2. 国外艺术风格理论

在国外,出现了和社会生活的演进、文化的类型及其意义密切关联的艺术风格理论,主要有以下几种。

第一,席勒用"素朴"与"感伤"概括诗歌。

德国诗人、美学家席勒在《论素朴的诗与感伤的诗》的美学论文中,把诗歌区分为"素朴"和"感伤"两种类型。他指出,古代诗人的作用是尽可能完美地模仿现实,在模仿中认识自己、感受快乐,那时的诗是"素朴"的风格。在近代,人与现实处于一种对立的关系中,人性的和谐只以"观念""理想"的形式创造,便产生了一种依恋、感伤的感情。这样写出的诗,则是感伤、浪漫的风格。因此,"诗人或者是自然,或者寻求自然。前者使他成为素朴的诗人,后者使他成为感伤的诗人"[①]。

第二,尼采用日神与酒神描述西方艺术精神。

德国哲学家尼采将"酒神"与"日神"作为宇宙的两种原始力量和人类的两种本能。他认为,正是古希腊人身上的日神冲动,才使希腊文化分娩出了整个奥林匹斯世界。奥林匹斯世界光明灿烂,展示的是一种丰满的乃至凯旋的生存,那里的一切存有物无论善恶都得到尊崇。日神又是造型力量之神,它支配着眼睛,形成幻想世界的美丽外观,人的梦境便是日神精神的朗照,其中的一切事物都被赋予柔和的轮廓。酒神表现了现象界背后的生命意志,它是无节制的、凶暴的,它构成宇宙和人生的本原。酒神精神是人类身上最古老、最强烈、最不

---

① 席勒:《论素朴的诗与感伤的诗》。引自中国社会科学院文学研究所编:《古典文艺理论译丛》(卷一),知识产权出版社2010年版,第213页。

可遏制的本能,仿佛潜伏于天性中最凶猛的野兽,一旦脱缰就要冲破现实生活中种种似乎庄严的社会规范。

艺术家主要分为两类:日神的梦艺术家和酒神的醉艺术家。整个艺术世界也划分为日神艺术、酒神艺术以及二者达到相对和解的艺术。日神艺术的典型代表是造型艺术,梦境的美丽外观构成了其存在的前提;酒神艺术的典型代表是音乐,艺术家将内心的原始痛苦加以化解而让快乐呈现。不过,艺术可以使两种冲动实现表面的调和:音乐是酒神艺术,也未能排除节奏的造型力量。尤其是戏剧艺术,实现了深层的酒神冲动和表层的日神形式的统一。

第三,沃林格对抽象与移情的阐释。

德国艺术理论家沃林格在《抽象与移情》一书中提出一种新的艺术风格理论,以便对现代西方艺术运动的一些根本问题进行解释。他说:"每部艺术作品就其最内在的本质来看,都只是这种先验地存在的绝对艺术意志的客观化。"[1]而所谓艺术意志则是人的"一种潜在的内心要求"。这就是说,艺术产生和存在的根本原因或者说必然性在于艺术意志。

沃林格认为,在人类的艺术需要中,存在着移情本能。移情本能将自身的审美愉悦客体化,它使自身潜移到外物、玩味外物的审美形式,表明人和外在世界的统一性,体现为古希腊艺术、文艺复兴时期艺术的风格。同时,人还存在着一种与移情相反的本能,就是抽象冲动,它来源于外在世界引起的内心巨大不安、人对空间的极大心理恐惧。因此,人就会通过抽象的形式实现永恒、获得心灵的栖息之所。这种抽象形式抑制对空间的表现,以平面表现为主,通过平面获得安定意识;同时,使用抽象的线条消除与生命相关以及生命所依赖事物的最后残余,形成了抽象的艺术风格,体现为古埃及艺术、古代东方艺术、现代艺术的风格。

第四,沃尔夫林用五对概念描述艺术风格。

瑞士美术史家沃尔夫林在《艺术风格学——美术史的基本概念》一书中,以文艺复兴和巴洛克艺术为主要对象,经过长期探索,先后归纳出五对包含着辩证关系的基本概念,用来描述艺术风格。这五对概念是:线描和涂绘;平面和纵深;封闭的形式和开放的形式;多样性的统一和同一性的统一;清晰性和模糊性。其中,最重要的是线描和涂绘。

沃尔夫林认为,线描和涂绘这对概念体现了两种不同的艺术表现方式。线描通过线条来表现事物,涂绘通过块面来表现事物。线条表达固体事物以及它各部分的明确关系;涂绘则比较主观,它从外貌上给人以真实的感觉,但和人对事物真实形式的概念有一定的距离。沃尔夫林认为,这对概念体现了两种不同的艺术风格,从人物而言可以推举丢勒和伦勃朗;

---

[1] W·沃林格:《抽象与移情》,王才勇译,辽宁人民出版社1987年版,第10页。

从时代而言表现于 16 世纪和 17 世纪;从民族而言表现于拉丁民族和日耳曼民族。

在国外学者的论述中,席勒和尼采为艺术风格寻找到了不同的根基,更偏向于文化和审美方面,沃林格和沃尔夫林更偏重于艺术的表现方面。中外学者关于艺术风格的论述都为我们学习艺术风格提供了有益的启示。

## 二 艺术风格的形成和变异

艺术风格作为代表性作品中反复出现的重要特征,从某种意义上可以说,它既是文化理念外化的形式,又是外在的自然环境、社会环境、文化传统等因素凝结的结果。因此,作为一种文化精神的样式,艺术风格的形成和变异与社会生活密切相关。

### (一) 艺术风格和社会生活

艺术和社会生活不可分割,社会生活中的所有内容都可以进入艺术、成为艺术表现的对象。艺术和社会生活的整体发生联系,它不仅是社会生活的"反映",而且能够对社会生活发生作用,欧洲文化社会学家豪泽尔说:"当艺术抓住了生活的最明显的特征,它就能最生动、最深刻地反映现象,不然它就会失去召唤的力量。艺术是通过集中反映生活整体性的方法来深入对象的内层结构的。……每件艺术作品都渗透着生活结构的整体性。"[①]由此可知,艺术风格的形成、流变,也和社会生活相互作用:一方面,它来源于社会生活、受社会生活的影响,与社会生活有多方面的广泛联系;另一方面,艺术风格也折射出艺术理想,是社会生活"更完满些"要求的一种感性形式。

梁启超作为中国近代最早引进和介绍西方文化的启蒙学者之一,他高扬小说的作用,提倡新小说,倡导以新小说开一代新风。他认为,小说在社会生活中的作用就像空气、菽粟一样重要,它足以影响社会伦理。他说:"欲新一国之民,不可不先新一国之小说。故欲新道德,必新小说;欲新宗教,必新小说;欲新政治,必新小说;欲新风俗,必新小说;欲新学艺,必新小说;乃至欲新人心,欲新人格,必新小说。何以故?小说有不可思议之力支配人道故。"[②]梁启超指出,中国人的迷信思想、读书做官思想、不讲信义和搞阴谋诡计的风气以及青年人风云气少、儿女情多等等,无不是因为中国传统的妖巫狐兔、状元宰相、佳人才子、江湖盗贼方面的小说的缘故。小说紧密关涉社会的人心风俗,今天的小说可能转化为明天的生活。

---

① 阿诺德·豪泽尔:《艺术社会学》,居延安译编,学林出版社 1987 年版,第 2 页。
② 梁启超:《论小说与群治之关系》。引自郭绍虞:《中国历代文论选》,上海古籍出版社 1980 年版,第 207 页。

由此可见，现实的思想、人心、风俗，都是艺术风格的重要内容。

正因为艺术和生活现实、社会变迁有着密切的关系，从艺术家的个性特征、社会地位、交往方式以及艺术家所处的社会生活环境等的角度来解释艺术作品，便成为一种强大的学术力量和一种常见的学术倾向。以艺术家为核心的社会历史批评，成为艺术批评和艺术研究最主要的方式。

### （二）艺术风格和地理环境

地理环境和社会生活的习俗、样式密切相关，它通过人的生活方式与社会的文化精神相关联，进而影响到艺术风格；地理因素也关涉到人的观察、体验方式，和人的心理感受甚至艺术媒介、表达方式相关。

以古希腊为例，在《艺术哲学》一书中，法国文艺理论家丹纳对希腊的地理环境和艺术风格的关联做了富有魅力的描述。他说："希腊是一个三角形的半岛，以欧洲部分的土耳其为底边，向南伸展，直入海中，到科林斯土峡（科林斯地峡）分散，形成一个更南的伯罗奔尼撒半岛；伯罗奔尼撒像一张桑叶，靠一根细小的梗子和大陆相连。此外还有上百个岛屿，还有对面的亚洲海岸：许多小地方像一条穗子，一边钉在蛮荒的大陆上，一方面环绕蔚蓝的海；散布在海中的一大堆岛像一个苗圃。"①那里气候温和宜人，居民从五月中旬到九月底都睡在街上，妇女睡在阳台上，希腊人走在阳光底下永远感到心满意足。丹纳说："在这样的气候中长成的民族，一定比别的民族发展更快，更和谐。没有酷热使人消沉或者懒惰，也没有严寒使人僵硬迟钝。他既不会像做梦一般的麻痹，也不必连续不断的劳动；既不耽溺于神秘的默想，也不堕入粗暴的蛮性。"②这是地理环境和人的生活、精神文化的关联。

古希腊优美的自然环境，在阳光下清晰的物象轮廓，不仅启迪了希腊人发现事物真相的智慧精神，而且影响了希腊的雕塑艺术风格，它和古希腊简朴率真的生活、富有魅力的民主制度、狂热的体育运动等相互映照，表征着人和自然、情感和理智的和谐统一。希腊人的生活充满了清澈、悠闲和光辉，演出三大悲剧家著名戏剧的埃彼道拉斯露天剧场、呈规整几何结构的帕特农神庙、遍布雅典全城的优美雕像，呈现着古希腊艺术"高贵的单纯和静穆的伟大"的风格特征。

### （三）艺术风格和文化氛围

文化氛围由纵、横两轴构成。纵轴意味着文化传统的历史演进，横轴则是当代文化的特

---

① 丹纳：《艺术哲学》，傅雷译，生活·读书·新知三联书店2016年版，第267页。
② 同上书，第269页。

质、语境、氛围。文化氛围从纵、横两个轴面对艺术风格发生影响。

文化传统意味着一个民族的思维习惯和行为方式,作为其"缩影"的艺术风格,就是它的直接表现。在这一过程中,文化传统构成一种强烈的"整合"力量,对外来文化进行整合,使之符合"本土"传统的特点;文化传统也是一种精神元素和基因,渗透到艺术作品中,使之化为"感性"的形式,展露出新的面貌。

以绘画艺术为例,中国传统绘画和西方绘画的审美风格有着根本的不同。西方的绘画艺术源于古希腊,当代美学家宗白华说:"希腊人发明几何学与科学,他们的宇宙观是一方面把握自然的现实,他方面重视宇宙形象里的数理和谐性。于是创造整齐匀称、静穆庄严的建筑,生动写实而高贵雅丽的雕像,以奉祀神明,象征神性。"①因而,画家便兢兢于透视法、解剖学,以追求艺术和科学的一致。中国传统绘画精神则基于书法艺术的空间表现力,不去刻意追求形似,而着重表达生命的感悟和体验。在这种情况下,"像中国画绘一枝竹影,几叶兰草,纵不画背景环境,而一片空间,宛然在目,风光日影,如绕前后"②。所以,中国绘画写静物时不像西方人那样站在固定的位置用透视法来画,而是临空从四面八方把握对象的姿态,融会于心,描画其神韵。绘画艺术的中国特色,就是中国文化传统的直接表现。

文化具有传承性。在传承过程中,文化精神的典型意象,常常以艺术风格的形式"显现"出来,构成接受者情感认同的依据。如,在当代流行歌曲中"新瓶装旧酒"的形式就是这样。曾经广泛流行的《中华民谣》所描写的大雁飞过的阵阵凉意、菊花开放的深秋意象,正和《西厢记》中"碧云天,黄花地,西风紧、北雁南飞"的意境相近。月落乌啼的千年风霜、涛声依旧的当初夜晚,秦时的明月、汉代的关山,在当代流行歌曲中一次次地"复现"。于是,梧桐夜雨、芳草斜阳、东篱把酒、泪眼问花,成为当代流行文化的典型意象,也成为当代流行歌曲的典型风格特征。

可以说,艺术风格是文化传统的"缩影",文化传统决定、影响着艺术风格,而艺术风格以其多样性的特点,和其他元素共同构成了社会的文化氛围。

### (四) 艺术风格和艺术市场

艺术需要交流,市场是艺术交流的重要形式之一。艺术市场的需求,以强大的资本为基础和后盾。虽然艺术品有其自律的一面,要坚持自身存在的理念和价值追求,但是,艺术品一旦介入市场、在市场上流行,它又必然和资本持有者的理念和审美情趣发生关联。在这种

---

① 宗白华:《美学散步》,上海人民出版社1981年版,第118页。
② 同上书,第117页。

情况下,资本持有者在某种意义上就成了判定艺术品的权威,必然对艺术风格的形成、流变发生重要影响,且看下面的案例。

在1999年上海艺博会期间,西安美院教师刘令华的一幅名为《岁月》的参展人物油画引起了上海宽视网络电视有限公司的注意,公司觉得画家那种粗犷的画风中有某种追求表达的内涵在涌动,经慎重考察,公司决定与刘令华签约。此后,公司经过反复推敲和论证,希望画家能以其对油画这种西方艺术手段的理解,来表现某种中国文化的内容。这样,公司逐渐将主题"锁定"在京剧上,并确定了"国粹十八图"这一创作意象。而原本就喜欢地方戏曲的刘令华不负众望,2000年上海艺博会,《贵妃醉酒》《海瑞上疏》《华容道》《钟馗夜巡》等18幅京剧油画作品首次亮相就引起了轰动,中央和地方媒体刊登了大量其作品并发表评论,对画家及公司的大胆创意表示首肯。[①]

这是特定的艺术风格或样式和资本实现共谋、共赢的案例,在艺术风格或样式中体现了资本的意志。当然,艺术家不可能完全屈从资本的意志,决定艺术风格的还是艺术家在艺术方面的追求。

艺术风格和趣味的变化,还对艺术市场的行情发生着引导作用。豪泽尔说:"(艺术)作品的交换价值不再取决于它的美学质量或作者的艺术地位,而且决定于特定艺术家、艺术风格或种类在艺术市场上的经济价值。对相同或类似作品商业估价的变化可能受到艺术风格或趣味变化的影响,也可能仅仅是与艺术或艺术家毫无关系的其他因素作用的结果。"[②]艺术风格或趣味是影响艺术市场的可能性因素,从这个意义上来说,艺术家就应该具备一种社会责任感,自觉地用自己的艺术对社会公众、艺术市场发生影响,在这个过程中保持艺术的自律本性,同时实现艺术品位和市场价值的平衡。

### (五)艺术风格和艺术流派

艺术产品显示艺术家的创作个性,同时它也包含了时代、民族和阶层的共同趋向。艺术风格的这种共同趋向,构成艺术流派的基础。

一般来说,艺术流派就是由艺术风格相近或相似的一些艺术家所组成。每一艺术流派总有一批代表性的艺术家和艺术产品。由艺术风格相似或相近形成的艺术流派不是一种稳定的实体组织,而是一种流变的现象。有的因为艺术风格相似而引起人们相似的经验、感

---

① 江蓝生,谢绳武:《2001~2002年:中国文化产业发展报告》,社会科学文献出版社2002年版,第297页。
② 阿诺德·豪泽尔:《艺术社会学》,居延安译编,学林出版社1987年版,第176页。

悟,从而取得共识和认同,获得某种"流派"的命名,比如宋词的婉约派和豪放派,是因明代学者张綖的说法而被认定的。① 在艺术史上,把艺术现象总结成艺术流派的比较多见。有的具备自己的艺术理想和主张,由艺术风格演变为艺术流派,如发生于 20 世纪初,根据塞尚、毕加索等人的理论而形成的立体派绘画运动。

还有一些流派,完全是有组织、有纲领、有宣言自觉建立起来的,同时,也有一批鉴赏家和批评家参与。这样的艺术流派就不单以艺术风格的相近相似为基础,还有其他原因,如哲学观点、政治倾向的一致等等。② 例如,形成于 20 世纪初的未来主义文艺流派,是工业文明的审美符号。他们把机械和速度作为美的最高形式,歌唱电气的强烈的光照耀下的兵工厂和造船所,赞美喷烟冒雾的火车站、用煤烟的绳索悬挂于云端的工厂、冒险的轮船以及迅疾飞行的飞机。虽然说未来主义建构的是工业化极端状态下短命的审美之花,但这种都市工业型美学却有着内在的魅力。

### (六) 艺术风格和艺术家

艺术活动是艺术家的个体性劳动,必然被深深地打上艺术家个体的烙印。艺术家个体的烙印表现在艺术的语言、技巧等方面,沃尔夫林对这一问题做了很好的分析。

波蒂切利和洛伦佐都是 15 世纪后期的意大利佛罗伦萨人,属于同一时代和同一民族的画家,但他们的个性都很明显。当波蒂切利描画一个女性人体(如《维纳斯的诞生》)时,他是用自己独特的方式来理解女性的身材体态的,所以他画的人体截然不同于洛伦佐画的任何女性裸体(如《维纳斯》),就如橡树不同于菩提树一样。

沃尔夫林说:"波蒂切利作画时的强烈情绪赋予每个形体以独特的气韵和生命。而在洛伦佐的周密细致的造型中,形象基本上是静态的。最有启示性的是比较两幅画中有相同曲线的手臂。波蒂切利画的是尖削的肘部,线条活泼的前臂,在胸前展开的五指,而且每根线条都充满着活力。另一方面,克雷迪却创造了一种较为松软的效果。虽然他画的形体强调体积,塑造得令人心悦诚服,但是他的形体仍然不具备波蒂切利的轮廓所含有的动力。这是气质上的差异,而且无论我们拿整体还是拿局部作比较,这种差异到处存在。仅仅从鼻孔的描画中,我们就不得不承认每一种风格都有其本质特征。"③

---

① 清代王士禛在《花草蒙拾》中说:"张南湖论词派有二:一曰婉约,一曰豪放。仆谓婉约以易安为宗,豪放惟幼安称首。"(张潮等:《昭代丛书》(巳集卷第四十四·世楷堂藏版花草蒙拾),上海古籍出版社 1990 年版,第 11 页)
② 杨恩寰、梅宝树:《艺术学》,人民出版社 2001 年版,第 128 页。
③ H·沃尔夫林:《艺术风格学——美术史的基本概念》,潘耀昌译,辽宁人民出版社 1987 年版,第 2—3 页。

艺术家个性气质、表达方式的差异，成为艺术风格差异的重要原因。社会环境、艺术家的个人生活都构成了艺术风格差异的外部条件。丹纳认为，一个国家或者民族，只要五六百年的腐化衰落，人口锐减，异族入侵，连年饥馑，疫病频仍，就能产生一种痛苦的心境。苦难使普通百姓伤心，也使艺术家伤心。艺术家作为集体的一分子，不能不分担集体的命运。他说："倘若蛮族的侵略，疫疠饥馑的发生，各种天灾人祸及于全国，持续到几世纪之久……与乱世生活相适应的宗教，告诉他尘世是谪戍，社会是牢狱，人生是苦海，我们要努力修持以求超脱。哲学也建立在悲惨的景象与堕落的人性之上，告诉他生不如死。耳朵经常听到的无非是不祥之事，不是郡县陷落，古迹毁坏，便是弱者受压迫，强者起内讧。眼睛日常看到的无非是叫人灰心丧气的景象，乞丐，饿殍，断了的桥梁不再修复，阒无人居的市镇日渐坍毁，田地荒芜，庐舍为墟。艺术家从出生到死，心中都刻着这些印象，把他因自己的苦难所致的悲伤不断加深。"①苦难所致的悲伤不能不渗透到艺术作品中，化为艺术风格的组成元素。

除个性气质外，艺术家的社会地位、人生经历、个人心理也渗透到作品之中，作为内部条件对特定的艺术风格的形成发挥着重要作用。如作为20世纪50年代英国"愤怒的青年"作家群体的成员，《幸运的吉姆》的作者金斯利·艾米斯，出身于社会中下层，他所接受的教育，使他不再属于自己出身的阶层，他与原来家庭环境的感情纽带已经断裂。然而，他却发现自己在应该存在的阶层里根本没有社会地位，难以受到等级森严的主流社会的认可、接纳。他因受到压抑而愤怒，因愤怒而揭示了人类精神的基本特征。他自身命运、境遇的变化，关涉到文化发展的一般规律。

总之，艺术作品是艺术家个体劳动的产物，自然因素、社会因素、媒介特征、精神内涵……最终都要落实为艺术家个体的创造性劳动，在这种劳动中使之综合、生发、流变、定型，成为艺术家的标志和艺术史的亮色。从这个角度说，艺术家的创造性劳动，是艺术风格的直接创造者。

## 三　艺术风格示例

在建筑、影视、文学、音乐、绘画等艺术形式中，都有大量的艺术风格示例。可以说，不同的艺术家、民族、国家、地区、宗教……艺术的差异，主要体现在艺术风格上。从不同艺术形式中艺术风格的示例，可以看到艺术风格的意义和变异的细部内容。

---

① 丹纳：《艺术哲学》，傅雷译，生活·读书·新知三联书店2016年版，第46—47页。

## (一) 敦煌石窟的中国风格

佛教石窟文化起源于印度,早期的印度佛教石窟包括两类,一类是用于僧人日常生活和修行的毗诃罗窟;另一类是用于礼佛的支提窟,也称塔庙、舍利殿。石窟从印度经中亚到敦煌的时候,显示了中国文化对印度佛教石窟文化的接受和创造,在这一过程中融入中国文化元素,形成了"中国风格",兹举例证说明。

第一,由裸体而有衣装。印度文化是接受裸体的,笈多王朝时期的佛像要在高贵的、单纯的肉体中体现沉思冥想的精神、用肉体直接体现精神之美。因此,其佛教造像或为裸体,或袈裟单薄透明、躯体轮廓清晰可见。埃洛拉石窟(4世纪中叶至11世纪)第12窟中,"佛像的两旁出现了完全女性的菩萨形象,大都是裸体形象,身上配饰璎珞或别的装饰物,突出丰乳、细腰、大臀,表现印度风格的女性美"[1]。受印度佛教影响,在斯里兰卡、泰国、缅甸等地也多有佛教的美丽裸体形象。

汉文化无法接受雕塑和绘画上的裸体形象,在敦煌石窟中,佛教文化的裸体一面受到拒斥,为了确保佛陀的神圣性,让佛陀穿上了衣裳。285号窟是莫高窟初期开凿的,后面正中龛内的释迦像"高肉髻,长圆的面庞,双领下垂的外衣,胸前束带。下身的外衣,紧裹在两条腿上,衣纹却是标准的犍陀罗式,可是脸形外衣束带作结的样式,是更多的接受了中国的民族形式"[2]。这是要通过衣冠来表现人物的风采,改变了印度佛像形同裸体、庄严冷漠的形象,呈现出温静含蓄的精神面貌。

第二,由中心柱式而为覆斗式、背屏式的石窟形制。在印度,支提窟的窟室后部一般呈半圆形,中部设佛塔,礼佛者可绕塔而行。北朝时期的莫高窟中流行来自印度的中心柱窟,在北朝的40个洞窟中,中心柱形制的就有16个。唐代前期,占主导地位的就变成了覆斗顶窟,即窟顶从四壁向中央形成斜坡,在正中构成一个较小的四方形,窟顶像倒扣下来的斗一样。晚唐之后,较多地出现了在覆斗式石窟的中心设佛坛的形式,将佛、弟子、菩萨的塑像列于佛坛之上,在佛坛后面有背屏直通窟顶,这是从覆斗式石窟向背屏式石窟的过渡。背屏式石窟的四壁均不开龛,在窟中部靠后处设置凹字形或矩形的坛,在坛后留一面高达窟顶的石壁,在坛上中央紧靠石壁的是主尊像,石壁成为"背屏",这是五代和宋代的代表性窟形。

在中国人的观念中,只有按照左右对称的严整结构展开,才能显示佛陀的威严和力量,显然,中心柱式石窟不具备这一特点。覆斗式石窟可以将佛陀的群体雕像进行排列,但能够

---

[1] 赵声良:《敦煌石窟艺术总论》,甘肃教育出版社2013年版,第10页。
[2] 阎文儒:《莫高窟的石窟构造及其塑像》,《文物参考资料》第2卷第4期,1952年,第154页。

使佛陀群像尊卑等级显示出来的是背屏式石窟。因此,背屏式窟型的出现,表明因应汉地对佛陀的言说而产生了石窟空间的理想化。

第三,由印度特点转向汉地的观念和风貌。和印度对佛陀的尊崇不同,在汉地文化传统中受尊崇的一是虚幻的、天上的神仙,二是现实的、人间的帝王。因此,在敦煌石窟艺术形成中国风格的过程中,必然使佛陀与神仙、帝王产生关联,从而展示佛的伟大。第275窟的南壁上部东侧壁画与塑像,将弥勒菩萨的居所塑造成"阙"的形式,表明了中国传统建筑形式的影响。汉代以后,在各地建筑中广泛使用了"阙"的形式,如宫阙、城阙、墓阙、庙阙等等。在阙形龛内的交脚弥勒菩萨头戴三珠宝冠,肩披长巾,腰束短裙,双手交置于胸前,嫣然含笑,姿态优美,把弥勒菩萨放进本应由玉皇大帝盘坐的"天上宫阙"之中,表示了对弥勒菩萨的敬重。

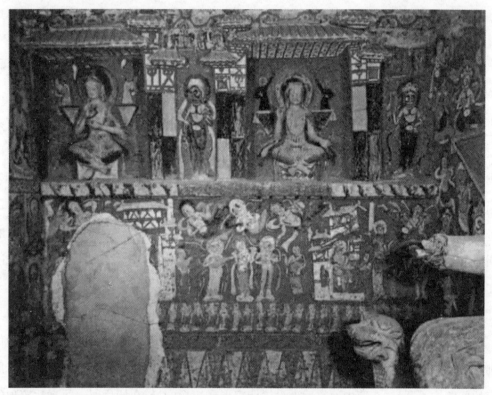

图7-1 第275窟阙形龛内的交脚弥勒菩萨①

第220窟维摩诘经变中的帝王图,表明帝王问疾之事。图像中的帝王戴冕旒,着深衣,双臂展开,帝王由侍臣扶持、前呼后拥,高视阔步,其衣饰"衣领十二章,两肩绘日月,衣上遍饰

---

① 郑炳林,张景峰:《敦煌石窟彩塑艺术概论》,甘肃教育出版社2016年版,第365页。

山树,袖端饰粉米等纹,形制文采与唐阎立本'帝王图'中的蜀主刘备、晋武帝司马炎衣冠相同。"①帝王两肩上的日月,是汉代以来绘画中表达日月的基本样式,这幅画通过帝王向维摩诘菩萨问疾来映衬佛教精神的伟大。

要在汉文化圈中保持佛陀的神圣性和威力,必须通过增加衣装、转变窟型、关联神仙和帝王等手段,以此使得佛教进入汉人心中,在汉文化中不断发展,从敦煌石窟上可以看到佛教艺术已经深刻地融入了中国的文化元素,形成了中国的风格。

### (二) 宋词的婉约风格②

在中国宋代,词成了各阶层,特别是士人阶层专门从事的艺术。虽然士人从主观上不把词看得比诗文更重要,但实际上,词成了宋代最具有代表性的艺术种类,成了最能反映宋人心态的种类,婉约是宋词的主流风格,它表现在以下几个方面。

第一,宋词和谐地表达了丰富复杂的情感。词,由于句式的长短参差,最宜表现内心的情感,尤其是那些复杂、矛盾、深厚、缠绵、难言之情。如温庭筠《更漏子·柳丝长》的开头句式:"柳丝长,春雨细,帘外漏声迢递",三字,三字,又六字。就好像说不出来,说不出来,突然说了出来。又如姜夔《满江红》的结尾:"又怎知人在小红楼,帘影间",长达八字,突然变为三字,犹如说了很多,突然又不知道怎么说。

第二,宋词表达的"情"是美人心态,缠绵柔情。宋元之际的词学家张炎在《词源》一书中说:"簸弄风月,陶写性情,词婉于诗,盖声出莺吭燕舌间,稍近乎情可也。"③如果说诗如壮士,那么可以说,词如美人。缠绵的情感,需要通过描摹情感起伏、转折、回环的长短句式,以及相应的词汇色彩来表达。词也写天地山川,鸟兽草木,居室楼台,然而在词里是选择物象"轻灵细巧"的特征:"言天象,则'微雨''断云','疏星''淡月';言地理,则'远峰''曲岸','烟渚''渔汀';言鸟兽,则'海燕''流莺','凉蝉''新雁';言草木,则'残红''飞絮','芳草''垂杨';言居室,则'藻井''画堂','绮疏''雕槛';言器物,则'银缸''金鸭','凤屏''玉钟';言衣饰,则'彩袖''罗衣','瑶簪''翠钿';言情绪,则'闲愁''芳思','俊赏''幽怀'。即形况之辞,亦取精美细巧者。譬如亭榭,恒物也,而曰'风亭月榭'(柳永词),则有一种清美之境界矣;花

---

① 季羡林:《敦煌学大辞典》(上),上海辞书出版社1998年版,第210页。
② 宋词风格例证的内容参阅了张法:《艺海泛舟:千年华夏艺术一瞥》中"词:形式与意象"的相关内容。海天出版社1999年版,第53—63页。
③ 张炎:《词源》,中华书局1991年版,第61页。

柳,恒物也,而曰'柳昏花暝'(史达祖词),则有一种幽约之景象矣。"①

第三,"闺房佳人"是宋词的核心意象。入宋以后,闺房佳人的词境越写越多,越写越好。即使不以闺房为直接描写对象的词,只要以词写景,也必然带上闺房的意味,使得那些非闺房之景都因其有闺房之意,而成为闺房的置换变型。

在这种文化背景下,心怀天下的范仲淹写出了"黯乡魂,追旅思,夜夜除非,好梦留人睡。明月楼高休独倚,酒入愁肠,化作相思泪"(《苏幕遮》)之类的词。雍容大度的欧阳修也书写"寸寸柔肠,盈盈粉泪,楼高莫近危栏倚。平芜尽处是春山,行人更在春山外"(《踏莎行》)之类的词。司马光也填写"相见怎如不见,有情还似无情。笙歌散后酒初醒,深院月斜人静"(《西江月》)这类闺房之意的词。苏轼为词之大家,不仅在于他创立了豪放一派,他还写出了第一流的闺房佳人情调:

十年生死两茫茫,不思量,自难忘。千里孤坟,无处话凄凉。纵使相逢应不识,尘满面,鬓如霜。夜来幽梦忽还乡,小轩窗,正梳妆。相顾无言,唯有泪千行。料得年年肠断处,明月夜,短松冈。(《江城子》)

从北宋到南宋,从张先到周邦彦,从大小晏到秦观,从宋祁到贺铸,书写的是一片软语,丰富、深化、展开着闺房佳人的境界。

从社会学的角度说,宋词的繁荣,离不开当时的社会背景。商业的繁荣、城市的发达,为市井俗趣提供了深厚的土壤。无论是北宋的汴京,还是南宋的临安,均如此。孟元老在《东京梦华录》描述汴京说:"太平日久,人物繁阜,垂髫之童,但习鼓舞,斑白之老,不识干戈,时节相次,各有观赏。灯宵月夕,雪际花时,乞巧登高,教池游苑。举目则青楼画阁,绣户珠帘,雕车竞驻于天街,宝马争驰于御路,金翠耀目,罗绮飘香。新声巧笑于柳陌花衢,按管调弦于茶坊酒肆。"②好一派太平盛世的繁华景象!南宋临安,同样是一派繁华图景。南宋时期的吴自牧在《梦粱录》中说:"大抵杭城是行都之处,万物所聚,诸行百市,自和宁门杈子外至观桥下,无一家不买卖者,行分最多……前所罕有者悉皆有之……每日街市,不知货几何也。"③又说:"杭城之外城,南西东北各数十里,人烟生聚,民物阜蕃,市井坊陌,铺席骈盛,数日经行不

---

① 缪钺:《诗词散论》,陕西师范大学出版社2008年版,第45—46页。
② 孟元老:《东京梦华录》,王莹注译,中国画报出版社2016年版,第1页。
③ 吴自牧:《梦粱录》,浙江人民出版社1984年版,第115页。

尽,各可比外路一州郡,足见杭城繁盛矣。"①

在这种浮华喧嚣的背景下,宋代对知识分子的丰厚待遇,为文人儒气的发挥提供了物质基础。同时,宋代历经的仓皇南渡、中原沦陷、国力积弱、偏安江南,也助长了这种柔靡之风。

### (三) 张艺谋电影的艺术风格

张艺谋是中国电影界第五代导演的重要代表人物。在张艺谋的电影中,色彩的使用是其突出的特点。张艺谋将浓烈的红色造型元素融于写意的情绪性场面之中,表明其对风格化代码的编码匠心独运,别具一格。

在电影《红高粱》中,颠轿、野合、泼红酒消毒、喝红酒壮行几处的风格化处理,使人感受到强烈的感官刺激和心灵震动。《菊豆》中,红染池与红染布、菊豆的红衣服,《大红灯笼高高挂》中的红灯笼,《秋菊打官司》中的红辣椒,《我的父亲母亲》中的织红、红发卡……红色成为张艺谋电影的显著特征。

然而,作为单一因素,色彩似乎还不足以作为张艺谋电影艺术风格的有力支撑。与情节、色彩结合起来的,还有张艺谋的主要电影传达的文化理念,且以《红高粱》为例来说明。

有人说,《红高粱》表现自由而强烈的生命意识,这是流传在山野民间的一种活的、有生命的、充满悲剧而又生机勃勃、充满血腥也充满爱的历史文化,这是在传统的儒家典籍里所没有、长久被载入了另册的文化。"小说的故事很传统,比如劫道、抬轿之类,过去小说里很多。它的新意(新意就是发现)在于字里行间透出的一种人的洒脱,一种自由而强烈的生命意识""反正'我奶奶'、'我爷爷'比你活得消停自在,没那么多框框条条,不蹑手蹑脚,他们能做的,你我不成"②。张艺谋也说,《红高粱》里边的人活得挺自在、挺痛快,想干什么就干什么,故事里透着一种生命在原始状态下的躁动,翻滚着,热辣辣的:"我奶奶"不愿拿自己去换头骡,不愿抬了去给麻疯病当牺牲品,她愿意自由呼吸男人的气味、要按照自己的意愿做自由自在的女人,因而寻常人眼里最见不得人、龌龊、卑俗的"野合"在高粱地里却是纯净、神圣的。作家莫言认为,影片《红高粱》是以象征的风格,通过恶作剧式的达观态度来处理沉重的素材。任何革命都有恶作剧的淡淡味道,艺术也不例外。这是对传统的规矩方圆、对儒墨佛道三纲五常的恶作剧。影片中颠轿的场面也许象征了颠簸的人生,也许是命运对人的捉弄;赋予了灵性的红高粱已不仅仅是高粱,它使人心潮难平,与人进行着最隐秘的精神交流;两

---

① 吴自牧:《梦梁录》,浙江人民出版社1984年版,第180页。
② 孔都:《不只是一个神奇传说》,《当代电影》1988年第2期,第50页。

次祭酒的场面剥离出了民族灵魂中最宝贵的侧面：劳动的神圣和壮美以及昂扬激烈的复仇精神。

也有人认为，影片是对传统文化的反思和估价，是以艺术的手法对20世纪80年代学术界展开的传统文化的本质特征以及它在现代化进程中的作用讨论的一种呼应。根据这种观点，《红高粱》是对中国传统政治文化及生活方式的图解：高粱地象征着中国人生活的环境；"我爷爷"绝不是普通的百姓，因为在封建社会中普通人没有那么洒脱自由，他是刘邦、赵匡胤、朱元璋，是封建统治者的化身。红高粱酒是传统文化的象征，因为"我爷爷"向里面撒尿而名闻遐迩——而我们的传统文化，像近代维新志士谭嗣同所批评的那样，是工媚那些大盗性质的统治者的乡愿，是为封建集权政治服务的，这也正是传统文化的重要特性。

在张艺谋的一系列影片中，用生命的血性冲击传统的网罗，如《菊豆》中作为主人公的菊豆和"形而上"的控制力量的抗争；《我的父亲母亲》中，我的母亲在爱情上的勇敢；《大红灯笼高高挂》中女主人公和礼法的对抗；《秋菊打官司》中秋菊为了说法（理）把官司打到底的坚持；甚至《一个都不能少》中乡村女教师的韧性……都和《红高粱》主题有着内在的神似性质，表达了中国文化中某些令人无奈却又深深地打动着心灵的东西。

### （四）西方圣咏音乐的艺术风格

公元325年，罗马教皇君士坦丁把基督教定为国教。之后，基督教迅速传遍了欧洲大陆，成为西方占统治地位的宗教。基督教能够给西方人的心灵生活注入新的动力，缘于上帝不只存在于书本之中，而是体现为美的形式——无论是听觉的还是视觉的。在听觉方面，基督教较早地发现了音乐的教化功能，认定合唱这一集体歌咏形式与基督教的体道精神相吻合。因此，万民众口集体歌咏、赞美上帝、宣传教义便成为宗教仪式中重要的程序，从而确定了音乐在基督教仪式中的重要性，这种音乐被称为圣咏音乐。

罗马教皇格里高利一世（540—604年）为了统一基督教音乐，便选择整理出一套《唱经歌集》，共1600首之多，后人称之为格里高利圣咏。格里高利圣咏在西方音乐史上具有重要地位，作为欧洲封建社会初期的主体音乐，是西方音乐文化中的第一支花。在记谱法的研究、音乐理论、复音音乐的兴起与发展、音乐学校的成立等许多方面，都要提及格里高利圣咏，即使现代的调式音乐也是以格里高利圣咏的调式为基础的。可以说，是它构成了西方音乐的母体，孕育了西方音乐，它的艺术风格有以下四个方面的特点。

第一，早期教堂礼拜中的音乐是词的载体，音乐携带着庄严的歌词传递在人与上帝之

间。因此,"念"的音乐最早产生,礼拜仪式中的吟诵圣经、诗篇等是主体,它们占据宗教活动的核心地位。圣咏也非常突出"念"的作用,理性因素占有相当大的比重。基督教音乐的观念有着极端理性化倾向,强调最完美的音乐是抽象、理性的存在,强调"思"胜过"听","念"胜过"唱"。因此,圣咏肃穆、节制,排除世俗的感性欲念,旋律音调非常缓慢。音乐无明显节拍特征,是一种无伴奏纯人声歌唱的单声部音乐形式。圣咏的这种音乐特征,非常符合其为宗教服务的目的。

第二,圣咏是单声部歌曲,又称为素歌。"9世纪时,教会音乐家为了更好地表现对至高无上的上帝的虔诚与崇拜的情感,便在单声部素歌——格里高利圣咏的下方加一个平行四度或五度的声部,以求得更丰满谐调的音响,从而产生了多声部音乐的雏形。以后又出现反向或斜向进行,音程关系也允许用三度、六度,各声部间的节奏变化与对比更大,形成了十分感人的自由对位的音乐风格。"①圣咏音乐创建了合唱艺术中最高、难度最大的形式——无伴奏合唱。圣咏音乐的无伴奏合唱中多声部音准、音色、音量极度协和,使人们在歌颂上帝的同时,也把自己揉进了美妙音乐的海洋,更多地感受到了音乐的力量。

第三,圣咏音乐的歌唱不管是独唱还是合唱,音色都十分纯美,应该说是建立在十分科学的发声基础上的。它不像美声唱法那样追求共鸣,而是强调气息的通畅,发声位置高而且统一,尤其是唱高音时,那种似乎缥缈、透明的音色,使人产生一种超越时代的空间感。

第四,圣咏音乐以真、善、美为宣传内容。圣咏陶冶人们的心灵,帮助人们培养良好的品行,鼓舞人们的积极进取精神,增进人类的和解与友爱。我们来看圣咏赞美诗《诚实话》中的部分歌词:

无论事情怎么样,常讲诚实话;
无论生活闲或忙,常讲诚实话;
永不离开这良规,深深印在你心怀;
写在座右常思维,常讲诚实话。②

诗歌中所崇尚的是"真、善、美",赞美的是和平、进步和友爱。诗歌所唱出的伦理道德标准,在过去、现在、将来都能教育世人。这不仅是基督教徒所遵循的规则,也是现代社会每个人不应该拒绝的规则。

---

① 文怀沙:《正清和:文怀沙蠲余文萃》,东方出版社2014年版,第258页。
② 中国基督教三自爱国运动委员会:《圣经 附赞美诗(新编)》,中国基督教协会,第1614页。

作为由大量附有拉丁文歌词的单音组成的音乐,格里高利圣咏忠实地表达了经文,"其旋律超脱、冷静,毫无人间的欲念。它并非为欣赏,而纯粹是为宗教礼仪所创作,是实用音乐,并不重视听觉上的美感,或俗乐的夸张。这种圣咏以纯人声演唱,没有乐器伴奏,不用变化和装饰音。它也没有小节线和拍子记号,完全是自由节拍,歌词只用拉丁文"①。格里高利圣咏作为礼仪歌曲只供教士吟唱,它的独特魅力就在于不事张扬的朴素无华。

### (五) 西方抽象艺术的风格

如前所述,沃林格在《抽象与移情》中对抽象的论述,很有先见之明地预言了西方现代艺术的原则。法国美术史家德比奇等人在《西方艺术史》中说:"从1910年起,抽象艺术把立体主义、未来主义和俄耳甫斯主义宣布过的东西变成了自己的纲领:抛弃对于所见世界的亦步亦趋的模仿,以利于集中在色、形、构图上进行艺术创造。"②这可以看作是对抽象艺术性质的概括。西方抽象艺术的风格,可从以下三个方面进行描述。

第一,在色、形中表达实质和精神。在具象解构之后,不等于绘画艺术的精神实质也不存在了。如果说,绘画中有情感表现的因素,那么,抽象主义并没有超出用绘画表现情感的范畴,只不过这种情感的表现也像绘画的图像一样,变得不是那么一目了然,而是更加抽象了。

1913年,康定斯基创作《构图Ⅶ》(图7-2)③,成为抽象艺术的代表作。这幅画,初看起来色彩狂乱、各种颜色混合交融在一起,但它显示了一种狂乱中的秩序和清晰。对抽象艺术来说,重要的是从物体外表解放出来,表达色、形所代表的精神实质。正因为如此,康定斯基从生理感受的角度,详细地分析了色、形具有的情感意味。康定斯基在他的自传中回忆道:"薄幕正在消失,我刚画完画,带着画箱回到家里。我陷入沉思中,仍然想着刚才所画的作品,这时我突然看见墙上的一幅画,异常的美,有一种内在的光辉闪烁着。我愣了一会儿,然后走近这幅神秘的画,我只看见形和色,因为我无法辨认画的是什么,猛然发现它原来是我自己的画,只是被倒置了。次日清晨,我试图回忆昨日的印象,但是只有部分成功,甚至再把那幅画倒挂时,我还是能认出其内容。于是我才肯定的发现,是物体的形象损害了我的绘画。"④就是说,实质和精神要从具象中解脱出来,在色和形之中体现,它能够吸引人、让人铭

---

① 田青:《佛教、基督宗教、少数民族宗教音乐》,人民音乐出版社2005年版,第252页。
② J·德比奇等:《西方艺术史》,徐庆平译,海南出版社2000年版,第383页。
③ 转引自常雷:《西方100名画之旅》,山东画报出版社2010年版,第250页。该画尺寸为78 cm×100 cm,藏于俄罗斯莫斯科特列季亚科夫美术馆。
④ 何政广主编:《康定斯基》,河北教育出版社2011年版,第64页。

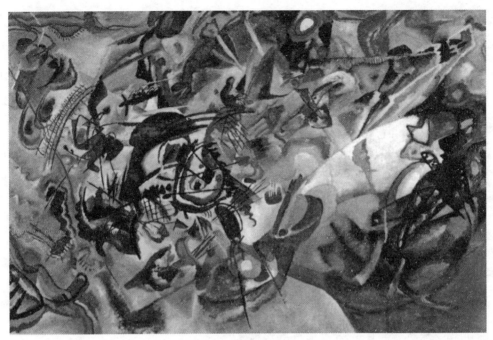

图 7-2 《构图Ⅶ》

刻在心,难以磨灭。

第二,排除透视法和自然配色的传统。对传统绘画手法的抛弃,使艺术家扩大了艺术创造的自由度,对形成抽象艺术的风格特征具有里程碑式的意义,最终导致了对形象的抛弃。

产生于 20 世纪初的立体主义绘画艺术认为,透视法是故意的感官错觉,因此,艺术家们从自己的绘画中排除了透视法。之后,野兽派画家抛弃了对自然的配色,他们用没有混合的纯色来增强绘画的艺术效果,追求独立于现实的绘画真实。"在图画内容、图画空间和自然色彩的抽象化之后,作为最后一步,是抛弃自然的具象形式。"[1]抛弃自然的具象形式作为抽象主义绘画的普遍特征,在不同的画家那里有不同的表现。如康定斯基是即兴发挥的抽象色彩与线条的组合;蒙德里安是深思熟虑的几何形结构;米罗是富于想象力的图像符号,等等。

第三,在抽象的形式中把握音乐的节奏。抽象主义不是乱涂乱抹,而是在西方绘画严格的技法操作基础上的革命和更新。因此,在分析艺术媒介情感性质的时候,艺术家还需把握绘画中的节奏和韵律。比如,康定斯基在分析色彩的情感性质时,就注意到了其节奏元素和音乐特征,他认为淡暖红色是凯旋的,就像音乐中小号的嘹亮。

---

[1] 林德曼、伯克霍夫:《西方艺术风格词典》,吴裕康译,广西美术出版社 1998 年版,第 234 页。

抽象形式中的秩序在画家弗里茨·温特那得到了明显的表现。在温特那里,"标题大抵暗示了作画的意图。不同方向、颜色和粗细的怪僻笔画都是完全自由的形态,在单色背景上汇聚成一个只有视觉才能领会的秩序"①。这种秩序"涉及了'形象的原始形式',涉及了由'韵律、力度和色彩秩序'构成的基本统一体,观赏者让这个统一体对自己发生作用,就像一支乐曲那样"②。这就把抽象的绘画和音乐的节奏结合起来,佐证了抽象绘画的艺术价值。

当然,在抽象主义的旗帜下,各位画家的风格也有很大的差异,在这种差异中,我们也看到了抽象主义绘画的不断流变。但是,作为抽象主义绘画流派的人物,他们已具备了抽象主义绘画的一般风格。

## 本章思考题

1. 什么是艺术风格,它是如何形成的?
2. 中国艺术风格的理论,主要包括哪些内容?
3. 艺术风格和艺术家、艺术流派是什么关系?
4. 敦煌石窟是如何实现"中国化"的?
5. 西方圣咏音乐有哪些风格特征?
6. 相对于传统艺术,西方抽象艺术呈现了什么样的风格特征?

---

① 林德曼、伯克霍夫:《西方艺术风格词典》,吴裕康译,广西美术出版社1998年版,第235页。
② 同上注。

# 第八章
# 艺术语言

## 一　语言及艺术语言概说

一提到"语言",我们首先会想到,它是日常生活中人际交流的工具,表现为语音、词汇、语法以及书面形式的文字符号。对于使用语言时,创造性运用语言要素,如比喻、夸张、类比、排比等修辞手段,获得很好的表达效果的,我们称之为"艺术语言"。那么,什么是艺术语言呢?如上所说,语言是一种表达自我、交流应对的工具。顾名思义,艺术语言就是艺术彰显意义,使人能够获得认知和美感的方式。例如,音乐艺术的声调、旋律,绘画艺术的光影、色彩、构图,建筑艺术的形状、结构、质料等。作为艺术的构成要素,艺术语言是艺术成其为艺术的核心因素。艺术之所以区别于日常生活及其他各种学科门类,就在于艺术语言独特的表现方式。

艺术语言研究的对象或者说艺术门类,一般来说,包括书法、音乐、舞蹈、雕塑、绘画、建筑、戏剧、电影等八大门类。这八种艺术形式,也是当今高等教育美育教学中,针对非艺术专业学生开展审美教育的艺术类通识课程。其中,戏剧、电影,可视为具有言说行为的语言类艺术,我们可以比较直观地感受到语言的存在。而书法、音乐、舞蹈、雕塑、绘画、建筑这些非语言类艺术,它们表意的媒介虽不是语音、词汇及语法或书面文字,但也是具有"语言性"的,因此,也是艺术语言研究的对象。

在研究方法上,讨论艺术语言这一问题,一定要注意,艺术语言会受制于时代和经济发展等因素,甚至也因艺术家的艺术观和创作手法不同而表现出某种个性。艺术语言在理论和实践上的复杂性和丰富性,决定了针对某一具体艺术门类或者个别艺术家的研究,并不能系统地讨论艺术语言的问题。这就启发我们在研究"艺术语言"这一问题时,既要说明八大艺术门类常见的艺术语言及其物质媒介,以满足人们艺术鉴赏的方法需求;又要从哲学视角认识使用艺术语言的必然性,解决知其然知其所以然的问题;最后,还要针对艺术语言的个性化特征,突出其有法而又无法的特征,使艺术鉴赏超越规则,进入审美的境界。

因此,本章拟从以下三个方面讨论艺术语言的问题,第一,语言及艺术语言概说。从语言、意义等角度呈现人们对于"言意关系"的认知和言说策略,完成艺术语言实质是"立象尽意"的论证。第二,具体艺术门类的艺术语言。将书法、绘画、音乐、舞蹈、建筑、雕塑、戏剧、

影视等八大艺术门类分别分析其艺术语言及物质媒介,便于艺术鉴赏和学习。第三,艺术语言的特征分析,例如形象性、情感性等。本章拟通过以上三个方面的论述,使读者对艺术语言这一问题获得较为深刻的认知。

### (一) 语言概说

语言,究竟是工具还是本体,抑或两种性质兼具?可以说,我们对于"语言"的思考伴随着自身产生与发展的全过程。然而,在语言观上,中西方存在巨大的差异。概言之,西方求"真",中国贵"意"。就西方而言,语言被视为"本质"、"本体"的传统由来已久,认为词语即宇宙万物,反对语言的贫乏、语意的单薄,维护语言的神圣性。而开启现代语言学研究学科化、科学化之路的现代语言学之父索绪尔,将语言视为一个系统,并对语言系统的符号性质进行了阐述。语言的系统性、符号性、价值性是索绪尔语言研究的突出贡献,他使语言学成为独立的学科和研究对象,强调语言学的科学性及其真实客观反映现实的属性。维特根斯坦认为"意义即用法",他主张语言是哲学的本质,人类的思想、文明只能在语言中寻找。他说:"凡是能够说的事情,都能够说清楚。而凡是不能说的事情,就应该沉默。"①由此可见,西方语言学把语言上升到本体存在的高度,追求语言的逻辑性,以语言为思想本身、以语言为哲学本身,以语言最大限度地反映客观真实为目标,体现了典型的科学语言学的特征。这种语言观,决定了西方艺术追求"逼真",以尽可能地接近客观真实为目标。

我国的语言观是在言意关系的讨论中形成的,这一问题的思考始于先秦时期。先秦哲学认为,世界的最高本体是"道",而"道"是无形无名的。并且认为,语言在称述有形有名、可见可闻的事物方面,是有效的。但是,形而上存在的"道"是语言无法呈现的,"道可道,非常道","道不可言,言而非也",说的就是这个意思。可见,言能表意,但是不能尽意,就是我国古代言意关系的基本内涵了。然而,这并不是说人类的认识活动就停止在形而下层面,《周易》、《老子》、《庄子》等都采取了"立象尽意"的言说策略。如《庄子》"庄周梦蝶"的故事:"不知周之梦为蝴蝶与?蝴蝶之梦为周与?周与蝴蝶则必有分矣。此之谓物化。"②以形象的故事说明了"物我合一"的道理,在诡谲的想象中实现意出尘外的表达效果。所立之"象",以譬喻、象征等方式呈现意义并产生美感,将语言不能道尽的内容通过"立象"、"观象"、"忘象"的方式呈现出来。由此可见,我国传统的语言观强调形象性以及情感、想象等主观因素在意义

---

① 维特根斯坦:《逻辑哲学论》,郭英译,商务印书馆1962年版,第20页。
② 郭庆藩:《庄子集释》(第一册),王孝鱼点校,中华书局1961年版,第112页。

传达方面的作用,即"言"的"象"性特征。这种语言观念和实践在我国文学艺术中的普遍程度,可以借清代章学诚先生一言来说明,他说:"盈天下而皆象矣。诗之比兴,书之政事,春秋之名分,礼之仪,乐之律,莫非象矣。"①也就是说,"立象尽意"的表达方式,在诗、书、春秋、礼乐中无所不在。通过"立象"的方式达到不落言筌的意境,实现认知和审美的主观真实,这也是我国传统语言观对艺术精神的影响。

语言观是语言习惯、艺术风格形成的基础,哲学、艺术乃至人们的思维习惯都与之有着密切的渊源关系。以上不难看出,无论以语言为本体还是以语言为工具,中西方都极为强调语言的重要性,从逻辑性或形象性上尽可能发挥语言在呈现"真理"或者表现"意义"方面的作用。就我国语言传统而言,其核心是"立象尽意",这对我国艺术以"意象"、"意境"为最高审美范畴的传统具有积极的建构作用。相比较而言,西方传统的语言观是通过逻辑、推理等科学的言说方式追求客观真实,而我国传统的语言观念是以情感性、象征性的方式言说,追求意境和主观真实。

### (二) 艺术语言概说

关于艺术语言,研究者从语言学、艺术学、艺术与语言的关系等各种角度进行了阐释。实际上,这一概念仍然是在实践中被广泛使用的同时,在学术上语焉不详。在前人研究的基础上,我们可以试着从以下几个方面界定艺术语言。

第一,是艺术语言的适用范围和表现对象。艺术语言是相对于科学语言而言的,美国著名哲学家、文艺理论家苏珊·朗格在《艺术问题》一书中指出:"情感的存在形式与推理语言所具有的形式在逻辑上互不对应,这种不对应就使得任何一种精确无误的情感和情绪概念都不可能由文字语言的逻辑形式表现出来。"②此言指出了艺术语言和科学语言各自的适用范围及表现对象,科学语言表现理性,它用概念、判断、推理等方式把理性认知的客观世界呈现出来,追求语言能指和所指的一致性;而艺术语言表现人类的情感,需要主体情感、想象、联想、审美感知等多种心理因素的参与,它不追求判断、推理的逻辑正确性、不提供科学知识,而是以充满了人的主观情感的客观世界为表现对象,以创造意境美为最高目标。因此,针对各艺术门类而言,艺术语言不仅包括文学等语言类艺术,也包括雕塑、建筑、绘画等造型艺术以及戏曲戏剧等表演艺术,非语言类艺术所使用的类似文学语言作用的一切表现手段,

---

① 王夫之:《船山全书》(第一册),岳麓书社 1996 年版,第 1039 页。
② 苏珊·朗格:《艺术问题》,滕守尧译,南京出版社 2006 年版,第 108 页。

都可以视为艺术语言。就艺术创作而言,艺术语言实际上是一套符号体系,这套符号体系,是艺术家对所占有的材料,如绘画用颜料、雕刻用木石、舞蹈服饰等,进行"编码"的结果。"艺术语言是指在各种艺术门类的创作中所使用的符号体系,它是艺术家的艺术构思得以生成和作品得以产生的物质化媒介。"①也就是说,艺术语言将内在于艺术家心灵的情感想象、创作欲望这些虚化的"意"物化为具体的艺术作品,它的实质是各艺术门类表现自身的独特方式,也是创作主体——艺术家——独特的表达方式。

第二,艺术语言有定性而无定法,它是动态生成的,并且不断产生新的意义。《庄子·天道》:"语之所贵者,意也,意有所随。意之所随者,不可以言传也。"②强调意义的生成与受众及环境有着密切关联,"随"是变化的而不是固化的,即"意"是动态的、常新的。上文已经说过,艺术语言是一个经过"编码"的符号体系,如音乐艺术创作中,乐器、旋律、节奏的组合;绘画艺术中,颜料、线条、画布的选择等,这些都是艺术家根据所要表达的"意"主动择取、加工而"立象"的过程,刘勰《文心雕龙》称之为:"寻声律而定墨,窥意象而运斤。"而在艺术鉴赏中,受众"观象"所得之"意",并不完全等同于艺术家"立象"所依之"意",甚至大相径庭,即"一千个读者就有一千个哈姆雷特"。这种现象生动地说明了艺术语言的意义是动态生成的。它的原因,最根本的还是艺术语言这个符号系统,所立之象本身的多义性。造成这种多义性的原因,一是艺术家在"编码"、"立象"时,带有主观性,是个人情感、想象、心理的投射。如古德曼所说:"一幅画的创作通常也对所要描绘的东西有所创造。"③即艺术家将所有物质材料赋予情感、意义,从而使之成为审美客体——艺术品。二是艺术鉴赏时,在受众看来,审美客体不同于物质材料,而是具有特殊意味的"样式"。对这种"意味"究竟是什么的思考,使艺术语言又在鉴赏者一端产生了新的理解,即生成新的意义。因此,艺术语言圆融多义的表象,使艺境呈现出生生不息的动态美。严羽所谓"言有尽而意无穷",《庄子》所谓"仁者见仁,智者见智",都是艺术语言的生成性、动态性的正确判断。

第三,艺术语言具有意象性特征。这里所说的意象性特征,是对艺术语言"立象"的具体策略和象征性、形象性的概括。关于艺术语言的意象性特征,学者多有关注。如骆小所所说:"艺术语言的情感行为属于发话主体的审美行为。它表现为一种情象,即意象方式。"④骆先生在多篇文献中指出,艺术语言遵循情感逻辑,它表现情感的方式就是"意象"。方闻先生

---

① 张晶:《艺术语言作为审美创作的媒介功能》,《文艺理论研究》2011年第1期。
② 《庄子集解》,王先谦注,中华书局1954年版,第120页。
③ 尼尔森·古德曼:《艺术语言》,褚朔维译,光明日报出版社1990年版,第19页。
④ 骆小所:《论艺术语言是一种情感的行为》,《云南师范大学学报》(哲社版)2007年第3期。

在《中国艺术史九讲》中说:"在古代中国,表意文字与画图都是蕴含意义的线性'图载',凭'图载'寄意而生出'旨趣',因此,中国艺术重要的不是'状物形'图像,而是画家如何处理线性'图载',从而实现'表我意'。"①从"象"、"意"的角度看,"凭'图载'寄意而生出'旨趣'"之说,实际上正是以"象"为"意"的载体,通过对"象"虚实相参、有无相生的审美观察,产生意蕴无穷的意境的过程。再如,艺术语言"立象尽意"的策略在《周易》制卦的过程最为突出,《系辞》:"圣人立象以尽意,设卦以尽情伪,系辞焉以尽其言。"②卦象以极为简单的形式,通过不同次序的组合,象征了天地万物以及事物发展变化的趋势。卦象已经不再是"形式",而获得了超越"形式"之外的广阔意域。圣人"立象尽意"的策略,是对"象"表"意"上的强大功能的认知和实践。卦象本身作为一个符号体系,也是具有象征性的。至于艺术语言的形象性特征,也是十分明显的。如《孟子·鱼我所欲也》以"鱼"和"熊掌"比喻"生"和"义",阐明"舍生取义"的道理。《劝学》中"青,取之于蓝而青于蓝;冰,水为之而寒于水"的描述,形象地说明了学无止境的道理。

需要特别强调的是,意象性特征是艺术语言的根本特征,它与艺境生成息息相关。这是因为,"立象尽意"的方式超越了科学语言的逻辑正确标准,它在表达意义时,凭借"象内"、"象外"互相引发之势,因虚致实,是符合情感、心理随物境而变迁的事实的,形成不期于真实而合于真实的表达效果。以绘画为例,画布、色彩、颜色、空间并非单纯的物质构成,而是创作主体(艺术家)将主观情感(意)投射到客观物象(画布、色彩等)上形成的,其主客同一、物我交融的性质,与"意象"是一致的。人们观赏一幅画,实质上是"寻象观意",即解读画中的意象,获得审美感受。因此,我们说,艺术语言中的"象",既是解决"言意"矛盾的策略,又作为审美对象、媒介最终生成审美之境,是艺术语言的核心因素和本质特征。

## 二 不同艺术门类的艺术语言

### (一) 书法语言

书法是书写的艺术,关于书法的定义甚多,试举两例。

"所谓书法,即写字用笔的法则。"(1931年版《中国文艺辞典》)

"指毛笔写字的方法,主要讲执笔、用笔、点画、结构、分布(行次、章法)等方

---

① 方闻著,谈晟广编:《中国艺术史九讲》,上海书画出版社2016年版,第19页。
② 王弼、韩康伯注,孔颖达疏:《周易正义》。引自阮元校刻:《十三经注疏》,中华书局1980年版,第82页。

法。"(1979年版《辞海》)

从以上定义不难看出，以汉字为表现对象的书法艺术，其主要因素有表现材料（笔墨纸砚等）、艺术创作规律（笔法、点画结构、章法等），并且必然具有审美特征的一种艺术形式。

书法艺术是中华民族特有的艺术瑰宝，它的发展历程始于文字的创制，以甲骨文、金文为主的早期篆刻艺术，是书法艺术的萌芽。直到今天，对文字进行刻、篆、塑、做的方式仍存在于工艺美术中。书法艺术所使用的物质材料，随着时代和经济的发展不断变化。春秋时期，是由早期的篆刻艺术发展而来。在这个过程中，书写工具由石、刀演变为毛笔、竹简。汉代以后，出现了纸，适用于硬质材料、笔画平直端正的隶书、楷书，也逐渐演变为笔画连绵、气韵生动的草书、行书。南北朝以后，笔墨纸（绢）砚就成为书法常用的物质材料。书体和风格方面，也经历了甲骨文、钟鼎文、篆文、隶书、楷书、行书、草书，以及魏碑、汉隶、狂草、颜体、柳体、欧体等诸多转变。现代以降，硬笔书写以其便利性迅速取代了传统的毛笔书法，尤其是当代办公自动化、数字化、自媒体技术的发展，使书法艺术记录、传达信息和知识的功能逐渐弱化，成为纯粹的审美对象。

书法艺术作为审美对象，有一套特殊的语言符号。笔法、结体和章法是书法的三个主要因素。在鉴赏中，人们容易把墨猪一类的遣兴之作误以为是书法，这是对书法艺术语言的误解。解读书法艺术语言，一是要整体感知。书法艺术作品具有整体直观性，一幅好的书法艺术作品，一定能够凭借其统一的情感基调和文字形象的系统有序性，唤起鉴赏者"心有灵犀一点通"的审美感受。整体感知使人对书法艺术作品的神韵、风格、气势获得大致印象。二是要具体辨析。线条、点画、笔法、墨法、章法、结体、笔势等组成了书法艺术语言符号系统。以唐代大书法家颜真卿的名帖《祭侄文稿》(图8-1)为例，从整体上体会其情感和风格特征，

图8-1 颜真卿《祭侄文稿》

能够从其中随手改动的痕迹、内含的笔锋,感受到作者的悲痛之情如深海涌波,又如冰下冻水,呜咽难行。而从具体细节来看,作者初始几行尚能在字间距、行距及字的结体方面力求章法适度,而从中间至结尾,可见其字忽大忽小、忽秾忽纤、时燥时润、时疏时密,连改动之笔也任性而为,末尾处几乎枯笔强进,可见其墨将尽而情未已的创作状态,是对安史之乱中颜氏家族"父陷子死,巢倾卵覆"遭遇的控诉。

线条是书法艺术的基本因素,它的轻重、疾涩、浓淡、节奏、速度、虚实传达着书法家的情感、心理及审美理想。线条和造型是书法家灵活运用笔法和墨法进行主动创造的结果。

笔法是书写过程中起笔、运笔、转笔、收笔的总称。用弱软的毛笔写出骨力劲健又富有变化的书法,用笔至关重要。东汉蔡邕《九势》:

"藏头护尾,力在字中,下笔有力,肌肤之丽,故曰势来不可止,势去不可遏,惟笔软则奇怪生焉。"(《书苑菁华》卷十九)

这里所说的"藏头",指起笔时笔锋不外露,因此在笔法上就要提按、转折,使笔锋逆转,即"回峰"。"护尾"指不可任笔甩出,要有回收之势。"藏头护尾"就是提按、转折、护藏的用笔原则。

墨法,传统的书法艺术是单色表现的,它的微妙在于对墨的选择以及水与墨的渗化制造出浓淡、干湿、枯润的效果。例如,在墨的选择上,项穆《书法雅言》:"墨不精玄,譬之养将练兵,粮草不敷,将有饥色,何以作气?"[①]墨的光泽质地,与笔、水、纸互相为用,才能创造出求浓以淡,画黑显白,干湿互现,枯润有致的艺术效果。

常见的墨法有泼墨法、浓墨法、淡墨法、破墨法、焦墨法、宿墨法,艺术家根据情感表达的需要,运用其中一种或几种。根据用墨、用水的比例和轻重,墨有焦、浓、重、淡、轻五种层次,又有枯、干、渴、润、湿之分,墨法不同,书写效果也不一样。因此,书法艺术讲究根据书体特征选择墨法。例如,楷书宜用干墨,但是又不能太燥;行书和草书则适合润燥相间,使行书草书在自由挥洒中既"妍"又"险"。但是墨法虽称"法",它对书法实践的指导,仍要通过大量的书写练习,才能体会和感悟如何恰到好处地用墨。

结体,是指字的造型艺术,具体来说,指每个字点画间的安排与形势的布置,如大小、奇正、宽窄、比例等,实现汉字间架结构上的美感。汉字是象形文字,因此,结体在书写中尤为

---

[①] 项穆:《书法雅言》。引自华东师范大学古籍整理研究室:《历代书法论文选》,上海书画出版社1979年版。

重要,著名的书论作品如唐代欧阳询《三十六法》、明代李淳《大字结构八十四法》等,都是关于结体的专著。书法是线条和造型艺术的属性,决定点画连接的重要性。笔画的长短、粗细、俯仰、伸缩;偏旁的宽窄、高低、欹正决定了每个汉字的不同形态。结体得当,字就具有匀称得体之美。在书法艺术的三个因素——章法、结体、笔法——方面,实际上,章法要通过结体实现,而结体之美,就要求笔法不能呆滞,要有变化和差异。孙过庭《书谱》:"至若数划并施,其形各异;众点并列,为体互乖。一点成一字之规,一字乃终篇之准,违而不犯,和而不同。"①这句指出了结体中的矛盾法则,即"违"与"和"。"违"就是变化,每个字的笔画,甚至一幅作品中多次出现的同一个字,都要体现笔画的变化,避免静态平衡造成的无味。其中,借让、避就、疏密、欹正、向背、仰覆、回缩等都是常见的结体法则。"和",意为和谐、一致,在繁复多样的笔画变化中呈现出一种统一的基调。"违"过了头为"犯","和"过了头为"同",杂乱无章或千篇一律,都是结体必须避免的倾向。

　　章法,指整幅书法艺术作品字与字、行与行之间的空间布局,一般要求和谐、贯通的气韵之美。书法不仅是个别字或者笔画线条的组合,更是具有表现意义的整体。点画、线条是具有规律性的书写操作,而章法则把审美主体的关注点由科学的观察提升到情感的观照,使人在无意识中完成书法艺术"形"与"意"对立统一的辩证过程,即"审美感知"。具体来说,章法要求字与字之间上下顾盼,左右映带,行与行之间彼此照应,整体上讲究布黑留白、计白当黑,区分字与字、行与行之间疏密、大小、长短、主次、虚实的关系,形成一种均衡、对称、错综、一致、变化、统一的节奏韵律感。举例来说,一幅书法艺术作品,在它每个字的笔画结体俱佳的情况下,若整体凌乱,也会像合唱中高、中、低各音部歌者兀自改变旋律一样,造成无法融合的隔离感。就章法而言,一幅真正优秀的书法艺术作品,它的每一个笔画都不得挪移,甚至题款和印章也必须符合章法要求,以免位置不当造成不和谐。因此,一幅书法作品能否达到艺术的高度,不仅要求书法家能够熟谙并灵活运用笔墨技巧,还要求书法家有较强的空间意识,而这离不开书法家自身对美的认知和表现能力。

　　汉字书法被称为无言的诗、无形的舞、无图的画、无声的乐。以上关于笔法、结体、章法的介绍,目的在于说明如何理解书法艺术语言。但是,在书法艺术鉴赏中,笔的运行踪迹、曲直起止、高低俯仰的节律感,是书法家灵动、鲜活的生命精神的传达。书法艺术以"技"为末节,以创作技巧达到与天地自然之"道"相合的神化境地为本。书法艺术鉴赏也要超越"有法"而进入"无法"的境界。

---

① 孙过庭:《书谱》。引自华东师范大学古籍整理研究室:《历代书法论文选》,上海书画出版社1979年版,130页。

## （二）绘画语言

绘画是利用线条、色彩、造型和构图等语言符号，依据一定的形式法则进行"编码"，来表现某种精神或意义的平面艺术。绘画艺术的语言表达一方面是利用材料的不同属性，如笔墨颜料、画布纸张、综合材料等，在整体上呈现出凝重沉郁或清新悠远的风格特征。另一方面，通过点、线、面、明暗对比、形象与色彩等视觉要素，塑造直观的艺术形象。具体来说，绘画艺术分为中西两大类别，传统的西方绘画以油画为主，表现内容有宗教故事、静物、景物、人物等；中国画则以水墨画为主，表现内容有山水自然、花鸟鱼虫等。若按照使用材料、工具、技法划分，除上述两种外，还包括素描、版画、水彩画、水粉画、粉笔画等门类。但是，总体来说，绘画艺术语言一般包括物质材料、造型技巧、色彩、艺术形象、明暗、空间等。

### 1. 物质材料

19世纪末，材料在绘画艺术中的地位，由非主体性的工具转变为一种主体性的语言，艺术家通过选择不同属性的材料表达情感和感受，而对材料的开发和应用也逐渐成为材料艺术。由材料的发展历程看，用材料本身的物质属性来传达艺术家观念和审美的实践古已有之。先秦时期，人们用动物的鲜血或有色矿石作为颜料创作壁画岩画，红、黑、黄、石青、石绿等用来绘制具有寓意的纹样、图腾或人物形象等。再如，水墨画充分利用笔、墨、水、纸的相互作用创造意境，而雕塑也会依据表现内容和主题需要，选择玉、石、木、泥等不同的原材料等。当代，在材料的运用上，艺术家更注重寻求材料的物质感觉和主观情感之间的联系，使传统意义上按照材料划分的绘画类别之间的差距逐渐缩小，水墨画、油画、版画等门类之间的区分已经没有那么明显，多元、丰富的综合材料的应用，为艺术家提供了把材料转化为艺术语言的可能性，艺术家的观念、精神可以通过物质材料得以实现。例如，绘画作品表面起伏、平展、光滑、粗糙或精细的质感特征，就与材料的运用息息相关。油画家用稀薄的颜料表现云天和水面，用浓重的颜料表现山石土地。水彩画以水和颜料的交融及其在纸面上的渗透，形成空灵轻透的视觉感受。因此，在讨论绘画艺术语言时，物质材料是一个不可忽视的方面。

### 2. 造型技巧

这里指画家通过点、线、面的运用，解决艺术形象塑造、明暗对比、空间布局等方面问题的方法和技巧。绘画就是依据一定的形式法则，从点、线、面的大小、粗细、曲直、远近等不同形态入手，通过夸张、简化、对称、反复、对比等手法，形成虚实、动静相参的画面，以表达主题，表现艺术家的情感和思想。例如，水墨画中的"皴法"，为表现山水中山石树木的

脉络、纹路、质地、阴阳、凹凸、向背,利用毛笔运行的各种方式来表现山岳的明暗(凸凹)、复杂的地质构造,以及不同山石的形貌,所形成的各种程式化的皴擦方法与名称。如点皴、线皴、面皴等。再如线的运用,线条的重复、变化不仅能将画面空间进行分割,而且能够形成节奏感和韵律感。例如,人物素描,按照人物身体比例绘制线条,衣物皱褶也要通过线条的弯曲变化体现飘逸和律动之感。而"面"则是绘画中最接近艺术形象的因素。值得注意的是,这里讨论的点、线、面,是绘画艺术基本的创作技巧,在鉴赏活动中要充分认识到,绘画艺术是再现和表现的结合。点线面的运用经过夸张、变形或组合,已经不再是纯客观的形态。例如,梵高的《星夜》(见图8-2),画家用漩涡状的色线、色点,描绘夜空中流动的云、闪耀的星星和带有光晕的月亮,同样用扭曲的线条表现树木和远处的房屋。鉴赏时,应该着眼于由点线面构成的语言符号,领会它传达出来的高亢、低沉、狂热、宁静、奔放等生命情感和力量。

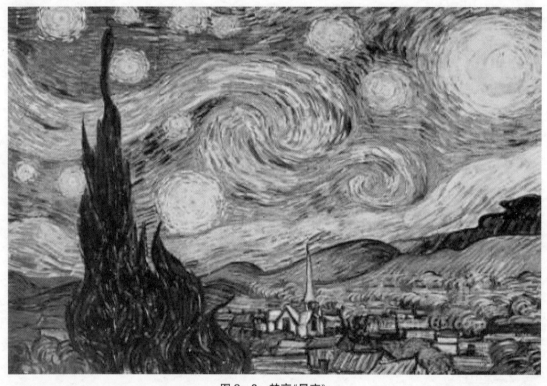

图8-2 梵高《星夜》

### 3. 色彩

在绘画艺术作品中,色彩的选择和运用有着独立的审美价值,它的位置分布、面积大小与绘画构图、情感表达和美感生成有着莫大的关联。由于绘画是典型的视觉艺术,而色彩在

诉诸视觉方面有着先声夺人的优势，因此，色彩作为绘画的一种语言符号，是最富表现力的语言，最能通过感官到达感觉和心理，引起共鸣。具体来说，色彩语言运用各种颜色的纯度秩序，采用多层叠色或者半透明染色法，造成冷暖、明暗的层次感。例如，拉斐尔绘画的暖色调充满柔丽、和谐的感觉；乔尔乔涅则冷暖并用，给人以无限想象的空间；伦勃朗的作品则暗部色彩薄透，亮部色彩厚重，在对比中形成神秘、忧郁、凝重的质感。另外，颜色本身是具有语言性的，可以作为某种情感的象征符号使用。例如，中国传统风俗中，婚礼常选用红色，而丧礼常选用黑色。这说明，色彩能够通过人的身体感官对精神和心理产生巨大的影响，它隐含着一种难以说清但是却真实、显著存在的力量。色彩与情感的关系也有规律可循，一般来说，纯色引起人们干净、明快、活泼的感觉；灰色给人以稳重、含蓄、沉着、冷静的感觉；暗色则给人以凝重、庄严的感觉。概言之，理解绘画艺术语言的关键就是要理解颜色所象征的画家的情感、精神、观念、意识等主体性的内容。

### 4. 艺术形象

艺术形象是绘画最重要、最直观的形式语言。无论是写实主义的绘画作品，还是抽象主义、表现主义、现代主义的绘画作品，都必然在作品中呈现出一个或一组形象、意象，或者说，画家必然要画点什么。绘画作品中的艺术形象可以分为两类，一是客观写实的艺术形象，以真实再现客观存在的事物为目的。这类艺术形象，能够在鉴赏中被清楚地辨识出来，很容易就能理解绘画所要表现的内容和主题。二是抽象的艺术形象。在抽象主义、表现主义、现代主义的绘画作品中，艺术家不满足于对客观现实的摹写，而以表现艺术家的主观情感和自我感受为目的，即强调主观真实。因此，此类艺术形象通常对客观存在的事物进行夸张、变形、抽象甚至怪诞化处理。例如梵·高的《星夜》、莫奈的《日出·印象》、毕加索的《格尔尼卡》、蒙德里安的《纽约城1》等作品，在艺术形象的塑造上，打破了传统的色彩、形态、空间、透视等方面的创作规律，从而凭依着画家的主观情感和想象，在色块的大小、明暗、色彩，线条的位置、粗细、肌理方面创造出无限种可能。此类艺术形象或充满情感表现的张力，或体现着抽象理性的内省洞察，在内容和形式、主题和物象方面，完全不同于写实主义绘画作品。

绘画中的艺术形象，常常是典型化的、象征性的，在绘画艺术鉴赏中，对此要有清醒的意识，才能很好地"读懂"艺术形象。关于绘画艺术形象的象征性，宗炳在《画山水序》中说，"且夫昆仑之大，瞳子之小"，如何在尺幅之间将"嵩、华之秀，玄牝之灵，皆可得之以一图"呢？他提出"妙写"的观点，强调绘画艺术要将"形上"与"形下"相结合，把画家体验到的"形而上"的"道"、"理"、"神"等观念，与"形而下"的摹写形貌、远近大小、绢素笔墨等物质材料巧妙融合。《画山水序》有言："竖划三寸，当千仞之高；横墨数尺，体百里之迥。是以观画图者，徒患类之

不巧,不以制小而累其似,此自然之势。"①意思是说,只要能够捕捉到"神似"之处("类之不巧"意为不得"意"),三寸可当千仞,数尺可作百里,不受尺幅笔墨多少的影响。由此可见,所谓"妙写",意为以简单的笔墨和造型写意、传神,寓繁于简,在有无、虚实中生成意境之美。

例如,石涛的《烟树涨邨图》(图8-3),外师造化,中得心源,在笔墨方面,或简或繁,或浓或淡,干湿变幻不拘一格。山川的形象,在他笔下通常以湿笔晕染,借纸与墨的渗化,突出山川的氤氲气象,以意境胜而非以形似胜。这也说明,"形似"不是绘画艺术形象的最高境界,艺术形象应该是对客观真实的摹仿和超越,在"意"、"似与不似之间"形神兼备才堪称绘画艺术形象塑造的典范。

### (三) 音乐艺术语言

音乐,发于乐器、诉诸视听、感于人心。音乐所要表现、表达的"意",离不开音乐语言的使用。理解音乐语言的过程,实际上是一个"解码"的过程。这一过程主要是鉴赏者对音乐艺术作品中各种要素的感知,包括音乐及其结构的音响成分、音的高低、调性诸要素。具体来说,音乐通过节奏、旋律、音色、和声、调式、速度、力度等音乐要素来表现作品的内容和意义。就像语言的结构是字、词、句、段按照一定的语法和规律形成篇章结构一样,音乐语

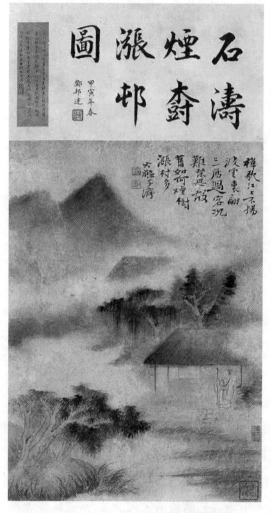

图8-3  石涛《烟树涨邨图》

言的各要素也是按照重复、变化、对比、循环、发展与平衡等规律组合而成的。如小提琴独奏曲《梁祝》,起于中国画般的意境,类似于中国诗学中的"兴",用鸟语花香、小桥流水般的意境,将《梁祝》这一爱情故事发生的情景做了交代。随后,小提琴炫技般的手法,使人在陡峭旋转的曲调中,联想到祝英台对梁山伯欲言又止、矛盾重重的爱慕之情。"三年同窗"这一部

---

① 叶朗主编:《中国历代美学文库》(魏晋南北朝卷·上),高等教育出版社2003年版,第392页。

分明亮、欢快、轻灵,是对快乐的相处时光的描绘。"十八相送"是在小提琴悠长的乐音中突出依依惜别的不舍。"抗婚"力度骤增,强烈的、几欲断弦的声响象征着祝英台斗争抗拒的过程。"楼台会"一改强烈的情感基调,曲调婉转,像梁祝二人会面时的泣诉。"哭灵"激越、高亢,表现了祝英台怒不可遏的悲痛之情。"化蝶"则再次呈现出明亮、欢乐、喜悦的氛围,与"三年同窗"遥相呼应,以喜写悲,让人感受到生命终结而爱情永恒的凄美和隽永。

音乐各要素的编码与音乐意象、情绪情感表现为基本的对应关系。对于音乐语言各要素编码的过程,《乐记》称之为:"凡音之起,由人心生也。人心之动,物使之然也。感于物而动,故形于声。声相应,故生变;变成方,谓之音;比音而乐之,及干戚羽旄,谓之乐。"①这句话,从逻辑上讲明了"声"、"音"、"乐"的关系:心动而起情,情起而发声,声经过"相应"、"生变"、"成方"的过程,才能变成"音",再辅以干戚羽旄之舞饰,才是"乐"。因此,解读音乐语言所要表达的"意",就是要读懂音乐的情感基调,了解节奏、旋律、音色、和声、调式、速度、力度的变化所表达的意义。

**1. 风格语言**

音乐艺术之美的关键在于它将人的主观情感融于具体的物质形式之中,并通过这种物质形式再次唤起人的情感反应。所以,悲喜、雅俗、缓急等情感基调和风格特征是音乐艺术语言的第一显著要素。音乐语言这一显著特征,在我国早期的乐论就有体现,如《乐记》认为"是故其哀心感者,其声噍以杀。其乐心感者,其声啴以缓。其喜心感者,其声发以散。其怒心感者,其声粗以厉。其敬心感者,其声直以廉。其爱心感者,其声和以柔"②,说的就是音乐的不同的情感、情绪、感受、心理等创作主体的精神状态,也必然通过节奏、旋律、音色、调式等音乐语言要素呈现为不同的情感基调和风格特征。同样,在音乐鉴赏过程中,不同类型的音乐,也会唤起不同的审美体验。

除创作主体的情感心理状态决定了音乐的基本风格,乐器的材质也是影响音乐基本风格的一个重要因素。《乐记》还注意到不同乐器和声律在音乐表现方面的不同:"故钟鼓管磬,羽龠干戚,乐之器也。""钟声铿,铿以立号,……石声磬,磬以立辨,……丝声哀,哀以立廉,……竹声滥,滥以立会……","鞉、鼓、椌、楬、埙、箎,此六者,德音之音也"③。这段话,明确地指出不同材质的乐器具有不同的音色。因此,在音乐语言的应用上,就可以依据所要表现的内容选择不同材质的乐器。又如:"君子听钟声则思武臣。……君子听磬声则思死封疆

---

① 郑玄注,孔颖达疏:《礼记正义》。引自:阮元校刻:《十三经注疏》,中华书局1980版,第1527页。
② 同上书,第1535页。
③ 同上书,第1541页。

之臣。……君子听琴瑟之声则思志义之臣。……君子听竽笙箫管之声,则思畜聚之臣。……君子听鼓鼙之声,则思将帅之臣。"① 也就是说,不同乐器的音色特征会引起人不同的联想和想象,音乐想要表达的内容决定乐器的选择。

在音乐的整体风格这一语言因素方面,适合直观感悟式的鉴赏,只有将个人的情感、阅历投射到音乐中去,才能获得深刻的审美感受。没有鉴赏主体的参与和创造,一切旋律、节奏、音色、调式都是没有生命的存在。

**2. 旋律**

旋律是音乐语言最重要的因素,它是由调式、节奏、节拍等有机结合而成的,乐音按照一定的高低、长短、强弱关系,有规律地组合在一起,形成高低起伏的节奏感。一般来说,一首音乐作品会有一个"主旋律",以此为中心,其他的音在此基础上起伏延伸,并最终回到主旋律上。相对而言,复调音乐是相互具有独立意义的旋律(曲调)相互结合构成的音乐,所有声部都具有曲调感。如肖邦的《夜曲》,既保持整部乐曲的基本节奏,又在各个单独的节拍内体现出节奏的变化。

**3. 音高**

音高指音所在位置的高与低。一般来说,高音或音区的色彩越明亮,它所代表的情绪、情感越强烈、高涨。反之,低音或音区的色彩越昏暗,它所代表的情绪、情感越低落沉重。因此,令人心情愉快、情绪激动、斗志昂扬的音乐作品,其音高、旋律、节奏等一般都在高音区里。

**4. 和声**

和声由两个以上的音按照一定的规律组合而成。表现为和谐的与不和谐的、稳定的与不稳定的、强与弱等倾向性。一般来说,和谐稳定的和声,会生成美好的、没有矛盾和冲突的音乐意象,而不和谐不稳定的和声则会给鉴赏者带来矛盾、冲突、丑陋的音乐想象和情感体验。

**5. 速度和节奏**

音乐的速度和节奏被称为音乐的时间性要素,是音乐作品在时间轴上延伸的动态倾向。一般来说,速度和节奏越快越短,所代表的情感、情绪就越紧张、激动。相反,音乐的速度和节奏越慢越长,所代表的情绪、情感就越平和、稳定。

**6. 调式和调性**

调式是音乐作品中,高低不同的乐音围绕某一个"中心音",按照一定规律编码的有机体系。调式分为大调式(西方指大调调式和小调调式)和小调式。一般来说,大调式代表的色

---

① 郑玄注,孔颖达疏:《礼记正义》。引自阮元校刻:《十三经注疏》,中华书局 1980 版,第 1541 页。

彩、情感、性格较为明朗、阳刚,小调式代表的色彩和性格较为暗淡、晦涩、阴柔。调性是调式中主音、中心音的音调。升调号的作品,调性比较坚硬刚强。降调号的作品,调性比较柔软。而主音不明确的作品,则称为无调性。

### 7. 音色、织体与力度

音色,是指声音的特色,纯音表现的情感比较细腻,复音表现的情感较为粗糙。织体,这是一个比较形象的音乐术语,顾名思义,是指音乐的结构形式。就时间性来讲,指曲式,即一句、一段甚至多篇章结构的音乐作品在时间中铺展的动态过程,它的空间表现形态为乐谱。单声织体如《二泉映月》,是在无任何伴况下的二胡独奏。多声织体则是多个声部或者旋律线的重叠。力度是指音的强弱,一般来说,强音所代表的情绪较为激昂高涨,弱音所代表的情绪较为消极低落。

## (四) 舞蹈艺术语言

舞蹈艺术是舞蹈家以人的肢体动作为基本的表达形式,通过人物造型、面部表情、构图和哑剧等手段,塑造舞蹈意象,表现生活和情感。舞蹈艺术自诞生以来,就与音乐、文学、美术、戏剧等艺术样式密切相关。如《乐记》:"故钟鼓管磬,羽龠干戚,乐之器也。屈伸俯仰,缀兆舒疾,乐之文也。"①这里,"乐"是诗、乐、舞一体的艺术形式,这表演过程中,"钟鼓管磬"是乐器,"羽龠干戚"是舞蹈道具,"屈伸俯仰"是舞蹈肢体动作,"缀兆舒疾"则是舞蹈动作快慢、疾缓的节奏感。又及《乐论》:"治俯仰、诎信、进退、迟速,莫不廉制,尽筋骨之力,以要钟鼓俯会之节。"②这里,"俯仰、诎信、进退、迟速"是对舞蹈动作的描述,而"尽筋骨之力,以要钟鼓俯会之节",是极尽肢体动作之能事,并与音乐节奏相协调,这些都是对舞蹈艺术的基本特征的描述,同时也能看出,舞蹈艺术与其他艺术门类相生相成的传统。

舞蹈艺术是象征性艺术,它以舞蹈意象象征生活或情感,具有内容和形式、象内与象外两个层面。因此,解读舞蹈艺术的时候,第一要素是生活素材和主观情感。舞蹈意象是将现实生活或者情感抽象成一系列肢体动作、线条和形象,例如《乐记》:"是故清明象天,广大象地。终始象四时。周还象风雨,五色成文而不乱,八风从律而不奸。"③"清明"、"广大"、"终始"、"周还"、"五色"、"八风"都是指构成舞蹈意象的具体肢体动作、服饰颜色等,将这些因素形式化,就是"有意味的形式",用以象征生活和情感。再如,由陈维亚导演、黄豆豆表演的

---

① 郑玄注,孔颖达疏:《礼记正义》。引自阮元校刻:《十三经注疏》,中华书局1980年版,第1530页。
② 王先谦:《荀子集解》(全二册),沈啸寰、王星贤点校,中华书局1988年版,第384页。
③ 郑玄注,孔颖达疏:《礼记正义》。引自阮元校刻:《十三经注疏》,中华书局1980年版,第1536页。

《秦俑魂》,演员通过欲行又止、含仰、收放等动作,做到手眼、脚步与身体的连贯配合,通过动中有静、静中有动、跌宕起伏、形神兼备的动作招式,以具象象征抽象,把浓郁强烈的民族情感彰显出来。可见,舞蹈艺术的象征性特征是舞蹈艺术语言的基本特征,在舞蹈鉴赏的过程要注意舞蹈意象与生活及情感的对应关系。

具体来说,舞蹈艺术语言的第一要素是动作语言,即肢体语言。舞蹈动作在舞蹈艺术中的作用,就像语言文字之于文学、材料之于雕塑、线条和色彩之于绘画、旋律和节奏之于音乐,是舞蹈艺术独特的、基础性的语言形式。舞蹈依靠人的肢体动作不断变换造型,在一定时间和空间中进行有节奏、有规律的运动,以叙事或表现情感。舞蹈动作的姿态、身段、手势、表情、步伐等基本元素,是经过艺术家的高度概括和凝练的生活动作,具有形象性、象征性的审美特征,是"有意味的形式"。它的"意味"指向创作者的思想、情感、理念等主体心灵方面的内容,或者说,舞蹈动作是心灵的外化,它是发于内而形于外的,通过"形动"象征心动、情动。

舞蹈的结构是舞蹈艺术的重要语言形式。所谓舞蹈的结构是指舞蹈叙事及编排的构思及呈现方式,就像章回体之于古典小说、循环往复之于音乐艺术等。舞蹈的结构通常有两种形式,一种是以线性结构,又称"戏剧性结构",即以故事发生发展的自然过程为编排依据,进行场次、幕次和人物设置。在时空顺序上,以故事发展的线索为主,间以倒叙、梦境、古今穿越等手法,形成具有戏剧特征的结构形式。如著名的芭蕾舞剧《天鹅湖》,它由四幕二十九个分区组成,讲述了被妖人洛特巴尔特施魔法变为天鹅的公主奥杰塔和王子齐格佛里德相爱的故事,这个故事的发生发展就是该舞剧的线性结构。另一种舞蹈的结构是块状结构,又称"散文式结构",这个结构的结体原则不再是故事发展的线性逻辑,而是择取几个既能独立呈现,又具有内在联系并能够形成整体的片段、场景、主题,从不同角度表现人物性格、命运、思想情感等。如大型舞剧《天路》,选取了"回忆"、"相遇"、"春种"、"拥军"、"情愫"五个具有典型意义的场景,把舞蹈叙事统一在典型形象的塑造中,讲述了青藏公路修建过程中,铁道兵筑路人不畏艰辛的事迹和精神,以及与藏族同胞心手相连的感人故事。说到底,舞蹈的结构,就是创作者对现实生活的取材,整理、提炼、裁剪并按照一定规律进行编制,属于艺术创作过程中构思的范畴。

艺象与意境,是舞蹈艺术语言的高级呈现。舞蹈的一系列动作是在特定的时空中呈现出来的。在这个特定的时空中,色彩、背景、音乐、灯光等手段的综合运用,使舞蹈艺术形象意象化,随着舞蹈动作叙事的推进,观众在时间的流逝和空间的展现中,将情感、想象、人生阅历等个人主观方面的因素,投射到舞蹈动作所塑造的艺术形象上,生成超越物我之隔和时

空之限的审美境界,即意境。意境具有情景交融的特征,舞蹈艺术的创作者和观赏者通过舞蹈艺象获得意义传达上的高度一致。舞蹈艺象所表现的节奏、力度,同时也是观赏者内在的节奏和力度。例如,舞者骤然倒地或者戛然而止的动作,也会在观者的内模仿中形成一种下坠、停滞、压迫、失衡的主观真实体验,并继之以或热烈紧张、或犹豫沉重、或平和细腻的心理和情感体验。当舞蹈艺术语言的表达达到这种"象"、"意"、"境"相统一的境界时,舞蹈艺术语言的表意就是最高效的。

### (五)戏剧、戏曲艺术语言

戏剧和戏曲是在特定时空范围内呈现的诗、乐、舞一体的艺术形式,并且依赖演员的表演予以呈现。因此,戏剧、戏曲语言是集文学语言、音乐语言、舞美语言、肢体语言等于一体的艺术语言体系。具体来说,文学语言就是指剧本,包括介绍场景背景、人物及心理、舞台布景要求等方面的提示性语言,以及演员台词,如对话、独白、旁白等。戏剧、戏曲的音乐语言是指各类行当的唱词、念白等唱腔的声乐性和不同音色的器乐的应用。舞美语言指传统戏剧、戏曲舞台交流的重要组成部分,包括布景、化装、灯光和音响等,借助光线、色彩、线条、构图以及音响、声效或当代多媒体技术等,与观众建立起了情感交流和信息交流的关系。肢体语言则是针对戏剧、戏曲演员的表演而言的,演员的动作、姿态、步伐、进退、表情、眼神等都属于肢体语言的范畴。

首先,戏剧、戏曲艺术的基础是剧本,而剧本是以极富情感性和表现力的文学性语言创作的,分为提示性语言和演员台词,提示性语言用于提示故事发生的背景、时间地点、人物样貌心理等,如《雷雨》中周萍和周繁漪的对话:

> 周繁漪:(停一停)你在矿上干什么?
> 周冲:妈,你忘了,哥哥是专门学矿科的。
> 周繁漪:这是理由吗,萍。
> 周萍:(拿起报纸看,掩饰自己)说不出来,像是家里住的太久了,烦得很。
> 周繁漪:(笑)我看是胆小吧?

这段对白中,括号里内容就属于提示性语言,在全知全能的视角下提示演员表演的关键点。剧中周繁漪既是周萍的后母,又是其情人。通过提示性的语言,我们可以感受到二者表面上作为母子的日常寒暄实际是话中有话,隐含着周繁漪对二人情人关系的幽怨、复杂和煎

熬的心理。而台词，则是人物交流和心理活动、角色的性格和戏剧冲突得以呈现的主要手段，也是观众直接感受到的语言形式。戏剧以对白为主，戏曲则有念有唱，但两者都有鲜明的动作性，并突出人物的性格特征，通过对白或者念唱呈现人物的思想情感变化，推动剧情发展。再如《贵妃醉酒》：

> 海岛冰轮初转腾，见玉兔，玉兔又早东升。那冰轮离海岛，乾坤分外明。皓月当空，恰便似嫦娥离月宫，奴似嫦娥离月宫，好一似嫦娥下九重，清清冷落在广寒宫。玉石桥斜倚把栏杆靠，鸳鸯来戏水，金色鲤鱼在水面朝，啊，水面朝，长空雁，雁儿飞，哎呀雁儿呀，雁儿并飞腾，闻奴的声音落花荫，这景色撩人欲醉，不觉来到百花亭。

这段唱词情景交融，非常具有意境美，把等待中的杨贵妃凄惶、空虚、落寞的心情融入到冷清、虚幻、飘渺的画面中，既有文学的诗性美，又把人物的心理、性格、情感刻画无遗。

戏剧的音乐语言，具有一般音乐语言的基本要素，比如音的高低、长短、强弱、音色的不同、旋律、节奏、调式、曲式、和声和弦等，同时在戏剧、戏曲中，就唱腔和念白而言，音乐语言的运用又表现出一定的程式特征，即同类性格、性别、年龄、身份角色对应着一定的音乐表现方法。比如，小生真假声结合、形成明亮华美的音色来表现清健的年轻男子；花旦用假声，以明润婉丽的音色来表现青年女子；丑行的真声夸张而偏高、尖，以清脆流利、齿舌玲珑的唱念来表现滑稽人物。戏曲音乐语言的程式化，实质上是传统戏曲艺术意象性、符号性特征的体现，对不同角色行当的情感、行为方式进行提炼概括，使其更加典型化、更有表现力和审美张力。同时，戏曲念白重视通过夸张的语气语调强调字句的头腹尾，韵律格律及平仄等方面，突出语言的音乐性特征，使戏曲语言符合戏剧人物性格和情感的表达需要。其次，除唱腔和念白的声乐特征外，器乐在渲染场景氛围、表现不同的情感、节奏、力度、剧情转折等方面也具有重要地位。例如，按照不同的表现内容和情绪情感，京剧曲牌就有神乐、舞乐、宴乐、军乐、喜乐、哀乐六种，为了表现更为细致丰富的内容，还会通过笛子、唢呐、胡琴、锣鼓、铙钹等乐器，以乐器复杂多样的音色和音响效果刻画丰富的人物性格心理和情感意蕴。

舞美语言是指舞台空间的创设，利用布景、灯光、服饰、道具等为戏剧、戏曲所表现的内容创造出相应的环境、背景，实质上是对空间审美特征的强调。舞美在舞台背景通过光影、艺术形象及环境等方面创设，充分发挥人的情感、想象、联想主观因素在虚实、有无关系范畴中的能动性，使观众最终获得戏剧、戏曲艺术意蕴和境界的美感体验。舞美与舞蹈表演是一

个完整的整体,它使舞蹈艺术更具形象性、情感性和审美意味。值得一提的是,由于舞美的技术性特征,因此,随着科技和技术的进步,舞美的形式和效果也会呈现出全新的面貌。如19世纪末20世纪初出现了转台、升降台等机械技术舞台,而近年来随着计算机技术、音响和光影技术的发展,出现了VR实景等舞美新形式,如杭州2018年G20峰会晚会,利用新技术,创设了室外演艺的全新体验。

以上,我们将戏剧与戏曲艺术语言进行了概述,这是因为戏剧与戏曲的语言形式及要素具有很高的一致性。如果要做细致区分的话,戏剧艺术语言以语言即"说"为主要形式,戏曲语言则以"唱"、"念"、"做"、"打"为主要形式,更具有表演性和表现性特征。其中,"唱"是戏曲演员最重要的"功夫",以"字正腔圆"和"味儿",具有很强的音乐性。戏曲唱腔有曲牌、调式或版式的规定,依据塑造人物和讲述故事的需要,在不同材质和音色的乐器、不同伴奏方式下,形成独特的风格特征。"做"主要指表演动作,不同角色行当,具有不同的做功程式,同时附以道具和服装因素,如水袖、髯口(胡须)、扇子等,具有很强的舞蹈性。"念",又称"念白",在语气、语速、节奏、韵味方面注重语言美和音乐感。"念白"一般分为"韵白"和"方言",韵白融合了唱腔,"方言"则是对地方语言的夸张运用。"打"是舞台表演中的武术动作,并且有一定的套路。一般"格斗"、"开打"的场面,有"单打"和"群打"之分,有徒手动作和刀枪道具动作。如劈叉、云里翻、倒扎虎等属于徒手武术动作,而枪花、刀枪、对枪等属于刀枪武术动作。

### (六)影视艺术语言

影视艺术是随着现代科技的发展,在汲取和发展传统表演艺术的基础上,借助多媒体及后期制作等手段形成的综合性艺术。影视艺术语言主要是诉诸视听的画面和声音。画面方面,有远景、全景、中景、近景、特写之分,因此,镜头的运动以及视角的调整和蒙太奇的时空创构都是影视艺术语言的重要因素。而在声音方面,影视艺术语言的声音包括人声、音响和音乐等。

**1. 画面**

影响影视艺术画面的有镜头元素、造型元素等。就镜头的应用而言,随着镜头推拉、升降、跟移等变化,与被拍摄对象之间形成不同景别和不同视角,体现着影视制作者的审美观和情感态度。比如,长镜头的应用,能够把故事发生过的时空完整地呈现出来,带来完整叙事和充分表达的敷演效果。同时,长镜头画面信息丰富,运动中的画面不突出具体所指,能够激发观众自主参与和发现意义的积极性。再比如拍摄角度方面,依据摄像机与被拍摄对象的视平线关系,有平角、仰角、俯角、倾斜角等。在革命题材样板戏中(见图8-3),对正面

人物的拍摄常常采取近景而且以仰视的视角进行,凸显正面人物高大、英武的形象以及寄予的仰慕之情。相反,对反面人物则以俯视的视角,突出其龌龊卑微,以及革命必胜的信心。此外,构图、光影和色彩是影视艺术画面造型常见的要素,通过人、景、物的位置关系以及色彩和光影的运用,突出主次关系,造成某种隐喻和暗示。相对于镜头对时空和故事的客观展现,蒙太奇在画面形成上,使用剪辑制作的手法,打破时空的局限,再造时空,体现着明确的预设观念和主观倾向,这种艺术虚构,能够使观众在一种封闭、强制的叙事氛围中领悟影视制作者的某种深意。

图8-3 样板戏剧照

### 2. 声音

电影艺术的发展历程,是从无声到有声的过程。声音和画面,是电影艺术必不可少的表现手段。影视艺术的声音,是与画面紧密结合的。其中,人声和演员的表情、动作、服饰、道具一起运用,起到塑造人物形象、体现人物心理、推动故事情节不断发展的作用。音响,是故事发生的具体时空背景中的声音,来源于现实生活,但是又高于现实生活,通过对现实中声音的审美化处理,如风雨声、枪炮声、流水声、鸟鸣声、脚步声等,能够烘托氛围,由细节真实引发主观真实,使观众产生"身临其境"的审美感受。音乐,是影视艺术中最能突出主题、营造氛围、最具艺术感染力的艺术因素。它与画面一起,形成画中有声、声画合一的审美效果,将审美主体的感受不再局限于故事发生的具体时空,而是升华到无限的联想和想象中。如电视剧《三国演义》片头曲,"滚滚长江东逝水,浪花淘尽英雄。是非成败转头空,青山依旧

在,几度夕阳红。白发渔樵江渚上,惯看秋月春风。一壶浊酒喜相逢,古今多少事,都付笑谈中。"在音乐与歌唱的同时,画面出现英雄人物、历史故事的情节,让人面对世事更迭、英雄沉浮的变幻不拘与青山依旧、夕阳几度的恒久存在之对比,顿生感慨与哀伤、孤独与苍凉、从容与超然之情。充满着"变",才是历史永恒的"不变",高古豁朗之境油然而生!再比如影片《这个杀手不太冷》,作为一部成功的商业电影,其艺术价值也通过对视听艺术语言的掌控和细腻表现得以彰显。其中画面、声音(音乐)的烘托以及剪辑制作技术,使原本血腥、恐怖的杀手故事充满着浪漫的艺术气息。

**3. 蒙太奇手法**

蒙太奇在影视艺术中主要指通过对不同镜头的剪辑和组合,使在不同时空、不同距离和角度的画面重新组合,使原来的镜头呈现出新的意义。蒙太奇的使用,可以使故事情节和人物心理在过去、现在和未来之间建立联系,这种手法的应用,能够使影视艺术获得小说意识流般的表现自由。例如电影《霸王别姬》,在讲述同性恋和异性恋、历史大背景与小人物境遇、真实人生与戏里人生等层叠交叉的故事情节时,导演大量使用了蒙太奇手法。如,在交代程蝶衣和段小楼的学戏、成长的背景时,通过字幕和连续蒙太奇手法,把北洋军阀时期至"文革"时期的历史沿革一并交代清楚。再如,程蝶衣心里"戏如人生,人生如戏"的观念,既是他学戏、演戏的准则,也是对师兄段小楼最为纯洁、震撼人心的柏拉图式的爱恋。而影片最后,程蝶衣拔剑自刎,既是入戏至深,也是对段小楼从一而终的真诚。如此复杂丰富的戏剧内容和情感线索,在导演陈凯歌的手中,就通过镜头的剪辑、画面的设计等方式,用隐喻蒙太奇、对比蒙太奇、平行蒙太奇完美呈现出来,打破了传统叙事模式的蒙太奇手法,也给观众带来更多体味和思考的空间,充满艺术感染力。

**4. 氛围**

影视艺术语言的氛围,主要指故事发生的空间环境、背景音乐、道具服饰、人物情感情绪等因素营造出来的一种情景交融的整体气氛。氛围能够很直观地传达影视作品的内涵,其渲染功能,在引起观众共鸣方面效果极佳。例如,电影《孔子》中,孔子见南子的一段令人印象深刻。南子是卫灵公爱妾,爱慕孔子名士风度,邀其宫中论"诗"、"礼"学问、"德"、"仁"修养。南子问"仁",质疑像她一样名声不好的女人是否也在"爱人"之列,孔子不语,表明在中国传统观念中,"美"是以"善"为前提的;南子问"关雎",孔子答以"君子爱美求之以礼",表明以"礼"制"欲"、"思无邪"的理性精神;南子问"治国",孔子答以君子齐家治国平天下的决心。孔子频频拒绝了南子的表白,令人对其道德境界望之凛然的时候,孔子的解释是:"吾未见好德如好色者也",坦诚地肯定了自己的七情六欲以及克服欲望成仁成己的艰难。南子深受感

动,由爱生敬,感慨修行本身虽是痛苦,也是境界。这段影片故事,设置在一间相对封闭的宫室内,焚香缭绕氤氲,时有水滴从竹筒中滴落的声音。这种情景,很容易让观众想到才子佳人的传统桥段,表现了传统士人的道德观。通过对话、表演及钟声的演绎,最终使故事由儿女私情上升到家国情怀。从艺术语言上讲,不仅得益于演员的演技(周润发饰孔子,周迅饰南子),其寓教于情景之中,以氛围取胜的做法也堪称经典。

### (七) 建筑艺术语言

并非所有的建筑都可以称之为艺术,能够冠之以"艺术"的建筑,应具有音乐般的表现性、绘画般的造型感,而在物质材料方面,又兼具实用艺术和工艺美术对质料的考究。因此,对于建筑艺术而言,造型、空间、比例、均衡、节奏、色彩、装饰等为语言因素。首先,作为造型艺术,建筑物的形象设计、长宽高、个体建筑与群体建筑之间的协调关系等基本要素是否符合形式美的规律是一个重要的美学问题。例如,希腊帕特农神庙采用多立克柱式结构,在造型上形成一种庄重、崇高、比例协调的审美感受。其次,与绘画艺术的二维空间和雕塑的三维空间不同,建筑艺术的空间并非纯粹客观、静态的存在,而是人"凝视"、"静观"的审美空间。因此,空间以及色彩、装饰等因素,共同构成建筑艺术的语言要素,从而生成主体在这一独特时间和空间中的审美感受。以龟兹佛教建筑为例:"我们看到古代龟兹佛寺建筑的形制:前有踏步,两侧筑塔在高高的台基上,绘出土红色的门框,上饰菱格、锯齿、圆点等各种纹饰,门上砌出楼阁的方窗,或砌成三角形顶。用彩绘的方形图案来装饰两侧的塔,莲花纹柱头上方,砌出穹顶式塔形顶。"①再如新疆伊犁哈萨克自治州昭苏县昭苏圣佑庙:"工程精细,鎏金沥粉,雕梁画栋,金碧辉煌。巨柱擎起的殿廊上绘有珍奇异兽……气势雄伟,古朴庄严。"②以上说明,即使是固态的建筑艺术,也是具有语言性的。即,建筑这一艺术形式是通过空间的塑造来传达情感和审美趣味的。它通过体量、形制、质感、尺度、比例、结构、色调和光彩来塑造空间形象,使这一客观物象在主体心理上产生审美体验。作为一个虔诚的佛教徒,站在高高的台基上或者穹顶式的佛塔中央,向上凝望,在或明或暗的光影中,在香火缭绕的空间里,自己就是众神瞩目的焦点,而你的全部心灵,无论美丑或者善恶都将向世界敞开,接受神的检视和洗礼,从而促使自己在祈祷和忏悔中救赎自新,向着更善更美的境界升华,这就是独特的建筑艺术语言带给人的审美感受。

---

① 贾应逸,祁小山:《印度到中国新疆的佛教艺术》,甘肃教育出版社2002年版,第325页。
② 厉声,许建英:《近代以来新疆艺术述论(1840—1999)》,《中国边疆史地研究》,2005年2期,第131页。

## (八) 雕塑艺术语言

雕塑艺术历史悠久,著名的司母戊大方鼎、四羊方尊、莲鹤方壶就是青铜(金属)雕塑的杰作。此外,秦代的兵马俑、汉代的马踏匈奴都是以土或者石为原料的雕塑艺术。同时,雕塑艺术也是西方早期艺术的主要形式,石雕《掷铁饼者》是古希腊雕塑艺术的精品,而在古希腊古罗马的宫殿、庙宇、墓室之中,也常见雕塑艺术作品。中西方早期的雕塑艺术,有着重要的政治和宗教内涵。随着艺术、艺术家的独立以及私人艺术作品的出现,现当代雕塑艺术的形态和用途更加多样化,除了公共空间常见的传统质料的雕塑艺术,还包括装置艺术、多媒体虚拟影像、纤维编制艺术甚至用于珠宝首饰设计的微雕等形态。从雕塑艺术的发展历程和形态看,其艺术语言的主要因素包括造型、材质、空间、工艺等方面。

### 1. 造型

造型是雕塑艺术直观地呈现出来的外部形象、形态、形状,类似于绘画里的艺术形象。广义地讲,雕塑与绘画一样,都属于美术的范畴。雕塑的造型和绘画的艺术形象一样,是此类艺术最重要的艺术语言。不同的是,绘画艺术是平面,而雕塑艺术是空间立体的。因此,虽然二者在艺术形象的创造上,都运用点、线、面等基本元素,但是雕塑的空间立体属性,使材质的软硬、凿磨切割等工艺、团块圆方等空间形态,成为雕塑艺术在造型上的特色。

雕塑艺术的造型,有传统写实,也有现代抽象。例如罗丹的《思想者》、弗朗索瓦·吕德《1792年志愿军出发远征》、王洪亮《开国大典》等都属于写实作品,这些雕塑作品的造型取材于社会、历史、宗教,便于理解和接受。现代抽象主义雕塑艺术则采取简化、变形、拼接等方式,形成某种具有象征意味的艺术形象,例如亨利·摩尔《斜卧的人》等。同时,雕塑艺术的造型还可以分为圆雕、浮雕和透雕。从视觉效果来说,圆雕是一种三维立体的空间实体结构,整个雕塑作品的体积全部呈现在眼前,可以多方位多角度观察或触摸。浮雕则是在物质材料载体上雕出凹凸的线条或形状,它依靠透视来表现三维空间,类似于绘画。透雕则是把浮雕的背景镂空。

造型是雕塑艺术语言的基本元素,雕塑艺术借助造型唤起鉴赏者的空间感、体积感、重量感、平衡感、质感、动感等审美体验,由此实现雕塑艺术的表现主观情感及客观现实的创作目的。

### 2. 材质

从艺术表现效果上来说,雕塑艺术与材质的关系是其他艺术形式无法比拟的。雕塑艺术的新材料层出不穷,由传统石雕、木雕、泥雕、玉雕到现代金属、纤维、布艺、纸质甚至多媒体等,各种材质在软硬、颜色、光泽、肌理、软硬程度、触感,甚至在随时间、气候发生性状变化

的程度上，都有很大的差异。雕塑艺术创作要根据材质的不同特征，选择合适的材质表现既定主题。比如，石雕比木雕更适于表现宏伟壮丽、雄浑凝重的风格，金玉和丝质材料更适于表现华丽细腻的风格，而纸、玻璃、金属、塑料及混合材料等常常用于具有现代感的雕塑作品。雕塑艺术家对材料的感知、理解和创造性运用，最终转化为雕塑作品的精神内涵传达出来。

实际上，雕塑的首要问题就是解决好材料属性和表现对象之间的呼应关系。不同的材料具有不同的美学属性，艺术家就是激发"物性"，使它成为"观念"的承载。例如，英国雕塑家大卫·纳什的木雕作品，对木质原料的质地纹理不做过多人为修饰，而是借以表现"生命"和"时间"。一件作品虽然形式上已经完成，但是由于木质材料受干湿条件的影响，作品的形状仍在不停地改变，发生干裂或变形。而对于一件雕塑艺术作品而言，这个过程，恰恰使作品本身成为物质材料和艺术精神的"活的"对话场，当下发生的生、老、朽乃至碳化，正是物性本然，也是生命和时间的"自然"，这使作品获得了很大的意义阐释空间。

### 3. 空间

雕塑艺术是空间艺术，它的空间性表现在两个层面：一是雕塑本身的空间结构及由此产生的虚实感。就雕塑自身的空间结构而言，它首先是一个可见的三维实体，但是正如《道德经》对虚实关系的论述一样，"三十辐共一毂，当其无，有车之用"，雕塑实体之中有"空""虚"，才更能突出有形的存在。对雕塑艺术来说，实体是空间包围着的实体，空间是以实体为边界的空间，这一艺术样式的创作过程就是对空间进行建构的过程。例如，亨利·摩尔《斜卧的人》打破传统的完整的人形雕塑形态，将身体的某些部位"挖空"，形成雕塑作品的内部空间，使之具有更多的观察和感知的角度，使作品具有更多的意蕴性，也使之与环境更好地融合。二是雕塑与它所处的环境之间的空间关系。在城市广场、公园等公共空间设计的公共艺术雕塑作品，其题材、材质、造型、寓意甚至叙事性和情节性，都必须与所处空间同质同构，才能相得益彰，起到美化环境，烘托人文气息的作用。在雕塑艺术构思和创作时，必须首先考虑它与外部空间的互动，否则就有可能产生令人感觉怪异、突兀甚至丑陋的"环境垃圾"。因此，雕塑艺术家应在才华个性、材质造型、审美趣味方面，与环境空间的需求融合起来。

此外，随着现代数字技术和雕塑材料的发展，当代雕塑艺术的空间也呈现出动态的、延续的、具有故事性和情节性的特征。当前，数字技术在艺术创作中的影响越来越大，不仅在造型方面模拟图像供艺术家参考修正，而且可以创造出传统雕塑无法表现的奇异形态、多维空间或动画效果。同时，综合材料的雕塑作品及装置艺术，也可以系列作品的形式，在某

种空间延续,像连环画一样"讲述"故事情节。这些都是雕塑艺术空间语言的新表现。

**4. 工艺**

相对于绘画,雕塑在材料和工艺方面,较好地保留着工匠精神和传统。美术史上许多著名的艺术家都是手工艺者,例如米开朗基罗,既是绘画家,又是雕塑家和建筑师,他在创作著名的西斯廷教堂天顶壁画《创世记》时,自己制作颜料、设计施工,而在《哀悼基督》《大卫》等著名雕塑作品的创作中,更是精益求精,在石质材料上细致入微地打磨,直到石像表面犹如人的皮肤一样细腻光亮。在现当代,工艺和技术手段更加丰富,同一材质和主题的作品,因工艺不同,可能呈现出完全不同的审美效果。例如,纸质材料,既可以编织也可以拼贴,艺术家要根据材料的属性,选择适当的工艺,才能把构思与造型、材料统一起来。

雕塑艺术的工艺包括切割、浇铸、打磨、编制、合成、数字技术等,雕塑艺术家对作品构思和技艺的执着,是工匠精神的体现,"工"、"巧"也成为评价雕塑艺术水准的重要标准,所谓"鬼斧神工"就是盛赞工艺的审美价值。但是,在强调工艺的同时,也要谨防技术偏执对艺术性的减损。

## 三 艺术语言的审美特征

相对于科学语言的准确性、逻辑性和日常语言的工具性特征,艺术语言具有以下审美特征。

### (一) 艺术语言的"象"性特征

这里所谓的"象"性特征,指艺术语言具有形象、象征性、立象尽意的特征。在诸多艺术样式中,无一不是通过塑造艺术形象来表达情感、反映生活,并通过艺术形象引发鉴赏者的情感想象,获得某种审美感受。例如《诗经》:

"关关雎鸠,在河之洲。窈窕淑女,君子好逑。参差荇菜,左右流之。窈窕淑女,寤寐求之。求之不得,寤寐思服。悠哉悠哉,辗转反侧。"[1]

此诗表达了男子对女子的爱慕之情,但是,艺术语言的表达方式,是通过鲜明、生动的艺术形象塑造来实现的。借雎鸟相和而鸣、缠绵依恋的景象,比喻男子对女子的思恋与爱慕之

---

[1] 袁愈荌译诗,唐莫尧注释:《诗经全译》,贵州人民出版社1981年版,第1页。

情。这种比兴的手法,是艺术语言形象性、立象尽意的具体体现。再如《离骚》的"香草美人"之喻:

> 览椒兰其若兹兮,又况揭车与江离?惟兹佩之可贵兮,委厥美而历兹。芳菲菲而难亏兮,芬至今犹未沫。和调度以自娱兮,聊浮游而求女。①

《离骚》表达了屈原忠君报国的理想与怀才不遇的现实冲突,但是这种矛盾痛苦的心理,是通过香草美人、忠奸谗佞以及幻境中"求女"的一系列意象显现出来的,较之生活化的语言,这种纷至沓来、生灭变幻的艺术形象,更能够在想象和联想中表现情感的跌宕起伏。再以绘画艺术为例,形象塑造是绘画艺术最重要的语言形式。如毕加索的《格尔尼卡》(见图8-4),这幅超现实主义画作,在表现战争带给人们的痛苦和毁灭时,把塑造艺术形象、强调艺术形象的象征意义作为表现手法。其中,画面右边有一只女性的手臂从着火的屋上掉下来,画面中间是一个妇女拖着畸形的腿,画面左边是一个母亲怀抱着已经死去的孩子,地面上是战士的尸体和断肢以及手中的断剑。除此之外,还有昂首而立的牛、举头嘶鸣的马、努力生长的鲜花。在这些艺术形象中,尸体、眼睛、手臂等体现着破败、凌乱、悲哀的氛围,表现了艺术家对战争的感受,而牛、马、花朵则是力量、正义、生机的象征,是对血腥战争的抗拒、控诉和鞭挞。

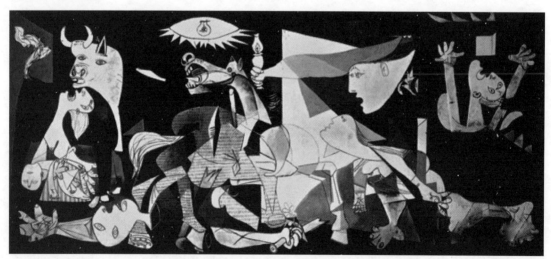

图8-4 毕加索《格尔尼卡》

---

① 黄寿祺、梅桐生译注:《楚辞全译》,贵州人民出版社1984年版,第1页。

艺术语言的"象"性特征,使艺术呈现出含蓄、蕴藉、意味无穷的审美特质。艺术形象既是客观物象的描摹,又具有超出客观物象之外的意义,艺术作品所承载的情感和意义就是在艺术形象中直接或间接传达出来的。对艺术鉴赏而言,使人能够通过艺术形象及其象征性,感受到艺术作品的言外之意、弦外之音、象外之境,这也是艺术审美意境产生的基础和前提。

### (二) 艺术语言的情感性特征

艺术缘于情而发,它以超出语法和言说规范的方式将抽象的情感、心理物化为具体可感的艺术形象,带给艺术鉴赏者感悟式的情感体验。南朝文学评论家刘勰曾经提出"为情而造文"和"为文而造情"两个命题,讨论了情与文孰为第一性的问题,认为以情感为基础进行创作,胜过铺陈造势和过分彩饰,充分肯定了情感在艺术作品生成含蓄深厚之美方面的作用。

艺术语言的情感性特征突出体现在其情感逻辑、自由创造、流漫变异的语言特征上。例如席慕蓉《一棵开花的树》:

> 如何让你遇见我　在我最美丽的时刻　为这　我已在佛前求了五百年　求佛让我们结一段尘缘　佛于是把我化做一棵树　长在你必经的路旁　阳光下　慎重地开满了花　朵朵都是我前世的盼望　当你走近　请你细听　那颤抖的叶　是我等待的热情　而当你终于无视地走过　在你身后落了一地的　朋友啊　那不是花瓣　那是我凋零的心①

少女对爱的理解和等待,犹如一棵开花的树,慎重地开满花,等在缘分必经的路上。当他无视地走过,那一番凋零如泣如诉。全篇的语言,尽是情语,含蓄、蕴藉、模糊的所指,却实现了细致淋漓、震撼人心的情感表达效果。由此可见,艺术语言的情感性特征,遵循主观逻辑,它是艺术创作和鉴赏主体充分凭借直觉,充分调动情感、感知、想象等诸多心理要素,通过对艺术形象的观察和体悟,生成主客交融、情景统一的审美感受。

艺术语言的"情语"特征,在实际运用中,一方面得益于人们共同的情感体验,另一方面得益于可比、类比的言说策略。例如马致远的《天净沙·秋思》:

> 枯藤老树昏鸦,小桥流水人家,古道西风瘦马。夕阳西下,断肠人在天涯。

---

① 席慕蓉:《席慕蓉作品集》,西藏人民出版社1999年版,第18页。

这首词罗列了羁旅行人所见所闻的一系列景象之后,一句"断肠人在天涯",蓦然使得这些常见的生活图景蒙上一层思乡的意味,而这种体验,是倦游之人共同的心理特征。如席慕蓉《莲的心事》,莲与少女存在着类比的关系;而三毛《撒哈拉的故事》:"每想你一次,天上飘落一粒沙,从此形成了撒哈拉。每想你一次,天上就掉下一滴水,于是形成了太平洋。"按照科学的语言观,这是极为荒谬的表述。但是,在人的主观真实方面,撒哈拉和太平洋的浩瀚广袤与思念之绵绵无际具有可比性,因此,这种看似不准确乃至有悖现实原则的语言,才能够在人的心理经验中成为进入真善美境界的艺术语言。由此可见,艺术语言的情感性特征,源于创作主体对现实的深刻参悟,再加以感性直觉自由创造的过程。正如当代学者骆小所所说:"它是一个情感的思维过程,也是一个情与理、景与情、实与虚的运思过程。……所以,艺术语言往往是神示化的、心灵化的、神性化的,它是发话主体自我的意识。"①

### (三)艺术语言的符号性特征

相对于科学语言具有确定的能指和所指来说,艺术语言具有象内与象外双重结构。艺术语言的象内层面,是指艺术形象的具体形式或内容(能指),艺术语言的象外层面,是指艺术语言的象外之意(所指)。与科学语言能指与所指相对稳定的对应关系相比,艺术语言的所指是一种泛指,而且是在不同时代、不同民族、不同受众中不断获得新的阐释的过程。从这个意义来看,艺术语言作为一种"有意味的形式",它以简寓丰、以少胜多的特点与符号的特征是一致的。

艺术语言的符号性特征,决定了艺术鉴赏不能用科学语言的标准去理解。如李白《秋浦歌》:"白发三千丈,缘愁似个长。不知明镜里,何处得秋霜。"毛泽东《七律·长征》:"红军不怕远征难,万水千山只等闲。五岭逶迤腾细浪,乌蒙磅礴走泥丸。"在这里,我们看到的"白发三千丈"、"五岭逶迤腾细浪,乌蒙磅礴走泥丸",都是作者择取的"物象",即符号。它强烈的情感性和意象性,使读者无法仅仅把注意力停止在符号本身,而是有一种强大的驱动力,促使读者追寻超越符号之外的广阔意域。再比如,在中国传统文化中,有著名的"比德"说,即把自然物象或艺术形象与人的主观性情道德对应起来的做法,这一艺术表现手段的本质也是将物象符号化,成为某种意义的载体。如,梅兰竹菊的符号意义,风雨霜雪的自然环境也常常在主体审美想象和心理感受中实现客观存在向审美意境的超越。

艺术语言的符号性特征,实质上是对艺术形象"象"与"意"的辨析,问题的关键在于说

---

① 骆小所:《论艺术语言的形式美》,《云南师范大学学报(哲社版)》,1997年4月第2期。

明"意象"作为一个具有"能指"和"所指"、"表层结构"和"深层结构"的意义系统,是如何产生意义又是如何被作为规范应用的。关于"意象"的符号性质,齐效斌说:"文本前的意象功能表现为'译码',是把客观的物象内觉化为主体的心理意象。文本中的语象功能表现为'编码',是把心理意象转化为语言符号。"①以上把意象的创构和鉴赏的过程称为"编码"和"译码"的过程,实质是从符号学的角度解读意象,是对艺术形象即意象符号性特征的准确把握。

### (四)艺术语言的形式美

艺术语言的本质特征是"立象以尽意","象"突出体现了形式美的特征,它通常以打破常规语法、遵循形式美法则的方式,诉诸人的感官,成为主体注意力关注的审美对象。艺术语言是人类艺术思维的工具,例如,绘画艺术的语言包括线条、色彩、构图等,电影语言包括画面、声音、蒙太奇等,音乐艺术语言包括旋律、音高、和声、节奏等,戏剧戏曲艺术语言包括文学语言、音乐语言、舞台布景等,建筑艺术语言的对称、比例、空间、色彩、装饰以及单体与群体的协调关系等,舞蹈艺术语言以人的肢体动作为主,以上诸种艺术语言要素,都具有鲜明的外部形式美特征,并以其独特的形式美感成为人们感官能够直接感知的审美对象。

古今中外的美学家、艺术家们早就注意到艺术语言的形式美特征及其重要作用。在我国,老子、庄子都主张以审美的言说方式,提出"大言炎炎,小言詹詹"(《齐物论》),并用"三言"的艺术手法,以"无用之言"、"大言"超越"小言"在形名声色方面的表意局限,将人们的审美注意力引向超出具体艺术形象之外的审美境界。如:"有鸟焉,其名为鹏,背若太山,翼若垂天之云,抟扶摇羊角而上者九万里,绝云气,负青天,然后图南,且适南冥也。"②"匠石之齐,至于曲辕,见栎社树。其大蔽数千牛,絜之百围,其高临山十仞而后有枝,其可以为舟者旁十数。"③"支离疏者,颐隐于脐,肩高于顶。"④所取"事象"如:庄周梦蝶、庖丁解牛、匠石运斤、游鱼之乐等,显然庄子把我们的注意力聚焦于他所呈现的形象上,大鹏之气魄、栎树之繁盛、畸人等形貌故事,立现于纸上,从而提升我们将他所立之艺术形象本身作为审美目的的感知。同样,在近代,尤其是20世纪,艺术语言的形式美特征更是越来越引起人文学者、艺术家和艺

---

① 齐效斌:《文学符号功能转换中的思维机制》,《陕西师范大学学报》(哲学社会科学版),1993 年 3 期。
② 郭庆藩撰:《庄子集释》,王孝鱼点校,中华书局 1985 年版,第 14 页。
③ 同上书,第 170 页。
④ 同上书,第 180 页。

术理论家们的关注。当代学者骆小所指出:"艺术语言的形式美,由内形式和外形式组成。内形式是艺术语言内在各种内容要素的结构形式,外形式是表现内容和内形式的外部形态。也就是说,艺术语言的内形式是指其内容的内部结构之态,它所构成的形就是形象、形象体系,即各种'立象以尽意'的表现发话主体情感的'态'。艺术语言的外形式是艺术语言的物质显现,即各种变异的言语形式所形成的外观样式,它们是在一定的表现手段和技巧操动下创造而成的。"[①]例如,电影的蒙太奇手法、诗歌的韵律等,都是艺术语言外部形式的表现,在物质的、感性的外壳中蕴藏着意识的、精神的内涵。

艺术语言除具有审美特征之外,还具有民族性、区域性特征,这些特征归根结底是艺术风格的差异。在民族性方面,如中国文学艺术的含蓄深婉,英国文学艺术的典雅雄浑,西班牙文学艺术的华丽庄严等,不同民族的社会生活构成以及心理性格特征,是形成某个民族艺术风格的重要因素。同样,不同区域的文学艺术,也会呈现出不同的风格特征,孟子曾说:"居移气,养移体",水土、气候、自然景观对人的体质和审美趣味具有明显的影响。同时,因自然条件而造就的经济文化社会生活也各不相同,这些都会渗透到艺术创作之中。比如我国绘画艺术史上的"南宗"与"北宗","京派"与"海派"等,其区别就在于美学风格上的特征。但是,值得说明的是,艺术语言的民族性、地域性特征与"艺术无国界"的命题并不矛盾,这是一个问题的两个方面,前者指风格上的差异,后者指情感性、表现性等本质特征上的一致。而且,随着民族融合、文化交流及传播途径的变革,以及不同艺术门类之间的互相借鉴,不同民族不同区域的文学艺术也有融合的趋势。在西方文艺思潮和日本现代派书法的影响下,中国书法也出现了求新求变的探索,这些都是现代书法艺术在不同民族、不同区域之间融合的实证。

此外,艺术的时代性特征,是指艺术受制于历史变革、社会进步、经济发展而在内容、风格、艺术观念乃至艺术创作的原材料等方面表现出时代性。从农耕社会到工业社会再到信息化社会,艺术的表现内容与创作技法和传播途径都发生了巨大的变化。随着经济和技术的发展,当代艺术如绘画出现了新的材料,甚至虚拟环境下的艺术创作也成为一种倾向。尤其是在材料和技术因素影响巨大的建筑和影视艺术行业,新时代的烙印更加明显。

总体来说,了解不同门类的艺术所使用的语言形式,有助于我们进行艺术创作和鉴赏。同时,不同国家、地区,不同时代的艺术其语言形式及艺术风格,也反映了彼时彼地的社会发展水平和审美意识。在一定程度上,对艺术语言的透视,也是对民族精神、文化传统的探索。

---

[①] 骆小所:《艺术语言的形式美》,《云南师范大学学报(哲社版)》,1997 年 4 月第 2 期。

## 本章思考题

1. 请以《富春山居图》(图8-5)为例,谈谈你对绘画艺术语言的认识。

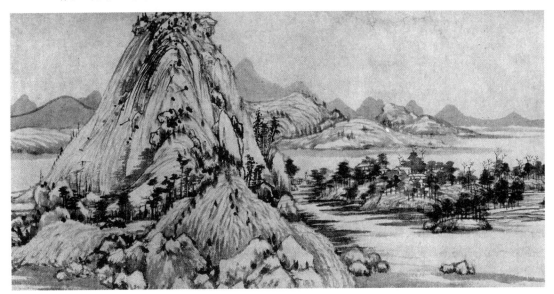

**图8-5 黄公望《富春山居图》(局部)**

2. 运用音乐艺术语言的相关知识,赏析琵琶曲《十面埋伏》。
3. 试述数字技术在艺术创作中的应用,以及它对艺术语言表现力的影响。
4. 试比较雕塑艺术的"空间"和绘画艺术的"留白"。

# 第九章
# 艺术鉴赏

艺术鉴赏是艺术活动的重要环节之一。艺术活动包括艺术创造、艺术作品和艺术接受等构成因素和过程,艺术鉴赏则是艺术接受活动中传播和批评的重要桥梁。也可以说,艺术鉴赏既是艺术活动的中介,又是艺术活动的动力和目的。艺术作品是鉴赏者在艺术鉴赏活动所创造的,艺术活动的完成最终要落到艺术鉴赏上。通过艺术鉴赏,艺术活动才能实现其最终目的。

## 一 艺术鉴赏的性质和特征

马克思曾说:"没有生产就没有消费;没有消费就没有生产。"[①]从艺术生产理论的角度来说,艺术作品的流通与物质产品一样,也要进入消费市场和流通过程。因此,可以说没有艺术创作,就没有艺术鉴赏;而没有艺术鉴赏,也就不算是真正意义上的艺术创作。通过艺术创作,艺术家与客观现实相交融、相作用而产生艺术的审美价值。但此时艺术作品的审美价值只是潜在性的。潜在的价值要显现为现实的价值需通过艺术鉴赏——消费,才得以最终完成和实现。作为物质生产的产品,只有进入消费领域才能成为现实的产品。艺术作品作为精神生产的产品,更需要经历鉴赏过程。艺术作品的审美价值只有在鉴赏中才能最终实现,其审美教育功能、审美认知功能和审美娱乐功能也是借鉴赏才得以发挥和实现的。

那么,什么是艺术鉴赏呢?艺术鉴赏是人类的一种高级、复杂、特殊的精神活动。作为一种以艺术作品为对象,以受众为主体的审美欣赏活动,它是艺术接受者依据一定的审美经验对艺术作品的价值属性的主动选择、扬弃与吸纳的过程,是一种积极能动的审美再创造活动。

艺术鉴赏活动是人们对艺术作品进行感受、理解和评判的过程。艺术鉴赏的对象是艺术作品;艺术鉴赏的主体是艺术传播的全部受众。艺术鉴赏作为人类特有的一种高级、复杂的特殊精神活动,同艺术创作一样,对鉴赏主体有着一定的基础条件要求。艺术接受者需具有一定的审美经验,具备一定的文化艺术修养和审美鉴赏力。马克思说过:"如果你想得到

---

[①] 马克思:《政治经济学批判》导言。引自《马克思恩格斯选集》(第2卷),人民出版社1972年版,第96页。

艺术享受,你就必须是一个有艺术修养的人。"①换言之,艺术鉴赏者只有在具备相应的主体条件基础上,才能真正进入艺术鉴赏的境界,从而获得审美快感和情感愉悦。在艺术鉴赏活动中,鉴赏者——读者、观众和听众是在已有审美经验的基础上,对艺术品的属性价值等进行主动的选择、扬弃和吸纳,而不是被动消极地作出反应和接受。从这个意义上说,艺术鉴赏是艺术主体所进行的一种积极能动的审美再创造活动。在这一活动中,人们从对艺术形象的具体感受出发,积极主动地进行思维和情感活动,并实现由感性体验到理性思考的飞跃。

具体而言,作为一种审美再创造活动,艺术鉴赏的特征主要体现在以下三个方面。

首先,对艺术作品进行再阐释、再创造。艺术作品由艺术家创造出来后,还须经过鉴赏主体的审美再创造,才能真正实现其美学价值和社会意义,发挥其审美功能。艺术作品所蕴含的审美价值潜藏于艺术物质形态之中,只有通过鉴赏主体的欣赏再创造才能产生并得以体现。没有被阅读的文学作品只是一叠印着文字的纸张,无人观赏的雕塑只是一堆无生命灵气的石块和泥巴。通过鉴赏主体的再创造活动,艺术作品才得以具化为现实的艺术生命体,实现其审美价值。特别是艺术作品所具有的审美教育、审美认知和娱乐功能,是不能由作品或者作者自己来完成的,而只能是在接受主体的审美鉴赏活动中才能得以实现的。

其次,艺术鉴赏是具有积极性的审美再创造。艺术接受者进行鉴赏活动时,是积极主动地进行审美再创造,而不是消极被动地接受。根据接受美学理论,任何艺术作品无论是对自然社会还是心理情感表现得如何生动、具体、全面,仍存在许多"空白"和"未定"点。艺术鉴赏活动的实质就是鉴赏者借助想象、联想和理解等心理功能,对这些"空白"、"未定"点加以填充、丰富和具化。科林伍德曾说:"我们倾听的音乐并不是听到的声音,而是由听者的想象力和各种方式加以修补过的那种声音。其他艺术也是如此。"②

最后,艺术鉴赏是鉴赏者的自我实现。艺术生产作为人类一种特殊的精神生产,决定了艺术必然具有主体性的特征。这种特点不仅仅表现在艺术创作和艺术作品中,也表现在艺术鉴赏之中。因此,从根本上讲,艺术鉴赏同艺术创作一样,都是人类自身主体的本质力量在审美活动中的自我实现和自我肯定。艺术鉴赏主体的鉴赏活动,总是依据自己的生活经验、艺术修养、兴趣爱好、思想情感和审美理想,对艺术作品所蕴含的艺术形象和审美意蕴加以补充丰富、加工改造,进行审美再创造。艺术鉴赏的审美再创造活动中,也同艺术家进行艺术创造时一样,鉴赏主体也会在自己本质力量对象化——艺术作品的具化过程中,享受到

---

① 马克思:《马克思恩格斯全集》(第42卷),人民出版社1992年版,第155页。
② 罗宾·乔治·科林伍德:《艺术原理》,王至元、陈华中译,中国社会科学出版社1985年版,第147页。

审美创造的愉悦。鉴赏者借审美再创造活动,使自己的聪明才智得以充分体现,获得丰富而强烈的审美感受。

总之,艺术创造和艺术鉴赏是紧密相关、互为融合、互为促进的。艺术创造活动不仅生产了艺术作品,同时也生产了艺术作品的鉴赏者。同时,鉴赏者又是艺术作品创造的最终完成者、实现者。艺术创造和艺术鉴赏是相互依存、相互促进和辩证发展的。艺术鉴赏活动中鉴赏主体通过对艺术作品的审美观照,将物态化意象转形为与创作主体审美意象相适合又相位移的再创造性心灵意象,并获得创造愉快和审美感受。审美鉴赏与审美创作一样,能使主体获得新的审美体验、审美愉悦、审美快感甚至审美迷狂。艺术的审美欣赏过程是一种心灵激荡和净化的过程,是审美主体精神的飞跃和自我超越的过程。

## 二 艺术鉴赏与主体审美经验

艺术鉴赏既然是主体的一种积极主动的审美再创造活动,那么艺术鉴赏活动就必然与鉴赏的主体有关。具体而言,艺术鉴赏一方面与鉴赏主体的主动性有关,另一方面则与主体的审美经验紧密相关。艺术鉴赏活动的主动性,主要表现在如下几个方面。

### (一) 娱乐分享性

接受美学认为,艺术作品的真正完成,在于鉴赏者的接受。艺术作品的真正意义只有接受过程中才能真正实现。在审美接受的过程中,艺术鉴赏者不断探索、对话,既丰富和建构了自己的情感世界,又分享了艺术家的审美成果,获得娱乐享受。通常情况下,鉴赏者欣赏艺术作品的最直接、最基本的目的就是获得审美享受。艺术鉴赏活动作为一种娱乐活动,一方面鉴赏者以自己已有的经验体味作品中的意蕴,形成观照客体对象时的心灵体验;另一方面又以自己的情感投入,充分地感受心灵和情感的激荡。通过对艺术作品的欣赏活动,欣赏主体畅神益智、怡心悦目,获得精神享受和审美愉悦;通过阅读文学作品,观赏艺术演出,身心获得愉悦和休息。艺术欣赏活动往往使鉴赏者全身心沉醉于艺术世界之中,犹如进行一次精神漫游,就像一场灵魂升华之旅。

实际上,绝大多数观赏者去剧院、电影院、美术馆或进行各类文学作品阅读,其主要目的在于娱乐和休息,而不是主要为接受教育或获取知识,尽管艺术欣赏活动同时具有教育功能。艺术鉴赏作为一种高级的精神享受,是与低级的官能享受大为不同的。人们对艺术审美愉悦的向往是基于艺术的审美娱乐性,而不是为了感官肉欲快感的目的。古希腊时期的亚里士多德就认为,艺术活动使人快乐,是一种特殊的精神享受。他说:"消遣是为着休息,

休息当然是愉快的,因为它可以消除劳苦工作所产生的困倦。精神方面的享受是大家公认为不仅含有美的因素,而且含有愉快的因素,幸福正是这两个因素的结合。人们都承认音乐是一种最愉快的东西……人们聚会娱乐时,总是要弄音乐,这是很有道理的。它的确使人心旷神怡。"①事实上,中外许多美学家、艺术理论家都极为重视艺术的娱乐性。正因为这种审美娱乐性的需求,艺术创作必然要重视艺术的娱乐属性。当今的影视创作和各类通俗的艺术中,艺术创造者是极为重视其娱乐性的。当然应当指出的是,娱乐性不是表层次的搞笑甚至恶搞。内蕴深刻的艺术作品才能带给鉴赏者丰富、长久、深厚的审美愉悦。

### (二) 审美认知性

无可否认,艺术鉴赏也可对艺术作品的认知属性加以把握。鉴赏者通过对艺术作品的审美感知和审美理解,在把握艺术作品的审美形式和审美内容的基础上,也可在艺术欣赏的思考中获得艺术专业知识,提高艺术鉴赏力,并体味艺术作品中所蕴含的社会人生意义和自然知识。换言之,借助艺术鉴赏活动,我们可以更为深入地认识自然与社会,认识历史和人生。鉴赏者通过艺术接受活动,使艺术的潜在认识功能发挥出来,真正融入到现实生活当中并实现其价值。

儒家学派创始人孔子曾说:"小子何莫学夫诗?诗可以兴,可以观,可以群,可以怨。迩之事父,远之事君,多识于鸟兽草木之名。"(《论语·阳货》)文学如此,其他艺术也如此。时代发展了,前进了,艺术作品留下来了。通过观赏这些留存下来的艺术作品,我们可以思考和认识当时的时代。如一部百科全书式的《红楼梦》,我们可以认识封建社会的诸多方面,了解当时的政治、经济、风俗、人情、社会场景和自然风貌。当然,艺术的认知作用不同于科学认知。艺术的认知必须与审美想象、审美情感体验相结合。艺术的认知过程,也是一个欣赏、理解的提高过程。在这一过程中,伴随着鉴赏者的理解与想象,是一个不断与作者、作品对话交流的过程,是一个带有主动倾向性的理性提升过程。

### (三) 价值阐释性

任何艺术精品的创造与形成,都必然蕴含着丰富而深刻的审美价值。艺术作品的创作和具化过程,就是其价值不断生长、不断凝聚的过程。艺术的审美鉴赏活动,也就包含了对艺术作品的文化价值的审美阐释。因此,要想借艺术鉴赏活动感受和阐释艺术作品的文化

---

① 北京大学哲学系美学教研室编:《西方美学家论美和美感》,商务印书馆1980年版,第44页。

价值，鉴赏者必须具备一定的文化知识和艺术修养基础。鉴赏者只有具备相应的文化知识修养，在艺术鉴赏活动中才能感受和体认艺术作品的文化价值。对于没有历史知识和建筑艺术知识的人，眼中的故宫、长城只是一群房屋和一面城墙而已，是不可能看到其丰厚的文化价值和艺术价值的。

艺术作为文化的重要组成部分，必然包含着丰富的文化价值。文化是艺术的时空背景。艺术家、鉴赏者都是文化中的人，艺术是文化中的艺术。艺术文本是以符号形式构成的文化意义载体。因此，可以说艺术发展史是文化发展进程的集中表现。如文艺复兴时期从神境到凡世的文化转变就凝聚在文艺复兴时期的艺术中。总之，通过对文艺作品的欣赏，鉴赏者的阐释使艺术作品中的文化价值更为鲜明，在阐释中得以传播留存和发扬光大。艺术作品带有时代文化的印记，但其最初只是一种当时的感受，作品的部分文化价值还处于某种混沌状态。只有经过后人的不断鉴赏、阐释，其意蕴才更丰厚，意义才更鲜明。只有持续不断的鉴赏活动，艺术才能常青，才更具有生命活力，优秀的文化产品才能历久弥新。

### （四）审美再造性

艺术欣赏的主体性鉴赏活动，还表现在对艺术作品的艺术形象、审美情境或审美意境的再创造上。大千世界，奥妙无穷。艺术活动和艺术作品的审美意蕴也是如此。艺术作品的艺术语言表达受到媒介载体的影响，总会有各自的局限性。艺术创造主体对艺术作品的艺术传播媒介、艺术表现语言的可选择性是有限的。因此艺术作品大多会产生言有尽而意无穷的情况，必然会存在许多不确定处和空白点。艺术鉴赏就是对艺术作品进行再度创造，再现艺术作品形象，进一步挖掘和感悟艺术作品的审美意蕴，从而获得审美愉悦。

艺术作品并非是一个封闭僵化的结构体，而是为接受者、鉴赏者留有想象余地和阐释空间的开放性结构。艺术鉴赏中艺术形象和审美意境的再创造，第一步需从艺术作品的媒介载体、物质材料向鉴赏者的视、听、触等感觉、知觉转换，然后再对形象本身进行再创造性的补偿、变异和完成。艺术原创作者的艺术语言总是受到当下时空的限制，无法穷尽艺术的真实性，艺术语言也总有不确定性。不同时代、民族、阶层的接受者对同一艺术作品会表现出不同的倾向性。随着时代的发展，艺术作品的文化意味会越来越丰富，形象所蕴含的内涵会越来越深厚。与此同时，艺术家在艺术作品中所表现的艺术情境或审美意蕴，鉴赏者在对作品的接受、补白中，其艺术形象的再创造、具体化则是千差万别的，是必然会加以改造和组合，进行变异性填充的。

总而言之，艺术鉴赏活动具有极强的主体性，与主体的审美经验紧密相关。主体的审美

经验,既有再现性的召唤因素,又离不开表现性的召唤因素,是两者的有机统一。因此,艺术活动有赖于鉴赏者生活阅历和审美经验的长期实践和积淀。要想在艺术鉴赏活动中体味和阐明艺术作品的价值,艺术鉴赏主体就必须具备一定的条件和基础。要想提高鉴赏者的艺术修养,提高鉴赏者的审美能力,就必然要加强艺术创作和审美实践,不断提高艺术鉴赏力。具体而言,要大量观赏优秀的艺术作品,积累艺术鉴赏经验,真正做到"观千剑而后识器",并在此基础上了解和把握艺术的基本知识,熟悉和掌握艺术规律。只有在艺术活动中了解艺术史、艺术的审美特征和艺术表现媒介,在生活经验与阅历中不断积累社会历史、文化哲学等方面的文化知识,积累审美经验,才能使艺术鉴赏有新意,有价值,成为真正意义上的审美再创造。

## 三 艺术鉴赏的心理过程

艺术的世界丰富多彩,艺术的形态千奇百怪。文学、美术、音乐、舞蹈、戏剧、园林、服饰甚至烹饪,各种不同形式的审美事物和艺术形态,向我们展现了一个美的王国,美的乐园。艺术充满了美的神秘,蕴含着美的魅力。艺术鉴赏活动是一个追求美、探索美的过程。审美鉴赏活动,是一个复杂的心理活动过程。作为一种创造性的精神活动,艺术鉴赏的心理过程主要包括:审美期待、审美感知、审美想象、审美理解和审美共鸣等阶段。

### (一)审美期待

任何人都有一定的审美期待,特别是准备开始审美鉴赏活动时更为强烈。那么,什么是审美期待呢?审美期待是指审美接受主体在进入审美鉴赏之前或鉴赏活动过程中,在心中浮现一个既成的审美期盼的心理结构图式。它是鉴赏者经长期审美实践而形成的审美期待视野,是鉴赏者希望在欣赏活动中能获得满足的一种审美理想和愿望。审美期待有多个层面,包括诸多内容。依层次由浅入深不同,审美期待包括语言文体期待、审美意象期待和情感意蕴期待三个互相联系、互相统一的层次。

艺术鉴赏者对艺术作品种类和形式特征的向往和期盼是文体期待。也就是说,对音乐、绘画或是戏剧的文体期待是不同的。以文体期待为基础,鉴赏者会对艺术作品进一步了解,获取相关信息,引发更深的期望,即会去预想作品的审美意象或形象,这就是意象期待。比意象期待更高层次的是对审美意蕴的期待。这是指鉴赏者对潜藏于作品背后的人生哲理、审美意蕴和情感境界的追寻所产生的期待指向。

对美好的事物和对有吸引力的艺术作品,我们都会产生某种观赏兴趣和审美期待。审

美期待是审美主体准备接受和鉴赏时的心理预备状态。审美鉴赏接受者都会以自己已有的艺术审美知识储备,去了解目标艺术作品和创作者的背景材料,猜测艺术作品的内容、含义和风格,等等。由此说明,鉴赏者的审美接受和期待视野宽度与广度如何,是建立在已有的鉴赏经验基础之上的。换言之,鉴赏者的艺术知识的储备和审美经验愈丰富,对艺术作品的期待水平和期盼值就越高。

审美期待是对即将进行的审美欣赏的情感向往和期望。一般而言,艺术鉴赏者审美期待和心理定向的形成过程,即是审美态度、审美情思的形成、建立的过程。审美态度的形成是审美者重要的审美心理基础,有利于其在艺术接受过程中与作品进行对话和交流。在艺术审美欣赏中,审美态度是和艺术作品的本质特征密切相关的,并贯穿于整个审美活动过程中。观赏艺术作品时,观赏者的审美理想和审美趣味必然会与当时人类的政治思想、伦理道德和社会风俗紧密相连。

### (二) 审美感知

审美的心理活动过程,在审美期待之后,就是对艺术作品的感受、直觉从而获得相应的审美感知。

鉴赏者接触艺术作品时,首先感受到的是其直观形象,并由形象而引发心理顿悟,即产生艺术直觉。直觉是直观认识,是鉴赏主体面对艺术作品形式要素而直接产生的某种审美感受。实质上,艺术直觉是欣赏主体在审美活动中的一种对审美对象的不假思索即时领悟和把握的心理能力。感知包括感觉和知觉。感觉是客观事物作用于主体的感觉器官而产生的对事物个别属性的认识。感觉是认识活动的基础,也是审美欣赏的生理基础。通过直觉和感知,主体获得艺术作品的色彩、线条、形状和声音等信息。感觉是简单的局部性的,而知觉则是在感觉的基础上对事物的综合整体性把握。知觉比感觉更为深入、更为主动积极,具有整体性和选择性。感觉是知觉的基础,知觉是感觉的深化。在艺术鉴赏活动中,感觉和知觉交互影响,协同作用。

对艺术作品的审美鉴赏,一般分为两个阶段,这是与通常将艺术作品从整体构成上分为外部表现形式和内容情感意蕴两个层面相对应的。艺术鉴赏首先是对艺术作品的外部形式加以感知。艺术作品是借助于色彩、声音等艺术媒介和艺术语言来加以表现的。这些语言、媒介作用于鉴赏者的感觉器官,形成特殊的感性形象。接受者都具有"形"的感受性。通过对"形"的感知形成对"形"的整体性和理解性认识,进而认知"形"的意义。形式的感知能力是人类在长期的社会生活实践和审美生活实践中,经不断重复体验形成的心理积淀。由于

对形式相似的事物的多次感知,形成一种特定的审美心理体验过程和审美心理结构。当鉴赏者再次观看到类似的形式时,就可能直接产生与之相似的美感,无需进一步感知事物的内容。这就是艺术直觉。艺术直觉具有敏锐的审美感受力和整体把握力,特别利于对表现性、象征性强的艺术作品的直觉与感悟。

审美感知本质上是艺术欣赏主体的一种积极主动的心理活动。虽然审美感知是瞬间直觉迅速完成的,但却是建立在鉴赏主体全部生活经验基础之上的。在审美直觉的瞬间包含着联想、想象、情感和理解等多种心理因素的协调和参与。鉴赏主体既往的生活经验、文化修养基础和已有的艺术欣赏经验,都是产生审美感知的重要影响因素。从这一角度来说,为提高艺术鉴赏水平,鉴赏主体应该多方训练和培养自己的艺术感知力。只有当我们具有较强的艺术感受力和敏锐力时,才能真正体味和感悟到艺术之美。

### (三) 审美想象

如上所言,艺术作品更深层次的东西在于潜藏于内的审美情感意蕴。艺术鉴赏是一个借想象而感知、体验并且再感知、再体验的反复过程。在鉴赏活动中,鉴赏主体借助于以往审美经验,沉浸于作品所设情境之中,不断深入感悟,获得审美体验,与作品形象交流,情感融合,不断展开审美联想和想象,与作品和艺术创作者进行神交、对话,体悟其所蕴含的深层意味,从而获得审美愉悦。由此可见,审美鉴赏中审美想象是不可或缺的重要因素。

审美体验和审美想象是审美过程的中心环节。在艺术鉴赏活动中,鉴赏主体对其外部形式的直觉和感知只是一种直观感受,是鉴赏活动的第一步。在此基础上,鉴赏主体由于形式因素和审美感知的召唤,会调动全部审美经验和生活体验,进行丰富多样的审美想象,再造艺术形象、情节,进行情感的想象性体验和积极重组创造,从而感悟艺术作品的深层意蕴,形成审美愉悦。在艺术鉴赏活动中,这种审美体验愈丰富、愈深刻,心灵感受就越深沉、越强烈。这种审美的瞬间高峰体验使鉴赏主体如痴如醉。正如马斯洛所说,这种美好的瞬间体验既与爱情相关,更"来自审美感受(特别是音乐),来自创造冲动和创造激情(伟大的灵感),来自意义重大的领悟和发现"[①]。

在艺术鉴赏的审美体验活动中,发挥积极作用的有多种心理因素,但其中最为重要的则是联想和想象。艺术作品所提供的形象性因素,只为艺术鉴赏提供了前提条件和基础。艺术鉴赏的深层次内容是将外在感觉的艺术形象,转化为鉴赏主体心中的审美意象,或者说,

---

① 马斯洛等著,林方主编:《人的潜能和价值》,华夏出版社1987年版,第368页。

是借助审美联想和审美想象进行改造、重构和再创造的审美幻像。在这一过程中,鉴赏主体倾注情感,借助想象使艺术作品所表现的形象明晰起来。由此可见,在艺术鉴赏活动中,鉴赏者自身的审美基础和经验条件是极为重要的。这里就存在一个接受者的召唤结构问题。

接受美学认为,艺术作品具有某种召唤性结构。作品中存在着许多"不确定性"和"空白点"。鉴赏者的阅读和欣赏,就是去补足和填充这些"空白点",使"不确定点"确定起来。换言之,鉴赏者的接受活动是对作品的再创造,是对作品意义的进一步挖掘和完善。艺术作品中的这种"空白点"和"不确定性"就是对接受者、鉴赏者的召唤和期待,使其在一定的范围内发挥再创造的才能。朱立元曾在《接受美学》一书中指出:"由于文学作品中存在许多不确定的因素与空白,读者在阅读时如不用想象将这些不确定因素确定化,将这些空白填补满,他的阅读活动就进行不下去,他就无法完成对作品的审美欣赏与'消费'。缺乏(指'空白'或'不确定',在西文中它们是同一个词)就是需要,需要会诱发、激起创造的欲望,就会成为读者再创造的内在动力。"①文学作品如此,其他门类的艺术作品也是如此。艺术作品都存在着"不确定性"和"空白点",激发着鉴赏者的联想和想象力,召唤着鉴赏主体去填补和再创造。

在表现性艺术作品中,唤起鉴赏者想象的前提条件往往是艺术作品所采用的材料、形式和表现手法。艺术创造主体依据自己既往审美经验,融入自己真挚的情感,创造新的审美意境和生活情境。艺术创造者依据所把握的形式美规则和审美创造规律,运用形体、色彩、线条及声音等元素并加以组合,描绘对外部世界的所感所思,阐释人生的各种审美体验。在鉴赏者进行审美鉴赏时,这些形式美因素和生动的审美形象就会激活其审美灵感和想象力,唤起鉴赏主体的审美经验。在音乐、绘画、雕塑和建筑等艺术中,其表现性艺术形象主要是借助于声音、色彩和形体等艺术语言和形象图式直接激活鉴赏者的审美想象,唤起鉴赏者的审美经验。这些艺术品的外在艺术形式和内在的形象意蕴召唤着鉴赏主体,发挥他们的联想力和想象力进行审美再创造,从而获得审美愉悦之情。

### (四)审美理解

艺术鉴赏活动的最终目标是再创造活动的完成。在构成审美鉴赏活动的心理机制各要素中,审美理解也是极为重要的深层因素。审美鉴赏中的理解包括相关联的两个方面。一是对艺术作品的形象、形式、情境和语言的审美认知,一是对作品的潜在意蕴和审美价值的追寻。鉴赏主体对作品中形象、情境和意境的加工、改造和补充完善,使审美理解深化和完

---

① 朱立元:《接受美学》,上海人民出版社1989年版,第112页。

成，是艺术鉴赏活动中审美再创造的重要环节。

艺术鉴赏主体在审美直觉感知和审美想象体验的基础之上，融入主观情感和理解，将自己提升到一种自由的精神境界。艺术鉴赏的审美再创造活动中，鉴赏主体借艺术作品和艺术形象直观自身，获得审美理解和情感愉悦，从而实现鉴赏主体的本质力量对象化。在艺术鉴赏的审美直觉和审美感知阶段，艺术作品这一客体作用于鉴赏者主体，主体获得的是浅层次的、直观感性的审美感受，是一种悦耳悦目的感官性审美愉快。在审美想象、审美体验阶段则主要是审美鉴赏主体反作用于艺术作品客体，获得的是一种深层次的审美情感愉悦，是一种鉴赏主体的积极的审美再创造性活动。审美理解则建立于上述两个阶段基础之上，是一种更高层次的审美再创造活动，是主体的情感勃发和理性顿悟，是鉴赏主体与艺术作品客体的浑然一体、有机融合的境界。在这一阶段，鉴赏者的心灵得到净化，精神得到升华，感受到一种精神人格层次的审美愉悦，进入了真正意义上的艺术鉴赏的审美超越境界。

在艺术鉴赏的再创造和审美理解阶段，各种审美心理因素有机融合，协调发挥其功能作用，感知、直觉、联想、想象和情感等诸心理要素，相互交融，缺一不可。当然，此时理解因素是最为重要的。只有审美理解境界的获得，才是真正意义上的审美鉴赏活动。鉴赏者借助于艺术媒介对艺术作品的语言、形式、形象和情境进行审美认知，理解作品的艺术表达语言，完成对艺术作品的审美感知和表层体察。在此基础上，再进一步追寻和探究艺术作品的整体价值，对艺术作品的情感意蕴进行深层次把握和理解。对艺术作品进行整体性的深层理解，是对作品的艺术形象、情境和意境的再创造，是艺术鉴赏者个性气质、艺术修养等诸多因素浸润于艺术鉴赏接受活动之中的精神超越和情感升华。这也是鉴赏主体情思与艺术作品客体形象的有机融合的结果。在艺术鉴赏主体的诸多个性化因素深深融合和内化于作品艺术形象之中时，鉴赏主体就突破了其已有的审美期待，使自己的审美能力和素质获得了飞跃性的提升。

因此，在审美理解阶段，鉴赏主体创造出审美意境并不是对艺术创造主体塑造于艺术作品中的艺术形象的还原，而是一种精神升华，是接受者对作品有了深层次理解的基础之后，再创造出的创新性审美形象，是鉴赏主体在对艺术作品具有了创造性理解基础上所重构的审美意象和审美意境。

### （五）审美共鸣

艺术鉴赏活动的最高境界、最深层次，是审美主体产生审美共鸣、精神得到升华和最后进入理解顿悟的状态。这是艺术鉴赏主体在反复思索领会、理解作品审美意蕴时所发生的

综合性审美效应。这是一种鉴赏主体对艺术作品所蕴含的审美情思、理性的直觉和哲理的顿悟状态。

什么是审美共鸣？审美共鸣就是指艺术鉴赏主体在鉴赏过程中为作品所蕴含的思想情感、理想愿望及主人公命运所感动，进而形成的某种强烈的心灵激荡状态。只有使人产生强烈情感的艺术作品才能使鉴赏者产生共鸣。共鸣是主体和客体的和谐共振。一方面艺术作品应该蕴含着丰富的思想情感和艺术魅力，另一方面鉴赏者也需有相同或相近的情感状态。在特殊的情境下两者碰撞交流、融合，达成默契，实现心灵的沟通。当审美鉴赏主体和艺术作品所描绘的形象在心理情感、社会经验、人生阅历及理想期盼等方面具有相似或相近之处时，审美共鸣就产生了。

审美共鸣是艺术鉴赏活动中所达到的极致状态，也是一个极为复杂的审美问题。共鸣是主观个性和客观共性的协调，是社会因素和心理因素影响的结果。既有鉴赏主体与鉴赏对象——艺术作品及艺术形象之间的共鸣，也包括鉴赏主体和创作主体之间的共鸣。共鸣是鉴赏者主观"心有灵犀一点通"的情感状态，是其主观感受的心理结构、生理机能和艺术作品所表现的社会性内容相统一的必然结果。这种心灵振动是艺术鉴赏者和艺术创造者之间的共振。正如鲁迅所说："是弹琴人么，别人心上也须有弦索，才会出声；是发声器么，别人也须是发声器，才会共鸣。"①由此可见，艺术鉴赏中的共鸣实质上就是艺术家借自己的作品表达的思想情感，深深地打动和强烈地震撼着鉴赏者的心灵，两者的心灵产生和谐共振的心理状态。

当艺术鉴赏者欣赏艺术作品产生共鸣，情感获得陶冶，精神得到升华，人格得到提升时，就达到了净化的状态了。优美动人的艺术形象能给观赏者以心旷神怡的审美感觉，陶冶人的情操，从而进入一种心静道明的极致境界。诗情画意的风景描写，能激起鉴赏者愉悦而美好的情感；风和日丽、春风杨柳，能激活生命的追求。大人物的勇猛为国、宽广胸怀或小人物的质朴善良，既优美，也体现崇高。艺术作品所蕴含的精神和思想境界千差万别，但能陶冶接受者的情操却是一致的，净化观赏者的心灵都是共同的。

产生共鸣，获得净化，审美鉴赏者处于心灵激荡的状态，处于情感激奋的巅峰往往会心灵豁然贯通，感到瞬间洞悉世界奥秘，彻悟人生真谛，精神境界再次升华。这就是审美鉴赏中的领悟。经典性的艺术精品，优秀的艺术名作，其所蕴含的生动形象往往体现着人类共同的审美理想，赋予了丰富的形而上的意味。从艺术形象的有限中体现出人类追求的无限，在

---

① 鲁迅：《热风·"圣武"》。引自《鲁迅全集》(第1卷)，人民文学出版社1957年版，第423页。

个别中蕴含着一般,于偶然中潜藏着必然。艺术鉴赏的最高审美效应就是领悟这种艺术意蕴。这种领悟,既是追索理性的直觉,更是对某种哲理的领悟。一部写尽神魔鬼怪的《西游记》,一个美猴王形象,顿时使我们感悟人间的美好,感叹世事的纷杂,能使我们获得不怕艰难、历尽磨难而终将成功的信念和必胜信心。

以上我们从多个侧面和视角阐述了艺术鉴赏活动的心理情况,其中诸多心理因素关系和心理机制是分别加以说明的。但这只是为了叙述的方便才不得不如此。事实上,艺术鉴赏活动是一个完整的多因素有机统一的审美心理过程,是一个动态的发展过程。从历时性看,鉴赏可分为审美期待直觉、审美感知创造、审美理解和顿悟共鸣。但从共时性看,这些心理因素及心理机制和动态过程又是不可分割的。总之,审美鉴赏是多因素协调的有机综合的动态过程,是一个审美诸种因素相互关联、相互渗透、共同作用的复杂完整的审美愉悦过程。

## 四 艺术鉴赏者素质的培养与能力的提高

艺术鉴赏者的素质与能力不是天生的,即使存在有的鉴赏者天分高的个例,但都须后天的培养与训练。通常,很多爱好艺术的人会说,我对艺术确实很喜欢,但就是不太懂其意思。这就涉及鉴赏者的艺术鉴赏素养的培养与鉴赏能力的提高问题。一般而言,增进艺术鉴赏素养和提高艺术鉴赏能力,主要应从如下几方面着手。

### (一) 掌握一定的艺术理论基础知识

为了能较为深入地理解和体味艺术作品的审美意蕴,鉴赏者学习一些必备的艺术理论知识不仅有助于提高欣赏能力,而且非常必要。有人说,艺术鉴赏的才能是天生的,不一定要懂得艺术理论知识,这种观点是认识上的错误。即使是较为简单的艺术作品,懂得一定的艺术知识,对增强鉴赏效果也是很有帮助的。如果鉴赏那些结构较为复杂的艺术作品,掌握尽可能多的艺术理论知识则更为有用。当然,我们在此所说的知识,是指关于艺术的基本知识,而非较为高深的专业知识。艺术的知识主要包括两方面,一是有关的艺术理论知识。粗略地掌握这些知识,有助于鉴赏者更好地感受和鉴赏艺术作品。二是有关艺术作品的背景知识,即艺术家的生活经历、艺术道路、创作特色、创作意图及作品所产生的历史时代、社会环境,等等。掌握这些知识,既有助于鉴赏者了解艺术作品的外部形式,又能借助于运用这些知识加深了解和体会艺术作品的审美内涵,从而使鉴赏者能更为准确、全面、深入地理解和欣赏艺术作品。

不过,艺术知识的范围很广泛,对于鉴赏者而言,能有机会尽可能系统地学习掌握当然最好不过,但对于绝大多数艺术鉴赏者来说,对艺术知识的学习,还是应该结合具体的艺术作品欣赏活动来进行。鉴赏实践越多,对有关艺术知识的学习与掌握也必然会更全面、系统与深入。此外还须注意,学习艺术知识,并非要求艺术鉴赏者对艺术进行理论研究和理性分析。艺术鉴赏者学习掌握基本的艺术知识,其根本目的是用作特定的手段,服务于对艺术作品的鉴赏,提高鉴赏效果。

### (二) 多进行鉴赏实践活动

所谓多进行鉴赏实践活动,即是要求鉴赏者尽可能地多观赏作品。比如说音乐作品的鉴赏。常听人说听不懂音乐,其主要原因就是听得太少了,鉴赏音乐的能力太低。要提高音乐鉴赏素质和鉴赏水平,具有较强的鉴赏能力,关键的是要多听音乐,多进行鉴赏实践活动。常言道:曲不离口,拳不离手。对于文学作品的鉴赏也是如此。熟读唐诗三百首,不会做诗也会吟,"观千剑而后识器,操千曲而后晓声",都是讲的同一个道理。对于音乐曲子,听得多了,鉴赏的能力必然会提高,慢慢地也就能听懂乐曲,体味出乐曲的审美内涵。要知道,凡事都须经历一个过程。从开始鉴赏时觉得曲调优美悦耳,有一种初步的体验和朦胧的感受,到能感受到音乐的变化,辨别乐曲旋律、节奏和音色的不同,再进一步鉴赏到作品中所蕴含的情感和表达的审美意境,这时候,你就可以说是在一定程度上观赏音乐了。

鉴赏得"多",其涵义既指量上的"大",也指面上的"广"。即须鉴赏各种各样的艺术作品种类,不断扩大鉴赏面。对各种类型、各种风格、各种流派的艺术作品都要听一听,看一看,其好处是既能增强自己对艺术的兴趣,又能从不同艺术作品的比较和鉴别中提高艺术鉴赏能力。对音乐而言,鉴赏者不论是流行音乐还是严肃音乐,传统音乐还是现代音乐,最好都能听一听,仔细体味。如能如此,鉴赏水平会慢慢提高,对音乐作品的价值也不会片面否定而能正确评价了。总而言之,艺术是以声音、形体、各种物质材料为媒介的艺术,实践性很强。鉴赏者只有多进行鉴赏实践活动,不断提高自己的感官能力,使自己具有"音乐的耳朵",进而才能逐步提高鉴赏艺术的能力。

### (三) 提高综合文化素养、丰富生活经验

艺术鉴赏者的鉴赏能力与其生活经验、人生阅历及文化艺术素养有极大关系。从某种意义上说,鉴赏者的综合文化艺术素养程度如何,决定着他的艺术鉴赏能力的大小和水平的

高低。

一方面，艺术鉴赏与鉴赏者的生活体验有着极为直接和密切的关系。一个人的人生阅历和情感体验越丰富，那么他鉴赏艺术作品时对作品审美意蕴的理解、体验与领会就会越深刻。童年时，我们对优美的乐曲只感到悦耳动听而已。到青年时期，生活经历丰富些了，能体味出音乐的某些审美内涵，但仍是较为肤浅的。而在成年之后，就能透过其优美的旋律和曲式、曲调，较深刻地感受出其动人之情。只有这时，我们才可以说，我们对音乐领会得比较深刻了，才体会出音乐中所包含的思想情感。既然艺术鉴赏者的生活阅历情感体验对艺术鉴赏具有重要作用，那么为了提高鉴赏能力，我们就应该抓住各种机会，尽可能地去丰富自己的人生阅历，体验生活，不断提高自己的思想修养和情感体验。

另一方面，鉴赏者的文化艺术修养如何，也与艺术鉴赏水平很有关系。文化艺术的种类繁多、丰富多样，其表现手法、传递媒介各不相同。但由于它们都根源于人类社会生活，是社会生活的审美艺术表现形式，因而它们之间具有很多相通之处。鉴赏者综合文化艺术素养较高，相对来说就更能综合调动各种心理功能，协同作用，更能深刻地领会艺术作品中的审美情感和思想内涵。而由于鉴赏者艺术总体水平较高，对诸种文学艺术作品的感受与理解越深刻、细腻，他就有可能对有关的艺术作品的欣赏水平越高。无数事实证明，文化艺术修养程度无论是对与各种文学艺术直接相关的艺术作品或是与其他类型的艺术作品的欣赏都关系极大。它对鉴赏者体验艺术作品的审美内涵，揭示其深刻情感意蕴都有重要促进作用。所以，要想提高艺术欣赏水平，就必须随时加强文化艺术修养，提高自己的综合文化整体素质。

## 本章思考题

1. 什么是艺术鉴赏？艺术鉴赏具有哪些特征？
2. 艺术鉴赏活动的主动性主要表现在哪些方面？
3. 艺术鉴赏的心理过程主要包括哪几个阶段？请举例说明。
4. 谈谈艺术鉴赏活动的审美共鸣现象。
5. 如何培养和提高艺术鉴赏者的素质与能力？

# 第十章
# 艺术批评

在艺术学理论的学科系统中,艺术批评是与艺术理论和艺术史并列的三大重要学科分支之一。俄国文艺理论家别林斯基指出,批评是运动着的美学。通过艺术批评,艺术理论和美学原理被灵活地运用于具体的艺术实践领域。艺术批评本身也是实践性极强的艺术活动,它与艺术创作和鉴赏都有着紧密的联系。

## 一　艺术批评的界定

艺术批评的对象范围很广,包括艺术作品、艺术家的艺术观念和思想,以及一切与艺术相关的活动和现象。艺术批评通常围绕艺术作品展开,涉及艺术思潮、艺术流派、艺术运动、艺术家、艺术理论、艺术史和艺术批评本身。可以说,艺术批评是从一定的审美和价值观念出发,采用一定的批评标准对上述对象及现象进行阐释、分析和评价的创造性文化活动。

### (一) 艺术批评的含义

"批评"一词源于希腊文(kritikos),原义为判断和评论,后来引申为批评、鉴定、审定等义。古希腊亚里士多德在《诗学》中,将"批评"和"评论"相提并论。18世纪法国文艺理论家狄德罗说"批评"就是"评判",并认为一件艺术作品最严肃的评判者应该是作者自己。中国古代的文艺理论典籍虽然较晚才用到"批评"一词,但其常用的"品""断""评""议""记"等,都表达着和"批评"相近的含义。明清时期,文献中频繁出现"批评"一词,用以指称文学作品原作上后人的批注和评论。如明末的"李卓吾先生批评忠义水浒传"、"金圣叹批评本水浒传",清初张竹坡的"皋鹤堂批评第一奇书金瓶梅"等。李渔的《慎鸾交·心归》中有:"你辨美恶,目光如镜。谁高下,早赐批评。"①其中用到的"批评"一词,就是评价、判断的意思。批评作为一种艺术活动,是带有明确的审美和价值倾向性的评价与判断。

### (二) 艺术批评的二重性特征

艺术批评活动是感性与理性、实践与理论、形象与抽象统一的活动,既不能简单地归为

---

① 《笠翁传奇十种(下)》。引自李渔:《李渔全集》(第五卷),浙江古籍出版社2010年版,第448页。

艺术活动,也不能简单地归为科学活动。艺术批评的这种二重性特征,使它成为介于艺术与科学之间的"两栖"活动。

一方面,艺术批评具有科学性特征。艺术批评虽与艺术创作、艺术鉴赏同属艺术活动的一种,但艺术批评却因其浓厚的理论色彩和相对的理性特征,而与一般的艺术实践活动拉开了距离。

作为一种特殊的艺术活动,艺术批评的特点首先在于它的科学性。马克思曾归纳人类在长期的社会实践中形成了认识、掌握世界的四种方式:科学的、艺术的、宗教的和实践精神的。科学的掌握方式的独特性在于它的抽象理性思维和逻辑综合判断。艺术批评在以审美活动为中心的基础上,运用哲学、美学和艺术理论作为工具,对艺术作品和艺术现象进行分析与研究并作出判断和评价,其目的在于为人们提供具有理论性和系统性的认识。艺术批评在思维和表达上借助概念、判断、推理和论证等理性方式,对作品和艺术活动进行分析和综合,从而得出科学的结论,是典型的科学的方式。因此,优秀的艺术批评必定具备逻辑的严密性、理论的准确性、概念的普遍性和理解的深刻性,这些因素都是艺术批评科学性特征的体现。艺术批评的科学性特征使得它可以广泛地从自然科学和社会科学的各学科中汲取观点、借鉴理论和借用方法,从而使艺术批评呈现多元化和综合化的面貌。20世纪以来,随着现代科学的发展,艺术批评借鉴了心理学、语言学、社会学、文化人类学和民俗学等许多学科的研究成果,形成了多种多样的批评方法和流派。其中影响较大的有心理批评、语义学派、符号批评、社会批评、结构批评、原型批评、阐释学和现象学批评等。这些批评流派的涌现是艺术批评理论化的表现,它们成为艺术批评学的研究对象,使艺术批评学逐渐走向独立和成熟。

另一方面,艺术批评又具有艺术性特征。作为一门特殊的艺术活动,艺术批评不仅着眼于真理的追求,还在于审美体验和美学价值的追求。艺术批评活动既需要有冷静的头脑,也需要有丰富的感情。理性分析和感性体验都是艺术批评不可或缺的内容。艺术创造是一种美的创造,艺术家的艺术思维使得创造的作品具有形象性、情感性和象征性的特征。艺术作品的这些特征决定了接受者或批评家在与艺术作品接触的最初阶段,让感知、体验、想象等审美感受活动成为其必经的心理活动过程。艺术批评必须以艺术鉴赏中的审美感受为出发点展开,投入敏锐的感知力、丰富的想象力和强烈的情感去体验,才能更深刻地把握作品的得失。也只有在丰富的审美感受中,对艺术规律和审美特点形成了深刻的认识,才可能对艺术批评产生丰富厚重的认识。

苏联美学家卡冈指出,"批评既不是关于艺术的科学的一个领域,也不是艺术本身的一

种形式,而是第三种东西。"①因此,我们说艺术批评具有科学与艺术的二重性特征。这种特征决定了艺术批评既带有强烈的个人色彩,又具有客观的共同标准。

### (三) 艺术批评的功能

艺术批评对艺术创作、鉴赏和艺术理论的发展,都有着至关重要的作用。艺术批评在艺术作品和大众接受之间起沟通作用,其功能实现的渠道在于以下两个方面:

一方面,批评家对作品的评价和判断可以形成一种对艺术家的创作的反馈,进而直接或间接地影响艺术作品的面貌。古罗马艺术批评家贺拉斯曾经把艺术批评比喻为磨刀石,他说:"磨刀石的作用,能使钢刀锋利,虽然它自己切不动什么。"②对艺术家、艺术作品、艺术思潮和艺术现象的评论,反馈给艺术创作的个体或群体,能促使艺术创作者对自己的作品进行再认识和再思考,对艺术创作起到引导、启发、校正和激励的作用。

另一方面,批评家对作品的描述、阐释、分析和评价可以帮助大众理解和欣赏艺术作品,并会影响到大众在接受艺术作品时的态度和倾向。艺术批评的描述、阐释、分析和评价,能够揭示一般欣赏者不易感知和领悟的内涵,使普通艺术欣赏者得以进入对艺术作品鉴赏的更深层次,升华欣赏者的审美情感,提高欣赏者的欣赏水平。从这个角度来讲,艺术批评对社会起到了陶冶和教育的作用。更重要的是,由于艺术批评内在的权威性,其批评的倾向也会影响到大众在接受艺术作品时的态度和倾向。丹麦文学评论家勃兰兑斯曾将批评比喻为"人类心灵路程上的指路牌","批评沿路种植了树篱,点燃了火把。批评披荆斩棘,开辟新路"③。

总之,艺术批评在艺术创造、传播和接受的过程中是一个活跃的动力性因素。合理的艺术批评和成熟的批评机制,应当对艺术的发展具有积极的能动作用。

### (四) 艺术批评和艺术鉴赏

艺术批评与艺术鉴赏是两个紧密联系而又有很大区别的活动。如前所述,艺术批评离不开艺术鉴赏,它只能在艺术鉴赏的基础上才能进行。因此,"鉴赏可以不含有批评的意味,但批评却必然经历过鉴赏这个阶段"④。但艺术批评作为艺术接受的高级阶段,它又不仅仅

---

① 莫伊谢依·萨莫伊洛维奇·卡冈:《美学和系统方法》,凌继尧译,中国文联出版公司1985年版,第142页。
② 贺拉斯:《诗学·诗艺》,杨周翰译,人民文学出版社1962年版,第153页。
③ 勃兰兑斯:《十九纪文学主流》(第五分册法国的浪漫派),李宗杰译,人民文学出版社1982年版,第383页。
④ 《批评和鉴赏的区别是怎样的》。引自龙协涛编:《鉴赏文存》,人民文学出版社1984年版,第77页。

停留在鉴赏的阶段,而是需要在艺术鉴赏的基础上对艺术作品和艺术现象进行细致深入的研究分析,并作出理论上的鉴别和论断。

可以说,艺术鉴赏是艺术批评的基础,艺术批评是艺术鉴赏的深化;开展艺术批评首先要进行艺术鉴赏,进行艺术鉴赏又要以艺术批评为参照和指导。艺术批评与艺术鉴赏相辅相成,互为依存,同时,二者又有一些明显的差别。

首先,艺术鉴赏与艺术批评的思维方式不同。艺术鉴赏是一种以形象思维为主的活动,更大程度上带有显著的个性特点和主观随意性。艺术鉴赏中,鉴赏者的个性、性格、趣味、爱好等,常常促使其对某种艺术风格和形式体现出偏爱,同时也常常左右其主观评价。艺术批评是形象与抽象结合的思维活动,通过概念、判断和推理,对批评对象达到理性认识。虽然艺术批评也带有个性,但它相对来说更能够跳脱出个体的体验和感受而走向客观。艺术批评反映了艺术理论对普遍性标准的追求,也更需要符合客观规律。

其次,艺术鉴赏与艺术批评的对象范围不同。艺术鉴赏的对象是艺术作品,范围较小;而艺术批评的对象范围很广,既包括艺术作品,也包括艺术家的艺术观念和思想、历史的艺术思潮和流派以及一切与艺术相关的活动和现象。

最后,艺术鉴赏与艺术批评的性质不同。艺术鉴赏的主要心理过程是不同层次上的审美,它主要是一种艺术活动;而艺术批评除了审美和艺术活动,与艺术的外部世界有着更为密切的联系,它是艺术性与科学性相统一的特殊的艺术活动。

## 二 艺术批评的方法

美国当代文艺批评家艾布拉姆斯在著作《镜与灯:浪漫派理论和批评的传统》中提出了构成批评的"四要素",即艺术作品、艺术家、艺术作品的外部世界和观众。艺术批评实践方式正是对这四者的描述、阐释、考证、分析、比较、判断、评价和批判。然而,无论批评主体还是批评对象都具有多样化的品格,使得艺术批评的方法也因人而异、各有其法。但总的来说,艺术批评的方法又有其共同的规律和历史逻辑。

### (一) 艺术批评方法的多样性

批评主体的批评观念,决定着批评关注焦点和方法选用的差异。所有的艺术批评观念几乎都可以归纳为两类:一类是以艺术作品为关注中心的批评观;另一类是以影响艺术作品的外部世界为关注中心的批评观。前者将艺术作品的文本、形式、语言等自律性的因素作为批评对象,因而,多对具体的形式特征作有目的的描述、分析和判断;而后者将艺术作品内容

的社会内涵、艺术作品创作者的内心世界和生活环境、观众的艺术修养和鉴赏心态等他律性的因素作为批评对象,因而,更多用到考证、分析、阐释和评价等具体的操作性方法。在艺术批评的具体方法中,比较常见的有以下几种。

**1. 鉴赏法**

鉴赏法也称印象式批评,是从鉴赏的角度、在情感体验和感受中去进行批评,注重艺术作品对鉴赏者形成的审美印象。鉴赏法带有浓厚的感性、经验性色彩和主观倾向,体现出批评家的情感取向和审美评价。批评家不先入为主地采用理性解析,无意于以提供普遍适用的判断为目标,其目的更多是为了一种艺术享受和表达。由于印象式批评是直觉和个人感受的流露,批评者的主体意识和自由心态在批评中得到舒张,也使得艺术批评的见解更加生动和新鲜。鉴赏法是中国古代艺术批评常用的手法之一。

**2. 阐释法**

阐释或称诠释,阐释法是批评者结合生成艺术作品的外部环境,通过对艺术文本和语言的解读,将作品的意义呈现出来。传统阐释学认为,作品的意义是确定的、客观的,批评者在阐释中要克服历史和个人的差距,使作品的真实意义还原出来。而现代阐释学则认为,作品的意义是在理解者的参与下完成的,艺术作品的意义永远是开放的,因此,真正的理解不是去克服历史性,而是正确评价和适应这种历史性。阐释法的具体批评行为是解读,无论倾向于主观还是客观,阐释法都追求对艺术语言和符号的破译。西方当代阐释学曾认为艺术批评的基本职能是阐释,因而拒绝价值判断。然而实际上选定特定作品并从特定角度来阐释,本身就含有某种价值判断的倾向性。阐释法是在当代艺术批评中运用得较多的一种方法。

**3. 评点法**

评点法是对批评对象的某一层次、某一方面甚至某一点进行评价的方法,它或揭示艺术语言的含义,或品评艺术技巧的高低,或比较艺术效果的优劣,从而达到批评与评价对象的目的。评点式的批评大多采用灵活的随文批评形式,但它却注重文本的解读,注重批评者感受的引发。评点法虽然看似缺乏理论色彩,呈现即兴性、片段性和偶发性的特点,但往往能以精炼的语言在灵活自由、随意多样的批评形态中,一针见血、言简意赅地点出批评对象的得失。

在艺术批评进行的不同阶段要运用不同的方法,而且针对不同的批评对象,方法的选用要有所不同。在艺术批评活动中,各种具体操作性方法的使用不是孤立的、僵化的,而是互相交错和渗透综合的。各种批评方法互相补充,可以形成对批评对象整体、全面的认识,也使艺术批评的方法更加多样化。

## （二）几种主要的艺术批评模式

在艺术批评史上出现过多种批评的方法和形态，其中，能够形成并固定成为系统的认识和评价艺术的方式，被称为艺术批评的模式。艺术批评中，影响较大的几种主要模式有伦理道德批评模式、社会历史批评模式、形式主义批评模式、图像志图像学批评模式和心理批评模式等。

### 1. 伦理道德批评模式

伦理道德批评是历史最为悠久的一种批评模式。艺术批评的伦理道德模式是以一定的道德意识及其由之而形成的伦理关系作为规范来评价艺术作品，伦理价值和道德教化作用的实现与否是艺术作品成败的关键。伦理道德批评在操作中着重艺术批评的道德内容的阐释和评价，并把艺术家的道德观与创作联系起来考察。伦理道德批评之所以成为最早兴起的批评模式，与早期人们美学观与道德观的糅合状态有必然的联系。无论是古希腊的"美善同体"，还是先秦的"美善相乐"，都表达了当时人们所认为的美的直接原因来源于善。而在当时，"善"的实质就是维护森严等级制度的伦理关系和道德要求。这样，伦理道德批评的主张就是艺术必须维护一定的社会秩序，在个人的社会化进程中的道德修养方面起到引导和约束的作用。《毛诗序》说："治世之音安以乐，其政和；乱世之音怨以怒，其政乖；亡国之音哀以思，其民困。"因此，"经夫妇、成孝敬、厚人伦、美教化、移风俗"是艺术的重要社会功能。以这种观念为标准，符合礼制的雅乐必然受到推崇，与此相反，张扬个体情感的"郑声"必然被视为"淫乐"。《孔子家语》卷三"观周"记："孔子观乎明堂，睹四门墉有尧、舜之容，桀、纣之象，而各有善恶之状，兴废之诫焉。又有周公相成王抱之负斧扆南面以朝诸侯之图焉。孔子徘徊而望之，谓从者曰：此周之所盛也。"[①]孔子认为，门墉上绘制的历史题材的壁画，其劝诫与教化作用正是周代兴盛的原因。南齐谢赫在《古画品录》中写道："图绘者莫不明劝诫，著升沉，千载寂寥，披图可鉴。"唐代张彦远也说："夫画者，成教化，助人伦，穷神变，测幽微，与六籍同功，四时并运，发于天然，非由述作。"[②]明代汪珂玉更将绘画之"功助"提高到不可替代的位置，他说："图鬼神威貌使人启敬，图父子提携则使人知孝，图君臣上下节义则使人知忠，图昆弟夫妇而友爱之情生，图主宾而揖让之仪见，以至为兵为刑而愚人孺子见而亦知惕惧。善感恶劝，入之深，劝之易，吾谓他无如也。"[③]可以看出，侧重绘画的道德教化功能，带有浓厚伦理色彩的批评观念在中国古代艺术批评中有一贯的传统。

---

[①] 朱用纯：《朱子家训 颜氏家训 孔子家语》，三秦出版社2007年版，第179页。
[②] 张彦远：《历代名画记》，秦仲文、黄苗子点校，人民美术出版社1963年版，第1页。
[③] 陶明君：《中国画论词典》，湖南出版社1993年版，第304页。

伦理道德批评的价值尺度主要是特定的道德准则，侧重艺术作品对人的教化和对社会关系的改善作用。由于道德准则和伦理关系都是历史性的范畴，在不同的社会形态、不同的社会阶层、不同的民族和不同的地域中，其内容会有不同，这也使得艺术批评的伦理道德模式在标准上呈现出多样的面貌。

**2. 社会历史批评模式**

社会历史批评模式也是艺术批评史上历史悠久、影响较大的一种批评模式。这种批评模式强调艺术作品是艺术家的创造，而艺术家与社会生活又有着密切的关系，于是，艺术作品必然为一定的社会历史环境所影响，打上了特定社会历史环境的印记。以此为前提，艺术批评对艺术作品的分析、阐释和评价必须联系作品产生的时代背景、历史条件以及艺术家的生活经历，等等。社会历史批评的操作方法通常从分析作品的思想内容、考察艺术家创作与环境的关系、评价艺术的社会效果等三个方面来展开。19世纪法国批评家丹纳提出了种族、环境、时代的"三因素"说，他的批评方法的出发点"在于认定一件艺术品不是孤立的，在于找出艺术品所从属的，并且能解释艺术品的总体。"①这一总体有三个层次：一个作品属于作者全部作品；属于某个艺术流派或艺术家家族；属于"一个更广大的总体"，即它的时代。丹纳反复提到"时代精神"或"精神状态"的概念，"作品的产生取决于时代精神和周围的风俗"。他说："要了解一件艺术品，一个艺术家，一群艺术家，必须正确地设想他们所属的时代精神和风俗概况。这是艺术品最后的解释，也是决定一切的基本原因。这一点已由经验证实，只要翻一下艺术史上各个重要的时代，就可以看到某种艺术是和某些时代精神与风俗情况同时出现，同时消灭的。"②他运用"三因素"对艺术作品的本质及产生进行了细致阐述，并对意大利文艺复兴时期的绘画和尼德兰的绘画进行翔实的考察和缜密的论证，其理论在当时和后世都产生了巨大的影响。后来对中国和西方都影响很大的马克思主义批评就是一种比较有代表性的社会历史批评流派。马克思主义批评最根本的前提是艺术作品在政治上不可能中立，不同的世界观和价值观念不可避免地要以某种方式通过艺术家的创作方法、形式和内容的选择而表达出来。因此，艺术作品具有影响人们信仰的功能。马克思主义批评并不否认艺术的审美价值，而是认为批评不应仅停留在纯粹审美的鉴赏上，对艺术作品的社会政治价值作出评价是必需的。

社会历史批评模式主要以艺术作品为中心，把产生作品的时代背景、艺术家生平和社会影响联系起来，特别注重的是对作品社会功能和历史价值的考察。在这种批评的原则下，艺

---

① 丹纳：《艺术哲学》，傅雷译，天津社会科学院出版社2004年版，第24页。
② 同上书，第4页。

术作品价值的高低取决于它对社会历史生活反映的深刻程度,以及对社会生活的影响力。但艺术批评史上社会历史批评模式庸俗化的运用,也曾导致过对艺术作品简单化、机械化、工具化的理解和阐释,这是一种错误的倾向,也是批评家需要克服的。

### 3. 形式主义批评模式

针对社会历史批评只注重艺术的社会性而忽略作品本身审美价值的缺憾,20世纪初,一种新的批评模式——形式主义批评模式开始兴起。形式主义批评因其是后起的、针对作品本身的批评,也被称为新批评、本体批评、文本批评等。形式批评注重作品的形式分析,将艺术作品看作独立自主,不须借助外界的因素而存在的本体。它将批评家的注意力拉回到艺术作品自身,并着重解释内容和形式的关系。在形式批评中,艺术作品的形式因素,如绘画的线条、色彩、笔墨和构图等,音乐的节奏、旋律、音色和调式等,建筑的造型、空间、尺度和结构等,成为批评家关注的中心。早在古希腊时期,哲学家毕达哥拉斯就开始对世间万物的比例与和谐的美进行归纳,他将这种美归结为一种"数理形式"。他们发现了"黄金分割律",并以此对人体、雕刻、绘画和音乐等比例关系作出解说。现代形式主义美学的主要代表人物英国美学家罗杰·弗莱和克莱夫·贝尔积极倡导"有意味的形式",贝尔认为,艺术的审美价值不在于内容,而在于"有意味的形式",普通观众往往不具备对纯形式的反应能力,而描述性的内容就像是一种钓饵,使观众在无意识中被形式感动。形式分析和批评就是将为描述性内容所遮盖的艺术语言本身的形式结构发现并揭示出来。因此,罗杰·弗莱极力推崇印象派以后的艺术。当描述性绘画在欧洲艺术的舞台上不再占据重要位置的时候,弗莱认为形式结构成为绘画的重要语言,并认为在形式方面成就最突出的是塞尚。通过用形式主义的批评模式,他确立了塞尚"现代艺术之父"的地位。奥地利音乐美学家爱德华·汉斯立克指出,"音乐美学的研究方法,迄今为止,差不多都有一个通病,就是它不去探索什么是音乐中的美,而是去描述倾听音乐时占领我们心灵的感情",他认为"音乐的原始要素是和谐的声音,它的本质是节奏"。"音乐美是一种独特的只为音乐所特有的美,这是一种不依附,不需要外来内容的美,它存在于乐音以及乐音的艺术组合中,优美悦耳的音响之间的巧妙关系,它们之间的协调和对抗、追逐和遇合、飞跃和消逝——这些东西以自由的形式呈现在我们直观的心灵面前,并且使我们感到美的愉快。"[①]汉斯立克强调音乐的特殊美全在于音乐的本体,在于"自由的形式",表明了对音乐批评由他律回归自律的鲜明立场。活跃于1914—1930年的俄国形式主义批评是形式主义批评的高峰,20世纪30至60年代英美的新批评和20世

---

[①] 爱德华·汉斯立克:《论音乐的美:音乐美学的修改刍议》,杨业治译,人民音乐出版社2003年版,第2页。

纪 60 年代以后的法国结构主义批评,也都是形式主义批评发展的结果。

相对于其他批评模式,形式主义批评是一种"内部批评",它强调艺术作品本身,强调对文本的研究。这必然要求批评者做学究式的微观分析,并对特定艺术门类的形式技巧更具专业眼光。同时,形式批评也有助于对那些偏离艺术作品、捕风捉影、任意发挥的主观主义和庸俗社会学的批评现象的抵制。

**4. 图像志图像学批评模式**

与形式主义批评一样,图像志图像学批评也主要是针对作品本身的艺术批评模式。前者锁定作品本身的纯粹形式,后者则以作品形式为起点,延伸至主题、内在含义以及其他可能信息的探讨。但不同的是,图像学把图像看作文化的象征形式,归根结底是在做文化研究;而形式主义趋向于一种形式风格研究。图像学在基本的形式分析之上,把艺术作品当作可破译的文本进行分析。因此,图像志图像学批评模式要求批评家有能力结合其他领域的知识和方法,发掘、分析、解读作品,并以作品为起点去建构关于艺术以及艺术以外的知识。

经典的图像学方法是 20 世纪初由德国美术史家阿比·瓦尔堡开创、欧文·潘诺夫斯基系统阐释的"现代图像学"。潘诺夫斯基认为某个时期的艺术与这个时期的政治、社会生活、宗教、哲学、文学、科学等密切相关,需要一种跨学科式的解释图像的规范或方法论,即图像学。他指出:"要把握内在意义与内容,就得对某些根本原理加以确定,这些原理揭示了一个民族、一个时代、一个阶级、一个宗教和一种哲学学说,会不知不觉地体现于一个人的个性之中,并凝结于一件艺术品里。"[①]他在解释文艺复兴时期视觉艺术的主题时具体地运用了这种方法,得到了艺术界的认可。潘诺夫斯基明确认为图像主题值得研究,因为图像并非摹仿之物,而是特定时期历史文化的象征形式。荷兰艺术史家霍格韦尔夫曾在 1931 年提出区分图像志和图像学,他认为图像志是确定主题的科学,图像学则更强调作品本身形式中所隐含的象征意义和社会意义。潘诺夫斯基认为图像主题及其包含的历史文化意义需要通过三个层次才能解读出来。第一层次,前图像志分析,解释者要依据实际经验、风格史的知识解释作品描绘的题材,即解释作品描绘了什么事实、自然;第二层次,图像志层次,解释者要依据原典知识解释作品表现了什么约定俗成的故事或寓意等;第三层次,图像学层次,解释者要依据对人类心灵基本倾向的把握,结合文化史知识,解释作品的文化象征意义。(表 10-1)这个划分逻辑清晰地从学理上对图像解释过程进行阶段性划分,并为不同阶段提供了解释的

---

① 欧文·潘诺夫斯基:《图像学研究:文艺复兴时期艺术的人文主题》,戚印平、范景中译,上海三联书店 2011 年版,第 5 页。

依据。通过以上方法,来理解艺术家选择某个图像来表达主题及意义的原因。

表 10-1

| 解释的对象 | 解释的行为 | 解释的资质 | 解释的矫正原理（传统的历史） |
| --- | --- | --- | --- |
| 第一性或自然主题——A 事实性主题,B 表现性主题——构成美术母题的世界。 | 前图像志描述（和伪形式分析） | 实际经验（对象、事件的熟悉） | 风格史（洞察对象和事件在不同历史条件下被形式所表现的方式） |
| 第二性或程式主题,构成图像故事和寓意的世界。 | 图像志分析 | 原典知识（特定主题和概念的熟练） | 类型史（洞察特定主题和概念在不同历史条件下被对象和事件所表现的方式） |
| 内在意义和内容,构成"象征"价值的世界。 | 图像学解释（深义图像志解释） | 综合直觉（对人类心灵的基本倾向的熟悉）但受到个人心理与"世界观"的限定 | 一般意义上的文化象征或象征的历史（洞察人类心灵的基本倾向在不同历史条件下被特定主题和概念所表现的方式） |

图像志图像学批评模式以艺术作品本身作为研究对象,在其诞生的历史文化背景下揭示艺术作品形式所包含的主题意义。图像志图像学模式的运用要求批评家跨学科地发展自身知识体系,同时还要避免滥用历史资料、程序化运用图像志图像学批评方法而导致错误分析。

**5. 心理批评模式**

心理批评是指运用现代心理学的成果对艺术家的精神世界进行分析的批评,它既可以从艺术家的创作动机、创作中的心理活动来理解艺术作品,也可以从艺术作品中折射出的心理因素来反观艺术家的心理状态。在心理批评中,艺术家创作的心理机制、意识和无意识都被挖掘出来。在此基础上,艺术作品的形式技巧、语言符号的内涵可以得到相应的解释。

心理批评涉及精神分析学、生物心理学、认知心理学、实验心理学和格式塔心理学等不同的方式和内容,其中,精神分析学派和格式塔心理学派的理论和方法对艺术批评的影响最大。精神分析学派之所以在艺术批评领域里产生深远的影响,主要是因为它的理论能系统地解释包括艺术创作原动力问题在内的许多艺术现象。其创始人西格蒙德·弗洛伊德在著作《创作家与白日梦》中集中论述了创作家的创作动机、艺术动力等方面的问题。弗洛伊德认为:"艺术作品正像梦一样,是无意识的愿望获得一种假想的满足。而且它在本质上也和梦一样具有妥协性,因为它们也不得不避免跟压抑的力量发生正面冲突。"[①]弗洛伊德在这里

---

① 弗洛伊德:《弗洛伊德自传》,廖运范译,东方出版社 2005 年版,第 88 页。

确定了艺术创作的无意识原则,而无意识的原动力和梦一样是性,因此艺术作品的深层结构是性意识,艺术创作的动力是隐藏在人的无意识领域里的"本能欲望"(也称为"力必多")。艺术是本能欲望得不到实现后的"替代性满足"。于是,他把达·芬奇创作的各种圣母像看作画家童年生活记忆和恋母情结的体现,认为画家的艺术创作中体现着无意识的性的冲动。精神分析批评在艺术中产生的影响是显而易见的,它将艺术批评的视野引向人类的深层心理,使人们开始注意到作品中有意或无意流露的各种心理因素,开拓了批评的领域。弗洛伊德之后,荣格、拉康等分别从不同角度对精神分析方法进行了深化。然而,精神分析批评也有其局限性。虽然弗洛伊德认为它可以用来解决艺术、哲学甚至宗教的问题,他也曾说:"必须承认,精神分析根本没有说清外行人也许最感兴趣的两个问题。它既不能阐明艺术天赋的性质,又不能解释艺术家的工作方法——艺术技巧。"[①]显然,如果不假思索地完全采用精神分析法去看待所有艺术创作和作品,很多时候也会产生许多谬见。

与精神分析方法对艺术家个人心理的深入分析不同,格式塔心理学派则是从整体性原则出发,通过艺术与视知觉辩证关系的实验研究,运用异质同构论分析和解释审美经验。格式塔学派提出了诸如"图底原则""邻近原则""类似原则""良好完形原则"和"闭合原则"等一系列具有操作性的视知觉和审美原则,他们认为,符合这些原则的,就更容易组成整体,构成"格式塔"(德语Gestalt的音译,中文义即为"完形")。格式塔描述的是艺术作品形式上的整体结构及其原则,而审美主体内心的情感也有一定的结构,于是,在审美过程中主客体存在一种"同构性",它们都是一种力的作用模式。鲁道夫·阿恩海姆曾说书法"是心理力的活的图解"[②]。书法的点、划、勾、砾正是书法创作者心理力量由心而手的反映。由于将艺术作品看作整体的完形结构,批评作品也必须首先对形式有较深入的分析,可以说,采用格式塔的心理批评是建立在形式分析之上的。除此之外,如原型批评、人本主义批评等也都受到现代心理学某些学派的影响。

不同的艺术批评模式指向不同的客体,各有侧重。如伦理道德批评指向艺术作品的内容;社会历史批评更加关注艺术活动过程的整体;形式主义批评、图像志图像学批评均指向艺术作品本身,区别在于前者针对纯粹的作品形式而后者侧重作品的内在含义或内容;心理批评指向艺术家及其艺术思想等。这跟对艺术批评客体的偏重和批评者的价值观有直接的联系。

---

[①] 卡尔文·斯·霍尔等:《弗洛伊德心理学与西方文学》,包华富等译,湖南文艺出版社1986年版,第159页。
[②] 鲁道夫·阿恩海姆:《艺术与视知觉》,滕守尧、朱疆源译,中国社会科学出版社1984年版,第597页。

## 三 艺术批评的标准

任何艺术批评活动在开展之前都需要一个标准作为批评实践的尺度,这个尺度就是批评活动得以开展与进行的前提。可以说,所谓艺术批评的标准,就是一定时代、一定社会阶层的人们据以分析、评价和判断艺术作品有无价值和价值高低的尺度或准绳。艺术批评是依赖于批评标准才具有权威性及评价的权力,也是依赖于批评标准才建立起艺术价值系统的秩序和规则的。

### (一) 艺术批评标准的特征

**1. 艺术批评标准是普遍性与特殊性的统一**

批评标准的普遍性是指作为艺术批评活动开展的标准,应当对艺术规律、特征有总体的概括与总结,并以这种普遍性的标准对艺术实践进行规范和指导。张彦远对绘画提出的"成教化,助人伦,穷神变,测幽微"的评价标准就是一种普遍性的标准。而批评标准的特殊性是指作为批评实践的标准应是明确的、具体的,并具有在实际的批评操作中的可行性和易操作的特点。明代徐上瀛在《溪山琴况》中提出的"二十四况",就是以二十四个标准对古琴艺术的品位、风格、取音和运指等方面设立的一系列具体可行的操作性批评标准。在艺术批评实践中,应当讲求批评标准的普遍性与特殊性的互补和统一,既运用具有普遍意义的批评标准,也运用具有特殊针对性的批评标准。

**2. 艺术批评标准是历史性与现实性的统一**

批评标准的历史性是指艺术批评标准在一定的历史阶段或一定范围内是稳定不变的。中国古代就长期存在着"移风易俗莫善于乐"的音乐批评标准。而批评标准的现实性,是指艺术批评标准随着历史演进或环境改变所发生的调整和改变。艺术批评史上存在的批评思潮和批评流派的更迭,正是艺术批评标准现实性的反映。艺术批评的标准应当在具备历史稳定性的同时,不否认现实的可变性。

**3. 艺术批评标准是艺术作品内部规律与外部规律的统一**

肯定艺术作品内部规律的批评标准,是艺术"自律论"的产物,它注重作品的审美性特点;肯定艺术作品外部规律的批评标准,是艺术"他律论"的产物,它注重作品的社会性和功利性特点。艺术批评中经常出现的一些争论,正是由对内部标准与外部标准各执一端而引发的。如上个世纪末中国画界对绘画中"笔墨"问题的讨论,并引发的一场广泛的论争,很大程度上是由对艺术作品内部标准与外部标准的重要性的不同看法造成的。批评家对艺术作

品的审美评价和社会性、功利性评价不能偏废,并要根据批评对象作出适时的调整。

总之,合理的艺术批评标准应该是普遍性与特殊性、历史性与现实性、审美性与功利性相统一的,任何孤立和绝对化的标准都是不符合艺术规律的。

### (二) 艺术批评标准的生成和确立

艺术评价标准的确定实际上也是艺术价值的定位,即艺术价值主要体现于艺术的审美性价值和社会综合性价值上。这充分说明艺术价值是一个复杂多元的价值系统,各种价值元素具有相对的独立性,但同时又处于同一相互关联的结构系统中。因此,艺术批评标准的生成和确立也受到多种因素的影响,主要体现在四个方面。

首先,艺术批评的标准受到批评主体价值取向的影响。批评主体的价值取向不同,对艺术的评价也不同。批评主体的价值取向取决于其批评观、批评思维和批评方法,也取决于批评家的世界观、人生观、价值观和艺术观,从而导致他们产生相应的艺术价值的选择和评价。批评家的价值取向会影响到他对批评标准的理解和认识,也会影响到标准的认定及对标准的选择,更会影响到他对批评标准的灵活运用和准确把握程度。

其次,艺术批评的标准受到社会历史语境影响。批评的标准具有历史性和现实性,批评标准的确立和使用必须置于一定的批评语境之下。具体的社会历史语境是由这个时代的政治、道德、宗教、科学和文化等因素综合构成的。如"真、善、美"标准是古今中外艺术批评遵守的一贯标准,但在不同地域、不同民族、不同时代和不同社会形态下,对"真、善、美"的内涵和具体的标准的认识却有区别。艺术批评的标准表面看上去是个人的行为,实际上却反映着丰富的社会性内容,在主观性之中包含着客观性。

再次,艺术批评的标准受到艺术发展内在规律的影响。艺术批评的标准是由社会发展规律和艺术发展规律双向运动的作用力而确定的,艺术批评的标准反映了艺术发展的内在规律。一般而言,艺术批评标准随艺术的发展而发展,艺术批评的标准都会依当时艺术发展的最高水准和理想水准而确立。一方面,艺术批评标准与艺术同步发展,内容常集中于艺术发展中出现的种种问题;另一方面,艺术批评标准的要求又常超越艺术的前瞻性和理想性,对艺术发展方向进行预设,对艺术的发展起能动作用。也就是说,批评标准在这里起到了建构艺术理论和引导艺术发展的作用。

最后,艺术批评的标准受到社会意识形态和政治权力的影响。阶级社会中,政治权力的拥有者往往是社会意识形态的控制者,他们通过社会制度和上层建筑来保证其对社会行为和活动的规范。依赖于社会约定俗成的惯例和政治权力建立起的社会评价标准,会影响其

他方面的评价标准,包括艺术评价的标准。艺术评价标准尽管有其自身的特殊性,但也必须受制于社会评价标准,从而也受到社会意识形态和政治权力的影响。尽管现代社会的艺术观和批评观逐渐成熟并越来越注重批评的独立自主性,但批评的话语权威和权力因素还是会以各种不同方式在批评中留下痕迹。

有必要提出的是,艺术批评标准也是一个两难的命题。尺度和标准的建立,其目的在于品评得失、甄别优劣,实施评判的职责。然而,若过分执着于标准,则又会固步自封,限制艺术理论的发展,最终使批评本身面临危机。艺术史和艺术理论家贡布里希曾说,"艺术不是一种具有固定规则的竞赛,而是在前进当中制定规则",僵化的尺度必然带来艺术理论的停滞甚至退化,只有正确看待批评标准的作用,灵活地运用批评标准,才可能使艺术和艺术批评的理论在良好的关系中互动发展。因此,"我们必须有一种能成为指南的东西,但我们不能完全接受它"[①]。

## 四 艺术批评的主体

艺术批评的主体,即是揭示和评价批评客体——艺术作品、艺术家和艺术活动对于人的价值和意义的人。艺术批评的主体是人,艺术批评家、大众、专家、艺术家、学者、文化官员等都可能是艺术批评的参与者,也都可能是艺术批评的主体。

### (一) 艺术批评主体的内在属性

艺术批评主体是个人主体和社会主体的统一。在批评活动中,主体往往是以个人主体的方式出现的。作为批评主体的个人主体所作的批评,常常被视为个体行为,批评方法、批评标准、批评对象的选用,似乎都是由批评家自主选择的。但是,从整个社会系统的角度来看,每一个社会成员都是社会系统的组成部分,进行艺术批评的每一个个人主体也都是社会主体的代表。个人主体在实践中总是有意无意地按照某种社会标准和价值准则行事,他们的批评总在不同程度上反映了社会的需要。也就是说,艺术批评家在自觉与不自觉之间受到特定社会的文化习俗、自身的社会角色和学术共同体身份的影响,代表了某种社会的、文化的甚至政治的利益关系,并按照这种利益的批评标准去进行自己的批评活动。可以说,艺术批评的主体是具体的人,但社会是艺术批评的抽象主体。作为艺术批评主体的个人,其批

---

① E. H. 贡布里希:《理想与偶像:价值在历史和艺术中的地位》,范景中、曹意强、周书田译,上海人民美术出版社1989年版,第296页。

评活动正是统一在其本身和社会属性之中的。认识艺术批评主体的属性特征,对于深入掌握批评主体的本质、发掘主体的能动性有着积极的作用。

### (二) 艺术批评家的素养

艺术批评家和大众、专家、艺术家、学者、文化官员等都可能是艺术批评的主体,但艺术批评家的批评由于其专业性,最能反映特定历史情境下艺术批评的发展水平。因此,艺术批评家往往被视为艺术批评最重要的主体。在实际生活中,艺术批评家可以是职业性的,也可能同时承担其他的工作和社会角色,但他们的批评意识、观念和思维却有着共同的规律和特点。正是批评家内在的素质和修养为其从事批评活动提供了有利的条件。素质本来是指人的先天性生理特点,主要是感觉器官和神经系统方面的特点,它构成人的心理发展的生理条件。在艺术批评中,批评家所表现出的感知力、想象力和创造力等心理内容的发展水平,一部分是来源于个人的先天禀赋。然而,批评家的素养绝不是先天得来的,进行艺术批评所应有的心理特点和实际能力必须经过后天的修习和锻炼。批评家的思想、德行和知识技能经过长期的学习、积累、锻炼和培养才能达到一定的层次,从而表现出较为稳定的水平。因此,批评家应当注重以下几个方面的素养。

#### 1. 艺术素养

马克思说过:"只有音乐才能激起人的音乐感;对于没有音乐感的耳朵来说,最美的音乐也毫无意义""如果你想得到艺术的享受,你本身就必须是一个有艺术修养的人。"[①]批评活动以对艺术作品的欣赏为起点,对艺术作品提出超越普通人的真知灼见。因此,批评家就必须具备较高的艺术修养,否则,批评就无法达到一定的深度。批评家的艺术素养在心理方面主要体现为对艺术独特的感知能力、丰富的想象能力、充分的情感投入和敏锐的判断能力。明代画家王履曾将南宋画家马、夏二家的绘画作为摹习对象,由于精习艺事,具备了较强的艺术感知和判断能力,于是能对"五子"(指马远、马逵、马麟及夏珪、夏森父子)的绘画作出"粗也而不失于俗,细也而不流于媚,有清旷超凡之远韵,无猥暗蒙尘之鄙格"(王履《画概序》)[②]的确当评价,显示出对古代经典艺术作品审美品格的把握能力。正如俄国文学评论家别林斯基所说:"敏锐的诗意感觉,对美学印象强大的感受力,这才应该是从事批评的首要条件。"[③]意

---

① 马克思:《1844年经济学哲学手稿》,刘丕坤译,人民出版社1985年版,第82页。
② 俞剑华:《中国古代画论类编》,人民美术出版社1957年版,第709页。
③ 维萨里昂·格里戈里耶维奇·别林斯基:《别林斯基选集》(第一卷),满涛译,上海译文出版社1979年版,第224页。

大利美学家克罗齐也说过:"要了解但丁,我们必须把自己提升到但丁的水平。"①因此,艺术批评家应当有意识地丰富自身的艺术体验、培养高超的艺术修养,才能对艺术作品有更精辟的见解。

**2. 知识素养**

艺术批评是对艺术进行评价的理性活动,也是对文化知识体系的传承和呈现,因而批评家所需具备的知识是多方面的。批评家必须在具备丰厚的专业技术知识和理论知识的同时,也要有广博的社会文化知识。

艺术批评可以在不同层面上展开,通常我们把批评分为理论批评和应用批评两类。理论批评的任务是在一般原则的基础上建立一套研究、解释和评价艺术作品、艺术家的标准方法;而应用批评则是对具体艺术作品、艺术家和艺术现象的个案的评论,其中也需要运用理论进行分析,并进行理论提升。因此,批评过程反映为从理论到实践,又从实践到理论的循环。这个过程需要批评家具有丰富而合理的知识结构,主要包括以下几个方面:

其一,哲学和美学的知识和理论。哲学对任何学科都有着一定的指导作用,哲学的思维、眼界和方法能使批评家的批评更具理论高度。俄国美学家普列汉诺夫认为:理想的批评是哲学的批评,宣布对艺术作品的最终判决的权力也是属于它的。德国法兰克福学派的代表人物阿多诺也说:"真正的审美经验务必转入哲学,否则就不是真正的审美经验。"②作为研究美和美感问题的学科,美学也是属于哲学的一个分支,艺术美更是其最重要的研究对象。因此,掌握哲学和美学的知识和理论,能够提升批评的境界和高度。

其二,艺术史的知识。艺术史可以提供关于人类艺术比较全面的信息,为批评家展开更为宏观的视野,从而使批评更具预见性和历史的深度。大部分的艺术史著作都是历史批评,着重于描述和讨论艺术的历史演化以及其中的风格和流派,采取一种以史带论、以史叙论的写作模式。被誉为艺术史学科创始人的意大利文艺复兴时期艺术理论家乔尔乔·瓦萨里就认为,艺术理论家必须是当代风格的批评家和理论家,同时也应当是一个科学的历史学家。因此,批评家应当重视艺术史知识的积累,丰富的艺术史知识是批评家取之不尽的理论源泉,能够增加批评的深度。

其三,与批评相关的各学科的知识和理论。虽然艺术批评家不必成为精通各科的全才,但对各学科的知识和理论若能广收博取,则对于拓展批评的新思路是不无裨益的。现代批

---

① 朱光潜:《西方美学史》下卷,人民文学出版社1979年版,第291页。
② 阿多诺:《美学理论》,王柯平译,四川人民出版社1998年版,第228页。

评学与传统批评学的最大区别在于其吸收了众多学科,包括人文科学、社会科学甚至自然科学的理论和方法用于艺术批评。如精神分析批评吸收了心理学的理论;原型批评吸收了文化人类学的理论,等等。批评家应当对各学科的前沿理论和方法有所关注和了解,并积极探索其他学科与艺术批评的交叉领域,开拓综合性研究,使艺术批评从中获得更多的新的思路和灵感。

**3. 人格和思想素养**

艺术批评活动是带有浓厚社会性和规范性的活动。批评家的批评动机、批评态度、批评效果和批评的倾向性,都会受到严格的约束。从而也对批评家的人格和思想修养做出了较高的要求。首先,由于艺术批评不仅要揭示艺术的审美性,而且要揭示艺术的思想性,因此,批评本身的思想倾向性必须表露在批评中。艺术批评家必须通过学习来提高自己的思想修养,以获得积极和进步的思想。其次,批评家要加强人格修养。批评家应该以无私无畏、不偏不倚的批评态度,对艺术家、艺术作品和艺术现象作出公正的评价,而不能趋炎附势、媚俗从众,丧失应有的立场。最后,批评家应当坚守职业道德修养。艺术批评家应该重视自身所肩负的文化使命感,在批评中排除名利和个人情感偏向的干扰,坚持真理。

德国美学家玛克斯·德索指出:"诚实与勇气似乎便是艺术批评之基本先决条件。"[①]作为批评的主体,批评家要有自己的心灵尺度和价值立场,勇于与批评对象进行精神上的对话,大胆地对批评对象作出富有时代精神的价值追问。

## 本章思考题

1. 如何理解艺术批评和艺术鉴赏的异同与关系?
2. 举例阐述艺术批评的鉴赏法、阐释法和评点法在具体的批评操作中如何兼用。
3. 如何理解"形式主义批评是一种内部批评"?形式主义批评模式具体有哪些批评流派?
4. 艺术批评的工具和方法具有跨学科的性质,举例阐述社会科学的其他理论如何影响了艺术批评。

---

[①] 玛克斯·德索:《美学与艺术理论》,兰金仁译,中国社会科学出版社1987年版,第440页。

# 结　语

"艺术终结论"和"反艺术"的目的都在于超越传统的艺术观念。黑格尔的目的在于对传统艺术的救赎和启蒙功能的超越。黑格尔的所谓"艺术消亡论",乃是黑格尔把艺术作为真理的显现方式,并从自己的体系出发推衍的结果。黑格尔从他的体系出发,认为艺术不再是理念的感性显现。在黑格尔看来,浪漫型艺术虽然不如古典型艺术那样美,却比古典型艺术更高级。同时黑格尔还认为,要完成人类艺术之宫的建造,"世界史还要经过成千上万年的演进"①。

对传统艺术观念的颠覆不代表艺术的消亡,经典作品形态的消亡不代表艺术的消亡,部分表现方式被冷落或被淘汰,也不代表艺术的整体被冷落或被淘汰。艺术一直是以动态发展的形式存在着。旧的艺术观念走向衰亡,对于艺术来说,是一种涅槃,一种洗礼,使艺术由绝境走向再生,其实这不仅仅是艺术的规律。历史的经验表明,不管是颠覆文化传统,还是颠覆艺术传统,传统依然存在于今后的文化和艺术之中,新的艺术与传统依然有着必然的联系。

传统的精英艺术与生活保持着距离,常常高于现实生活,要超越现实,以追求卓越。但其没有截然割裂艺术与生活的天然联系,艺术的元素从来都是寓于生活之中。而现代艺术与日常生活的界线在模糊,不刻意去追求历史使命感,显得更为世俗。当下的艺术,由于媒介形态和功能的变化,加之商品化情形严重,艺术不再是严肃的和神圣的,也许只是处于迷茫时期,但并不意味着艺术走向了消亡。

现代高科技手段不但不会使艺术消亡,反而会使艺术更精致更有魅力。技术性成分越来越多,关键在于效果。科技的进步,会使艺术以不同的方式唤起艺术的情怀,也大大拓展了艺术家的表现力和欣赏者的体验阈。在传播过程中,现代科技手段也可以使艺术教育更加深入人心,起到事半功倍的效果。

在艺术的发展历程中,艺术形式始终在不断变迁,但是艺术价值却相对稳定。艺术形式以其新奇多变的手法实现着对世界的多样化表达。而艺术价值却在艺术形式的变化中独树一帜。正是在艺术形式和艺术价值的作用下,艺术实现着它对现实与未来的承诺,而这种承诺使艺术魅力永远焕发着青春的光彩,同时也将奠定它在历史文化长河中不可动摇的持久

---

① 黑格尔:《美学》(第一卷),朱光潜译,商务印书馆 1979 年版,第 114 页。

而独特的地位。

当然,这种"艺术消亡论"的预言对我们无疑是有着积极的意义的。有时候,一种预言没有成为现实正是预言的价值和意义。因为预言作为一种推论或担心,带有警醒的功能,人们随之便会高度警惕,采取补救措施,避免了事实的发生,这并不代表预言没有价值和意义,预言的价值和意义就在于警醒。"艺术消亡论"的断言对于我们来说,就具有这样的特点。虽然我们认为艺术不可能消亡,我们却没有把"消亡论"当成痴人说梦,没有把它当作儿童的戏语,而是给予足够的重视,原因就在于它能引发我们对目前艺术的边缘化、庸俗化和走向衰落的现状作深刻的思考,具有一定的警醒功能。

总之,艺术的不朽魅力将与人类相伴始终。只要人类不停地进步,只要人的感性生命持续存在并不断发展,主体对艺术境界的要求和创造就不会停止,那种以为理性发展会导致艺术消亡的断言是错误的,人的感性生命是延续不断的,艺术的生命之树也是永存常新的,艺术永远是人类之梦的家园。

# 第二版后记

《艺术导论》初版迄今已经有12年了,其间得到了广大院校师生的厚爱。为了进一步适应高校公共艺术课程的教学需要,我们对本教材进行了修订。本书既可作各高校公共艺术课程的教材,也可以作艺术专业"艺术概论"课程的教材。参加编写的老师都是各高校讲授艺术概论课程的一线教师,大多是博士毕业,既有深厚的艺术理论修养,又有丰富的教学经验。他们的专业基础和敬业精神是本教材质量的保障。

本书作者的具体分工如下:朱志荣,绪论、结语、第二版后记;范英豪,第一章;陈晓娟,第二章;李琰,第三章;赵以保,第四章;蒋小平,第五章;李欢喜,第六章;贺志朴,第七章;胡远远,第八章;王朝元,第九章;彭圣芳,第十章。最后,由陈晓娟协助朱志荣统稿。

本教材的修订得到了华东师范大学出版社范耀华女士和孔凡女士的大力支持,并在编辑过程中付出了辛勤的劳动,在此表示衷心的感谢!

朱志荣
2019 年 11 月